KB097235

The Arts

BBC 선정_위대한 그림 220

The
Arts

BBC 선정
위대한 그림 220

이경아 엮음

아이템하우스

그림, 보고 느끼고 배우다!

그림(painting) 또는 회화는 색을 표현할 수 있는 도구를 이용해서 형상을 평면상에 나타내는 행동, 또는 그 결과물을 말한다. 미술은 아름다움을 포착하는 기술이다. 시각의 예술로서 감상자에게 강렬하거나 은은한 감정 등을 남길 수 있다.

이 책은 영국의 BBC방송이 다큐멘터리로 방영한 '위대한 그림 220선'을 주제로 미학적 관점에서 한 장씩 골라 보도록 각색하여 엮었다. 선택 범위는 12세기부터 1950년대까지이며, 유럽 회화에 중점을 두었다. 또한 새로운 예술가와 작품을 더 많이 감상하기 위해 레오나르도 다 빈치의 〈모나리자〉나 요하네스 베르메르의 〈진주 귀고리를 한 소녀〉 등과 같은 유명한 그림은 의도적으로 피했다.

그림을 감상한다는 것은 마음의 여백을 채운다는 뜻이다. 우리는 그림을 보면서 저마다의 감정과 상황에 따라 제각각의 마음의 떨림을 겪곤 한다. 눈이 부시게 푸르른 날에는 생동하는 봄의 환희에 빠지고 싶고, 힘들고 지친 하루를 보낸 날에는 편안히 쉴 수 있는 여유로운 마음을 갖고 싶어 한다.

작가는 미술 작품을 통해 자신의 생각과 감정 등을 표현한다. 따라서 미술 감상은 작품에 표현된 작가의 생각과 감정, 그리고 아름다움을 느끼고 경험하는 모든 활동이라고 할 수 있다.

또한 미술은 아름다움을 보는 기술이다. 이 책에 소개되어 있는 220선의 미술작품에는 220가지의 아름다움을 보는 다채로움이 묻어 나온다. 이 책에는 세계 명화의 역사와 사조, 화가와 시대를 아우르는 사랑과 고통의 혼으로 빚은 아름다운 우주가 담겨 있다. 이 작품들은 시대와 사회의 변화에 따라, 어떤 때는 영웅적으로, 또 어떤 때는 인간적이고 예술적으로, 그리고 가끔은 아픈 사회의 모습으로, 달고 쓰고 맵고 짜고 떫은 감성의 맛을 보여준다.

이 책은 미술관을 담고자 했다. 예술에 대한 더 깊은 이해를 추구하기 위해 세계에서 가장 유명한 그림들 중 일부를 확대경 아래에 놓고 그들의 가장 작고 미묘한 요소와 그것들이 지나간 시간, 장소, 그리고 문화에 대해 드러내는 모든 것을 밝혀내고자 한다. 주제와 상징이라는 세세한 부분까지 우리의 눈을 이끌면서 그들의 복잡함과 호기심을 통해 가장 친숙한 그림들도 새롭게 살아날 수 있게 한다.

그림 속에는 내면의 다양한 표정이 담겨 있다. 그림 속 내면의 표정을 찾는 감성 여행은 다채로운 느낌의 나를 찾는 길이다. 화가는 그림 속에 자신의 영혼을 담기도 하고, 유년의 즐거웠던 추억을 그려 넣기도 한다. 때로는 따사로운 파스텔 톤이기도 하고, 때로는 흐리고 어두운 회색빛 톤이기도 하다. 가끔은 순백색으로 포장되다가 찬란한 무지개색 같기도 하다. 그렇게 제각각의 독특한 색상으로 자기만의 길을 떠난다.

평화롭고 조용한 삶의 여백과 휴식을 느끼고 싶을 때, 평화와 소요를 담은 책 속의 아름다운 화폭에서 나만의 편안한 안식을 얻는 것도 좋을 듯싶다. 하얗게 눈 덮인 은빛 세상을 감상하면서 어릴 적 즐거웠던 추억을 떠올리기도 하고, 아이들의 해맑은 미소를 바라보면서 따사로운 햇살을 느끼기도 한다. 때로는 너무나 아름다운 풍광에 이끌려 매혹되거나 뜻밖의 즐거움을 경험하는 일상의 경이로움에서도 평화와 소요의 감정에 젖어들게 한다.

그림을 안다는 것은 새로운 아름다움의 세계로 들어가는 즐거운 감성 여행이다. 처음에는 그 세계가 무척이나 낯설게 느껴질 수 있지만, 그 문을 열고 한 발짝 두 발짝 더 깊이 들어가다 보면 매혹적이고 감미로운 아름다움의 세계가 우리를 맞는다. 그래서 삶이

힘들고 고단할 때, 불안하고 우울한 감정의 늪에서 헤어나지 못할 때 그림 속으로 기쁘게 빠져들면, 그림은 인생의 의미와 가치를 일깨워 주고, 평화롭고 편안한 감성의 생기를 북돋아 준다.

이 책 속엔 우리가 알고 싶었던 미술의 숨겨진 이야기도 있고, 그림 속에 숨겨진 사연도 있다. 그리고 갤러리 벽에 걸린 채 때로는 위풍당당하게, 또 때로는 고상하고 우아하게 소리 없이 미소 짓고 있는 그 그림들을 향해, 이 책은 독자들의 호기심에 답하는 220가지의 흥미로운 답변이 담겨 있다. 따라서 독자들은 '그림을 감상하는 즐거움'을 경험할 뿐만 아니라 '훌륭한 작품을 이해하는 안목'을 길러내는 힘을 얻을 수 있을 것이다.

차례

The Arts

BBC 선정_위대한 그림 220

산타 마리아 델라 살루테 성당 현관에서 본 베네치아

<Venice, from the Porch of Madonna della Salute>

1793년 영국과 프랑스 간에 전쟁이 발발한 이래로 1815년 워털루 전투에서 나폴레옹 프랑스가 패배할 때까지 영국 시민들은 유럽 대륙을 여행할 수가 없었다. 그러나 1817 년 터너는 벨기에, 네덜란드, 라인란트를 여행했고, 2년 후인 1819년 이탈리아를 여행 하여 베네치아를 처음으로 방문했다. 그때 그는 다소 가벼운 연필 드로잉을 기반으로 그림을 그렸는데, 이 그림은 1833년 두 번째 방문의 결과이다.

바다에서 솟아오른 운하와 사방에서 움직이는 물의 반사로 이루어진 도시 베네치아가 빛의 화가인 터너에게 어떤 영향을 미쳤을지 상상할 수 있다. 그의 스케치북은 이미지의 특정 영역에 대한 정확한 색상, 즉 '파란색, 빛의 질량, 흰색, 하늘

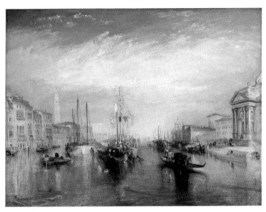

● 1830~1835作 / 캔버스에 유채 / 91.4 x 122.2 cm / 뉴욕, 메트로폴리탄 미술관

보라색, 물, 녹색, 그리고 진한 파란색'을 상기시키는 메모로 가득 차 있다. 터너는 1835 년 런던의 왕립 아카데미에서 이 캔버스를 전시하여 큰 찬사를 받았다.

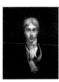

조지프 말로드 윌리엄 터너(Joseph Mallord William Turner, 1775~1851)
영국의 화가로 고전적인 풍경화에서 낭만주의적 완성을 보여주었으며 인상파 화가들에게 큰 영향을 끼쳤다. 1802년 로열 아카데미 회원. 초기의 자연 묘사에서 독자적인 낭만적·환상적 화풍 수립, 이탈리아, 프랑스, 스코틀랜드 등을 여행하고 많은 풍경화를 그렸다. 영국 최초의 '빛의 화가'로서 빛과 색의 연구에 몰두, 분위기에 파묻혀 모양만 단순히 암시된 것이 많다. 평생 독신 생활을 하였다.

가면을 쓴 자화상

\<Self-portrait with Masks>

〈가면을 쓴 자화상〉에서 제임스 앙소르는 차용된 정체성과 의도하지 않은 카메오의 바다에서 광기를(물론 자신도) 우상화한다.

앙소르는 스스로 예술 운동을 구현했다. 그 당시 그 누구도 그를 특정 그룹에 넣을 수 없었다. 소름 끼치는 것에 대한 그의 취향이 그를 조르주 쇠라 같은 인상주의자들과 구별시켰고, 빛에 대한 그의 접근 방식은 감상이 아닌 광기로 방향을 틀었기 때문이다.

1800년대 후반에 의사들과 사회과학자들은 '광기(狂氣)'를 대중을 괴롭히는 질병으로 진단했다. 이성과 통제력이 없는 하층 계층은 평범하고 불만스럽고 무일푼의 자아로 돌아가기 위해 부드러운 사랑과 보살핌이 필요했다. 그렇지 않으면 광기는 그야말로 모든 사람에게 퍼질 것이고, 부자들은 몰락하고 혼란이 뒤따를 것이며, 세상은 불타오르게 될 것이다.

그림 속의 예술가는 카니발 군중에 둘러싸인 자신의 모습이다. 원근법에서는 머리만 보이고, 몸은 이상하고 무서운 얼굴들의 덩어리로 가려져 있다. 캔버스 중앙에는 예술가 자신의 얼굴이 있는데, 약간 불안해 보이지만 사방에서 그를 에워싸고 있는 구울, 악마, 괴물, 해골들에 비하면 매우 인간적인 모습이다.

19세기 후반 제임스 앙소르의 작품 대부분은 추잡한 것으로 치부되었고, 미술계에서 오랫동안 고립된 채로 인정받지 못했다. 하지만 그는 반항적인 용기로 계속해서 작품 활동을 해나갔고, 그로써 차츰 인정받기에 이르렀다. 그는 창의적이고 환상적이며 기괴한 주제를 대담한 색채와 공격적인 시도로 표현하여 20세기 초반 새로운 표현주의 예술가들에게 영감을 주었으며, 오늘날에는 표현주의의 직접적인 선구자라는 평가를 받고 있다.

제임스 앙소르(James Sydeny Ensor, 1860~1949)
벨기에의 화가. 근대 회화의 귀재로서 뭉크, 호도라와 함께 표현주의의 선구자로 꼽힌다. 아카데미즘을 반대하여 인상파적 그룹인 'XX'를 부흥시킨 기수가 되었다. 1883년경부터는 선배인 보슈, 브뤼헐을 연상케 하는 환상, 괴기, 풍자의 방향으로 바뀌면서 가면, 해골, 망령 등을 주요 테마로 삼았다.

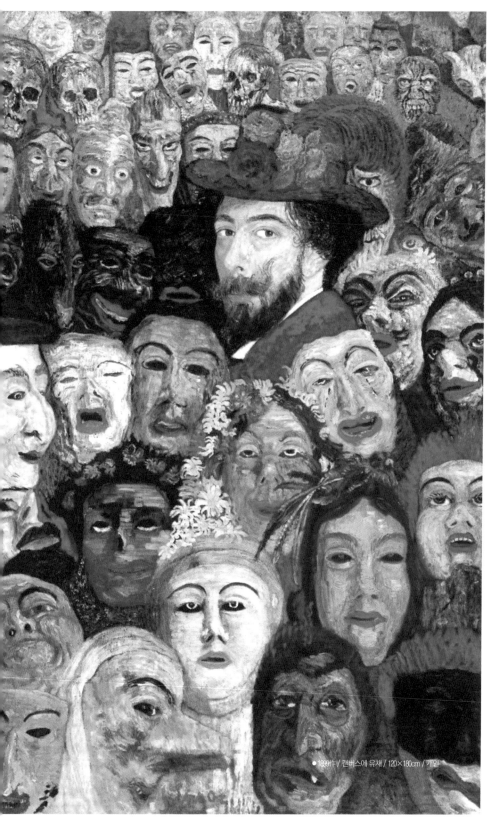

●1899년 / 캔버스에 유채 / 120×180cm / 개인

사도 바울의 모습을 한 자화상

\<Self-portrait as the Apostle Paul\>

렘브란트는 회화, 드로잉 및 에칭으로 미술사에서 매우 특별한 시각적 자화상을 80여 점이나 그렸다. 때때로 그는 자신을 역사적 또는 성서적 주제의 모델로 사용하곤 했는데, 이 그림은 렘브란트의 55세 때 자화상이다. 그러나 베레모를 쓰고 있는 다른 자화상과는 달리 이 그림에서는 흰색 터번을 쓰고 종이 뭉치를 들고 있다. 그의 열린 망토는 또한 그가 가슴에 차고 있는 검을 보여준다. 이 모든 세부사항은 사도 바울을 묘사하고 있다.

● 1661作 / 캔버스에 유채 / 91 x 77cm / 암스테르담 국립 미술관

여기서 우리는 렘브란트가 화가로서 놀라운 기술을 구사하고 있음을 볼 수 있다. 머리를 감싸는 솜씨 좋은 거친 스트로크로부터 강렬하게 렌더링된 얼굴에 찌꺼기가 있는 물리적 질감에 이르기까지, 렘브란트는 색상과 질감의 놀랍도록 현대적인 대비를 적용하여 누구에게도 뒤지지 않는 '키아로스쿠로(chiaroscuro, 명암법 : 빛과 밝음, 그림자와 어둠을 포괄적으로 의미하는 회화 용어)'의 숙달로 배경의 어둠에서 얼굴을 끌어낸다.

렘브란트 판 레인(Rembrandt Harmenszoon van Rijn, 1606~1669)
네덜란드 황금시대의 대표적인 화가. 빛과 어둠을 극적으로 배합하는 키아로스쿠로 기법을 사용하여 〈야경〉과 같은 수많은 걸작을 그렸고 당대에 명성을 얻었다. 인간애라는 숭고한 의식을 작품의 구성 요소로 스며들게 하였으며, 종교적인 작품에서조차 자신만의 이런 특징을 유지했다.

죽음의 승리
<Triumph of Death>

이 그림은 중세 문학의 관습적인 주제였던 죽음의 춤을 묘사한다. 브뤼헐은 작품 전체를 적갈색 톤으로 캐스팅하여 당면한 주제에 적합한 지옥 같은 양상을 부여한다. 그림은 검게 그을리고 황량한 풍경을 가로질러 혼란을 일으키는 해골 군대의 파노라마를 보여준다.

멀리서 불길이 타오르고 있고, 바다에는 난파선이 흩어져 있다. 잎사귀 없는 나무 몇 그루가 초목이 없는 언덕을 장식하고 있고, 사람들의 시체로 뒤덮인 연못 기슭에는 물고기들이 썩어가고 있다. 이런 배경에서 해골 군단이 살아 있는 사람들을 향해 돌진하고 있다. 그러자 일부는 공포에 질려 도망치고 일부는 맞서 싸우고 있다. 전경에는 해골이 가득 실린 마차를 흰 말이 끌고 있다. 왼쪽 상단 모서리에는 세계의 죽음을 의미하는 종을 울리는 사람들이 있다. 어리석은 사람이 류트(lute)를 연주하는 동안 그 뒤에 있는 해골도 함

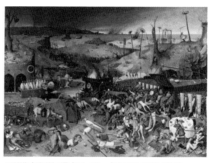

● 1562作 / 패널에 기름 / 117 x 162cm / 마드리드 프라도 미술관

께 연주한다. 굶주린 개가 아이의 얼굴을 물어뜯는다. 그림 중앙에는 십자가가 놓여 있다. 사람들은 십자가로 장식된 덫에 갇혀 있고, 말을 탄 해골은 낫으로 사람을 죽이고 있다. 이 그림은 농부와 군인, 귀족, 왕과 추기경에 이르기까지 다양한 사회적 배경을 가진 사람들이 무차별적으로 죽음을 맞이하는 모습을 묘사하고 있다.

피테르 브뤼헐(Pieter Bruegel the Elder, 1525~1569)
네덜란드의 화가. 16세기의 가장 위대한 플랑드르 화가 가운데 한 사람이다. 초기에는 주로 민간전설, 습관, 미신 등을 테마로 하였으나 브뤼셀로 이주한 후로는 농민전쟁 기간의 사회불안과 혼란 및 에스파냐의 가혹한 압정에 대한 격렬한 분노 등을 종교적 소재를 빌려 표현한 작품이 많아졌다.

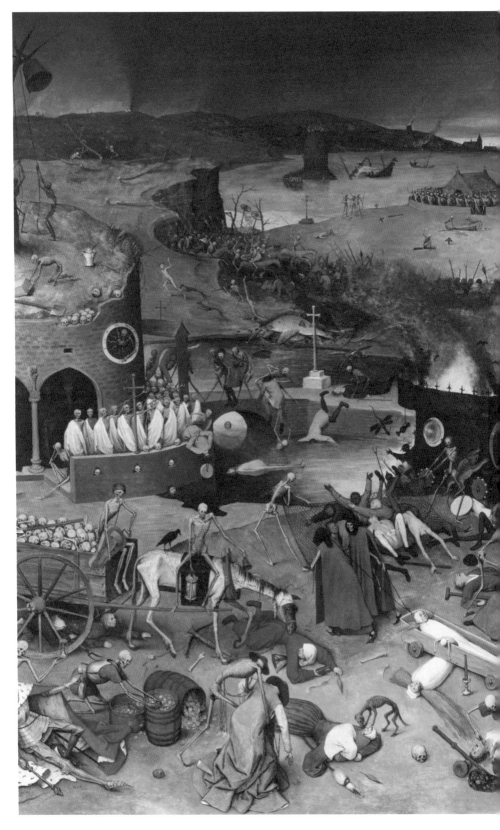

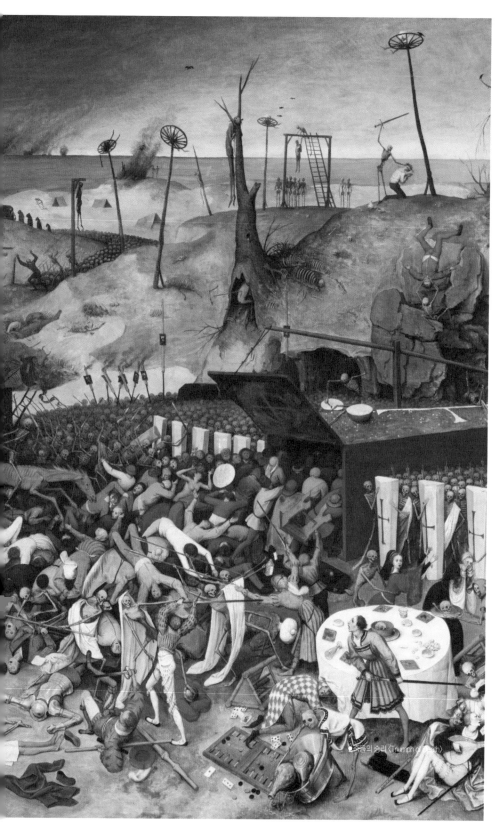

죽음의 승리 〈Triumph of Death〉

216
사냥꾼의 귀가 (1월)
\<The Hunters in the Snow\>

● 1565作 / 패널에 기름 / 117 x 162cm / 비엔나 미술사 박물관

〈죽음의 승리〉를 그린 피테르 브뤼헐의 작품이다. 달력 그림을 나타내는 이 작품은 6점의 연작 중 하나이며, 그중 5점도 여전히 남아 있으며, 작품마다 일 년 중 다른 시간을 묘사하고 있다. 이 그림은 아침에 마을로 돌아오고 있는 사냥꾼들의 모습을 묘사하고 있다.

왼쪽 전경에 부드러운 눈 위로 걸어오는 세 명의 사냥꾼이 있고, 다양한 무늬와 크기로 이루어진 한 무리의 사냥개들이 그들을 따르고 있다. 그들 뒤편으로 허름한 여관이 서 있는데, 혹독한 겨울바람으로 인해 간판이 반쯤 떨어져 있다. 여관 앞에는 여러 사람이 짚을 쌓아놓고 불을 피우고 있다. 그들의 머리 위로 어두운 빛깔의 새들이 나뭇가지에 앉아 있고, 그 가운데 한 마리가 오른쪽을 향해 미끄러지듯 날아가고 있다. 그리고 언덕 너머에는 꽁꽁 얼어붙은 연못 위에서 사람들이 스케이트를 타며 컬링을 하고 있다. 드넓은 공간 안에 다양한 에피소드와 세부 요소들이 잘 어우러지도록 섬세하게 배치한 이 작품은 겨울을 보내는 인간들의 보편적인 삶을 시각적으로 기록하는 데 성공하였다.

피테르 브뤼헐(Pieter Bruegel the Elder, 1525~1569)
네덜란드의 화가. 16세기의 가장 위대한 플랑드르 화가 가운데 한 사람이다. 초기에는 주로 민간전설, 습관, 미신 등을 테마로 하였으나 브뤼셀로 이주한 후로는 농민전쟁 기간의 사회불안과 혼란 및 에스파냐의 가혹한 압정에 대한 격렬한 분노 등을 종교적 소재를 빌려 표현한 작품이 많아졌다.

예수 탄생
\<La Nativité\>

예수 탄생 장면 중앙에는 경사진 나무 지붕을 인 채 폐허가 된 석조 마구간이 있으며, 당나귀와 황소가 그 자리를 차지하고 있다. 낡은 마구간이 바위가 많은 언덕 꼭대기에 어색하게 비스듬한 각도로 그려져 있는데, 이는 아마 예수 탄생의 위태로운 상황을 반영하기 위함일 듯싶다.

전경의 아기 예수가 땅에 펼쳐진 성모 마리아의 파란 망토의 주름에 알몸으로 누워 있는데, 이는 14세기에 유명했던 스웨덴의 성 브리짓의 환상을 반영한다. 아기 예수의 팔은 어머니를 향해 치켜 올려져 있고, 성모 마리아는 무릎을 꿇고 기도하고 있다. 오른쪽에는 요셉이 바닥에 놓인 당나귀 안장 위에 다리를 꼬고 앉아 헬레니즘 시대의 스피나리오 청동 조각상을 연상시키는 포즈를 취하고 있으며, 오른발바닥이 눈에 띄게 드러나 있다.

다섯 명의 천사가 탄생의 찬송을 부르고 있는데, 왼쪽에는 긴 가운을 입은 천사가 고전적인 조각품처럼 서 있고, 두 명은 류트를 연주하고, 다른 두 명은 노래를 부르는 것처럼 입을 벌리고 있다.

● 1470~1475作 / 패널에 기름 / 124 x 123cm / 런던 내셔널 갤러리

피에로 델라 프란체스카(Piero della Francesca, 1416?~1492)
이탈리아의 화가. 도메니코 베네치아노의 제자로 추측된다. 제단화를 많이 제작했는데, 산 프란체스코 성당 안의 제단 벽화 〈성 십자가 전설〉이 대표작이다. 이론가로서 『투시화법에 대하여』 등을 저술하기도 했다. 그의 작품은 지나치게 이론적인 것처럼 보이나 풍부한 감정이 넘쳐흘러 벽화나 초상화에 매력적인 걸작을 많이 남겼다.

머큐리와 아르고스

\<Mercure et Argus\>

두 그림 모두 플랑드르의 거장인 루벤스의 작품으로 오비디우스의 『변신 이야기』에 등장하는 신화를 묘사하고 있다. 유피테르(그리스 신화의 제우스)는 유노 여신(그리스 신화의 헤라 여신)의 여사제인 이오를 겁탈하고는 유노에게 발각될 게 두려워 이오를 흰 소로 변신시킨다. 이를 눈치챈 유노는 유피테르에게 그 흰 소를 달라고 졸라

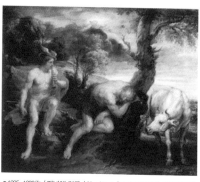

●1635~1638作 / 패널에 기름 / 63 x 85cm / 드레스덴 고전 거장 미술관

그녀의 충복인 아르고스에게 감시를 맡긴다. 온몸에 눈이 100개나 달린 아르고스가 교대로 눈을 감았다 떴다 하며 감시하기에 흰 소로 변한 이오의 고생은 이루 말로 표현할 수가 없다. 이에 유피테르는 전령 머큐리(그리스 신화의 헤르메스)를 보내어 아르고스를 죽이고

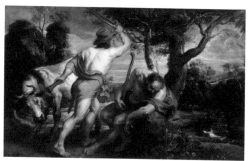

암송아지를 되찾게 하는데, 머큐리는 시링크스(syrinx : 고대 그리스의 관악기)를 불어 아르고스를 잠들게 한 후 그를 칼로 내려쳐서 죽인다.

●1636~1638作 / 패널에 기름 / 124 x 123cm / 프라도 미술관

페테르 파울 루벤스(Peter Paul Rubens, 1577~1640)
플랑드르의 화가. 바로크 시대의 화가로, 명성이 자자하여 수많은 제자에게 둘러싸여 특유의 화려하고 장대한 예술을 펼쳐나갔다. 현란한 그의 작품은 감각적이고 관능적이며, 밝게 타오르는 듯한 색채와 웅대한 구도가 어울려 생기가 넘친다. 외교관으로도 활약한 그는 성품이 원만하고 따뜻하여 유럽 각국의 왕들로부터 존경과 사랑을 받았다.

목욕하는 여인들
\<Baigneurs\>

이 작품은 세잔의 〈목욕하는 사람들〉 연작 가운데서 가장 큰 그림이다. 나머지는 뉴욕 현대 미술관과 런던 내셔널 갤러리에 소장되어 있다. 이 그림은 티치아노와 루벤스의 작품을 연상시킨다. 같은 시기의 다른 유명한 누드 여성 그룹인 피카소의 〈아비뇽의 처녀들〉과도 비교되는 작품이다.

그림은 두 그룹의 목욕하는 인물들을 중심으로 구성되어 있으며, 강 중심에 한 인물이 헤엄치는 것을 볼 수 있다. 그 너머, 개와 함께 있는 사람이 있고 그 뒤에는 성이 있다. 목욕하는 사람들 위에 일종의 아치를 형성하는 두 그룹의 기울어진 나무가 있으며, 중앙의 하늘과 맞닿은 원근감을 나타내고 있다.

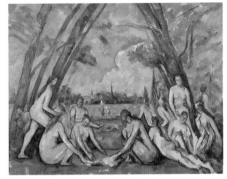

● 1899~1906作 / 캔버스에 유채 / 210 x 250cm / 필라델피아 미술관

작은 작품과 구별하기 위해 〈대수욕도(Les Grandes Baigneuses)〉라고 불리는 이 그림은 현대 미술의 걸작 가운데 하나이며, 종종 세잔의 가장 훌륭한 작품으로 평가되기도 한다. 〈목욕하는 여인들〉은 마티스에서 브라크, 피카소에서 무어에 이르기까지 아방가르드의 모든 예술가에게 깊은 영향을 미치고 후속 예술사의 기초가 될 것이다. 세잔의 마지막 스타일은 이미 입체파의 선구자였다.

폴 세잔(Paul Cézanne, 1839~1906)
프랑스의 화가. 사물의 본질적인 구조와 형상에 주목하여 자연의 모든 형태를 원기둥과 구, 원뿔로 해석한 독자적인 화풍을 개척했다. 추상에 가까운 기하학적 형태와 견고한 색채의 결합은 고전주의 회화와 당대의 발전된 미술 사이의 연결점을 제시했으며, 피카소와 브라크 같은 입체파 화가들에게 지대한 영향을 주어 '근대 회화의 아버지'로 불린다.

212
삶
<La Vie>

이 그림은 피카소의 '청색 시대(Blue period)'의 가장 중요한 작품 중 하나이다. 1901년 그의 절친한 친구인 카를로스 카사게마스가 사망한 후 시작되었는데, 이 사건은 예술가를 깊은 슬픔에 빠뜨리고 그의 화풍을 완전히 바꾸어 놓았다. 그는 이전 화풍에서 벗어나 모노크롬 블루 팔레트를 선택했다. 1904년까지 지속되는 동안 죽음에 대한 생각은 예술가의 마음속에서 되풀이되었고, 그는 그것을 자신의 작품에 반영했다.

그 역사는 1903년으로 거슬러 올라간다. 이 구성의 일부 얼굴들은 청색 시대를 특징 짓는 원시주의에 대한 탐구에서 벗어난다. 실행을 위해 피카소는 대형 캔버스를 구입한다. 그리고 그 위에다가 몇 가지 준비 스케치를 한다. 이 중 중앙 상단의 누드 커플은 예술가를 위한 화실의 모델로 그려진다. 두 번째 중앙 하단의 모델은 예술가 자신을 나타내는 알몸을 묘사하고 있다. 그리고 마지막은 피카소의 자화상으로, 그는 자신을 기댄 여인을 통해 모성애가 가득한 여인과 자신의 아이를 오른쪽 그림을 통해 암시하고 있다.

수치 분석에 관해서는 여성과 아이가 계층적으로 어떻게 표현되는지 알 수 있다. 그들 앞에는 포옹하는 커플이 고대를 암시하는 거의 완전한 누드로 그려져 있다. 그들의 시선은 길을 잃은 듯 보이지만 모성의 상징을 가리킨다. 두 쌍 사이에서 우리는 두 개의 독립적인 그림으로 보이는 두 개의 구성을 볼 수 있다. 첫 번째는 태아의 자세로 나타나는 남성 인물을 포용하는 여성 인물이고, 두 번째는 태아의 자세로 나타나는 또 다른 인물이다. 작품에 대한 하나의 의미를 정립하기는 어려운데, 이는 피카소 작품의 특징이다. 다양한 해석과 의미가 있고, 그것을 포착하려고 하는 것은 관객이다.

파블로 피카소(Pablo Picasso, 1881~1973)
스페인 태생이며 프랑스에서 활동한 입체파 화가. 프랑스 미술의 영향을 받아 파리로 이주하였으며, 르누아르, 툴루즈 로트레크, 뭉크, 고갱, 고흐 등 거장들의 영향을 받았다. 초기 청색 시대를 거쳐 입체주의 미술 양식을 창조하였고 20세기 최고의 거장이 되었다. 〈게르니카〉, 〈아비뇽의 처녀들〉 등의 작품이 유명하다.

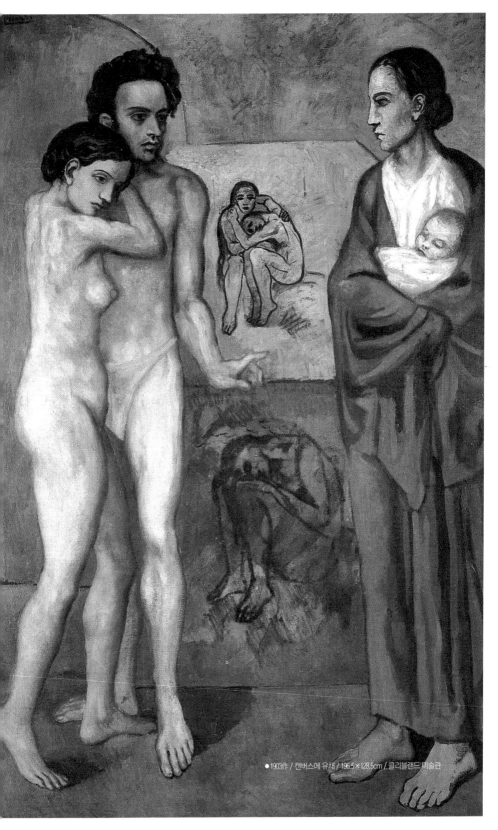

●1903作 / 캔버스에 유채 / 196.5×128.5cm / 클리블랜드 미술관

잠자는 비너스와 큐피드

\<Sleeping Venus and Cupid\>

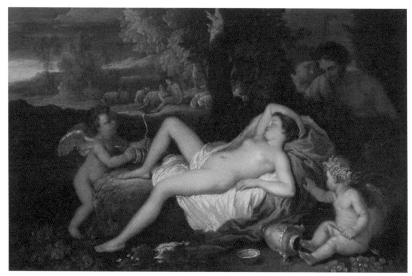

●1630作 / 캔버스에 유채 / 73.3 x 98.8cm / 드레스덴 주립 미술관

미의 여신인 벌거벗은 비너스가 활과 화살을 가진 아들 큐피드가 보고 있는 가운데 나무 아래에서 잠들어 있다. 푸토(날개 달린 어린아이)가 그녀의 곁에 앉아 더 많은 화살을 움켜쥐고 있다. 어둡게 칠해진 시골 배경의 나무 뒤에서 두 남자가 밝게 칠해진 비너스의 몸을 음탕한 시선으로 바라보고 있고, 중간쯤에 한 쌍의 연인이 정겨운 모습으로 앉아 있다.

이 그림은 푸생이 로마에 있을 때 그려졌으며 베네치아 화파의 영향을 보여준다. '잠자는 비너스'의 주제는 조르조네와 티치아노 같은 르네상스 예술가들에게 인기가 있었다.

니콜라 푸생(Nicolas Poussin, 1594~1665)
프랑스 근대 회화의 시조. 17세기 프랑스의 최대 화가이며 주로 로마에서 활동하였다. 신화, 고대사, 성서 등에서 제재를 골라 로마와 상상의 고대 풍경 속에 균형과 비례가 정확한 고전적 인물을 등장시킨 독창적인 작품을 그렸다. 장대하고 세련된 정연한 화면 구성과 화면의 정취는 프랑스 회화에 큰 영향을 끼쳤다.

델프트의 전망

<Gezicht op Delft>

베르메르의 〈델프트의 전망〉은 아마도 서양 미술에서 가장 기억에 남는 도시 풍경일 것이다. 베르메르의 작품 대부분이 그렇듯이 이 그림은 우리를 그의 정신적, 사회적 세계, 즉 그의 예술적 비전과 도시로 끌어들인다.

물 건너편에는 도시가 있다. 왼쪽에는 성벽의 일부가 보이고, 오른쪽에는 쉬담 문과 로테르담 문이 있다. 그들 사이에는 교회의 탑이 건물 위로 솟아 있다. 운하의 배는 돛을 내리고 있고 바람이 거의 없다. 부드러운 산들바람이 곳곳에서 반사되는 물을 흔들어 놓는다. 계절은 늦은 봄이거나 여름이며, 아침을 연상하게 한다. 사람들이 전경의 항구 기슭에서 이야기를 나누고 있고, 또 다른 인영이 쉬담 게이트 앞 부둣가를 거닐고 있다.

마을 위로 구름이 떠다닌다. 가장 가까운 구름은 매우 어두운 구름으로, 부둣가와 물, 그리고 반대편에 있는 가장 중요한 건물에 그림자를 드리운다. 이러한 강한 대비는 베르메르 특유의 독창적인 기법을 드러낸다. 그는 먹구름 아래에서 우리의 시선을 도시로 인도하

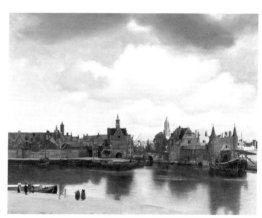

●1660~1661作 / 캔버스에 유채 / 96.5 x 115.7cm / 헤이그, 마우리츠하위스 미술관

고, 시선은 자동으로 빛을 향하게 된다.

요하네스 베르메르(Johannes Vermeer, 1632~1675)
네덜란드의 화가. 현재 확인된 작품은 35점에 불과하지만, 17세기 중엽에 밝고 깊은 색채와 정밀한 구도의 작품을 선보인 세계적인 화가로 평가된다. 초기에는 설화성에 중점을 둔 유트레히트 화파의 영향을 받았으나, 그 후의 실내화와 풍경화에서는 정밀한 묘사의 작품을 선보였다.

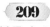
블루 누드

<Souvenir de Biskra>

한쪽 다리를 다른 쪽 다리 위에 포개고 팔을 이마 위에 댄 채 누워 있는 여성의 모습을 그린 작품이다. 이 작품을 칠할 때 사용한 획은 스케치와 다소 비슷하며, 페인트를 칠하는 과정을 볼 수 있다.

●1907作 / 캔버스에 유채 / 92.1 x 140.3cm / 볼티모어 미술관

누드 여성을 매우 양식화되고 부드러운 이미지로 보여주는 대신 마티스는 훨씬 다르고 거칠게 묘사하고 있다. 이 누드 여성은 해부학적으로 우리가 일반적으로 보는 누드와는 확연히 다르다. 그녀는 남자처럼 확실한 근육을 가지고 있는데, 이는 부드러움을 앗아 간다.

이 작품에는 색상을 사용하기 때문에 다소 추상적인 느낌이 있다. 배경의 희미한 디테일, 이러한 특징 중 많은 부분이 원시주의에도 속한다. 획과 같은 스케치는 더 단순해 보일 수 있으며 추상적인 배경도 이 작품에 단순한 느낌을 더한다. 이것은 마티스가 사용하는 추상화와 함께 원시주의(primitivism, 원시 시대의 예술 정신과 표현 양식을 이해하고 그것을 현대 예술에 접목하려는 예술 운동), 배경이 식물과 꽃이라는 것을 추측할 수 있지만 세부사항을 구체적으로 파악하기는 어렵다. 더 원시적인 또 다른 기능은 누드의 과장된 퀄리티와 건강하고 짙은 파란색과 검은색 선으로 정의된 근육을 가지고 있어 매우 확고해 보인다.

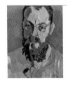

앙리 마티스(Henri Matisse, 1869~1954)
프랑스의 색채 화가로 뛰어난 데생 능력의 소유자. 초반에 신인상주의, 1905년부터는 야수파의 경향을 보였다. 여러 공간 표현과 장식적 요소의 작품을 제작하였고, 1932년 이후에는 평면화와 단순화를 시도했다. 로제르 드 방스 성당의 건축 설계, 벽화 등을 제작하였다.

전원 음악회
\<The Pastoral Concert\>

〈전원 음악회〉는 베네치아 화파의 티치아노와 그의 스승 조르조네가 함께 그린 그림으로도 추정되는 작품이다. 이 작품은 16세기 초 베네치아 회화의 문체 발전에 대한 '선언문'으로 간주될 수 있으며, 색채의 유약, 드로잉의 절제된 사용 및 음영 처리된 등고선, 색조의 핵심 요소를 갖추고 있다.

두 젊은이가 잔디밭에 앉아 류트를 연주하고 있고, 그 옆에 한 여성이 서서 대리석 물받이에 물을 붓고 있다. 두 여인의 벌거벗은 몸은 간신히 망토로 가려져 있고, 두 남성은

당시의 의상을 입고 앉아 대화를 나누고 있다. 넓은 배경에서 우거진 나무 사이로 양을 모는 목동의 모습이 보인다. 제목의 주제처럼 시와 음악의 우의화여야 하며, 두 젊은이의 상상력과 영감에 의해 연출된 벌거벗은 두 여인은 뮤즈로 여겨진다. 뮤즈는 신의 존재로 인간의 눈에는 볼 수 없다. 그러므로

● 1509作 / 캔버스에 유채 / 105 x 136cm / 파리 루브르 박물관

두 젊은이는 여인의 누드를 볼 수 없는 듯 둘만의 대화를 나누고 있다.

결국 누드의 여인들은 신의 본질과 연결되어 있는데, 유리 꽃병을 든 여인은 더 높은 비극시(悲劇詩)의 뮤즈가 될 것이고, 플루트를 든 여인은 목가시(牧歌詩)의 뮤즈가 될 것이다.

티치아노 베첼리오(Tiziano Vecellio, 1488?~1576)
이탈리아의 화가로 피렌체파의 조각적인 형태주의에 대해 베네치아파의 회화적인 색채주의를 확립했다. 고전적 양식에서 완전히 탈피하여 격정적인 바로크 양식의 선구자 역할을 하였다. 그는 국내외의 여러 왕후로부터 위촉받아 더욱 명성을 떨쳤으며, 그중에서도 독일황제 카를 5세를 그린 1533년의 〈개를 데리고 있는 입상〉은 그의 초상화 중의 걸작이다.

207
점쟁이

<The Fortune Teller>

이 작품은 어느 부유한 젊은이가 오른쪽의 노파에게 자신의 운세를 이야기하는 순간을 포착하고 있다. 노파는 젊은이의 손에서 동전을 빼앗는데, 지불을 위해서만이 아니라 그의 손을 교차시키는 의식의 일부로 동전을 가져간다. 묘사된 여성의 대부분은 집시이며 한통속인 도둑으로 여겨진다.

● 1630作 / 캔버스에 유채 / 101.9 × 123.5cm / 메트로폴리탄 미술관

순진한 젊은이가 점괘에 몰두하고 있는 동안(이 사실이 발각되면 그와 집시들 모두에게 영향을 미칠 수 있는 행동) 가장 왼쪽에 있는 여자가 젊은이의 주머니에서 동전 지갑을 훔치고 있고, 옆모습의 동료는 전리품을 받을 준비가 되어 있다. 젊은이의 왼쪽에 있는 창백한 얼굴의 소녀는 젊은이가 착용한 메달을 사슬에서 잘라내는 행동을 하고 있다. 그림 속의 인물들은 마치 연극에서처럼 서로 가까이에 있는데, 이러한 구도는 연극 장면의 영향을 받았을 수 있다.

이런 주제는 17세기 유럽에 걸쳐 카라바조 풍 화가들 사이에서 인기가 있었다. 라투르의 그림은 '탕자의 비유'에 대한 암시로서 극적인 표현으로 간주되었을 수 있다. 어쨌든 〈점쟁이〉는 거짓과 속임이 판치는 세상을 꿰뚫어 보는 풍속화라고 할 수 있다.

조르주 드 라투르(Georges de La Tour, 1593~1652)
17세기 프랑스 바로크 시대의 화가. 예리한 사실주의와 카라바조 풍의 명암 표현으로, 초기에는 〈점쟁이〉와 같은 풍속도를 그렸으나 점차 깊은 정신성에 넘치는 종교화 세계로 전향하였으며, 특히 생애 후반에는 조용하고도 정밀한 작품으로 프랑스 고전주의 성립을 예고했다. 그러나 사후 오랫동안 잊혔다가 20세기 초에 재발견되었다.

206
위대한 친구들
<Die Grossen Freunde>

게오르크 바젤리츠의 독창적 표현력은 20세기 중반 구상 미술의 개념을 확장하는 데 도움이 되었다. 작가는 20세기 독일의 혼돈을 다루는 수수께끼 같은 상징적 스타일을 위해 비재현적 추상화와 내러티브(narrative) 중심의 사회적 리얼리즘을 모두 거부했다. 바젤리츠의 캔버스는 인적이 드문 들판이나 파괴의 현장에 위치한 신화적이고 종종 그로테스크한 인물을 묘사했다.

●1965作 / 캔버스에 유채 / 250 x 300cm / 쾰른, 루트비히 미술관

〈위대한 친구들〉은 영웅을 묘사하고 있다. 거대한 몸집과 극도로 작은 머리를 가진 각각의 '영웅'과 '새로운 유형'은 항상 그림의 중앙에서 찾을 수 있다. 그들은 비틀거리며 때로는 서투르게, 때로는 자신만만하게 회화적 공간을 성큼성큼 걸어 다닌다. 그들을 둘러싼 황량한 풍경은 그들의 낡은 몸에 비유되어 불타는 집, 낙엽이 진 나무, 흙더미를 휘젓는 황폐함을 증언한다. 방랑자 '영웅'은 배낭, 팔레트, 화가의 붓, 또는 고문 도구와 같은 반복되는 물건의 레퍼토리를 가지고 있다.

게오르크 바젤리츠(Georg Baselitz, 1938~)
독일의 화가. 신표현주의의 대두와 더불어 그 이름이 널리 알려지게 되기까지에는 독일에서만 활동이 국한되어 있었다. 펭크와 함께 동독 출신이란 점을 들어(서방측 현대미술에 물들지 않았으므로) 독일 표현주의의 직접적 영향을 받았다고 지적하는 사람도 있지만, 독특한 '거꾸로 된 모양'의 모티프를 발견한 이래, 현대 회화에 있어서 확고한 스타일을 구축하였다.

카니발

\<Carnival>

19세기로 접어들 무렵, 스페인은 19세기의 유럽 회화에 막대한 영향을 미친 위대한 화가이며 조각가인 프란시스코 고야를 배출했다. 고야는 로코코와 스타일이 비슷한 그림에서 시작하여 낭만주의 단계를 거친 후 예술적 세계관의 사실적 원칙을 확인하면서 예술에서 진정한 비극적 높이를 달성했다.

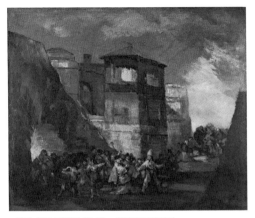

● 1820作 / 캔버스에 유채 / 86x106 cm / 무쉬킨 주립 미술관

고야의 그림 〈카니발〉은 민속놀이 장면의 장르 연작에 속한다. 그러나 초기 작품에서 작가는 롱기의 그림을 연상시키는 화려한 의상과 가면을 쓰고 사람들을 즐겁게 하는 즐거운 축제를 보여주었지만, 이 그림은 제멋대로인 군중과 어둡고 불길한 풍경 모두에서 느껴지는 불안한 분위기를 가지고 있다.

고야는 눈에 보이는 것의 외투를 넘어 생명의 정신적 뿌리를 꿰뚫는 것을 목표로 한다. 선형적 구성의 섬세함과 춤 동작의 잡다한 리듬은 작가로 하여금 본능의 거친 방탕을 전달할 수 있게 한다. 그림의 극적인 긴장감은 날카로운 빛과 그림자의 대비에 의해 증가되어 그림의 분위기에 악마적인 힘을 더하여 나타난다.

프란시스코 고야(Francisco José de Goya, 1746~1828)
스페인의 화가이며 조각가. 후기 로코코 시대에는 왕조 풍의 화려함과 환락의 덧없음을 다룬 작품이 많았다. 고야의 작품은 스페인의 독특한 니힐리즘에 깊이 뿌리 박혀 있고, 악마적 분위기에 싸인 것처럼 보이며, 전환 동기는 중병을 앓은 체험과 나폴레옹 군의 스페인 침입으로 일어난 민족의식이었다.

다리 위의 네 소녀
<Four Girls on a Bridge>

이 그림은 관객으로 하여금 소외감과 어쩌면 두려움에 사로잡히게 할 수도 있는데, 그 이유는 이 그림이 헤아릴 수 없고 수수께끼처럼 말하기 때문이다. 배경은 노르웨이의 오슬로 피오르에 있는 인기 있는 리조트 오스고르스트란의 다리다. 네 명의 소녀가 난간 옆에 서 있는데, 그들 중의 한 명은 밝은 노란색 밀짚모자를 쓰고 있다. 노르웨이는 여름이 짧지만 많은 사람이 이 여름을 즐긴다.

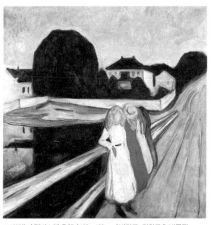

● 1905作 / 캔버스에 유채 / 126 x 126cm / 빌라프-리하르츠 박물관

그런데도 유쾌한 분위기를 조성하기란 쉽지 않다. 구성과 팔레트는 단순히 그것을 허용하지 않을 것이다. 낯설게 느껴지지 않는 분홍색에 빨간색과 파란색 줄무늬로 칠해진 부두는 쐐기처럼 가파른 원근감으로 해안을 향해 이어진다. 나무는 윤곽이 뚜렷한 검은색의 평평한 모양으로 보인다. 하늘은 청록색이고, 달은 수평선 위로 낮게 걸려 있으며, 고요하고 깊은 물에는 가장 큰 나무의 짙은 보라색 왕관이 반사된다. 모든 것이 합쳐져 비현실적이고 악몽 같은 장면의 인상을 준다. 소녀들은 마치 그들의 바로 그 친밀함 속에서 보호받으려는 것처럼 가까이 서 있다. 사실, 우리는 그들이 입고 있는 드레스의 강렬한 색상을 통해서만 그들을 구별할 수 있다.

에드바르 뭉크(Edvard Munch, 1863~1944)
노르웨이 출신의 표현주의 화가. 유년 시절에 경험한 질병과 광기, 죽음의 형상들을 왜곡된 형태와 격렬한 색채에 담아 표현했다. 독일 표현주의 미술에 중요한 영감을 제공했으며, 〈생의 프리즈 : 삶, 사랑, 죽음에 관한 시〉라고 부른 일련의 작품을 통해 생의 비밀을 탐사하듯 인간 내면의 심리와 존재자로서의 고독과 불안, 공포의 감정을 깊게 파고들었다.

203
톨레도의 풍경
<Vista de Toledo>

풍경화는 종종 특정 장소에서 특정 시간의 모습을 기록하고 한순간을 영원히 보존하기 위한 것이다. 하지만 톨레도에 대한 엘 그레코의 견해는 달랐다. 큰 교회는 도시의 올바른 위치에 배치하였지만 다른 여러 건물은 위치를 변경하여 '기록'이 예술가의 주요 관심사가 아님을 증명했다. 그는 톨레도가 어떻게 생겼는지를 알려주는 대신, 도시가 어떤 느낌인지를 전달한다. 톨레도는 작가가 내면의 심리 상태를 표현하는 수단이 되며, 어쩌면 인간과 신의 관계의 본질을 꿰뚫어 보는 도구가 될 것이다.

엘 그레코는 전형적으로 어둡고 우울한 색상을 사용함으로써 구불구불한 언덕 꼭대기에 있는 스페인 도시 톨레도를 표현했다. 도시 자체는 그림의 중앙에서 작은 공간만 차지할 뿐, 나머지 공간은 풍경과 하늘이 지배한다. 이것은 단순한 하늘이 아니다. 구름이 갈라지면서 도시에 폭풍을 일으키려고 한다. 건물 자체가 그림을 가로질러 기어가는 것처럼 보이고, 언덕을 가로지르는 곡선은 풍경이 움직이고 있다는 느낌을 주며, 실제로 살아 있을지도 모른다는 인상마저 남긴다.

〈톨레도의 풍경〉은 시대를 수 세기나 앞서갔으며, 아마도 빈센트 반 고흐의 〈별이 빛나는 밤〉과 잘 비교될 수 있다. 이 작품은 소용돌이치는 하늘, 압도적인 자연, 교회가 지배하는 하늘 라인과 동일한 구성 요소를 많이 포함하고 있다. 그러나 반 고흐가 잠든 작은 마을의 고요함을 불러일으키는 반면, 엘 그레코의 그림은 외부 세계와 내부 세계의 폭력을 포착한다.

엘 그레코(El Greco, 1541~1614)
그리스 태생의 스페인 화가로, 스페인의 펠리페 2세의 궁중화가였다. 당시 매너리즘으로 분류된 그의 화풍은 주목을 받지 못했다. 그리스에서 비잔틴 양식으로 작업을 하였고, 베네치아에서는 베네치아 화파의 영향을 받아 강렬한 색채를 사용하였다. 그의 화풍은 20세기 초 독일 표현주의에 지대한 영향을 주었으며, 오늘날에는 미술사에서 매우 중요한 작가로 평가받고 있다.

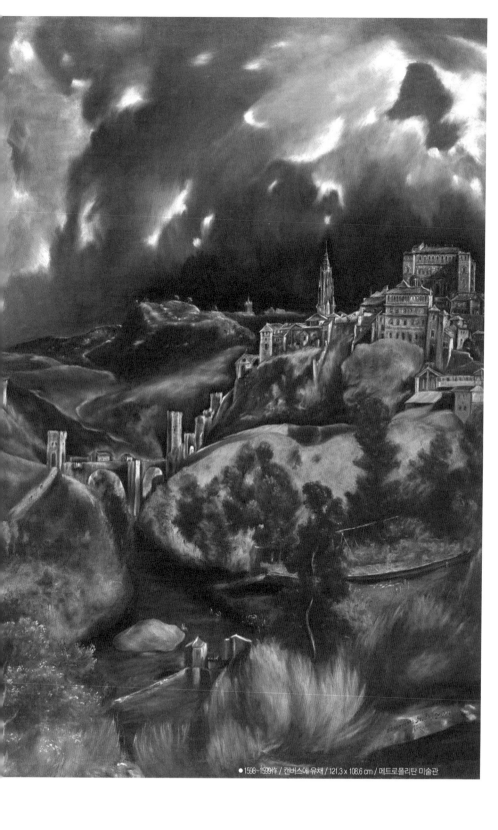

● 1596~1599作 / 캔버스에 유채 / 121.3 x 108.6 cm / 메트로폴리탄 미술관

세례자 요한 제단화

\<St. John Altarpiece\>

이 작품은 15세기 네덜란드의 화가 로히어르 판 데르 베이던의 1455년 패널 그림으로, 삼부작은 상징적인 모티프, 형식 및 의도에서 작가의 초기 〈미라플로레스 제단화(Miraflores Altarpiece)〉와 연결되어 있다.

왼쪽에서부터 오른쪽으로, 세례자 요한의 탄생, 요단 강에서의 예수 세례, 접시에 담긴 요한의 참수된 머리를 받아 든 살로메를 그려놓았다. 각 패널은 사도들의 조각상을 묘사하고 있는 부조, 그리스도와 세례자 요한의 삶의 모습, 구원의 전반적인 주제를 포함하는 페인트된 아카이브 볼트 안에 설정되어 있다. 모사한 질감의 부조는 그리자유(grisaille)로 그려져 있으며, 장면이 교회 안에 있다는 인상을 준다.

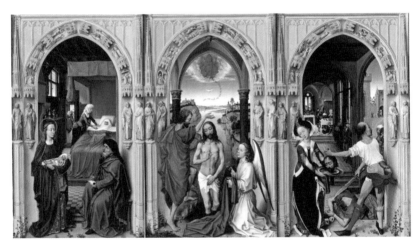

●1455作 / 오크 패널에 유채 / 각 프레임 77 x 48cm / 베를린 국립 회화관

로히어르 판 데르 베이던(Rogier van der Weyden, 1400?~1464)
15세기 플랑드르의 화가. 절제된 감성과 섬세하고 정밀한 표현력으로 전통적인 종교화 및 초상화에 새로운 사실성을 부여했으며, 얀 반 에이크와 함께 북유럽 르네상스 미술을 대표하는 미술가로 평가된다. 강렬하지만 절제된 감성을 잘 담아내는 판 데르 베이던의 양식은 전 유럽, 심지어 이탈리아에까지 영향을 미쳤다.

키테라 섬의 순례

<Embarquement pour Cythère>

〈키테라 섬의 순례〉는 이탈리아 거리극 '코메디아 델라르테'를 주제로 한 많은 연작과 더불어 장 앙투안 와토의 성숙기 필력을 대표하는 작품이다. 또 이 작품과 함께 두 점의 연작은 로코코 미술을 선도한다.

그림 속의 남자들이 들고 있는 지팡이는 사실 순례자들의 지팡이를 연상케 한다. 신화에서 그리스 키테라 섬은 미와 사랑의 여신 아프로디테가 태어난 것과 관련이 있다. 로마 판테온에 해당하는 비너스 동상이 오른쪽에 보인다. 그것을 감싸고 있

●키테라 섬의 순례
1717作 / 캔버스에 유채 / 129 x 194cm / 파리, 루브르 박물관

●키테라 섬의 승선
1718作 / 캔버스에 유채 / 129 x 194cm / 베를린, 샤를로텐부르크 궁전

는 꽃은 사랑의 부드러운 매듭을, 그리고 화살로 가득 찬 화살통은 사랑의 특징을 연상시킨다. 선미(船尾)에서 명확하게 볼 수 있는 조개 껍데기는 순례와 아프로디테의 탄생을 나타낸다. 날개 달린 에로스 무리가 사랑의 배를 둘러싸고 순례자들을 안내한다. 장면을 통틀어 관능미가 두드러지게 풍겨 나온다.

장 앙투안 와토(Jean-Antoine Watteau, 1684~1721)
프랑스의 화가이자 판화가. 18세기 화려한 로코코 미술 양식의 대표자로서 특히 귀족들의 향락을 위한 놀이를 많이 그렸다. 발랑시엔(Valenciennes)에서 태어나 그곳에서 그림을 공부하고 18세가 되어서야 파리로 나갔다. 루벤스의 그림에 크게 감동한 그는 색채 화가로서의 독자적인 경지를 개척했고, 특히 귀족들의 연회를 내용으로 한 그림을 그리기 시작했다.

아메리칸 고딕
\<American Gothic\>

이 작품은 20세기의 가장 유명한 미국 그림 중의 하나이며 미국의 대중문화에서 널리 패러디되곤 했다. 그림의 작가 그랜트 우드는 아이오와주 엘든에 있는 아메리칸 고딕 양식의 집(American Gothic House)으로 알려진 건물과 그 집에 살았던 사람들을 그리도록 영감을 받았다. 그림은 자기 딸 옆에 서 있는 농부를 묘사한다. 그림의 제목은 집의 건축 양식인 '카펜터 고딕'에서 따온 것이다.

그림 속 여자는 20세기의 미국 시골을 연상케 하는 식민지 시대 프린트 앞치마를 두르고 있고, 남자는 양복 재킷으로 덮인 작업복 차림으로 쇠스랑을 들고 있어 음울하고 심지어 유머러스하게 묘사되고 있다.

당시의 사진작가들은 긴 노출 시간이 필요한 사진을 제작해야 했기 때문에 모델들이 웃는 것을 만류했다. 우드는 그 사진 관행을 차용하여 웃지 않는 얼굴을 그려냈다.

●1930作 / 비버보드에 기름 / 78 cm × 65.3 cm / 시카고 아트 인스티튜트

그랜트 우드(Grant Wood, 1891~1942)
미국의 화가이자 지역주의의 대표자인 우드는 미국 중서부의 시골을 묘사한 그림으로 잘 알려져 있다. 특히 〈아메리칸 고딕〉은 20세기 초반 미국 미술의 상징적인 예로 흔히 꼽힌다. 우드는 그림을 그리는 화가에 그치지 않고 석판화, 잉크, 목탄, 도자기, 금속, 나무, 그리고 물건을 찾는 것을 포함한 많은 매체에서 작업했다.

아비새, 십브개, 브나야 기사단이 다윗 왕에게 물을 가져다준다

<Knights Abisai, Sibbechai and Benaja Bring King David Water>

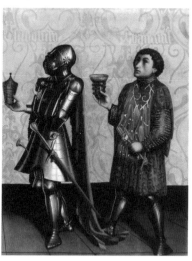

● 1435作 / 캔버스로 덮인 오크 나무에 혼합 매체 / 왼쪽 패널: 101.5cm x 81cm; 오른쪽 패널: 97.5 x 70cm / 스위스 바젤미술관

　이 그림은 두 개의 패널로 구성된 제단화로 구약성서의 한 장면(사무엘하 23:13~17)을 묘사하고 있다. 베들레헴에 진을 치고 있는 블레셋 사람들과 전쟁을 벌이던 다윗 왕은 그의 용사 세 명과 함께 모인 자리에서 "베들레헴 성문 곁 우물물을 누가 내게 마시게 할까?" 하고 말한다. 그러자 그의 용사 세 명(아비새, 십브개, 브나야)은 블레셋 진영을 돌파하고 지나가서 베들레헴 성문 곁 우물물을 길어서 다윗에게로 왔으나, 다윗은 그 물을 마시지 않고 여호와께 부어 드리며 이렇게 말한다. "여호와여, 내가 나를 위하여 결단코 이런 일을 하지 아니하리이다. 이는 목숨을 걸고 갔던 사람들의 피가 아니니이까."

콘라드 비츠(Konrad Witz, 1400?~1446)
독일의 화가로 세 개의 제단화를 그린 것으로 가장 유명하며, 모두 부분적으로만 남아 있다. 바젤의 화가 길드에 들어가 삶의 대부분을 그곳에서 보낸 그는 실제 지형적 특징의 관찰을 기반으로 한 충실한 풍경 묘사로 인정받고 있다.

198
크리스티나의 세계

<Christina's World>

와이어스는 1948년 5월 〈크리스티나
의 세계〉를 그리기 시작하여 같은 해 9
월에 완성했다. 그림을 그릴 당시 크리
스티나는 50대 중반이었고 하반신 마
비를 앓고 있었다.

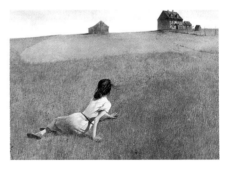

●1948作 /패널에 템페라 / 81.9cm × 121.3cm / 뉴욕 현대미술관

그림 속의 여성은 안나 크리스티나
올슨이다. 그녀는 어렸을 때부터 퇴행
성 근육 질환을 앓고 있었기 때문에 걸을 수가 없었다. 그녀는 휠체어 사용을 단호히 반
대하고 기어 다녔다. 와이어스는 자기 집 창문을 통해 그녀가 들판을 가로질러 기어가
는 모습을 지켜보면서 그림을 그리도록 영감을 받았다.

와이어스는 그림에서 실제 여성의 두 가지 요소, 즉 구불구불하고 늙은 팔과 분홍색
실내복만을 충실히 재현하고 나머지 가느다란 몸은 26세의 아내를 묘사했다. 크리스티
나의 얼굴은 '잃어버린 옆모습'이라고 불리는 효과로 관객에게서 멀어지는데, 이는 그
녀의 이목구비를 모호하게 하여 관객의 상상력을 자극한다. 크리스티나의 모습이 그녀
의 정체성과 그녀의 삶의 세부사항에 대한 우리의 호기심을 자극하는 구체성에서 매혹
적이라면, 그 또한 매우 수수께끼다. 작가가 제공하는 모든 세부사항에도 불구하고 그
의 크리스티나는 살아 있는 개인에 대한 묘사라기보다는 미국 여성에 대한 우화적 상
징이기도 하다.

앤드루 와이어스(Andrew Wyeth, 1917~2009)
미국의 사실주의 화가. 미국 펜실베이니아주의 채즈 포드에서 화가이자 일러스트레이터였던 뉴웰 컨
버스 와이어스의 아들로 태어났다. 어려서부터 몸이 허약하여 정규교육을 받지 못하고 집에서 공부하
였고, 아버지에게서 그림을 배웠다. 공업화되지 않은 미국의 광대한 대자연과 그 안의 사람들과 사물을
수채와 템페라에 의한 세밀 묘사의 기법을 구사하여 황토색, 갈색을 기조로 그려나갔다.

공기 펌프에 갇힌 새에 대한 실험

\<An Experiment on a Bird in the Air Pump\>

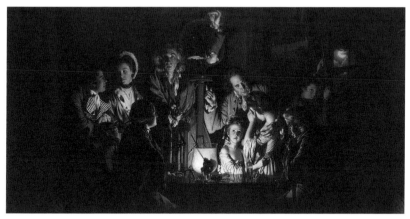

● 1768作 / 캔버스에 유채 / 183cm × 244cm / 런던 내셔널 갤러리

어두운 방에 모인 청중이 강사의 실험을 지켜보고 있다. 인간의 두개골이 담긴 크고 둥근 유리잔 뒤에서 타오르는 촛불 하나가 방 안을 밝히고 있다. 진공 상태로 만들기 위해 흰 앵무새를 유리 용기에 가두고 이를 공기 펌프에 연결하였다. 공기를 완전히 빼내어 앵무새를 죽일 것인가, 아니면 공기를 다시 주입하여 살릴 것인가? 라이트는 앞을 볼 수 없는 소녀로부터 서로를 바라보는 연인에 이르기까지 관객들의 다양한 반응에 초점을 맞춘다.

이 작품은 라이트가 1760년대에 그린 '촛불' 그림 시리즈 중 가장 크고 야심 찬 극적인 작품이다. 이 작품은 연출된 과학 실험의 드라마를 담고 있지만 시간의 흐름, 인간 지식의 한계, 삶 자체의 나약함에 관한 그림인 바니타스(vanitas)의 역할도 한다.

조셉 라이트(Joseph Wright, 1734~1797)
영국인 화가로서 고향인 더비(Derby)의 지명을 따서 '더비의 라이트(Wright of Derby)'라고도 불린다. '산업혁명의 정신을 표현한 최초의 전문 화가'라는 찬사를 받았다. 초상화와 풍경화, 역사화를 고루 그렸지만, 촛불로 조명된 장면이나 과학적 실험 혹은 산업적 주제의 작품이 특징적이다.

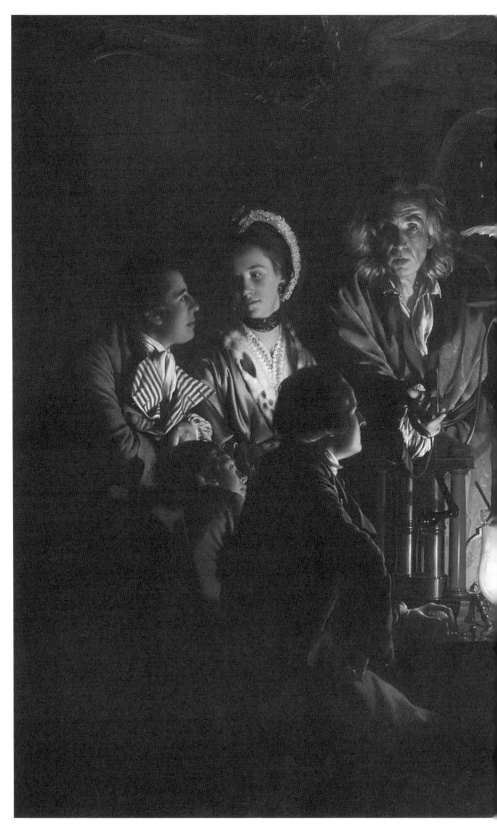

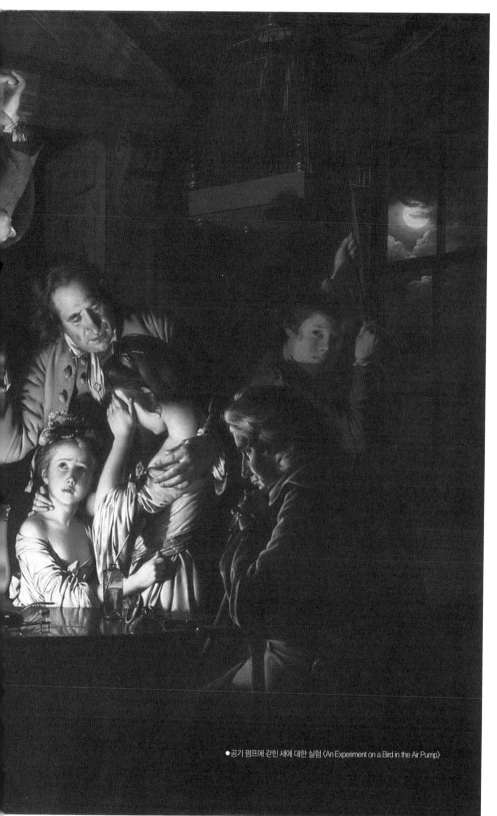

● 공기 펌프에 갇힌 새에 대한 실험 〈An Experiment on a Bird in the Air Pump〉

196
레몬, 오렌지, 장미가 있는 정물
<Still Life with Lemons, Oranges and a Rose>

1633년에 완성된 수르바란의 이 특별한 그림은 정물화 장르의 걸작으로 널리 인정받고 있다. 17세기의 독실한 가톨릭 신자들에게는 여기에 묘사된 보잘것없어 보이는 물건들이 의미심장한 종교적 의미를 담고 있다. 예를 들어, 세 가지 모티프의 신중한 배치는 '성 삼위일체'에 대한 암시로 이해되고 있다. 이 그림은 또한 '성모께 경의를 표하는 것'으로 해석되었으며, 오렌지와 꽃, 그리고 한 잔의 물은 그녀의 순결을 상징하고, 가시 없는 장미는 그녀의 원죄 없는 잉태를 나타낸다.

스페인의 바로크 양식의 거장인 수르바란은 타의 추종을 불허하는 집중력과 기술로 물체의 물리적 특성과 물체가 거주하는 공간을 묘사했다. 그는 거친 껍질의 노란색 유자를 녹색과 적갈색의 힌트로

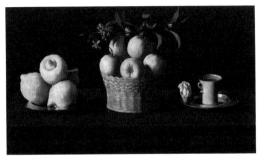

●1633作 / 캔버스에 유채 / 62.2cm × 107cm / 노턴 사이먼 미술관

모델링(modelling)하여 과일의 돌기와 무게를 묘사한다. 주황색 나뭇잎의 배열은 빛과 그림자의 리듬을 만들어내고, 백랍 판의 반사 표면에 다시 울려 퍼진다. 얕고 최소한으로 묘사된 공간 안에서 조용하고 명상적인 작품으로 표현된 이 정물화는 시간을 초월하는 신비로운 정적을 불러일으킨다.

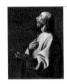

프란시스코 데 수르바란 (Francisco de Zurbarán, 1598~1664)
스페인의 화가로 강한 명암 대비를 특색으로 한다. 젊은 시절에는 허식 없는 리얼리즘, 검소한 구도, 카라바조와 호세 데 리베라의 명암법 위에 개인 양식을 확립했지만, 1640년까지의 전성기에는 정밀하고 엄숙한 신비성이 흐르는 많은 화면을 남겼다.

195
빨강과 파랑의 작곡
\<Composition of Red and Blue\>

이 작품에는 밝은색의 다양한 형태로 구성되어 있는 평면 위에 수평과 수직 및 선 띠로 엮인 흑청색의 창살이 떠 있다. 노란 부분과 붉은 부분은 평면을 밝게 만들어주고, 거의 흰색에 가까운 바탕은 방을 환히 들여다볼 수 있을 것 같은 인상을 준다.

● 1953作 / 삼베에 기름 / 114 x 146cm / 버팔로 AKG 미술관

20세기 미술의 연극을 위한 무대 디자인은 당시의 일반적인 형식의 경계를 깨뜨렸을 뿐만 아니라 캔버스 페인팅과 벽 디자인의 장르적 경계를 무너뜨렸다. 파블로 피카소의 작품군과 동등한 위치에 놓인 이 의기양양한 예술적, 연출적 제스처는 서독의 전후 추상화의 새로운 자신감을 유감 없이 뽐내고 있다.

1950년대 초, 빈터의 작품은 제스처 스타일의 회화 외에도 기하학적–구조적 디자인 경향을 보여주었다. 블랙 밴드 라인, 따뜻하고 차가운 색상 표면, 대조적인 스텐실 요소의 리드미컬한 상호 작용에서 빈터는 이 작품의 품질을 구성하는 조화로운 일관성을 만들어내는데, 이는 이 단계의 그의 화풍의 특징이다.

프리츠 빈터(Fritz Winter, 1905~1976)
프리츠 빈터는 독일 추상미술을 대표하는 유명한 화가 중 한 명이었으며, 제2차 세계대전 후인 1949년 러시아 전쟁 포로에서 풀려나와 돌아온 후 에른스트 빌헬름 나이, 빌리 바우마이스터, 프리츠 하르퉁 등의 추상파 화가들과 가깝게 지냈다. 빈터의 〈구성〉이라는 작품을 보면 그가 마치 음악가가 작곡하듯 색조와 형태로 작품을 구성했음을 알 수 있다.

검은색과 금색의 녹턴 – 떨어지는 로켓
<Nocturne in Black and Gold – The Falling Rocket>

이 작품은 휘슬러의 많은 '녹턴' 중의 하나로, 변덕스러운 분위기, 미묘한 색조와 빛이 특징이다.

빅토리아 시대에 번성하던 영국 미술계에서는 법정과 여론에서 두 가지 관점이 충돌했다. 이 그림 때문이었다.

1877년, 이 그림이 그로스브너 갤러리에서 전시되었을 때 미술 평론가 존 러스킨은 "휘슬러가 대중의 얼굴에 물감통을 내던졌다"라고 비난했고, 이는 세간의 이목을 끄는 명예훼손 재판으로 이어졌다.

휘슬러는 그림, 더 나아가 작품이 구현한 일련의 미적 신념, 즉 예술은 필연적으로 자율적이며, 따라서 '실물과 같은' 효과를 새겨야 하는 책임에 의해 제약을 받지 않는다는 일련의 미적 신념을 성공적으로 변호하여 소송에서 이겼다. 그러나 그는 손해 배상액의 기본 금액을 받았고 이로 인해 파산하게 되었다.

이 작품이 왜 그토록 도발적이었는지는 비교적 쉽게 이해할 수 있다. 휘슬러는 어떤 형태의 인물, 지면 관계를 중심으로 그림을 구성하기보다는 불꽃놀이 자체의 백열등을 통해 다소 불확정적인 회화적 인상을 만들어낸다. 명백한 비유적 언급 없이 그림은 거의 추상적으로 보인다. 이 경우, 비평가 러스킨은 휘슬러의 예술적 추구가 굴복하지 않으려는 의지와 그림에 이미지로서의 활력을 부여하고 추상적인 회화 모델의 역사적 발전에 대한 연구에서 탁월함을 보장한다고 역설적으로 증명하고 있다.

제임스 맥닐 휘슬러(James McNeill Whistler, 1834~1903)
미국 출신 화가, 판화가. 매너리즘적 성향, 장식적인 옷을 즐겨 입는 화가로 유명하다. 그림 자체의 미학을 우선시한 〈회색과 검정색의 조화, 제1번 : 미술가의 어머니〉로 근대 회화의 아이콘이 되었다. 판화가로 명성을 얻었고, 460여 점 이상의 에칭 판화를 제작했다.

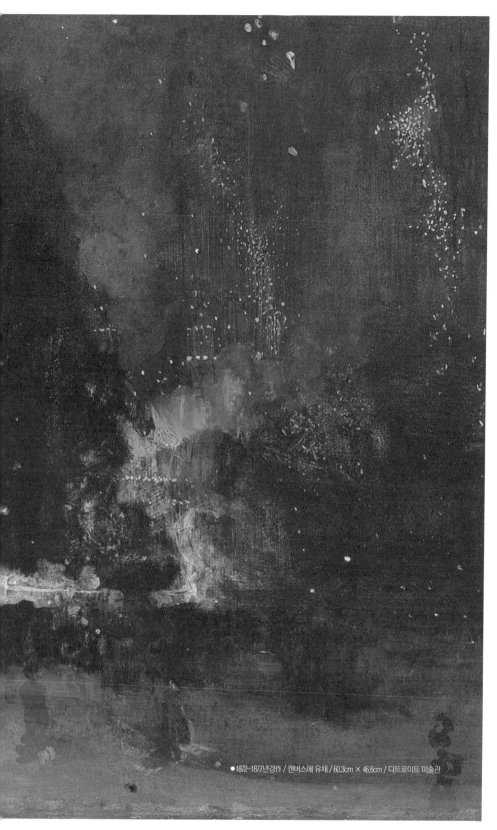

●1872~1877년경作 / 캔버스에 유채 / 60.3cm × 46.6cm / 디트로이트 미술관

브레다의 항복

<The Surrender of Breda>

벨라스케스의 최고 걸작 가운데 하나로 간주되는 이 작품은 30년 전쟁 중 1625년 브레다 포위 공격의 군사적 승리를 묘사하고 있다. 이 전쟁은 오늘날 네덜란드, 벨기에, 룩셈부르크를 포함하는 17개 지방이 스페인의 펠리페 2세에 대한 반란으로 시작되었다. 벨라스케스는 스페인을 강력한 군대로 표현하는 동시에 전투의 양측을 포함하고 전쟁의 현실을 반영하는 피로의 표정을 묘사한다.

벨라스케스는 전투를 끝낸 두 그룹을 양쪽 배경에 그려 많은 사람의 세부사항을 다룬다. 장면의 항복 부분은 전경에서 발생하며, 주요 인물은 중앙에 명확하게 배치하였다. 구도의 초점은 전경에 있으며, 열쇠 인수인계가 맨 앞에

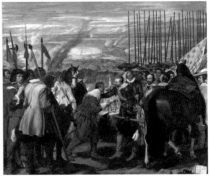

● 1634~1635作 / 캔버스에 유채 / 307 x 367cm / 마드리드, 프라도 미술관

표시되고, 배경에는 연기가 자욱한 하늘이 파괴와 죽음의 증거를 보여준다. 그림에는 적은 수의 네덜란드 군인에 비해 많은 스페인 군인을 묘사하고 있으며, 승리한 스페인 사람들은 구성의 오른쪽에 곧게 세워진 수많은 창 앞에 서 있다.

그림 중앙에는 네덜란드 지도자 유스티누스 판 나사우가 항복하는 가운데 아량을 베푸는 스페인의 스피놀라 장군의 승리를 칭송하고 있다. 웨일스의 역사가며 작가인 얀 모리스는 이 그림을 '모든 그림 중에서 가장 스페인적인 그림'이라고 일컬었다.

디에고 벨라스케스(Diego Rodríguez de Silva y Velázquez, 1599~1660)
스페인의 화가. 초기의 작품은 당시의 스페인 화가들과 다름없이 카라바조의 영향을 받은 명암법으로 경건한 종교적 주제를 그렸으나 민중의 빈곤한 일상생활에도 관심이 많았다. 만년의 대작에서 전통적인 선에 의한 윤곽과 조소적인 양감이라는 기법이 투명한 색채의 터치로 분해되어 공기의 두께에 의한 원근법의 표현으로 대치되었다.

192
국회의사당의 화재
\<The Burning of the Houses of Lords and Commons\>

1834년 10월 16일 영국 국회의사당의 화재를 묘사한 터너의 연작이다.

수천 명의 관중과 함께 터너도 그 화재를 목격했다. 그는 연필을 사용하여 스케치했다. 터너가 무엇 때문에 그렇게 같은 사건을 두 개의 유화로 그렸는지는 분명하지 않다. 그러나 두 그림은 화재의 다른 측면을 묘사하고 있으며, 그는 같은 사건을 여러 각도에서 탐구하고 싶었을 것이다.

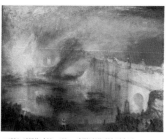
● 1834~1835作 / 92 x 123cm / 필라델피아 미술관

1835년 2월에 전시된 첫 번째 그림은 웨스트민스터 다리의 상류 쪽에서 국회의사당을 보여준다. 강 건너편에 있는 건물들은 황금빛 불꽃에 휩싸여 있다. 불은 세인트 스티븐 홀에 있는 하원 회의장을 태우고 웨스트민스터 사원의 탑을 비추고 있다. 불은 물속에서 흐릿한 붉은색을 반사하고

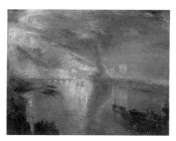
● 1834~1835作 / 92 x 123cm / 클리블랜드 미술관

있고, 전경에는 수많은 관중이 있다. 그림 오른쪽에는 웨스트민스터 다리가 어렴풋이 보이지만 다리에서 가장 먼 둑 가까운 부분은 불길에 의해 심하게 왜곡되어 있다.

두 번째 그림은 1835년 후반의 여름 전시회에 전시되었다. 워털루 다리 근처의 하류에서 불길과 연기가 템스강 위로 극적으로 날리고 있으며 강둑의 관중들과 보트에 탄 관중들이 지켜보는 가운데 비슷한 장면을 보여준다.

조지프 말로드 윌리엄 터너(Joseph Mallord William Turner, 1775~1851)
영국의 화가로 고전적인 풍경화에서 낭만주의적 완성을 보여주었으며 인상파 화가들에게 큰 영향을 끼쳤다. 1802년 로열 아카데미 회원. 초기의 자연 묘사에서 독자적인 낭만적 · 환상적 화풍 수립, 이탈리아, 프랑스, 스코틀랜드 등을 여행하고 많은 풍경화를 그렸다. 영국 최초의 '빛의 화가'로서 빛과 색의 연구에 몰두, 분위기에 파묻혀 모양만 단순히 암시된 것이 많다. 평생 독신 생활을 하였다.

191
싱글 스컬 챔피언
< The Champion Single Sculls>

대개 미술관은 조용한 사색을 불러일으키고 방문객들이 그림 앞에 서서 작품의 감상과 감동을 자아내도록 설계되었다. 이러한 공공장소에서의 다소 모순적인 사적인 순간에서 많은 사람은 그 같은 사색을 자신의 경험과 미적 취향의 틀 내에서 예술 작품과 관련하여 보다 개인적인 수준으로 끌어올린다. 이들 개인에게 〈싱글 스컬 챔피언〉은 비슷한 성찰 상태에 있는 한 남자의 초상화를 반사하는 듯한 거울 역할을 한다. 그림의 핵심은 그것이 불러일으키는 바로 그 분위기, 즉 고요하고 엄숙하기까지 한 분위기에 있다.

이 장면의 조용한 분위기는 실제 주제와 더 이상 다를 수 없다. 육체적으로 힘든 아마추어 조정 경주에서 한 선수의 인상적인 승리를 기념하기 위한 것이기 때문이다. 예술가인 토머스 에이킨스는 지역 영웅을 육체적인 노력의 정점에 있는 것이 아니라 늦은 오후의 연습 세션 중 휴식의 순간에 묘사하기로 결정했다. 필라델피아 출신인 에이킨스는 파리, 마드리드, 세비아에서 유학한 후 고향으로 돌아와 이 걸작을 완성했다. 그는 그의 프랑스 가정교사인 장 레옹 제롬과 레온 보나의 영향과 스페인 바로크 예술가 디에고 벨라스케스의 작품을 혼합하여 극도로 노동 집약적이고 높은 수준의 진실성을 열망하는 독특한 스타일을 개발했다.

〈싱글 스컬 챔피언〉은 궁극적으로 에이킨스의 환경과 그의 시대를 보여주는 스냅샷이다. 에이킨스는 필라델피아 지역의 스쿨킬 강을 배경으로 이국적인 장르, 즉 제롬 및 프레데릭 아서 브리지먼과 같은 예술가들의 동양주의 강 풍경을 길들이고 있다. 그림

토머스 에이킨스(Thomas Eakins, 1844~1916)
미국 사실주의 화가이며 조각가. 생전에 크게 성공하지는 못했으나 오늘날에 와서는 19세기의 미국 화가 중에서 가장 훌륭한 화가로 평가되고 있다. 작품에서 사실주의적인 경향의 묘사는, 인물 초상화에서는 거부를 당하였고 수술 장면의 작품에서는 새로운 지평을 연 초상화로 평가되었다.

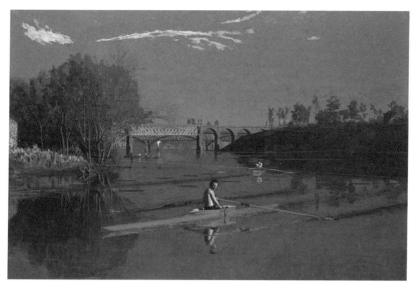

●〈싱글 스컬 챔피언〉 1871作 / 캔버스에 유채 / 321.4 x 461.4cm / 메트로폴리탄 미술관

의 주제는 에이킨스의 개인적인 친구인 막스 슈미트였으며, 작가는 노 젓는 사람으로서 자신의 자화상을 작품의 중간 지점에 포함시켰다.

조정이라는 주제는 에이킨스 자신의 스포츠에 대한 사랑과 남성적인 주제를 향한 그의 성향뿐만 아니라 야외 레크리에이션 활동의 도덕적 미덕과 건강상의 이점에 대한 현대인의 관심에도 영향을 미친다. 미국의 판화 제작자들이 조정 열풍을 막 시작하고 〈싱글 스컬 챔피언〉을 지역 영웅으로 기념하기 시작한 시대에 에이킨스는 그러한 조정 이미지 19점을 제작했다.

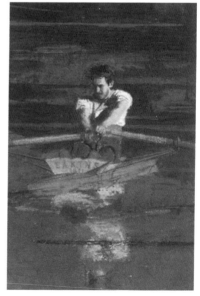

●〈싱글 스컬 챔피언〉에서 자화상 부분만 확대한 그림

딸과 함께한 자화상
<Self-Portrait with Daughter>

예술가의 자화상은 초상화의 기술을 보여 줄 뿐만 아니라 예술가의 정체성과 내면의 삶에 대한 메시지를 전달해 줄 수 있는 일종의 명함이다. 비제 르 브룅이 1789년 딸과 함께한 자화상은 18세기 프랑스에서 존경받는 르네상스 화가 라파엘로의 자화상을 연상케 한다. 그녀가 딸과 함께 포즈를 취한 모습은 라파엘로의 〈마돈나와 아이〉를 연상시키는 삼각형 구도를 만들어낸다.

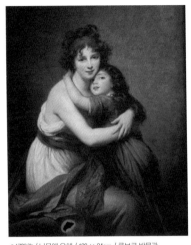

●1789作 / 나무에 유채 / 130 × 94cm / 루브르 박물관

라파엘로의 작품에서 아기 예수의 팔은 어머니의 목을 감싸고 빨간색, 파란색, 녹색이 우세하다. 또한 르 브룅의 작품에서 휘장이 무릎을 가로질러 떨어지는 방식도 라파엘로를 모방한 것처럼 보인다.

르 브룅이 착용한 드레이프 천은 시대를 초월한 퀄리티를 연출한다. 한쪽 어깨가 드러나도록 만들어진 그녀의 의상은 이런 식으로 드레이프된 천으로 만든 민소매 및 몸에 꼭 맞는 드레스인 키톤(chiton)과 매우 유사하다. 키톤의 예는 고대의 아프로디테 대리석 조각상을 포함하여 그리스 조각품들에서 곧잘 볼 수 있다.

●라파엘로作 〈마돈나와 아이〉
●아프로디테 조각상 / 메트로폴리탄 미술관

엘리자베스 비제 르 브룅(Elizabeth Vigée-Le Brun, 1755~1842)
18세기의 가장 유명한 여성 초상화가. 그녀의 그림 속 인물은 마치 살아 있는 듯 생기가 넘쳐흐른다. 그녀는 특유의 부드러움과 섬세함으로 자신이 살았던 시대와 사람들을 그림으로 기록했다. 프랑스 왕실의 초상화가였던 그녀는 화가로 활동하는 동안 초상화 600여 점과 풍경화 200여 점을 포함하여 총 800여 점 이상의 그림을 그린 다작의 화가로 전해진다.

회화의 예술

<Allegorie op de schilderkunst>

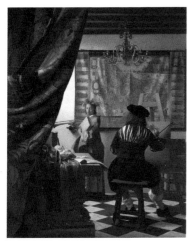

● 1666~1668作 / 캔버스에 유채 / 120 × 100cm / 빈, 미술사 박물관

이 환상의 그림은 요하네스 베르메르의 가장 유명한 그림 중 하나이다. 이 그림의 묘사는 화가 자신의 스튜디오에서 모델로 포즈를 취하고 있는 파란색 의상의 여인을 그리는 장면이다. 우울한 눈을 가진 여인이 창가에 서 있고, 네덜란드 도시들의 커다란 지도가 뒤쪽 벽에 걸려 있다.

화가는 이젤에 놓인 캔버스에 붓터치 하는 중이다. 그의 복장은 당시의 예술가(화가)를 유추할 수 있게 한다. 그는 짧고 푹신한 바지와 주황색 스타킹을 착용하고 있는데, 이는 루벤스의 유명한 자화상에서와 같이 당시의 다른 작품에서도 볼 수 있는 비싸고 세련된 옷이다. 입체적 커튼 및 태피스트리는 관객을 그림 속으로 이끈다.

미술 비평가들은 그림의 다양한 측면에 상징을 부여한다. 파라고네에 대한 논쟁을 대표하는 것으로 보이는 석고 가면, 테이블 위의 천 조각, 폴리오, 가죽 몇 개의 존재는 교양의 상징과 관련이 있다. 대리석 타일 바닥과 화려한 황금 샹들리에의 표현은 베르메르의 장인 정신의 예이며, 원근법에 대한 그의 지식을 보여준다.

요하네스 베르메르(Johannes Vermeer, 1632~1675)
네덜란드의 화가. 현재 확인된 작품은 35점에 불과하나, 17세기 중엽에 밝고 깊은 색채와 정밀한 구도의 작품을 선보인 세계적인 화가로 평가된다. 초기에 설화성에 중점을 둔 유트레히트 화파의 영향을 받았으나, 그 후의 실내화와 풍경화에서는 정밀한 묘사의 작품을 선보였다.

188
하녀들

<Las Meninas>

〈하녀들〉은 스페인의 궁정 화가 디에고 벨라스케스가 그린 작품으로 서양 미술사에서 가장 중요한 그림 중의 하나이다. 이는 벨라스케스가 그의 경력 후반과 그의 힘의 절정에 있음을 보여준다. 그림의 복잡한 구성은 비할 데 없는 현실의 환상을 만들어낸다.

이 그림보다 더 많은 논쟁을 불러일으킨 작품은 거의 없다. 크기와 주제는 벨라스케스의 동시대인들에게 친숙한 초상화의 위엄 있는 전통에 속하지만 이 초상화의 주제는 불분명하다. 벨라스케스가 마드리드 알카사르 궁전에 있는 자신의 스튜디오에서 이젤 앞에 서 있는 모습을 보여주고 있다. 중심인물은 펠리페 4세와 그의 두 번째 아내 마리아 안나의 딸인 5살짜리 인판타 마르가리타 테레사이다. 그 아이의 옆에는 두 명의 메니나(기다리는 여인들)가 있다. 또한 전경에는 두 명의 난쟁이와 큰 개가 있고, 다른 궁정은 그림의 다른 곳에 나타낸다. 왕과 왕비는 뒷벽의 거울에 비친다. 벨라스케스는 이젤 너머에서 포즈를 취하고 있는 왕실 부부를 그리고 있는 듯하지만 그림의 주제는 마르가리타 테레사인 것 같은데, 그녀는 자신의 부모가 방 안으로 들어오는 것에 놀란 것처럼 보인다.

겉보기에 아무렇지도 않은 이 장면은 원근법, 기하학, 시각적 환상에 대한 광범위한 지식을 사용하여 매우 신중하게 구성되어 입체적 공간을 만들었지만, 관객의 시점(분명히 왕실 부부의 시점과 동일함)이 그림의 필수적인 부분인 신비로운 분위기를 가진 공간이다. 벨라스케스는 회화가 어떻게 다양한 환상을 만들어낼 수 있는지를 가르쳐주는 동시에 말년의 독특하고 유려한 붓놀림을 보여준다.

디에고 벨라스케스(Diego Rodríguez de Silva y Velázquez, 1599~1660)
스페인의 화가. 초기의 작품은 당시의 스페인 화가들과 다름없이 카라바조의 영향을 받은 명암법으로 경건한 종교적 주제를 그렸으나 민중의 빈곤한 일상생활에도 관심이 많았다. 만년의 대작에서 전통적인 선에 의한 윤곽과 조소적인 양감이라는 기법이 투명한 색채의 터치로 분해되어 공기의 두께에 의한 원근법의 표현으로 대치되었다.

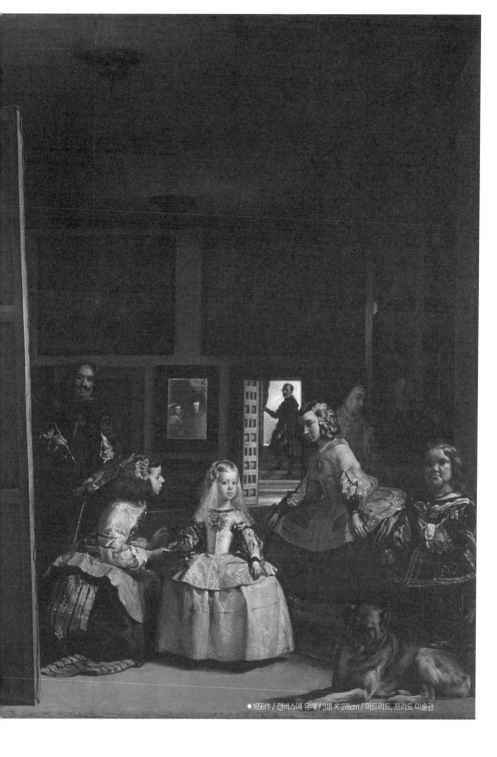

●1656作 / 캔버스에 유채 / 318 × 276cm / 마드리드, 프라도 미술관

187
여름 4시, 희망
<A quatre heures d'été, l'espoir>

〈여름 4시, 희망〉은 〈여름의 4시쯤, 희망〉으로도 알려져 있으며, 프랑스의 초현실주의 화가 이브 탕기가 1929년에 그린 그림이다.

이브 탕기는 1927년경에 달 또는 잠수함 형태학에 도달했으며, 그 이후에는 그 형태학을 탐구하고 정교화시켜 나갔다. 그의 초현실 작품인 〈보석 상자 속의 태양〉을 보면 미래의 달 세계를 연상케 한다.

탕기는 마법의 잠수함 세계와 그 너머를 보여준다. 중앙에는 중추적인 존재인 황백색 모양의 새 껍질 같은 것이 매달려 있으며, 각 부분은 뚜렷하지만 다른 부분에 녹아 있어 변태 가능성을 암시한다.

그림을 자세히 보면 거의 인위적으로 깔끔하게 나뉘어 있는 것처럼 보인다. 오른쪽에는 줄기 같은 생물이 중앙을 향해 표류하고 있는데 얼핏 보면 여성의 모습임이 드러난다. 탕기는 자신의 그림에 여성을 거의 포함시키지 않았기 때문에 그림 속 여성의 존재는 더욱 중요해 보인다.

●1929作 / 캔버스에 유채 / 129 × 97cm / 파리 현대미술관

●보석 상자 속의 태양

이브 탕기(Yves Tanguy, 1900~1955)
프랑스 태생의 미국 초현실주의 화가. 끝없는 수평선과 시간을 초월한 몽상적 요소를 배경으로 기묘한 형상의 생물과 광물, 선돌, 태고시대에 속하는 바위와 화석들로 채운 기괴하고 비현실적인 공간을 표현했다. 초현실주의 원칙을 가장 충실하게 따른 화가로 꼽히며, 미국 전위 미술계에 큰 영향을 끼쳤다.

성 요셉의 꿈
<The Dream of Saint Joseph>

● 1628~1645作 / 캔버스에 유채 / 93 × 81cm / 낭트 미술관

● 참회하는 막달레나

이 그림은 성 요셉이 꿈속에서 그에게 메시지를 전하는 천사와 만나는 장면을 묘사하고 있다. 라투르의 키아로스쿠로(chiaroscuro, 명암법) 기법은 드리워진 그림자로 둘러싸인 고독하고 강렬한 광원으로 정의된다. 〈참회하는 막달레나〉와 같은 라투르의 다른 그림도 키아로스쿠로 기법의 절정을 드러내고 있다. 이 그림은 본질적으로 종교적이지만 라투르는 고요하고 개인적이며 종종 평범한 설정으로 묘사한다.

라투르의 인상적인 명암법은 그림의 인물에 생명을 불어넣음으로써 보는 사람을 끌어들이는 3차원적인 느낌을 만든다. 그림에서 천사는 잠자는 성 요셉에게 다가가 어떤 계시를 불어넣는 것 같다. 주변의 어두운 그림자는 강렬함을 만드는 데 일조한다. 그림의 종교적인 내용에도 불구하고 그는 친숙한 일상 요소를 스토리에 결합하면서 섬세함과 친밀감이 우러나오게 한다.

조르주 드 라투르(Georges de La Tour, 1593~1652)
17세기 프랑스 바로크 시대의 화가. 예리한 사실주의와 카라바조 풍의 명암 표현으로, 초기에는 〈점쟁이〉와 같은 풍속도를 그렸으나 차츰 깊은 정신성에 넘치는 종교화 세계로 향하였으며, 특히 생애 후반에는 조용하고도 정밀한 작품으로 프랑스 고전주의 성립을 예고했다. 그러나 사후 오랫동안 잊혔다가 20세기 초에 재발견되었다.

산 로마노 전투

<The Battle of San Romano>

〈산 로마노 전투〉는 피렌체 화가 파올로 우첼로가 1432년 피렌체와 시에나 군대 사이의 산 로마노 전투에서 일어난 사건을 묘사한 세 점의 연작 그림이다. 패널의 작품은 초기 이탈리아 르네상스 회화에서 선형 원근법의 발전을 드러내는 것으로 중요하다.

● 1438~1440 년경作 / 나무에 템페라 / 182 × 300cm / 우피치 미술관

이 그림은 15세기에 많은 관심을 받았다. 피렌체의 실권자 로렌초 데 메디치는 이 그림을 몹시 탐냈기 때문에 한 점을 구입하고 나머지 두 점은 메디치궁전으로 강제로 옮겼다. 현재 런던 내셔널 갤러리, 피렌체 우피치 미술관, 파리 루브르 박물관에 나누어져 있다.

세 점의 그림 중 우피치 미술관의 패널은 아마도 삼부작의 중심으로 설계되었을 것이며, 우첼로가 서명한 유일한 그림이다. 미술사가들 사이에서 널리 합의된 순서는 런던, 우피치, 루브르 박물관이지만 다른 순서도 제안되었다. 새벽(런던), 정오(피렌체), 황혼(파리) 등 하루 중 다른 시간대를 나타낼 수 있으며, 전투는 8시간 동안 지속되었다.

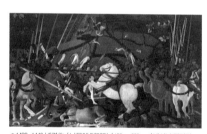

● 1438~1440 년경作 / 나무에 템페라 / 182 × 300cm / 내셔널 갤러리

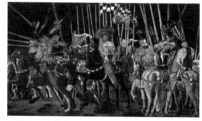

● 1438~1440 년경作 / 나무에 템페라 / 182 × 300cm / 루브르 박물관

파올로 우첼로(Paolo Uccello, 1397~1475)
15세기 피렌체 미술가. 초기 르네상스 양식과 후기 고딕 양식을 잇는 교량 역할을 하였다. 장식적 가치와 예술적 가치를 잘 조합한 뛰어난 도안가이자 화가로 인정받고 있다. 우첼로의 표현법은 르네상스 양식에 비해 훨씬 인위적이어서 입체주의를 예견한 듯 보인다.

바쿠스, 비너스, 아리아드네
<Bacchus, Venus and Ariadne>

틴토레토가 그린 이 작품은 베네치아 총독 궁전에 걸려 있다. 그림은 지롤라모 프리울리 총독의 정부를 축하하기 위해 의뢰된 신화적 주제에 대한 네 개의 거의 정사각형 그림 중 하나이다.

그림은 바쿠스 신(그리스 신화의 디오니소스)이 결혼반지를 들고 화환을 쓰고 포도나무 잎사귀를 허리에 두른 채 바다에서 낙소스섬에 도착하는 것을 묘사하고 있다. 아리아드네는 비너스 여신이 별의 왕관을 씌워줄 것을 기대하며 약지를 뻗고 있다. 아리아드네는 크레타섬의 미노타우로스의 이복 누이

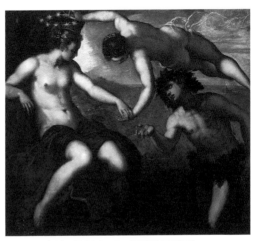

●1576~1577作 / 캔버스에 유채 / 146 × 167cm / 베네치아, 두칼레 궁전

인 공주로, 테세우스가 미노타우로스를 죽인 후 그와 함께 도망쳤다. 테세우스는 이후 그녀를 낙소스섬에 버렸고, 그녀는 바쿠스에게 발견되었다. 바쿠스와 아리아드네는 결혼했고, 아리아드네는 불멸의 신들과 합류하기 위해 코로나 보레알리스 별자리로 승천했다. 아리아드네는 베네치아를 의인화하여 신들의 총애를 받고 영광의 왕관을 썼으며, 이 결혼은 베네치아와 바다의 결합을 상징한다.

틴토레토(Tintoretto, 1518~1594)
16세기의 이탈리아 화가. 염색공의 아들로 자코모 코민은 '어린 염색공'이라는 뜻의 '틴토레토'라는 별명으로 불렸다. 중산층 사람들을 위해 그림을 그렸고, 강렬한 마니에리스모 양식의 화풍을 베네치아 회화에 도입했다. 후대의 많은 화가로부터 존경을 받은 '화가의 화가'라 할 수 있다.

남자의 초상

<Portrait of a Man>

〈남자의 초상〉은 이탈리아 르네상스 예술가 루카 시뇨렐리의 그림으로 1492년경에 그려졌으며, 베를린의 주립박물관에 소장되어 있다.

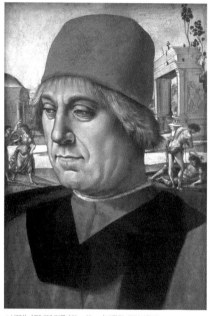

● 1492作 / 패널에 기름 / 50 × 32cm / 베를린, 주립박물관

1490년에서 1492년 사이 시뇨렐리는 메디치 가문의 후원 아래 피렌체의 지배를 받는 도시 볼테라에 있었다. 여기에서 이 작품은 〈성모 영보 대축일〉, 〈성도들과 함께 보좌에 앉은 처녀〉, 〈그리스도의 할례〉와 함께 화풍이 닮았기 때문에 동시대의 작품으로 여겨진다.

이 그림은 흰머리와 부유한 부르주아 의복, 빨간 베레모와 재킷, 검은 스카프를 포함한 법학자의 의복이 특징인 4분의 3의 노인을 묘사하고 있다. 이 스타일은 한스 멤링의 작품과 도메니코 기를란다요의 작품에서 영감을 받았다.

배경에는 피에로 델라 프란체스카의 〈아담의 죽음〉에서 영감을 얻은 로마 유적과 벌거벗은 남자가 있으며, 〈마돈나와 벌거벗은 남자〉와 같은 시뇨렐리의 작품 속 인물이 묘사되어 있다.

루카 시뇨렐리(Luca Signorelli, 1445?~1523)
르네상스 시대의 위대한 도안가. 정밀하게 구성하는 감각과 장엄한 양식에 영향을 받았으며 나체화에 뛰어났고 혁신적인 원근법을 사용했다. 정밀한 세부묘사가 돋보이는 〈최후의 심판〉은 그의 유명한 작품이다. 시뇨렐리는 16세기 미술가들에게 큰 영향을 끼쳤다.

182

가나의 결혼식

\<The Wedding at Cana\>

요한 복음에 나오는 '가나의 결혼식'은 그리스도의 첫 번째 기적을 떠올리게 한다. 예수께서 가나에서 열린 결혼식에 초대받아 제자들과 함께 참석했는데 잔치 도중에 포도주가 동나자 예수께서 하인들에게 큰 돌항아리에 물을 가득 채우게 하여 물이 포도주로 변하게 한다. 이 성스러운 사건으로 인해 결혼식장은 금방 호화롭게 바뀐다. 이 결혼식 장면에서 성모와 제자들에 둘러싸인 예수 그리스도는 중앙에 배치되어 신부와 신랑을 테이블 끝의 왼쪽으로 격하시킨다. 그리스도의 우세한 모습은 관객에 대한 그의 고정된 시선에 의해 강화된다. 화면에는 당시의 유명 인물 132명이 이탈리아의 전형적인 의상과 시나리오로 묘사되어 있다.

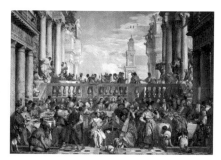

●1563作 / 캔버스에 유채 / 666 × 990cm / 루브르 박물관

유럽 전역에서 유명한 이 그림은 1797년 나폴레옹의 군대에 의해 도난당했다. 이 거대한 캔버스는 긴 일주 끝에 루브르 박물관에 도착하기 위해 배로 운반될 수 있도록 일부 손상되었다.

1815년 당시 이탈리아를 점령하고 있던 오스트리아는 이 그림을 돌려 달라고 요청했다. 그러자 당시 루브르 박물관의 관리자였던 도미니크 비방 드농은 캔버스의 크기 때문에 송환이 불가능하다며 오스트리아를 납득시켰고, 결국 프랑스는 〈가나의 결혼식〉 대신 샤를 르브룅의 그림을 보냈다.

파올로 베로네세(Paolo Veronese, 1528~1588)
이탈리아의 화가. 티치아노, 틴토레토와 함께 후기 르네상스 시대를 대표하는 '위대한 베네치아 화가'로 손꼽힌다. 뛰어난 색채 화가이자 단축법의 대가로 웅장하고 화려한 작품을 선보였다. 종교적인 작품에 개와 구경꾼 등을 포함시켜 이단 혐의를 받기도 했다.

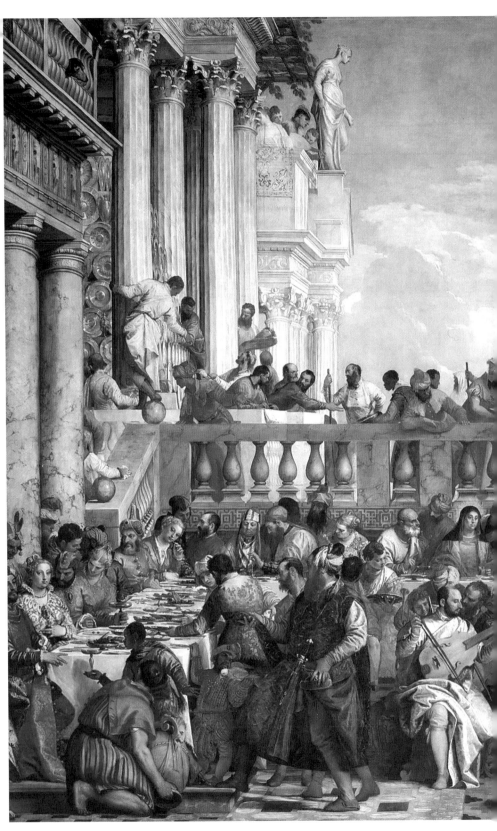

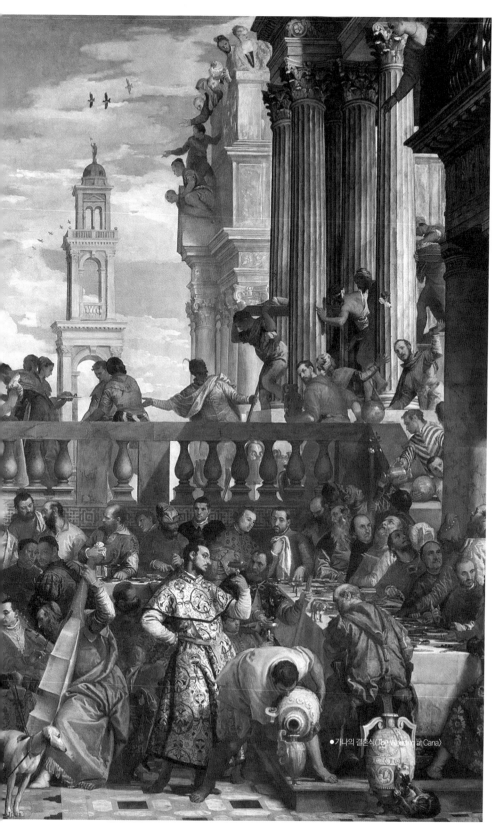

●가나의 결혼식(The Wedding at Cana)

쿡햄의 부활

<The Resurrection, Cookham>

● 1927作 / 캔버스에 유성 페인트 / 274×548cm / 런던, 테이트 브리튼

독실한 기독교인이었던 스펜서는 부활의 기쁜 날을 믿었다. 모든 사람은 심판이나 영광을 받기 위해 죽은 자 가운데서 일으킴을 받을 것이다. 여기서 그는 자신이 살았던 버크셔 마을인 쿡햄의 교회 마당에서 일어나는 일을 묘사하였다.

하나님과 그리스도께서 사람들이 무덤에서 나오는 것을 지켜보신다. 백인들 대부분은 그 지역의 친구들이거나 성경에 나오는 인물들이다. 이와는 대조적으로 스펜서는 그림의 중심에 있는 흑인 집단을 일반화하는 방식으로 표현하였다. 그가 알고 지냈던 사람들이 아니라 <내셔널 지오그래픽(National Geographic)> 잡지에서 본 사진들을 기반으로 한 것이다.

스탠리 스펜서(Stanley Spencer, 1891~1959)
영국의 화가. 고향인 버크셔에 대해 애착이 강했던 그는 버크셔를 영적인 확신과 세속적인 고향의 모습이 결합된 '지상낙원'으로 묘사하며 자신만의 방식을 만들었다. 제2차 세계대전 때에는 글래스고의 조선소에 그림을 그려줄 것을 의뢰받아 '부활'을 주제로 작품을 제작하기도 했다.

안드로스인들의 바카날

\<The Bacchanal of the Andrians\>

'바카날리아(Bacchanalia)'는 로마의 포도주, 자유, 도취, 황홀경의 신인 바쿠스를 칭송하는 축제였다. 그들은 그리스 신화에 나오는 술의 신 디오니소스(로마 신화의 바쿠스)의 신비에 기초를 두었으며, 이 축제는 기원전 200년경 이탈리아 남부의 그리스 식민지와 로마의 북쪽 이웃인 에트루리아를 통해 로마에 전해졌을 것으로 추측된다.

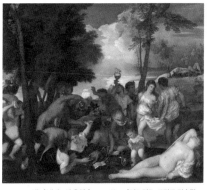

● 1523~1526作 / 캔버스에 유채 / 175 × 193cm / 마드리드, 프라도 미술관

그림은 안드로스섬을 배경으로 바쿠스를 칭송하는 축제 장면이다. 오른쪽 아래 전경에는 잠자는 님프와 소변을 보는 소년이 보이며, 남성과 여성은 포도주 주전자를 들고 축하하고 있다.

티치아노의 〈안드로스인들의 바카날〉

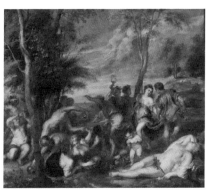

● 루벤스의 묘사작 / 스톡홀름의 국립 박물관

은 루벤스, 귀도 레니, 니콜라 푸생, 디에고 벨라스케스와 같은 예술가들에 의해 존경받고 묘사되었으며 바로크 양식의 발전에 크게 기여했다.

티치아노 베첼리오(Tiziano Vecellio, 1488?~1576)
이탈리아의 화가로 피렌체파의 조각적인 형태주의에 대해 베네치아파의 회화적인 색채주의를 확립했다. 고전적 양식에서 완전히 탈피하여 격정적인 바로크 양식의 선구자 역할을 하였다. 그는 국내외의 여러 왕후로부터 위촉받아 더욱 명성을 떨쳤으며, 그중에서도 독일 황제 카를 5세를 그린 1533년의 〈개를 데리고 있는 입상〉은 그의 초상화 중의 걸작이다.

살로메

<Salome>

〈살로메〉는 독일 예술가 프란츠 폰 슈투크가 '나무에 그린 두 개의 유화'의 제목이다. 그림은 역사적, 성경적 인물인 살로메가, 하인이 세례자 요한의 머리를 접시에 올려 그녀에게로 가져올 때, 기뻐 춤추는 것을 묘사하고 있다.

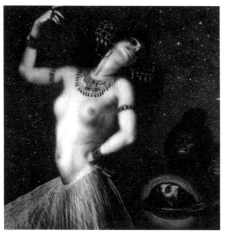

●1906作 / 나무에 기름 / 114.5 × 92cm / 뮌헨, 렌바흐하우스

두 그림의 중앙에는 살로메가 젊은 무용수로 묘사되어 있다. 여성의 상반신은 노출되어 있으며, 목과 데콜테, 머리카락, 팔은 금 보석으로 장식되어 있다. 가벼운 천으로 된 녹색 치마가 엉덩이를 감싸고 엉덩이와 다리의 윤곽이 빛난다. 두 그림 모두 살로메가 왼팔을 엉덩이에 대고 있다. 오른팔을 들어 올리는 대형 그림에서는 팔뚝을 45도 각도로 위쪽으로 뻗고 손을 얼굴 쪽으로 떨어뜨리는 자세를 취하는 반면, 작은 그림에서는 손이 머리카락을 잡는 자연스러운 자세를 취하고 있다.

슈투크는 자신을 하인으로 묘사하였다. 하인 역할을 함으로써 슈투크 자신은 자신의 그림에서 관음증 환자가 된다.

프란츠 폰 슈투크(Franz Ritter von Stuck, 1863~1928)
독일의 화가, 조각가, 판화가, 건축가이다. 슈투크는 고대 신화의 그림으로 잘 알려져 있으며, 1892년 〈죄〉로 상당한 비평가들의 찬사를 받았다. 1906년, 슈투크는 바이에른 왕실의 공로 훈장을 받았고, 이후 리터 폰 슈투크로 알려지게 되었다.

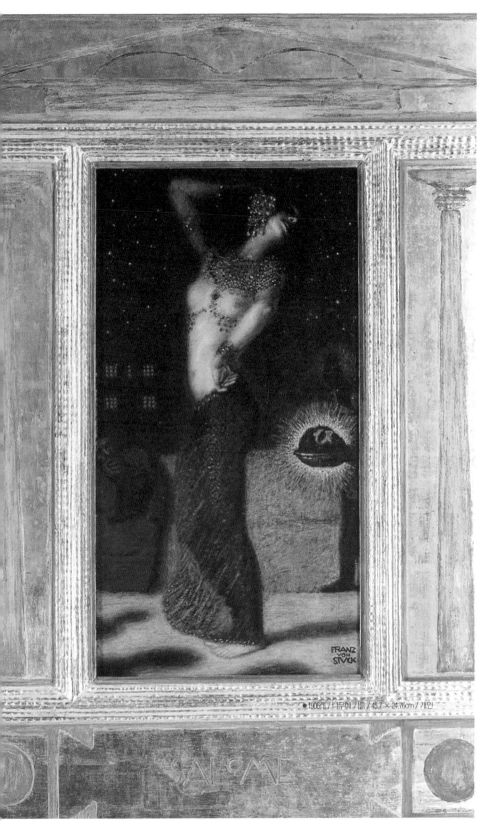

● 1906년 / 나무에 기름 / 45.7 × 24.76cm / 개인

미덕과 고귀함이 무지를 도망가게 하다
\<Virtue and Nobility putting Ignorance to Flight\>

이 그림은 이탈리아 비첸차 근처의 몬테키오 마조레(Montecchio Maggiore)에 있는 빌라 코르델리나(Villa Cordellina)의 천장 프레스코화를 위해 채색된 스케치이다. 이 그림은 예술가가 천장 작업을 시작하기 전에 고객에게 승인을 얻기 위한 시안용으로 사용되지 않았을까 싶다.

조반니 바티스타 티에폴로는 월계관을 들고 있는 왼쪽의 미덕과 조각상을 들고 있는 오른쪽의 귀족을 묘사하였다. 그들은 명성, 나팔 불기, 정복된 여성 인물, 아마도 무지를 동반한다.

이 우화적인 그림은 고상한 주제에도 불구하고 색상이 밝고 분위기가 따사롭다. 티에폴로는 일광의 효과를 뚜렷하게 만들기 위해 이전의 베네치아 화가들보다 훨씬 더 시원한 팔레트를 사용했다.

●1743作 / 캔버스에 유채 / 64.2 × 35.6cm / 런던, 덜위치 픽처 갤러리

조반니 바티스타 티에폴로(Giovanni Battista Tiepolo, 1696~1770)
이탈리아의 화가. 혁신적 기법과 장식적 환상으로 신화나 성서 이야기를 다루면서 새로운 감동을 극적 형식으로 표현했다. 비첸차, 베로나 등지의 벽화 작업에서는 바로크적 효과를 집약하면서 로코코 취미로 접근했다. 고야에게 영향을 끼쳐 근대 회화의 효모 역할을 하였다.

그로스브너 사냥

\<The Grosvenor Hunt\>

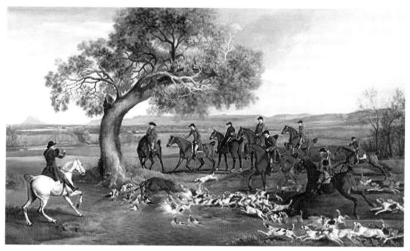

●1762作 / 캔버스에 유채 / 149 × 241cm / 런던, 내셔널 갤러리

'조지 스터브스'라는 이름이 '말[馬]'의 대명사로 통할 정도로 스터브스는 말 그림으로 유명하다. 그는 역사상 최고의 동물 화가 중 한 명으로 평가받는다. 하지만 스터브스가 그린 말과 개, 그리고 이국적인 동물들의 그림들은 그에게 있어 문제를 일으키는 원인이 되었고, 그의 작품에 대한 정당한 평가를 지속적으로 저해해 왔다.

이 그림은 젊은 휘그당원이었던 남작 리처드 그로스브너로부터 의뢰받아 그린 것이다. 말을 탄 영국 귀족들이 사냥개와 함께 사냥하는 야외 활동을 그린 장면으로, 광활한 영국 대자연 속에 사냥개와 말들의 역동적인 모습을 보여주고 있다.

조지 스터브스(George Stubbs, 1724~1806)
영국의 화가. 스터브스는 역사상 최고의 동물 화가 중 한 명으로, 말 그림으로 유명하다. 작품은 생전에 인기가 높았으나 평론가들로부터 호평을 받지는 못했다. 사람과 말을 해부한 드로잉과 초상화, 풍속화를 그렸으며, 자연주의의 신봉자로 고전적인 균형을 갖춘 작품을 선보였다.

176
어머니와 두 아이
\<Mother with two Children\>

1910년부터 에곤 쉴레는 어머니와 아이의 모티프를 반복적으로 탐구하여 〈죽은 어머니〉, 〈눈먼 어머니〉, 〈어머니와 두 아이〉와 같은 표현력이 풍부하고 수수께끼 같은 회화 작품을 그렸다.

모성에 대한 쉴레의 감정은 매우 복잡했다. 그는 자신의 어머니와 관계가 좋지 않았다. 어머니는 그의 예술적 추구를 지원하기보다는 효도의 의무를 다하지 못한 것에 대해 불평하는 경향이 있었다. 쉴레의 관점에서 볼 때 그의 어머니는 유용한 편법, 목적을 위한 수단에 지나지 않았다.

1915년에 시작하여 1917년에 완성된 〈어머니와 두 아이〉는 모성에 대한 쉴레의 태도에서 사소한 변형을 나타낸다. 적어도 그림 속 여인은 어머니에 대한 그의 초기 묘사들과는 확연히 다르다. 그림 속 어

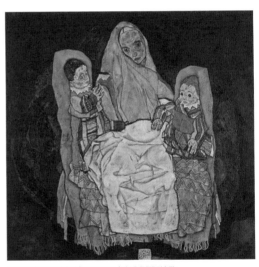

●1917作 / 캔버스에 유채 / 150 × 160cm / 빈, 벨베데레 미술관

머니는 많이 지쳐 있다. 이미 가장 중요한 기능을 수행했기 때문에 그녀는 자신이 창조한 생명을 수동적으로 양육하기 위해 살아남을 뿐이다.

에곤 쉴레(Egon Schiele, 1890~1918)
오스트리아의 표현주의 화가. 초기에는 구스타프 클림트와 빈 분리파의 영향을 받았으나 점차 죽음에 대한 공포와 내밀한 관능적 욕망, 인간의 실존을 둘러싼 고통스러운 투쟁에 관심을 기울이며, 의심과 불안에 싸인 인간의 육체를 왜곡되고 뒤틀린 형태로 거칠게 묘사했다.

메르츠빌트 25 A 별자리

\<Merzbild 25 A. Das Sternenbild\>

쿠르트 슈비터스는 독일의 다다이스트이자 20세기의 가장 흥미로운 예술가이며 화가 중의 한 명이다. 슈비터스는 철저하게 다다이스트였지만 다다이즘 클럽에 가입하지는 못했다. 그러나 이러한 거부는 그의 창조적 영혼을 멈추게 한 것이 아니라 오히려 메르츠라는 자신만의 1인 다다이즘 운동을 만드는 데 동원되었다. 메르츠의 회화는 물감, 캔버스, 붓, 팔레트뿐만 아니라 눈으로 볼 수 있는 모든 재료를 사용한다.

● 1920作 / 노끈, 깡통, 철사망 등의 콜라주 / 60 × 48cm / 개인

이 작품은 1920년경에 그가 작은 나무 조각, 신문 스크랩, 전차 티켓 및 기타 폐기물로 첫 번째 콜라주를 만들었을 때 구체화되기 시작했으며, 색상을 통합하거나 단어 또는 문구를 추가하여 차츰 구체화시켜 나갔다. 작가는 처음에 콜라주 중 하나에 포함된 신문 스크랩에 등장한 코메르츠(Kommerz)라는 단어의 단편을 따서 이 작품을 '메르츠(merz)'라고 불렀다.

쿠르트 슈비터스(Kurt Schwitters, 1887~1948)
독일의 화가. 1917년경부터는 큐비즘적 표현주의 작품과 추상화를 그리다가 다음에는 신문과 광고지 조각 등으로 콜라주를 시작하였다. 그 후 전위작가로서의 지위를 확립하고, 1920년에는 네덜란드의 다다이즘 운동에, 그리고 1932년에는 파리의 압스트락숑 크레아숑(Abstraction-Création)에 참가하였으나 1940년 나치의 탄압을 피하여 영국으로 망명하였다. 주요 작품은 광고지나 기차표, 넝마 등으로 바른 콜라주이다.

174
무제

\<Untitled\>

이 그림은 초기 현대 미술의 효과 중 하나이다. 세상은 마치 가장 능률적인 제조의 산물인 것처럼 재설계되고, 계획되고, 단순화되고, 기하학적으로 만들어졌다. 예를 들어, 도시 건물 앞에 그로스의 인물이 있다. 그로스는 극심한 캐리커처로 유명하다.

인간의 모습은 달걀 머리를 한 완벽한 생물로 변모한다. 팔은 잘린 튜브로 되어 있고, 손잡이가 없으며, 팔꿈치 부분이 부려져 있다. 몸통만 유기적인 형태의 힌트를 가지고 있으며, 가슴과 허리의 곡선은 양장점의 마네킹을 연상케 한다. 엉덩이는 사각 스커트 위에 앉아 있다. 축소 규칙은 일관성이 없다. 건물은 주로 빈 창문이 있는 평범한 상자이지만 일부 미세한 세부사항이 개입되어 있다. 전면 창의 블라인드가 오른쪽 전면에 살짝 보인다. 그리고 이 딱딱한 세상은 무언가 검은 연기를 내뿜는 기둥에 의해 한때 중단되었다.

길 한가운데에 고립된 큐브는 무엇일까? 머리처럼 복잡한 것이 난형으로 단순화될 수 있다면 입방체도 마찬가지로 단순화되어 중간 크기의 물체가 될 수 있다. 난형을 머리로 읽을 수 있는 단서가 없으면 이 입방체는 식별할 수 없다.

그러나 그림에는 그 의미가 담겨 있다. 이 단순화된 비전은 이상적인 세상을 보여주고 있을까, 아니면 풍자적인 세상을 보여주고 있을까? 아마도 그것은 개인이 비인격적이고 평등하며 집단적인 삶으로 초월되는 현대 유토피아일 것이다. 아마도 그것은 개인이 표준화되고 로봇에 순응하지 못하는 디스토피아일 것이다.

게오르게 그로스(George Grosz, 1893~1959)
독일의 화가이자 도안가. 1차 세계대전을 경험한 후 펜과 잉크로 신랄한 풍자 드로잉을 그렸다. 베를린 다다이즘 운동에 참여하였고, 캐리커처와 아카데미적인 사실주의를 결합하여 권력층을 공격하는 작품을 그렸다. 도덕적으로 용납될 수 없는 독일인들의 행태를 비난하였다.

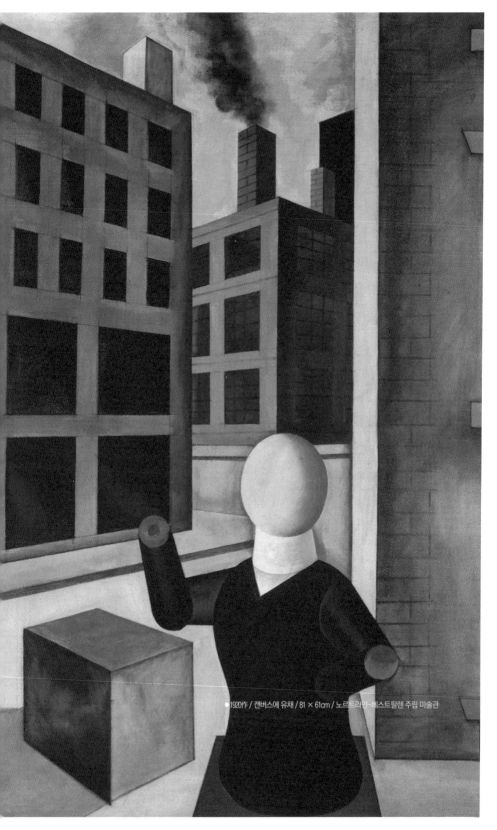

●1920作 / 캔버스에 유채 / 81 × 61cm / 노르트라인-베스트팔렌 주립 미술관

173
세례자 요한과 함께 있는 성모와 아기 예수
<The Madonna and Child with Saint John the Baptist>

성모 마리아와 아기 예수는 모두 '하나님의 어린 양'(예수의 희생을 상징함)에 손을 얹고 있다. 그리스도를 경건하게 바라보는 세례자 요한은 낙타 가죽을 입고 사막에서의 사역을 언급한다. 아기 예수의 벌거벗음은 우리에게 그의 인간성을 상기시켜 준다.

줄리오 로마노는 그의 스승 라파엘로가 사망하고 로마에 자신의 작업장을 설립한 후 이 그림을 완성했다. 처음에는 그가 유명한 스승의 스타일을 따랐지만, 그의 인물묘사는 조각적이고 우아하며 길쭉한 점이 특징이다.

● 1518~1524作 / 패널에 기름 / 125.5 × 85.4cm / 볼티모어, 월터스 미술관

배경의 건물은 로마의 바티칸 정원에 있는 코르틸레 델 벨베데레(Cortile del Belvedere)를 기반으로 하였다.

줄리오 로마노(Giulio Romano, 1499~1546)
마니에리즘 창시자의 한 사람이다. 10세 무렵부터 라파엘로에게 사사, 1515년 이래 스승 라파엘로의 주임조수로서 바티칸 궁내의 프레스코 제작에 종사하였다. 스승의 사후, 계속 살라 디 코스탄티노의 프레스코 〈예수의 영광스러운 변모〉, 빌라 마다마의 장식 등을 완성시켰다. 이 시기의 작품도 라파엘로와 미켈란젤로의 융합 및 과장(誇張)이었다.

자포로지아 코사크의 답신

<Reply of the Zaporozhian Cossacks>

〈자포로지아 코사크의 답신〉은 역사적인 장면과 유머를 나타낸 작품이다. 이 작품은 우크라이나 코사크들이 1676년에 오스만 제국의 술탄에게 조롱 섞인 답장을 쓰는 장면을 묘사하는데, 이 편지는 술탄이 그들에게 항복을 요구한 것에 대한 응답으로, 코사크들의 기백 넘치게 유머러스한 거부가 돋보인다.

레핀은 이 작품에서 다양한 표정과 감정을 생생하게 나타내며, 유머와 동시에 각 인물들의 개성을 다채롭게 표현해 냈다. 흠잡을 데 없이 전달된 코사크의 자유와 거장의 예술적 묘사는 그림의 광범위한 인기의 열쇠가 되었으며, 그 후 레핀은 '색채의 고골'이라고 불릴 자격이 붙었다.

그림에서 다양한 음영의 웃음이 들리는 것처럼 보이며, 내면의 독립에 대한 자랑스러운 감각의 표현으로 나타나고 있다. 코사크들의 독립성과 자유에 대한 갈망을 상징하는 이 작품의 배경은 러시아 풍경으로, 자유롭고 방랑하는 생활 방식도 보여준다.

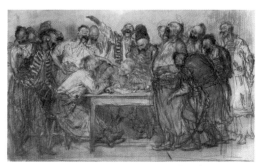

●터키 술탄 마흐무드 4세에 대한 자포로지아 코사크의 답장 (스케치)

일리야 레핀(Il'ya Efimovich Repin, 1844~1930)
러시아의 화가. 19세기 러시아 사실주의 회화의 거장이라 불린다. 중량감 있는 구성과 극도의 긴장감이 흐르는 화면 속에 러시아의 역사와 민중의 삶을 담았으며, 예리한 사색과 관조에 의거한 내면의 심리 묘사가 탁월하다. 그의 작품 〈아무도 기다리지 않았다〉는 러시아 회화사 전체의 걸작으로 일컬어진다.

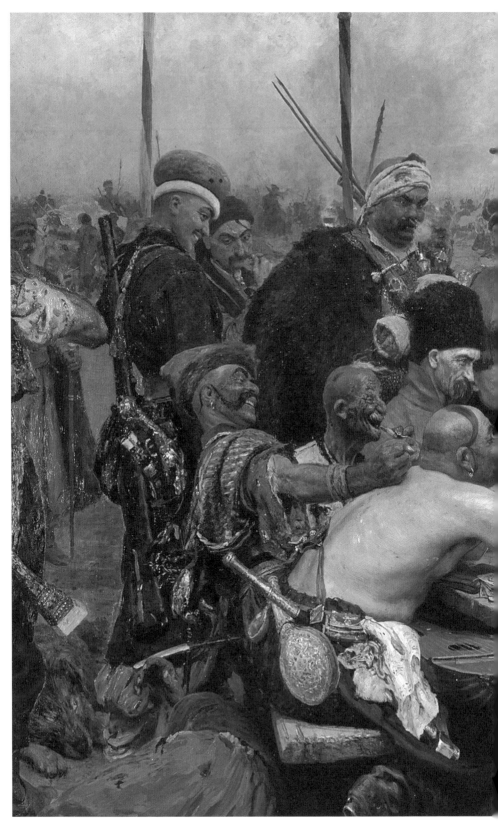

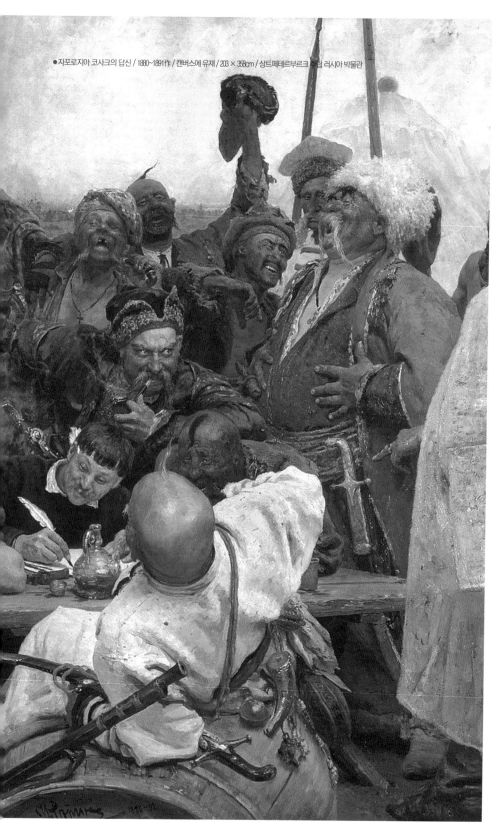
●자포로지아 코사크의 답신 / 1880~1891作 / 캔버스에 유채 / 203 × 358cm / 상트페테르부르크 주립 러시아 박물관

그랑드자트 섬의 일요일 오후

<Un dimanche après-midi à l'île de la Grande Jatte>

조르주 쇠라는 파리 서쪽 센 강에 있는 섬인 라 그랑드자트의 공원에서 다양한 사회 계층의 사람들이 산책하고 휴식을 취하는 모습을 묘사했다. 쇠라는 현대 생활에서 주제를 가져왔지만, 고대 예술 특히 이집트와 그리스 조각과 관련된 고전적 감각을 불러일으키려고 노력했다. 그는 언젠가 "나는 현대인들의 본질적인 특성들이 프리즈 위에서 하는 것처럼 움직이게 하고 그것들을 색채의 하모니로 구성된 캔버스 위에 올려놓고 싶다"라고 썼다.

쇠라는 1884년 그랑드자트의 일요일을 그렸는데, 이는 순수한 색채의 점(點)이 보는 사람의 눈에 서로 섞인다는 가설에 기초한 기법인 점묘법(點描法)을 사용했다. 그는

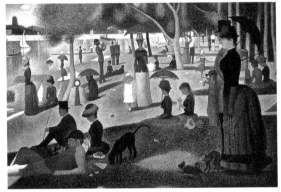

●1886作 / 유화 / 207.6 × 308㎝ / 시카고 아트 인스티튜트

1884년에 캔버스 작업을 시작했으며, 보색의 작은 수평 붓놀림 레이어가 있다. 다음으로 그는 멀리서 볼 때 단단하고 빛나는 형태로 합쳐지는 일련의 점을 추가했다. 1889년 이전에 쇠라는 파란색, 주황색, 빨간색 점의 테두리를 추가하여 그림의 내부와 특별히 디자인된 흰색 프레임 사이의 시각적 전환을 제공한다.

조르주 쇠라(Georges Seurat, 1859~1891)
신인상주의 미술을 대표하는 프랑스의 화가. 색채학과 광학이론을 연구하여 그것을 창작에 적용하고 점묘화법을 발전시켜 순수 색의 분할과 그것의 색채 대비로 신인상주의의 확립을 보여준 작품을 그렸다. 인상파의 색채 원리를 과학적으로 체계화하고 인상파가 무시한 화면의 조형질서를 다시 구축한 점에서 매우 의의가 있다. 세잔과 더불어 20세기 회화의 새로운 장을 열었다.

유대인 신부

<Het Joodse bruidje>

이 그림은 19세기 초에 암스테르담의 한 미술품 수집가가 결혼식 날, 딸에게 목걸이를 선물하는 유대인 아버지의 주제임을 확인하면서 현재의 이름을 얻었다. 그러나 이 해석은 더 이상 받아들여지지 않으며, 부부의 정체는 불확실하다. 이 때문에 보편적 주제, 즉 사랑에 빠진 커플의 주제만 남는다. 부부의 정체에 대한 추측성 제안은 렘브란트의 아들 티투스와 그의 신부, 또는 암스테르담 시인 미구엘 데 바리오스와 그의 아내

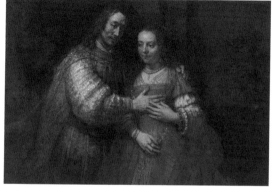

●1665~1669作 / 캔버스에 유채 / 121.5× 166.5㎝ / 암스테르담 국립 미술관

에 이르기까지 다양하다. 또한 아브라함과 사라, 보아스와 룻, 이삭과 리브가를 포함한 구약의 여러 부부가 고려되며, 이는 몇 년 전에 화가가 그린 그림으로 뒷받침된다.

기술적 증거에 따르면 렘브란트는 처음에 더 크고 정교한 구성을 구상했지만 왼쪽 하단에 서명을 배치한 것은 현재 치수가 완성 당시와 크게 다르지 않음을 나타냈다. 렘브란트 전기 작가 크리스토퍼 화이트에 따르면, 완성된 작품은 회화 역사상 영적 사랑과 육체적 사랑의 부드러운 융합을 가장 잘 표현한 작품 중 하나라고 칭송하였다.

렘브란트 판 레인(Rembrandt Harmenszoon van Rijn, 1606~1669)
네덜란드 황금시대의 대표적인 화가. 빛과 어둠을 극적으로 배합하는 키아로스쿠로 기법을 사용하여 〈야경〉과 같은 수많은 걸작을 그려서 당대에 명성을 얻었다. 인간애라는 숭고한 의식을 작품의 구성 요소로 스며들게 하였으며, 종교적인 작품에서조차 자신만의 이런 특징을 유지했다.

바우하우스 계단

\<Bauhaus Stairway\>

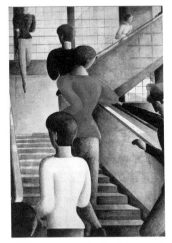

● 1932作 / 캔버스에 유채 / 162 × 114cm / 뉴욕 현대미술관

바우하우스 학교는 기술, 예술, 디자인, 삶의 통합에 기초한 유토피아적 비전을 전제로 했다. 1919년 건축가 발터 그로피우스가 독일 바이마르에 처음 설립한 이 학교는 1925년 데사우로, 그리고 1932년 베를린으로 이전했다. 1920년부터 1929년까지 이 학교에서 교편을 잡았던 오스카 슐레머는 나치당의 압력으로 학교가 문을 닫는다는 발표에 대응하여 〈바우하우스 계단〉을 만들었다. 바우하우스 학교는 그가 이 그림을 그린 이듬해인 1933년에 문을 닫았다.

안무가이자 바우하우스 연극 워크숍의 디렉터로 잘 알려진 슐레머는 인체와 주변 공간 사이의 관계를 탐구하는 데 평생을 바쳤다. 〈바우하우스 계단〉은 정적인 건축 형태와 역동적으로 변화하는 인물 사이의 대조를 통해 이러한 상호 작용을 묘사하며, 무용수가 균형을 잡는 것으로 요약한다. 슐레머의 몸체는 원뿔, 구, 원통으로 구성되어 있으며, 개별 아이덴티티로 렌더링되기보다는 거의 모듈화된 기하학적 단위로 단순화된다. 우리가 보는 얼굴에는 표정이나 감정이 전혀 드러나지 않는 사람들이 있다. 회전하는 계단 위의 유선형의 몸체는 마치 과거의 희망과 어두운 미래 사이의 전환점을 표시하는 듯이 우리에게서 멀어지는 것처럼 보인다.

오스카 슐레머(Oskar Schlemmer, 1888~1943)
독일의 무용 창작가 겸 화가, 조각가, 교사, 극 이론가 등으로 활동하였다. 바우하우스의 교사로 있으면서 무용에 관한 많은 구상을 완성시켰다. 큐비즘을 흡수하여 모든 자연형태를 정력학적(精力學的), 기하학적 형태로 환원하고, 그들에게 대상적 성격을 더욱 부여한 독특한 추상 양식을 창안했다.

168
텍스사 사람, 로버트 라우센버그의 초상
\<Texan, Portrait Robert Rauschenberg\>

앤디 워홀이 그의 오랜 친구인 로버트 라우센버그를 '상처 입은 예술가'로 묘사한 작품에서 거즈와 붕대는 라우센버그의 레이어드 작업 방식과 유사한 방식으로 초상화에 레이어를 더한다. 그와 워홀은 1960년에 만났고, 2년 후 워홀의 스튜디오에서 함께 모여 작업을 하게 되었다. 라우센버그는 워홀이 이미 사진 이미지를 캔버스에 옮기는 데 사용하고 있던 실크스크린 프로세스를 발견했고, 워홀은 라우센버그의 가족 스냅 사진을 기반으로 한 일련의 그림을 그리기로 결정하고 그를 그의 첫 번째 비연예인 팝 피사체로 삼았다. 워홀은 자신의 초상화를 무려 25번이나 반복하여 그려낸 대형 캔버스를 통해 라우센버그의 얼굴을 유명하게 만들었다.

직접 만든 사진을 포함하여 사진에 대한 열정은 워홀과 라우센버그 모두의 예술 제작의 중심이었다. 라우센버그가 사진을 주요 갤러리 작품으로 인정한 것이 워홀로 하여금 자신의 삶을 기록하기 위해 찍은 수백 장의 사진 중 일부를 전시해야겠다는 확신을 심어주지 않았을까 싶다.

● 1963作 / 실크스크린 / 60 × 52cm / 뉴욕, 앤디 워홀 시각예술재단

앤디 워홀(Andy Warhol, 1928~1987)
미국의 화가이자 영화 제작자. 만화나 배우 사진 등 대중적 이미지를 채용하여 그들의 이미지를 실크스크린 기법을 구사하여 되풀이하는 반회화(反繪畵), 반예술적 영화를 제작하여 팝 아트의 대표적 존재가 되었다. 월간지《인터뷰》를 발간하였고, 대표작에 〈2백 개의 수프 깡통〉이 있다.

루이 14세의 초상화

<Portrait de Louis XIV>

대관식 예복을 입은 〈루이 14세의 초상화〉는 루이 14세의 손자인 앙주 공작이 1701년에 스페인의 왕 펠리페 5세가 되었을 때 할아버지의 화려하고 장엄한 모습을 담아 스페인으로 가지고 가기 위해 프랑스 화가 이아생트 리고에게 주문한 것이었다. 왕은 힘을 상징하는 기둥 앞에 서 있는데, 이 기둥의 받침 부분은 '정의'를 우의적으로 나타낸 여인상으로 장식되어 있다. 이 '정의'의 알레고리는 한 손에는 저울을, 반대편 손에는 검을 들고 있는 모습으로, 이를 통하여 프랑스의 왕들이 백성에 대해 가져야 하는 첫 번째 덕목이 바로 정의였음을 알 수 있다.

왕은 똑바로 서서 몸을 왼쪽으로 4분의 3 정도 돌린 상태에서 머리를 낮추고 발을 내딛는 것으로 묘사되어 있는데, 이는 그의 인격의 더 큰 부분을 나타내기 위해 계산된 자세이다. 왕은 수직선(기둥, 왕, 왕좌)과 당당하게 서 있는 피라미드의 삼각형 위로 폭넓은 공간을 만든다. 이 장면의 드라마는 전통적으로 왕이 나타난다는 것을 의미하는 무거운 커튼으로 강조된다. 커다란 대리석 기둥(안정의 상징, 지상의 힘과 하늘의 힘을 하나로 묶는 세계의 축)이 구도를 왼쪽으로 잡고 있다. 거대한 배럴은 눈에 보이는 두 개의 측면이 왕실의 두 가지 미덕을 묘사하는 부조로 장식된 스타일로베이트(stylobate) 위에 놓여 있다. 파란색으로 천을 씌우고 플뢰르 드 리스로 수놓은 왕좌 앞에 서서 플랫폼과 보라색(고대부터 권력과 부의 색) 실크 캐노피 아래에 놓인 왕은 예복을 지닐 필요가 없으므로 선택의 위엄을 구현한다. 군주는 레오닌 가발과 궁정 의복을 입고 성령 기사단의 목걸이를 걸쳤으며 그의 얇은 다리를 강조하기 위해 어깨에 높이 고정된 왕실 코트를 착용하고 있다.

이아생트 리고(Hyacinthe Rigaud, 1659~1743)
프랑스의 초상화가로 1681년 르 브룅에게 사사받았다. 다음 해에 로마상을 받았으나 이탈리아에는 가지 않았고, 스승의 사후에 장중한 작품의 초상화가로서 빛나는 생애를 보냈다. 루이 14세의 초상화 고객은 주로 상류계급이었다. 화풍은 아카데미즘에 빠져들지 않고 플랑드르와 네덜란드 대가들의 화풍을 배워, 사실과 함께 색채·명암 등의 변화에 유의하여 18세기 회화에 새로운 방향을 열었다.

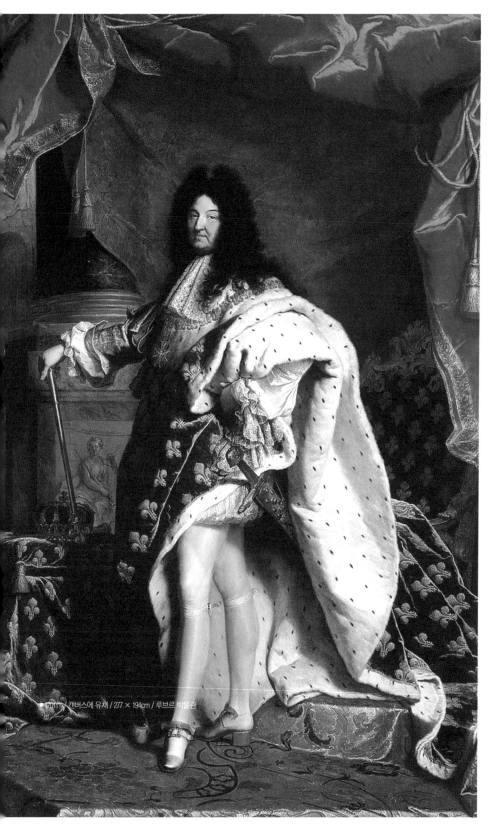
● 1701년 / 캔버스에 유채 / 277 × 194cm / 루브르 박물관

166
황금 송아지 숭배
\<The Adoration of the Golden Calf\>

〈황금 송아지 숭배〉는 1633년에서 1634년 사이에 제작된 니콜라 푸생의 그림이다. 그림의 주제는 출애굽기 32장에 나오는 이스라엘 백성의 금송아지 숭배이다.

시나이 광야에서 이스라엘 자손들은 모세가 오랫동안 자리를 비운 것에 낙담하여 아론에게 자신들을 인도할 신을 만들어 달라고 요청한다. 그러자 아론은 백성들에게 금귀걸이를 가져오게 하고, 그것들을 녹여 송아지 형상으로 만들어 숭배한다. 왼쪽 배경에는 모세와 여호수아가 십계명이 새겨진 돌판을 가지고 시나이 산에서 내려오고 있다. 금송아지를 둘러싸고 춤추는 사람들을 본 모세는 분노하여 돌판을 산 아래로 던져 깨뜨린다. 흰옷을 입고 키가 크며 수염 난 인물, 즉 아론이 황금 우상 신을 위한 잔치를 선포하고 있다.

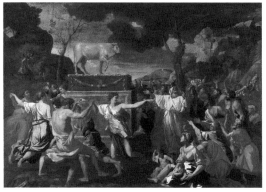

● 1633~1634作 / 캔버스에 유채 / 154 × 214cm / 런던, 내셔널 갤러리

푸생이 티치아노에게서 배운 대담한 색채로 그려진 이 장엄한 풍경 속에서, 송아지보다 황소에 더 가까운 거대한 황금 우상 앞에서 이 이스라엘 축제 애호가들은 고대에 대한 푸생의 비전의 힘에 경의를 표한다. 푸생은 이 그림을 그리기 위해 점토로 작은 인물을 만들었다고 한다.

니콜라 푸생(Nicolas Poussin, 1594~1665)
프랑스 근대 회화의 시조이며 17세기 프랑스의 최대 화가로, 주로 로마에서 활동하였다. 신화, 고대사, 성서 등에서 제재를 골라 로마와 상상의 고대 풍경 속에 균형과 비례가 정확한 고전적 인물을 등장시켜 독창적인 작품을 그렸다. 장대하고 세련된 정연한 화면 구성과 화면의 정취는 프랑스 회화에 큰 영향을 끼쳤다.

보트 파티에서의 오찬

\<Luncheon of the Boating Party\>

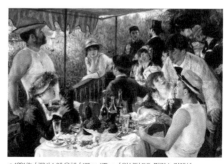

● 1881作 / 캔버스에 유채 / 130 × 173cm / 워싱턴 DC, 필립스 컬렉션

〈보트 파티에서의 오찬〉은 르누아르 친구들의 단체 그림이다. 노 젓는 사람은 옷으로 명확하게 알아볼 수 있다. 흰색 셔츠와 단순한 밀짚모자가 이 작품의 전형이다. 그림 속의 다른 사람들도 흥미롭다. 노 젓는 사람들의 아침 식사는 각계각층의 사람들로 구성되어 있다. 그들 중에는 미술 평론가와 언론인, 여배우, 미술 수집가, 여러 예술가, 시인, 그리고 식당 주인의 아들이자 피에르의 미래 아내가 있다. 배경에는 버드나무 사이로 요트가 지나가는 센 강이 반짝인다. 분위기는 행복하고 고요하다.

우리는 빛과 그림자의 유희를 푸른 음영과 르누아르의 여성적인 얼굴에서 발견한다. 이 그림은 파스텔 톤이지만, 밝은 톤의 배경과 인물 사이의 놀라운 대비, 강력하고 비교적 순수한 스트로크로 매우 밝은 색상의 과일, 반사를 위한 순백색의 큰 임파스토가 있는 테이블 위의 몇 가지 매우 대조적인 물체와 접시로 구성되어 있다.

이 점심 식사가 실제였는지 여부는 알 수 없지만, 당시에는 이런 비공식 모임이 매우 드문 일이었는데, 그것은 매우 다양한 사회 계층의 사람들이 참여했기 때문이다. 르누아르는 이러한 차이점에도 불구하고 연합이 있을 수 있다는 것을 보여주고 싶었다. 그는 또한 의식적으로 정오를 새로운 시작의 상징으로 선택했다.

피에르 오귀스트 르누아르(Pierre-Auguste Renoir, 1841~1919)
프랑스의 인상주의 화가로 빛나는 색채 표현을 전개했다. 이탈리아 여행 후 담백한 색조로 선과 포름을 명확하게 그려 화면 구성에 깊은 의미를 쏟은 고전적인 경향을 띤 작품들을 그렸다. 그 후 인상파에서 이탈해 독자적인 풍부한 색채 표현을 되찾아 원색대비에 의한 원숙한 작풍을 확립했다.

164

이집트의 막달라 마리아

\<Mary Magdalene of Egypt\>

독일 표현주의 운동과 관련된 놀데는 3부로 구성된 이집트의 마리아 전설을 묘사하였다.

막달라 마리아는 예루살렘으로 순례를 떠나기로 결심할 때까지 알렉산드리아에서 매춘부로 지냈다. 그러나 성묘교회 문턱에서 그녀는 들어갈 수 없었다.

●첫 번째 패널은 성녀 마리아가 아직 알렉산드리아에 있을 때 매춘을 하고, 돈 때문이 아니라 육욕을 채우기 위해 그녀가 다른 사람들을 함정에 빠뜨리는 죄를 많이 지었을 때를 묘사한다.

●두 번째 패널은 예루살렘 성묘교회의 예배에 참석하기 위해 기적적으로 들어가게 되는 것을 묘사한다. 그녀는 자신의 죄가 영혼에 드러나자 성모 마리아상 앞에서 기도하며 울고 있다.

그녀는 성모 마리아상 앞에서 기도하고 그리스도교를 믿는다고 공언한 후에야 비로소 그곳에 들어갈 수가 있었다. 몇 년 후 그녀는 사막에서 참회자로 죽었고, 그곳에서 수도사 조시무스에 의해 발견되었다. 그가 그녀를 묻어야 할지 말아야 할지 고민하고 있을 때 사자 한 마리가 다가와서 앞발로 무덤을 팠다.

대중은 놀데의 종교 그림을 긍정적으로 받아들였을 뿐만 아니라, 그 자신도 그것을 '시각적 외적 호소에서 인식된 내적 가치로의 전환'으로 이해하고 그의 예술 작품의 하이라이트 중 하나로 간주했다.

●세 번째 패널은 성 조시무스의 마지막 방문에서, 마리아를 묻기 위해 무덤 파는 것을 도왔던 사자와 함께 조시무스가 마리아의 시신을 바라보고 있는 모습이다.
●1912作 / 캔버스에 유채 / 86 × 100cm / 쿤스트할레 함부르크

에밀 놀데(Emil Nolde, 1867~1956)
독일의 화가. 자연에 대한 깊은 신앙과 넓은 붓질로 물감을 두껍게 칠한 강렬한 색채의 연속이 작품의 특징이다. 1906~1907년 드레스덴에 거주하며 독일 표현주의 작가그룹 '브뤼케'에 가입했으나 18개월 후 탈퇴하였다. 주로 빛과 바다를 주제로 한 수채화를 그렸다. 그의 예술에는 반 고흐, 고갱, 뭉크 및 원시미술의 영향이 보인다. 나치 정부에 의해 퇴폐예술 취급을 당하며 탄압받았던 그는 1956년 독일 공로 훈장을 받았다.

가을 리듬(넘버 30)

<Autumn Rhythm(number 30)>

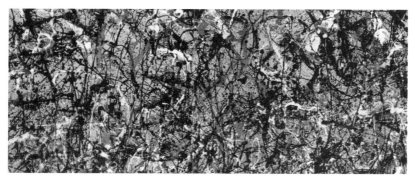

● 1950作 / 캔버스에 에나멜 페인트 / 266.7 × 525.8cm / 뉴욕, 메트로폴리탄 미술관

메트로폴리탄 미술관은 폴록이 사망한 이듬해인 1957년에 폴록의 이 기념비적인 '물방울' 그림을 구입했는데, 이는 그의 회화 재창조가 얼마나 빨리 현대미술의 정경으로 받아들여졌는지를 보여주는 신호이다. 폴록의 작품 기법은 스튜디오 바닥에 놓인 캔버스에 깡통 속 물감을 붓거나 막대기 또는 무거운 브러시 및 기타 도구를 사용하여 물감을 떨어뜨려서 이미지를 창조하였다.

폴록은 이 작품에서 캔버스의 오른쪽 3분의 1을 칠하고 가느다란 검정색 선의 타래를 놓은 다음 여러 가지 물감을 떨어뜨리고 붓는 방법을 사용하여 다른 색상의 물감(주로 갈색과 흰색, 약간의 청록색)을 추가하여 단면이 완성된 상태와 비슷해지기 시작할 때까지 다양한 유형의 선과 물감 웅덩이 영역을 만들었다. 그런 다음 그는 중앙 섹션으로 이동했고, 궁극적으로 동일한 프로세스를 사용하여 왼쪽 섹션으로 이동했다. 작품을 만드는 내내 그는 캔버스의 모든 면에서 그림을 완성시켰다.

잭슨 폴록(Paul Jackson Pollock, 1912~1956)
미국 추상표현주의의 선구적 화가로, 생전에 유럽의 현대미술 화가들과 동등하게 인정을 받았다. 형이상학적, 초자연적인 정신성을 추구하는 신지학의 개념을 받아들였다. 커다란 캔버스에 도구를 이용해 붓거나 떨어뜨리는 등의 제스처로 작품을 제작하는 액션페인팅을 선보였다.

스케이트 타는 목사

<Skating Minister>

1949년경까지는 이 그림이 거의 알려지지 않았으나 이후에 스코틀랜드에서 가장 유명한 그림 중 하나가 되었다. 그것은 스코틀랜드 문화의 아이콘으로 간주되었고, 스코틀랜드 역사상 가장 주목할 만한 기간 중 하나인 스코틀랜드 계몽주의 시기에 그려졌다.

이 그림에 묘사된 모델은 로버트 워커라는 인물로 스코틀랜드 교회의 목사였다. 워커가 어렸을 때 그의 아버지는 로테르담에서 목사로 근무했기 때문에 어린 로버트는 네덜란드의 얼어붙은 운하에서 스케이트를 배웠을 것이 거의 확실하다. 그는 세계 최초의 피겨 스케이팅 클럽인 에든버러 스케이트 클럽(Edinburgh Skating Club)의 회원이었다.

그림의 구성과 설정 모두가 특이하다. 어쩌면 워커와 네덜란드의 관계를 의도적으로 전달하려는 이 주제는 17세기 네덜란드 미술품, 특히 헨드릭 아베르캄프의 작품을 연상시킨다. 목사는 효율적이지만 어려운 자세로 두 팔을 가슴에 포개고 스케이트를 타며, 그의 엄격한 검정색 의상은 더딩스턴 호수의 거친 배경과 대조를 이룬다.

미술 평론가 앤드루 그레이엄 딕슨은 이 그림을 이렇게 평했다.

"분홍빛이 도는 회색 바위와 하늘은 매우 자유롭게 그려진 데 반해 로버트 워커 목사의 모습은 너무나 촘촘하게 그려져 있다. 그래서 그는 얼음으로 뒤덮인 황야를 배경으로 거의 검은 실루엣처럼 보인다. 어쩌면 이것은 겉으로 드러나는 그의 모든 개연성과 자제력에도 불구하고 목사가 마음속으로는 낭만적인 사람, 어쨌든 자연과 교감하는 것을 좋아하는 사람이라는 것을 암시하는 작가의 방식이었을 것이다."

헨리 레이번(Henry Raeburn, 1756~1823)
당대의 뛰어난 초상화가 중 한 명으로 고국인 스코틀랜드에서 주로 활동했다. 예비 스케치 없이 캔버스 위에 바로 그림을 그렸으며, 명암 표현을 위해 모델을 광원 앞에 배치한 것이 특징이다. 1822년 기사 작위를 받았고, 다음해에 스코틀랜드 왕의 초상화가로 임명되었다.

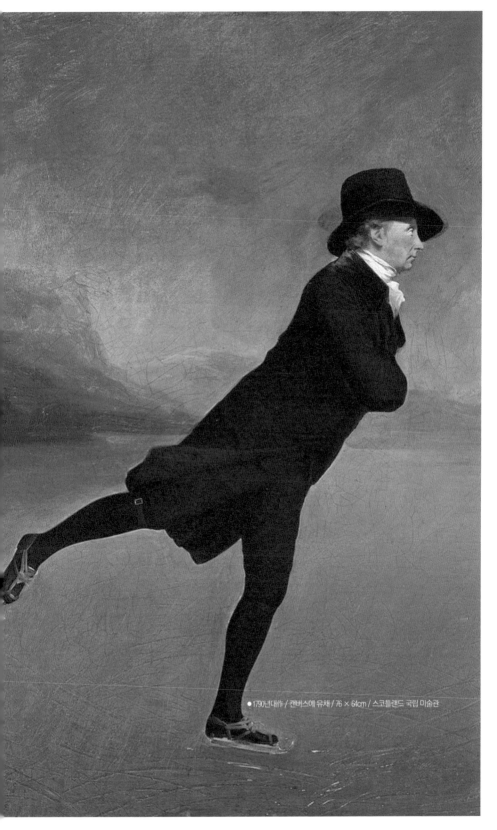

●1790년대作 / 캔버스에 유채 / 76 × 64cm / 스코틀랜드 국립 미술관

161

그리스도의 세례

<Baptême du Christ>

이 작품은 〈마태 복음〉에 따라 세례자 요한이 요단강에서 그리스도에게 세례를 주는 장면을 묘사하고 있다. 마태는 요한이 어떻게 광야에서 낙타털 옷에 가죽 띠를 두르고

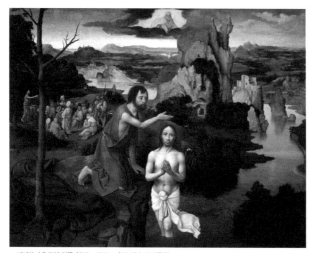

메뚜기와 석청을 먹고 지내며 그리스도를 전파하였는지를 이야기한다. 세례자 요한은 요단강에서 죄를 자복하는 사람들에게 세례를 베푼다. 예수께서도 그곳에 참석하여 요한

● 1515作 / 오크에 기름 / 59.7 × 76.3m / 빈, 미술사 박물관

에게 세례를 요청하신다. 그러자 요한이, "내가 당신에게서 세례를 받아야 할 터인데 당신이 내게로 오시나이까" 하며 말렸지만, 결국 예수께 설득되어 세례를 베풀게 된다. 세례를 받고 나서 물에서 올라오자 예수께서는 하늘이 열리고 하나님의 성령이 비둘기같이 내려 자기 위에 임하는 것을 본다. 그때 하늘로부터 음성이 들려온다. "이는 내 사랑하는 아들이요 내 기뻐하는 자라."

요아힘 파티니르(Joachim Patinir, 1480?~1524)
주로 종교적 주제를 그렸으며, 네덜란드파로서는 처음으로 풍경을 주로 한 작품을 전문으로 그렸다. 1521년, 뒤러는 그를 일컬어 '훌륭한 풍경화가'라며 호평을 했다고 한다. 그의 청년 시절에 대해서는 불분명한 점이 많으나 1515년 이후에는 앙베르에서 제작 생활을 하였다. 대표작으로 〈이집트로의 도피〉, 〈성 히에로니무스〉 등이 있다.

160
목욕탕에 있는 밧세바
\<Bathsheba at her Bath\>

〈목욕탕에 있는 밧세바〉는 베네치아 예술가 세바스티아노 리치가 1720년에 그린 그림으로 리치가 이 주제를 묘사한 두 작품 중 첫 번째 작품이다.

이 그림은 이스라엘 왕 다윗이 우리야의 아내 밧세바를 유혹한 성경 이야기(사무엘하 11장)를 묘사하고 있다. 이 그림에서 밧세바가 네 명의 하녀를 거느리고 야외에서 목욕을 하고 있는데 다윗 왕이 근처의 궁전 지붕에서 그녀를 지켜보고 있다. 다른 예술가들과 마찬가지로 리치는 밧세바를 다소 허영심 많고 난잡한 여인으로 묘사함으로써 그녀를 자신의 숙소로 초대하여 임신시킨 다윗의 부도덕한 행동을 변명한다.

●〈목욕탕에 있는 밧세바〉 1720作 / 캔버스에 유채 / 부다페스트 미술관

●〈밧세바〉 1725作 / 캔버스에 유채 / 59.7 × 76.3cm / 베를린 주립 박물관

리치의 다른 작품과 마찬가지로 배경은 기둥과 발코니로 구성되어 있으며, 그림은 그늘이 거의 없는 빛으로 균일하게 조명된다. 밧세바의 허영심은 밧세바가 거울을 들여다보는 모습과 다윗이 면류관을 쓰고 있는 모습에서 잘 드러난다.

세바스티아노 리치(Sebastiano Ricci, 1659~1734)
이탈리아의 화가이자 판화가로 볼로냐, 파르마, 로마 등을 여행하고 빈(쇤브룬 궁 장식), 런던(첼시 병원 예배당 장식)에서도 활약했다. 1718년 프랑스의 아카데미 회원. 만년엔 베네치아에 살며 펠레그리니와 함께 18세기 베네치아파의 대양식 기초를 만들었다. 데포르마시옹을 예고하는 다채로운 화풍으로 알려져 있다.

레드, 브라운, 블랙

\<Red, brown, black\>

1943년 마크 로스코는 자신의 친구인 화가 아돌프 고틀리브와 함께 앞으로 자신들의 예술을 계속 이끌 몇 가지 철학적 진술을 썼다.

"우리는 복잡한 생각을 단순하게 표현하는 것을 선호한다. 우리는 명백한 영향을 미치기 때문에 큰 모양을 선호한다. 그림 평면을 다시 주장하고 싶다…"

●1958作 / 캔버스에 유채 / 270 × 297cm / 뉴욕 현대미술관

1957년 로스코는 그의 작품 대부분을 특징 짓는 밝은 색상 팔레트를 포기했다. 몇 가지 예외 를 제외하고 그의 경력의 나머지 동안 그는 풍부한 보라색, 적갈색, 갈색의 레이어가 16번〈레드, 브라운, 블랙〉에서 분위기의 깊이감을 자아내는 것과 같은 어둡고 야행성 색조로 그렸다.

로스코는 언젠가 친구에게 이렇게 말한 적이 있다.

"종종 해질녘이 되면 미스터리, 위협, 좌절, 이 모든 것이 한꺼번에 느껴진다. 그림이 그런 순간의 퀄리티를 가졌으면 좋겠다."

이 그림의 규모와 표면은 이러한 생각을 반영한다. 로스코는 캔버스를 다른 세계로 향하는 창으로 생각하는 전통적인 3점 투시(레오나르도 다 빈치의 〈최후의 만찬〉이 완벽한 예이다)를 포기했다. 여러 유약을 통한 다양한 불투명도의 어두운 안료는 그림의 표면을 평평하게 만들지만, 떨리고 진동하여 분위기의 깊이감을 제공한다.

마크 로스코(Mark Rothko, 1903~1970)
러시아 출신의 미국 화가. '색면 추상'이라 불리는 추상표현주의의 선구자로서 거대한 캔버스에 스며든 모호한 경계의 색채 덩어리로 인간의 근본적인 감성을 표현했다. 그의 작품은 극도로 절제된 이미지 속에서 숭고한 정신과 내적 감흥을 불러일으킨다.

위대한 숲

<The Great Forest>

●〈위대한 숲〉1660/作 / 캔버스에 유채 / 139 × 180cm / 빈, 미술사 박물관　　●〈숲의 시냇물〉1660/作 / 캔버스에 유채 / 99.7 × 129.2cm / 빈, 미술사 박물관

　　1650년대 초에 야코프 판 라위스달은 네덜란드 국경 근처의, 숲이 우거진 독일의 산림 지방을 여행했다. 이 낭만적인 풍경에 대한 그의 관심은 1656년경 암스테르담에 정착하여 알레르트 판 에버르딘겐의 스칸디나비아 풍경에 익숙해졌을 때 강화되었다. 이 그림은 아마도 1660년경에 그려진 것으로 추정된다.

　　겸손한 모티프에도 불구하고 라위스달은 바로크 양식의 화풍으로 〈위대한 숲〉을 그렸다. 거대한 떡갈나무는 구도의 중앙에 벗으로 솟아 있으며, 밝은 배경은 풍경에 깊이를 더한다. 난쟁이 같은 외모를 가진 세 명의 행인은 자연의 장엄한 웅장함을 강화한다. 왼쪽 전경의 그루터기는 호일 역할을 하며, 이는 아마도 모든 지상 사물의 덧없음에 대한 언급일 수 있다. 대담한 구도로 네덜란드의 마을과 강변을 빛의 날카로운 명암 대비를 통하여 그림으로써 새로운 화풍을 구축한 살로몬 판 라위스달의 조카인 라위스달은 17세기에 가장 중요한 네덜란드 풍경화가로 간주되고 있다.

야코프 판 라위스달(Jacob van Ruysdael, 1625~1682)
네덜란드의 풍경화가이자 판화가. 살로몬 판 라위스달의 조카로 에버르딘겐으로부터 강한 영향을 받았다. 주된 제재(題材)를 삼림 풍경과, 초기에는 하를럼 근교에서 얻으려 했다. 작품은 뛰어난 묘사 기량에 힘입어 엷은 시정을 담아 안정된 세계를 보이나, 때로 폭풍에 흔들리는 빛과 그림자의 대비 속에 부상되는 극적인 자연의 모습에서는 고뇌에 찬 혼의 내면이 암시되고 있다. 네덜란드 제일의 풍경화가로 꼽힌다.

그리스 순회

\<The Greek Cycle>

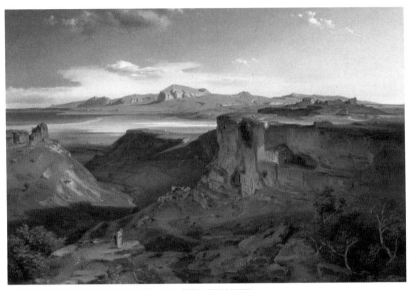

●시키온과 코린트 / 1847년경作 / 캔버스에 유채 / 64 × 77.5cm / 뮌헨, 노이에 피나코테크

 카를 로트만은 고대 그리스의 전설적인 장소를 순회하며 자신의 화폭에 담았다. 그러나 로트만은 목가적인 아르카디아를 재건하지 않았으며, 신화와 역사에서 유명해진 고대 장소를 이상화하지도 않았다. 대신 그는 1834년부터 1835년까지 여행하면서 폐허가 아니라 과거의 영광을 덮고 있는 풍경과 작은 마을을 묘사했다.

 로트만의 이 연작 그림은 당시 오스만 제국으로부터 그리스가 독립한 후 그리스 왕이 된 바이에른의 왕 루트비히 1세의 의뢰를 받아 그렸다.

카를 안톤 로트만(Carl Anton Rottmann, 1797~1850)
독일의 풍경화가이자 로트만 가문의 가장 유명한 화가. 1834년 그리스 여행, 1841년에는 뮌헨 궁정화가로 임명되었다. 판화(板繪)에는 납화 기법에 의한 그리스 풍경도 있으나 낭만주의와 고전주의를 절충한 고전적 풍경화를 많이 그렸다. 신화적이고 영웅적인 풍경으로 널리 알려져 있다.

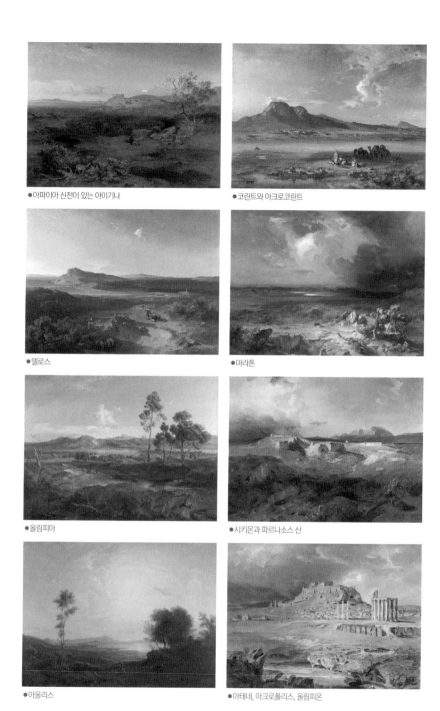

●아파이아 신전이 있는 아이기나

●코린트와 아크로코린트

●델로스

●마라톤

●올림피아

●시키온과 파르나소스 산

●아울리스

●아테네, 아크로폴리스, 올림피온

103

약혼한 커플

<An Engaged Couple>

콘스탄트 페르메케의 창의성은 비극적인 세계관, 예술적 비전의 정서적 강렬함, 인간에 대한 자연의 지배 감각이 특징이다. 그의 작품은 광범위하고 자유로운 방식으로 수행된다. 마치 얼어붙은 듯한 인물과 차분하고 거의 단색에 가까운 색채와 같은 거침없는 표현이 특징이다.

페르메케의 첫 번째 시기의 그림은 주로 '끝없이 펼쳐진 북해'와 '위험하고 힘든 일에 종사하는 가혹한 사람들'을 묘사했다. 작가는 단순한 어부들과 함께 이야기 구성을 만들

●1923作 / 캔버스에 유채 / 151×130cm / 브뤼셀, 벨기에 왕립 미술관

고, 해안에서 일하거나 휴식을 취하는 가족을 묘사했다. 인물은 의도적으로 거칠고 기념비적이다. 일그러진 실루엣과 기하학에 가까운 평면의 형태 뒤에는 거대한 생명력과 에너지가 숨겨져 있다.

이 작품 〈약혼한 커플〉에서도 페르메케의 특징인 묵직한 붓질과 차분한 색조와 잔인한 형태를 통해 그의 표현력이 생생하게 드러나고 있다.

콘스탄트 페르메케(Constant Permeke, 1886~1952)
벨기에의 화가이자 조각가. 인상파적 그림에서 출발하여 표현주의로 옮겼으며, 농어촌을 소재로 소박하고 힘차게 표현했다. 제1차 세계대전 후 비옥한 자연력, 이와 공생하는 농민·노동자의 모습, 원시적인 인간 감정을 갈색 계통의 색채, 격한 필촉, 단순하고 힘찬 구성으로 표현했으며, 플랑드르 표현파를 대표했다.

가난한 시인
<The Poor Poet>

이 그림은 작은 다락방에 있는 가난한 시인을 묘사하고 있다. 왼쪽의 작은 창문을 통해 빛이 비좁은 방 안으로 들어오고, 오른쪽에는 지붕에서 스며드는 빗물로부터 수면 공간을 보호하기 위해 지붕 서까래에 우산을 매달아 놓았다. 방문은 그림의 오른쪽 가장자리에 있고, 그 맞은편의 왼쪽 가장자리에는 불을 피우지 않은 녹색의 타일 난로가 있다.

이 가난한 시인은 침대가 없다. 머리에 수면 모자를 쓴 시인은 가운을 입고 무릎을 굽힌 채 매트리스 위에 누워 왼손으로 원고 몇 장을 들고 있다. 오른손가락으로 그는 시의 단어를 세고 있는 것처럼 보인다. 매트리스 앞쪽에 있는 두 개의 상자 위에 두꺼운 책과 잉크병이 놓여 있다. 시인은 아마도 벽에다가 육각형의 문제를 빨간색으로 칠했을 것이다. 초록색 타일 난로 위의 병에 촛불이 꽂혀 있고, 그 옆에는 세면대가 있으며, 그 위의 빨랫줄에는 수건이 걸려 있다. 그리고 불을 피우지 않은 난로 연통에는 모자가 하나 걸려 있다. 난로 아궁이에 종이가 몇 장 놓여 있는데, 아마도 그 앞의 종이뭉치에서 가져다 놓은 것 같다. 난로 앞에 싱글 부츠와 부츠 잭도 있다.

난로 왼쪽에 냄비가 있고, 그 옆 벽에 드레싱 가운이 걸려 있으며, 그림의 맨 왼쪽 벽에 지팡이가 기대어 있다. 창문 너머로 눈 덮인 지붕이 보이는 것으로 보아 날씨가 춥다는 것을 알 수 있다. 시인은 너무나도 가난해서 추위에 몸을 덥히려면 자신의 원고를 태울 수밖에 없는 처지다.

● 〈가난한 시인〉 주조상

카를 슈피츠베크(Carl Spitzweg, 1808~1885)
뮌헨 출생. 비더마이어 양식의 지도적 화가로, 처음에는 약학을 전공하였으나 화가로 전향하여 소시민의 일상생활을 경묘한 필치로 그려냈다. 주요 작품에는 〈가난한 시인〉, 〈시작〉 등이 있으며, 작풍은 플랑드르파와 바르비종파의 영향을 받아 소박하고 솔직한 자연관조에 바탕을 둔 부드러운 명암 표현과 미묘한 색채 효과를 특징으로 하였다.

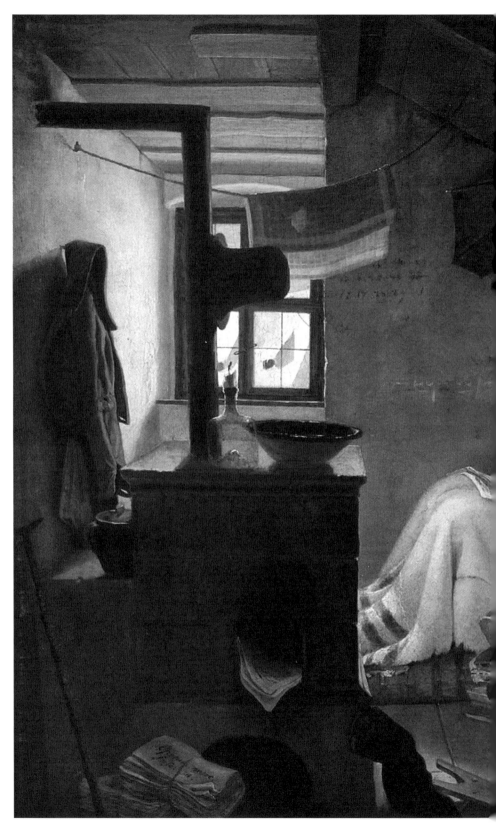

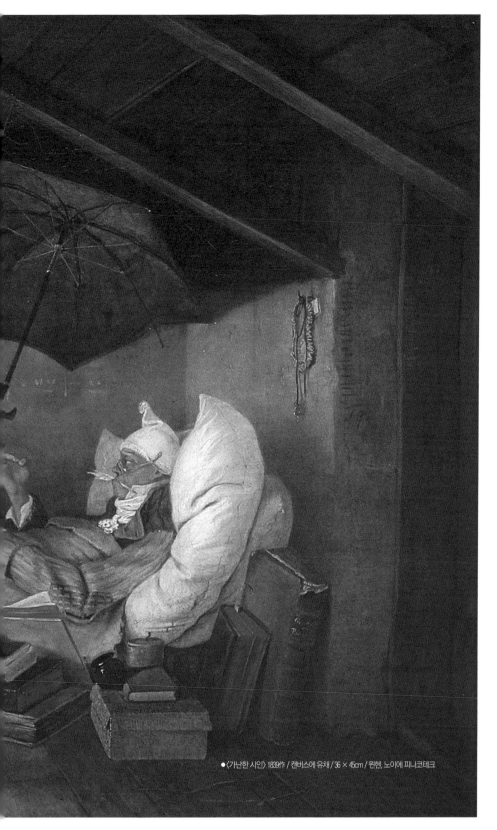

●〈가난한 시인〉 1839作 / 캔버스에 유채 / 36 × 45cm / 뮌헨, 노이에 피나코테크

초원의 성모

\<Madonna del Belvedere\>

이 그림은 젊은 예술가 라파엘로가 피렌체에서 활동할 때 그린 작품이기에 토스카나 어디에나 있을 법한 시골 풍경으로 둘러싸여 있다. 배경은 공중 원근법을 사용하여 그림을 가까이에서 볼수록 전체 풍경이 우리의 감각에 더 아름답게 열린다. 더욱이 이 풍경이 만들어내는 광채는 호수가 거울 역할을 하는 덕택에 더욱 강화되어 전체 구성을 훨씬 더 많은 빛으로 렌더링한다.

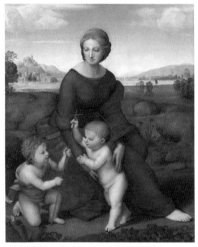

●1506作 / 선상에 기름 / 113×88cm / 빈, 미술사 박물관

라파엘로는 레오나르도 다 빈치의 그림을 보고 익혀 그것을 자신의 것으로 만들었는데, 이 작품에서는 다 빈치의 어두운 톤과 달리 좀 더 밝은 색상 팔레트를 사용했다.

모든 구성은 단순하고 진지한 조화와 고요함, 심지어 작품 속 인물들 사이의 행복한 조화가 숨 쉬고 있다. 초원을 배경으로 세 인물이 서로 바라보며 긴밀하게 교감을 나누고 있다. 성모 마리아의 우아한 얼굴 모습에는 아기 예수에 대한 어머니의 사랑스러움이 가득하다. 금빛 테두리가 둘린 붉은 상의(上衣) 색깔은 그리스도의 죽음을 나타내고, 푸른 치마의 색깔은 교회를 상징한다. 라파엘로는 성모의 의상을 통해 교회와 그리스도 희생 간의 결합을 나타냈으며, 그가 그린 성모화 대부분이 이런 의상을 하고 있다.

라파엘로 산치오(Raffaello Sanzio, 1483~1520)
이탈리아의 화가이자 건축가. 레오나르도 다 빈치, 미켈란젤로와 함께 이탈리아 전성기 르네상스의 고전적 예술을 완성한 3대 천재 예술가 중 한 사람으로 불린다. 궁정화가 조반니 산티의 아들로 태어난 라파엘로는 교황청에 그린 프레스코화로 크게 성공했으며, 그중 대표적인 작품이 〈아테네 학당〉이다. 서른일곱 살에 죽음을 맞이한 그는 매우 존경받는 인물이었기에 판테온에 묻혔다.

자화상 오버 페인팅

<Self-Portrait Overpainting>

아르눌프 라이너는 1952년에 첫 번째 페인트로 예술 작품을 복제했다. 부분적으로 알아볼 수 없게 만들 정도로 그는 자신의 캔버스 위에 그림을 그리고 같은 에너지로 자신의 얼굴을 덧칠했는데, 이 작품들은 사진 부스의 얼굴 사진을 확대하고 물감으로 수정한 자화상 시리즈이다.

얼굴을 잡아당기거나 입을 삐죽이 내밀며 카메라를 응시하는 그의 사진은 물감으로 힘차게 훼손되어 있다. 라이너는 광기의 묘사에 관심이 있다. 그는 자신의 모습을 이중으로 훼손한다. 아첨하는 포즈를 취하지 않고 카메라를 향해 앉는다. 가장 터무니없는 얼굴 표정을 채택하고 동시에 얼굴의 여러 부분을 왜곡함으로써 신체 의사소통의 자원을 탐구한다. 그 결과 표정은 의미 측면에서 당황스럽고 보기에 특별히 즐겁지 않다. 그런 다음 그는 자신의 얼굴에 검은색과 파란색 아크릴을 덧칠하여 손으로 작업을 추가한다. 작품의 가독성을 훼손하는 대신에 자신의 기이한 태도에 직면한 관객과 자신 사이에 긴장감을 불어넣는다. 그는 자신의 퍼포먼스를 사진으로 기록하고 자기 신체를 회화의 표면으로 만든 행동가의 맥락에 있다.

●오버 페인팅 작품들 / 로잔 미술관

아르눌프 라이너(Arnulf Rainer, 1929~)
오스트리아의 화가로서 추상적인 미술로 유명하다. 그의 후기 작품을 지배하는 삽화와 사진의 흑화, 오버 페인팅, 마스킹과 함께 형태의 파괴로 발전했다. 그는 히로시마에 대한 주제를 광범위하게 그렸다. 1978년에는 오스트리아 국가상을 수상했다. 그의 작품은 현대미술관과 오스트리아 바덴의 아르눌프 라이너 미술관, 솔로몬 R. 구겐하임 미술관에 전시되어 있다.

재

<Ashes>

이 그림은 순수한 아름다움으로 인해 뭉크의 작품에서 높은 순위를 차지한다. 마음의 정적인 테이블로서 프랑스 생테티슴(종합주의) 화가들의 영향을 보여준다. 그러나 느슨한 윤곽, 때로는 두 배로 풍부하고 침울한 색상, 그리고 부족 원시주의적 양식화는 그들의 작품에서 거의 발견되지 않는 생명과 분위기를 부여한다.

연인들이 뜨거운 열정의 불꽃에 휩싸일 때 그들의 사랑은 재로 변한다. 그것이 제목이 가리키는 의미임이 분명하다. 그러나 장면을 구성하는 요소들은 좀 더 모호하고 복잡한 내용을 암시한다.

성행위는 끝났고 연인들은 각자 떨어져 있다. 남자는 슬픔과 두려움

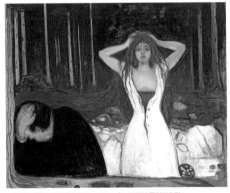

●1894作 / 캔버스에 유채 / 120×141cm / 노르웨이 국립미술관

에 움츠러들고 여자는 꼿꼿이 서서 정면을 응시하고 있는데, 흰 드레스의 단추를 채우지 않은 채 관능적인 빨간 속옷을 드러내고 있다. 그녀는 길게 흘러내린 자신의 머리카락을 남자에게로 고정하여 그의 머리와 어깨의 윤곽을 형성하고 그녀가 여전히 그를 지배하고 있음을 보여준다. 남자는 시냇물과 나무 사이에 고뇌를 묻고 있다. 키 큰 나무들 뒤의 숲에는 액체 방울을 암시할 수 있는 표시도 있다.

에드바르 뭉크(Edvard Munch, 1863~1944)
노르웨이 출신의 표현주의 화가. 유년 시절 경험한 질병과 광기, 죽음의 형상들을 왜곡된 형태와 격렬한 색채에 담아 표현했다. 독일 표현주의 미술에 중요한 영감을 제공했으며, 〈생의 프리즈: 삶, 사랑, 죽음에 관한 시〉라고 부른 일련의 작품을 통해 생의 비밀을 탐사하듯 인간 내면의 심리와 존재자로서의 고독과 불안, 공포의 감정을 깊게 파고들었다.

151
올랭피아
<Olympia>

<올랭피아>를 통해 에두아르 마네는 강하고 활기찬 기법을 사용하여 여성 누드의 전통적인 주제를 재작업했다. 주제와 묘사 모두 1865년 살롱에서 이 그림으로 인한 스캔들을 초래했다.

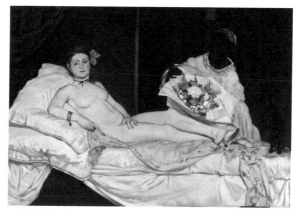
● 1863作 / 캔버스에 유채 / 130×190cm / 오르세 미술관

마네는 티치아노의 <우르비노의 비너스>, 고야의 <벌거벗은 마하>, 앵그르가 이미 다룬 <노예와 함께 있는 오달리스크>의 주제와 같은 수많은 형식적, 도상학적 참조를 인용했지만, 이 그림은 진정으로 동시대적인 주제의 차갑고 산문적인 현실을 묘사한다.

비너스는 매춘부가 되어 계산적인 표정으로 시청자에게 도전장을 내밀었다. 학문적 전통의 근간인 이상화된 누드에 대한 이러한 모독은 격렬한 반응을 불러일으켰다. 비평가들은 '노란 배를 가진 오달리스크'를 공격했는데, 그럼에도 불구하고 에밀 졸라를 비롯한 소수에 의해 근대성이 옹호되었다.

에두아르 마네(Edouard Manet, 1832~1883)
프랑스의 화가로 인상주의의 아버지로 불린다. 세련된 도시적 감각의 소유자로 주위의 활기 있는 현실을 예민하게 포착하는 필력에서는 유례없는 화가였다. 종래의 어두운 화면에 밝음을 도입하는 등 전통과 혁신을 연결하는 중개역을 수행한 점에서 공적이 크다.

<div align="center">

150
벌거벗은 마하
< La Maja desnuda >

</div>

서양 미술사 최초로 실제 여성의 음모를 그린 작품으로 알려져 있다. 따라서 당시 스페인에서 커다란 문제가 되었다. 이 그림이 누구의 의뢰로 그려졌는지 명확히 하기 위해 고야는 여러 차례 법정에 불려갔다. 고야가 다른 사람의 부탁으로 그림을 그리는 경우가 많았기 때문이다. 그러나 고야는 끝까지 입을 열지 않았다.

법정에서는 고야에게 그림에 옷을 입힐 것을 명령했으나 고야는 거부했다. 이후에 시간이 흘러 고야는 옷을 입은 마하를 새로 그렸다. 두 작품은 모두 총리인 마누엘 드 고도이의 거주지에서 발견되었다. 이로써 고도이의 요청으로 그려졌음이 밝혀졌다. 재판이 끝난 후 그 그림은 거의 100년 동안 프라도 미술관의 지하에 보관되었다가 1901년에 대중에게 공개되었다.

그림 속의 여성이 누구인지에 대해서는 고야가 밝히지 않았다. 마하(Maja)는 개인의 이름이 아닌 '세련된 여성(세련된 마드리드 소녀)'을 의미하는 스페인어 단어이다. 한 가지 이론은 고야와 친척 관계였던 알바 공작 부인을 묘사했다는 것과, 또 다른 이론은 고도이의 정부를 묘사했다는 것이다.

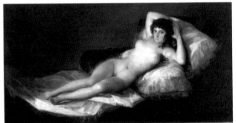

●1797~1800년경作 / 캔버스에 유채 / 97×190cm / 마드리드, 프라도 미술관

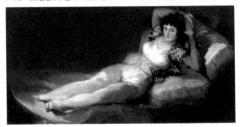

●1800~1806년경作 / 캔버스에 유채 / 97×190cm / 마드리드, 프라도 미술관

프란시스코 고야(Francisco José de Goya y Lucientes, 1746~1828)
스페인의 화가. 후기 로코코 시대에는 왕조 풍의 화려함과 환락의 덧없음을 다룬 작품이 많았다. 고야의 작품은 스페인의 독특한 니힐리즘에 깊이 뿌리 박혀 있고, 악마적 분위기에 싸인 것처럼 보이며, 전환 동기는 중병을 앓은 체험과 나폴레옹 군의 스페인 침입으로 일어난 민족의식이었다.

149
정원의 여인

<Dame en blanc au jardin>

클로드 모네는 1866년 그가 26세의 청년이었을 때 이 그림에 착수하였다. 그림 왼쪽에는 여름이 시작될 때 가족 공원에서 흰옷을 입고 파라솔을 든 여인(모네의 사촌 잔 마거리트)이 묘사되어 있다. 초점은 정원의 붉은 꽃밭, 중앙,

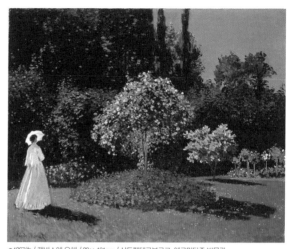

●1867作 / 캔버스에 유채 / 82×101cm / 상트페테르부르크, 에르미타주 박물관

흰장미 덤불 아래에 있으며, 젊은 여성이 약간 뒤에서 그것을 응시하고 있다. 빛은 왼쪽에서 나오고, 캔버스의 배경은 나무 그늘이 드리워진 울타리로 구성되어 있다. 오른쪽 배경에는 장미 정원의 시작을 짐작할 수 있다.

이 그림의 특이한 점은, 엑스레이 검사 결과 모네가 처음에는 여성의 모습 앞에서 그림을 그렸고, 나중에 그것을 지우고 덧칠했다는 사실이다. 묘사된 장면에서 그가 가장 흥미를 느낀 것은 밝은 흰색 드레스와 붉은 꽃의 뚜렷한 색채의 대비다. 모네가 나중에 제작한 인상파 작품과 달리 구성이 상세하다.

클로드 모네(Oscar-Claude Monet, 1840~1926)
프랑스의 인상파 화가. 인상파 양식의 창시자 중 한 사람으로 그의 작품 〈인상, 일출〉에서 '인상주의'라는 말이 생겨났다. 그는 '빛은 곧 색채'라는 인상주의 원칙을 끝까지 고수했으며, 연작을 통해 동일한 사물이 빛에 따라 어떻게 변하는지 탐색했다. 말년의 〈수련〉 연작은 자연에 대한 우주적인 시선을 보여준 위대한 걸작으로 평가받는다.

148
빛의 제국
\<The Empire of Light\>

〈빛의 제국〉은 뉴욕 현대미술관, 휴스턴의 메닐 컬렉션, 벨기에 미술관 등 다양한 버전이 있다. 푸른 하늘을 배경으로 밤의 어두운 거리를 묘사하고 있으며, 수증기가 많은 적운이 흩뿌려져 있다. 화면에는 소읍의 작고 평화스러운 한 채의 집이 그려져 있다. 그저 그뿐이다. 그러나 보는 사람으로서는 문득 생각에 잠겨 버린다. 문은 어둠에 싸였고 가로등이 켜졌으며 집도 마당도, 그리고 나무도 밤의 정적 속에 잠겨 있는데, 하늘만이 그렇게도 밝고 흰 구름마저 또렷하게 떠 있다.

낮과 밤의 역설적인 결합 외에도 르네 마그리트는 현실의 근본적인 규칙을 위반한다. 일반적으로 맑음의 원천인 햇빛은 전통적으로 어둠과 관련된 혼란과 불편함을 생성한다. 하늘의 밝기가 불안해지고 발밑의 텅 빈 어둠은 더욱 뚫을 수 없게 된다. 이 기괴한 주제는 1920년대 중반부터 마그리트가 선호했던 사실적 초현실주의 회화의 전형인 정확하고 비인간적인 스타일로 다루어졌다.

이것은 마그리트가 되풀이하는 수법이다. 즉 데페이즈망이다. 프랑스 말로 depaysement(사람을 다른 생활환경에 둔다)이란 말은 실은 프로이트가 '꿈'의 한 현상으로서 지적한 성질로 전위(轉位)라 표기하여도 무방하다. 꿈에는 카테고리가 존재하지 않기 때문에 꿈에서는 일체가 가능하며, A란 장소에서 어느 틈에 Z의 장소로 변하고 있다. 따라서 마그리트의 〈빛의 제국〉은 밤인 동시에 한낮이라고나 할까? 이것을 일종의 트릭이라 말해 버리면 그만이기는 하겠지만, 마그리트는 탁월한 묘사력을 가졌기 때문에 밤과 낮은 종이 한 장의 차이일 뿐이다.

르네 마그리트(René Magritte, 1898~1967)
벨기에의 화가. 1927년 초현실주의 운동에 참가했고, 처음에는 키리코 풍의 과상한 물체나 인간끼리의 만남 등과 같은 풍경을 그렸다. 1936년경부터 이미 데페이즈망보다도 고립된 물체 자체의 불가사의한 힘을 끄집어내는 듯한 독특한 세계를 그리기 시작했고, 또한 말과 이미지를 애매한 관계에 둠으로써 양자의 괴리(乖離)를 드러내 보이는 방향도 보여주었다. 전후의 팝 아트에 끼친 영향은 적지 않다.

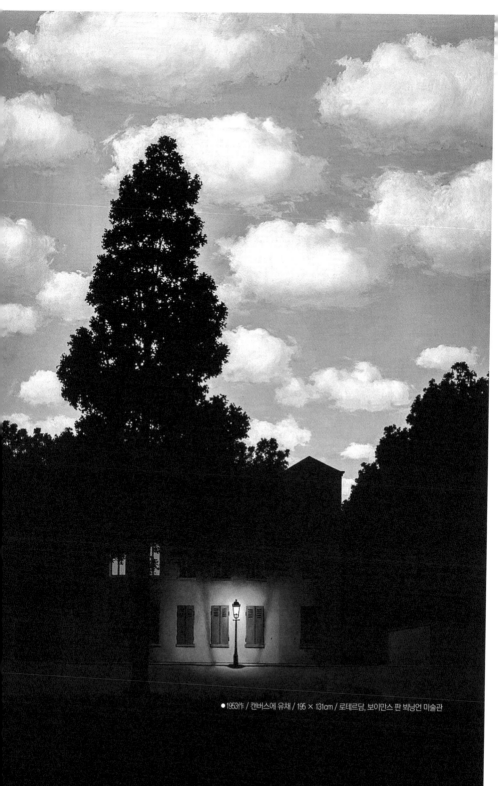

●1953作 / 캔버스에 유채 / 195 × 131cm / 로테르담, 보이만스 판 뵈닝언 미술관

147

터키(튀르키예)식 목욕탕

<Le Bain Turc>

이 그림은 벌거벗은 튀르키예 여성들의 하렘을 묘사한다. 이 그림을 그리기 위해 앵그르는 영국 대사인 메리 몬터규의 편지에서 영감을 받았다. 그의 글에는 이스탄불의 한 여탕을 방문한 이야기가 기록되어 있으며, 그 장소를 꼼꼼하게 묘사하고 있다. 이 그림, 특히 〈발팽송의 목욕하는 여인〉의 그림에 영감을 준 것은 그의 경력 초기에 만들어진 오래된 스케치였다.

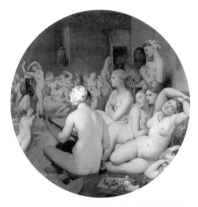

●1862作 / 캔버스에 유채 / 108×108cm / 루브르 박물관

앵그르의 그림에서 흔히 볼 수 있는 것처럼 누드의 문제만은 아니다. 그림의 오른쪽에 있는 한 여성이 다른 여성을 끌어안고 애무하고 있다. 그림의 전체적인 빛은 차갑고 차분하다. 그러나 그림의 전경에서 한 여성이 주목을 끌고 다른 여성보다 더 눈에 띈다. 그녀는 뒤에서 류트로 보이는 악기를 연주한다. 그녀의 피부색은 다른 여성들의 피부색과 달리 두드러지고 몸의 세부사항이 더 뚜렷해 보인다. 다른 등장인물들은 이 중심 여성 주위에 앉아서 생각에 잠긴 것처럼 보인다. 모든 여성이 완벽하게 에로틱한 변태적인 체위로 그려져 있다.

마지막으로 화가가 선택한 둥근 프레임은 인물의 곡선과 완벽하게 맞는다. 이것은 그림의 조화를 강화한다. 그는 자신의 작품에 많이 사용했던 라파엘로를 참조하여 이 과정을 선택했다. 앵그르에게 라파엘로는 존경해 마지않는 비범한 예술가였다.

장 오귀스트 도미니크 앵그르(Jean Auguste Dominique Ingres, 1780~1867)
프랑스의 화가. 19세기 프랑스의 고전주의를 대표하는 화가이다. 초상화가로서도 천재적인 소묘력과 고전풍의 세련미를 발휘했다. 〈루이 13세의 성모에의 서약〉으로 이름을 떨치면서부터 들라크루아가 이끄는 신흥 낭만주의 운동에 대항하는 고전파의 중심적 존재가 되었다. 초상화와 역사화, 특히 그리스 조각을 연상케 하는 우아한 나체화에서 묘기를 발휘했다.

여우 사냥

<Fox Hunt>

●1893作 / 캔버스에 유채 / 96.5× 174cm / 펜실베이니아 미술 아카데미

이 그림은 추운 극지의 생존 의지를 잘 보여준다. 호머는 자신을 공격하는 굶주린 까마귀 떼를 피하려고 필사적으로 깊은 눈 속으로 뛰어드는 여우를 묘사하며, 북동부 해안의 겨울의 잔인한 현실을 극화했다. 무리를 형성한 새들이 날개를 활짝 펴고 불길하게 여우 위를 맴돌며 목숨을 걸고 싸우고 있다.

이 장면은 여우의 시점에서 제시되어 동물에 대한 긴장감과 공감을 잘 전달한다. 호메로스를 연상케 하는 구성은 일본 목판화에서 원형을 끌어온다. 여우는 눈 속에 갇혀 궁지에 몰려 있고, 새들은 바로 위에서 여차하면 공격할 자세를 취하고 있다.

윈슬로 호머(Winslow Homer, 1836~1910)
미국의 화가이자 삽화가. 호머는 허드슨강 화파의 미국적 전통을 따른 풍경화로 유명하다. 단도직입적인 솔직함과 대담한 구도가 돋보이는 〈전선에서 온 포로들〉로 호평받았고, 거친 파도와 폭풍이 이는 바다를 배경으로 자연의 웅장함과 위험에 맞서 투쟁하는 인간의 모습을 역동적으로 그렸다. 호머는 스물아홉 살의 나이에 국립 디자인 아카데미의 회원으로 선출되었다.

145
광야의 세례자 성 요한
\<John the Baptist in the Wilderness\>

이 그림은 기사단의 수호성인인 세례자 성 요한을 묘사한 것으로, 하를럼에 살던 기사단의 기사들이 개인적으로 숭배하기 위한 것이었다.

해가 지기 직전, 무성한 여름 풍경에 새들이 하늘을 날며 노래하고 있다. 토끼는 풀을 뜯고 사슴은 물을 마시기 위해 개울가로 다가선다. 이러한 자연 묘사에 필적할 만한 작품은 지금까지 찾아볼 수가 없으며, 이 점에서 이 그림은 유럽 풍경화의 시작이라고 할 수 있다.

세례자 성 요한은 자연과 하나 된 모습으로 맨발을 비비고 있는데, 이는 긴 순례와 궁핍한 삶을 말해 준다. 그는 한 손으로 턱을 고이고, 다가오는 예수 그리스도의 희생과 속죄를 생각하고 있다.

성 요한 뒤에는 어린 양이 누워 있다. 어

● 1490作 / 나무에 기름 / 42 × 28cm / 베를린, 다렘 박물관

린 양은 요한 복음에서 "보라, 세상 죄를 지고 가는 하나님의 어린 양이로다"라고 말한 것처럼 그리스도를 상징한다. 하나님의 어린 양은 그리스도가 세례를 받으러 세례자 성 요한에게 올 것이라는 예언의 성취를 기다리고 있다.

헤에르트헨 토트 신트 얀스(Geertgen tot Sint Jans, 1460?~1495)
네덜란드의 화가로 오우바테르 밑에서 수학한 것으로 추측되며, 하를럼에서 독립하여 성 요한 기사단의 화가가 되었다. 젊은 뒤러에게 영향을 준 것으로 생각되는 〈광야의 세례자 성 요한〉, 초자연적인 빛에 의한 완전한 야경화 〈그리스도 강탄〉 등이 유명하다. 정교한 사실을 보이는 한편, 특히 여성의 안면에 그의 독특한 양식화가 나타난다.

144
잠자는 집시 여인
\<The Sleeping Gypsy\>

〈잠자는 집시 여인〉은 보름달이 뜬 저녁에 잠자는 여인과 사자를 환상적으로 묘사한, 앙리 루소의 가장 유명한 그림 중 하나이다.

전경에는 길고 화려한 드레스를 입은 검은 피부의 집시 여성의 실루엣이 막대기를 손에 쥔 채 황량한 땅에서 평화롭게 잠들어 있다. 그녀의 옆에는 악기, 만돌린, 테라코타 그릇이 있고, 그녀의 모습 뒤에는 사자가 그녀를 지켜보고 있다. 무대는 보름달의 신비한 빛에 휩싸여 있다.

●뉴욕, 현대미술관의 〈잠자는 집시 여인〉

장식은 초현실적이다. 사자는 집시를 공격하지 않으며, 달빛은 상황을 마술적이고 몽환적으로 만든다. 배경에는 건조한 사막과 깊고 푸른 하늘이 보인다. 달빛은 사자의 갈기를 비추고, 평화롭게 잠든 어린 집시 소녀의 화려한 드레스를 강조한다.

초현실적인 차원은 그림자와 강한 광원의 부재, 평면에 고르게 분포된 빛의 색상, 정확한 윤곽 및 밝은 색상의 밤하늘로 강조된다. 형상은 움직이지 않는 풍경에 갇혀 있고 논리적 관계 없이 연관되어 있어, 이미지를 해석하기 어렵다. 그녀가 취하는 어조는 체적, 공간적 가치의 부재로 인해 비현실적이며, 시공간 좌표에서 멀리 떨어진 그녀의 인물은 일종의 신화적 아우라를 띠고 있다.

앙리 루소(Henri Rousseau, 1844~1910)
프랑스의 화가. 원시적 화풍으로 당시 비평가들에게는 비웃음의 대상이었으나 말년에 들어 대중들로부터 호의적인 평가를 받았다. 그의 작품은 사실과 환상을 교차시킨 독특한 것으로, 이국적인 정서를 주제로 창의에 넘치는 풍경화와 인물화를 그렸다. 순진무구한 정신에 의해 포착한 소박한 영상이 참신한 조형 질서에 따라 감동적으로 나타나 있다.

● 1897作 / 캔버스에 유채 / 129.5 × 200.7cm / 뉴욕, 현대미술관

Henri Rousseau

더치 인테리어

<Dutch Interior>

호안 미로는 시처럼 기호와 상징으로 이뤄진 그림을 주로 그렸는데, 아이 같은 천진함과 유머가 느껴지는 것이 특징이다.

1928년 2주간 네덜란드를 방문했을 때 미로는 네덜란드 화풍과 정물화에 매료되었다. 특히 식물과 곤충의 정교하고 미세한 묘사를 한 네덜란드 화가에 더욱 매료되었다. 스페인으로 돌아와서는 생물 형태의 초현실주의 스타일로 3개의 더치 인테리어(Dutch interior)를 모방해서 그렸다.

●왼쪽 〈더치 인테리어 1〉, 오른쪽 〈류트를 연주하는 사람〉

●왼쪽 〈더치 인테리어 2〉, 오른쪽 〈고양이의 무용수업〉

고전 작품을 현대적 언어로 재창조해 낸 것이다. 첫 번째는 헨드릭 마르텐츠 소르그의 〈류트를 연주하는 사람〉을 미로 방식으로 그리고, 두 번째는 얀 스테인의 〈고양이의 무용수업〉을 미로 방식으로 그렸다. 실내 풍경 속에 온갖 내러티브로 가득한 17세기 네덜란드 회화는 개인적인 삶의 낙서와도 같은 미로의 작품 세계와 스타일만 다를 뿐 연관성이 있어 보이기도 한다.

호안 미로(Joan Miró, 1893~1983)
스페인의 화가이자 도예가. 야수파, 앙리 루소의 작품, 입체주의, 에스파냐인 특유의 강렬한 꿈과 시정이 감도는 작품, 조형적인 초현실주의로 전환하였다. 그의 작품에서는 에스파냐 동부의 원시동굴화, 아라비아 문학, 이슬람의 장식, 로코코의 우아한 단축법 등의 요소가 느껴지는데, 풍부한 공상, 너털웃음 등의 인상은 많은 사람에게 친숙감을 준다.

거리의 다섯 여인
\<Five Women on the Street\>

〈거리의 다섯 여인〉은 베를린과 드레스덴 도시 생활의 초라한 측면을 포착한, 에른스트 루트비히 키르히너의 유명한 그림 시리즈의 초기 작품이다.

●1913作 / 캔버스에 유채 / 48×37cm / 쾰른, 루트비히 미술관

그림에는 여성의 정교한 모자가 마치 매력적인 새들의 깃털과도 같다. 이들은 매춘부이지만 키르히너가 다른 유사한 그림에서 반복하는 긍정적인 스타일로 표시된다. 작가는 자신의 많은 그림에서 작은 색상 팔레트를 활용했지만 노란색, 흰색, 검정색을 사용한 이 그림에서는 더욱 그렇다. 세 가지가 서로 강렬한 대조를 이루며 전체적으로 눈에 띄고 유혹적인 작품을 제공한다.

여자들은 오른쪽을 바라보며, 아마도 근처 상점 창문을 들여다보거나 아니면 대신 뭔가 할 일이 있는지 살펴보고 있는 듯하다. 왼쪽에는 자동차 바퀴도 있는데, 아마도 저녁에 이 매력적인 여성 중 한 명을 고용하려는 듯하다. 이 구성에 대한 다양한 이해가 나올 수 있다. 한편으로는 여성이 매력적이고 우아해 보이는 반면, 다른 한편으로는 고객과 매장 사이의 갇힌 공간에 배치된다. 베를린 거리, 드레스덴 거리 등 키르히너의 이 시리즈의 다른 작품들도 살펴보아야 만족스러운 결론을 내릴 수 있다.

에른스트 루트비히 키르히너(Ernst Ludwig Kirchner, 1880~1938)
20세기 독일의 화가이자 판화가. 가장 뛰어난 표현주의 화가 중 한 명이다. 독일 표현주의의 선구자로 최초의 표현주의 그룹인 브뤼케파를 결성한 일원이었지만, 자신의 작품을 부각시키기 위한 비도덕적 행동으로 모임을 붕괴시켰다. 강렬한 회화적 분출을 추구한 그는 왜곡된 형태와 색채의 부조화를 통해 기존 질서에 대한 반항과 창작에의 열망을 표현했다.

141
거상
\<The Colossus\>

거인의 큰 몸체가 구도의 중심을 차지하고 있다. 눈에 보이는 한쪽 팔과 꽉 쥔 주먹의 위치로 인해 전투 자세를 취하고 있는 것으로 보인다. 이 그림은 반도전쟁 중에 그려진 것이므로 그 전쟁을 상징적으로 표현한 것일 수 있다. 이 그림은 1810년에 출판된 〈피레네 예언〉이라는 애국적인 시를 기반으로 한다. 이 시는 스페인 사람들을 나폴레옹 침공에 맞서기 위해 피레네 산맥에서 솟아오른 거인으로 묘사한다.

거인의 자세는 다양한 해석의 대상이 되어 왔다. 걷고 있는지, 아니면 벌린 다리가 파묻혀 있는지는 확실하지 않다. 거인의 위치도 모호하다. 곤봉과의 싸움과 같은 고야의 검은 그림의 다른 예에서 볼 수 있듯이 산 뒤에 있을 수도 있고, 무릎 위까지 묻혀 있을 수도 있다. 직립한 거인의 모습과는 대조적으로 사방으로 도망가는 계곡의 작은 모습들이 있다. 유일한 예외는 가만히 서 있는 당나귀인데, 루나는 이 그림이 전쟁의 공포에 대한 이해 부족을 나타낼 수 있다고 제안했다.

유명한 예술가들의 작품이 다른 예술가들, 종종 화가들의 제자들에게 소급적으로 귀속되는 것은 새로운 것이 아니다. 예를 들어, 〈황금 투구를 쓴 남자〉라는 그림은 렘브란트의 제자 중 한 명이 그린 것이지만 오랫동안 렘브란트의 작품으로 간주되었다. 그리고 〈거상〉은 2008년까지 고야의 작품으로 알려져 왔다. 최근 연구에 따르면 이 그림은 고야의 제자가 그린 것으로 판명되었다. 전문가들은 거인의 묘사에서 발견될 수 있는 해부학적 약점으로 인해 고야의 그림이 아니라는 판단을 내렸고, 그의 제자인 아센시오 훌리아(Asensio Juliá)의 그림으로 추정하고 있다.

프란시스코 고야(Francisco José de Goya y Lucientes, 1746~1828)
스페인의 화가. 후기 로코코 시대에는 왕조 풍의 화려함과 환락의 덧없음을 다룬 작품이 많았다. 고야의 작품은 스페인의 독특한 니힐리즘에 깊이 뿌리 박혀 있고, 악마적 분위기에 싸인 것처럼 보이며, 전환 동기는 중병을 앓은 체험과 나폴레옹 군의 스페인 침입으로 일어난 민족의식이었다.

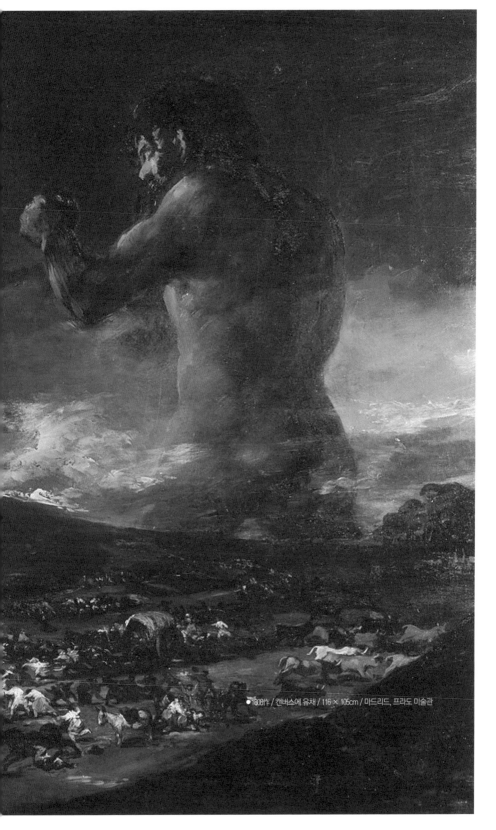
1808作 / 캔버스에 유채 / 116 × 105cm / 마드리드, 프라도 미술관

140
결혼식
\<The Wedding\>

●1910作 / 유화 / 75×58cm / 퐁피두, 국립현대미술관

이 그림의 뛰어난 형식과 급진적인 처리를 통해 페르낭 레제는 입체파 운동 내에서 자신의 위치를 확고히 하였다. 그림의 결혼식 행렬은 흐릿한 형태로 정면 공간에서 결혼한 커플을 중심으로 수직으로 진행된다. 고전적인 관점은 산산조각이 났다. 한 비평가는 이해할 수 없는 것으로 간주된 이 캔버스에 대해 "돋보기를 통해 본, 피스타치오가 들어 있는 힘줄 조각을 표현한다고 들었다"라고 썼다.

당시 많은 미술 비평가는 이 그림이 튜비즘을 도입했다고 농담하였다. 이 놀라운 작품에서는 현실이 튜브처럼 휘어지기 때문이다. 추상적이긴 하지만 우리는 이 결혼식이 어떤 것인지 알고 있다. 신부의 창백한 몸이 캔버스 위에 펼쳐져 있다. 앞으로의 밤에 대한 아름다운 힌트다. 이러한 관능적인 측면은 거친 결혼식 활동과 대조를 이룬다. 그래서 작품을 통해 요소들은 교차하고, 싸우고, 평행을 이룬다. 마치 카니발 같은 느낌이다.

페르낭 레제(Fernand Leger, 1881~1955)
프랑스의 화가. 1910년경부터 큐비즘 운동에 참가하여 피카소, 브라크, 로베르 들로네 등과 함께 그 유력한 추진자의 한 사람이 되었다. 자연과 인간 생활의 큰 구도를 즐겨 다루면서 단순한 명암이나 명쾌한 색채로써 대상을 간명하게 나타냈고 기하학적 형태를 좋아했다. 그리하여 기계문명의 다이너미즘과 명확성에 이끌려 그것을 반영한 다이내믹 입체파의 경지를 이루었다.

아내와 딸들과 함께 있는 프란츠 폰 렌바흐
\<Franz von Lenbach with his wife and daughters\>

이 그림은 가족이 한자리에 모여 사진 찍는 장면을 독일 화가 프란츠 폰 렌바흐가 그린 '렌바흐 가족의 초상화'이다. 렌바흐가 유명한 정치인과 통치자를 그린 그림이 아니라 그의 가족의 친밀한 초상화이다. 그는 두 번 결혼하여 세 딸을 두었다. 그의 딸들과 두 번째 아내인 샬롯은 그의 많은 그림에서 모델로 등장한다.

1836년 프랑스의 루이 다게르가 처음으로 근대 사진술로 촬영에 성공한 이후, 사진술은 폭발적인 수준으로 대중화됐다. 사진의 등장에 일차적으로 부정적인 영향을 받은 이들은 화가였다. 주 수입원이 초상화를 그리는 일이었기 때문이다. 사진으로 찍힌 자기 모습에 놀란 사람들은 초상화를 그리기 위해 장시간 화가 앞에 앉아 있을 이유가 사라졌기 때문이다.

●렌바흐의 가족 사진

렌바흐 가족이 적대적인 표정으로 카메라를 응시하는 모습을 초상화로 남긴 건 유머일 수도 있으나 대결하는 자세이기도 하다. 렌바흐는 당시 이름난 초상화 전문 화가였다. 그가 이렇게 말하는 듯하다.

"아무리 카메라 사진이 신기하고 대세라지만 그림이 훨씬 더 값어치 있지!"

실제로 그랬다. 사진이 잡아내기 힘든 내면의 그 무엇을 그림으로는 능히 표현할 수 있다는 걸 사람들은 알게 됐다. '재현'에 능숙한 사진과는 달리 그림은 작가의 역량에 따라 깊이 표현할 수 있기 때문이다.

프란츠 폰 렌바흐(Franz von Lehnbach, 1836~1904)
독일의 화가. 건축가의 아들로서 1858년 및 1863~66년 로마에 유학하여 베크린과 동숙하였다. 1863~68년에 개인 수집가들을 위해, 특히 샤크 백작을 위해 독일, 이탈리아, 스페인 등지의 미술관과 개인 소장의 걸작품들을 모사했다. 1867년 이후 뮌헨, 빈, 베를린에서 초상화가로서 명성이 높았고, 암색의 배경에 밝은 얼굴이 부각되는 독특한 화풍으로 빌헬름 1세, 비스마르크 등의 초상화를 그렸다.

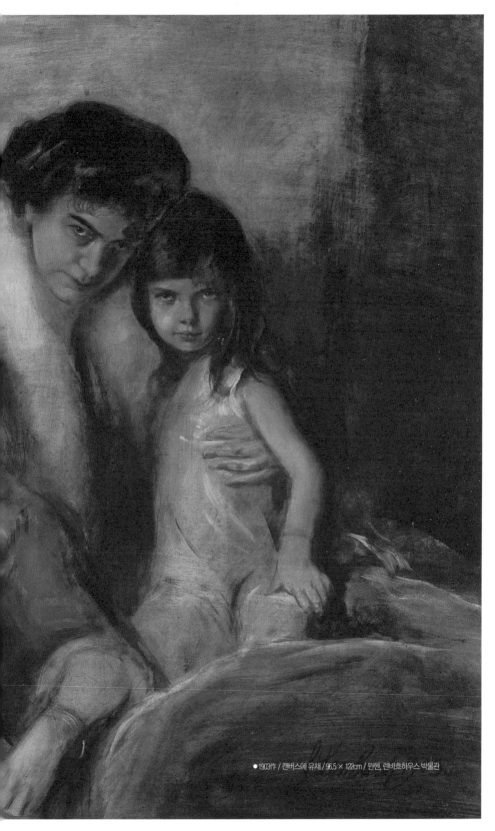

●1903作 / 캔버스에 유채 / 96.5 × 122cm / 뮌헨, 렌바흐하우스 박물관

138
모스크바의 영국인
<An Englishman in Moscow>

카지미르 말레비치는 러시아의 아방가르드 예술가이자 절대주의 창시자로 인정받는 작가이다. 그의 예술 스타일은 원, 정사각형, 삼각형과 같은 기본 기하학적 형태를 생생한 색상으로 사용하여 전통 회화의 경계를 넓히는 데 중점을 두었다.

이 작품에서는 영국 전통 의상을 입은 남자가 색깔 있는 형태로 나누어진, 정의되지 않은 배경 앞에 서 있다. 이 그림에서 색상의 사용은 말레비치가 원색과 보조 색상의 균형을 맞추는 동시에 흑백 선을 통합하여 구성을 향상시키기 때문에 놀랍다. 이 그림 뒤에 숨은 의미는 불확실하고 비평가와 미술사학자 사이에서 논쟁의 여지가 있지만, 일부 사람들은 이 그림이 서유럽 문화에 대한 말레비치의 애정을 반영한다고 믿는다.

말레비치의 유명한 검은 사각형 그림은 러시아 최고의 아방가르드 예술가 중 한 명으로 확고히 했다. 언뜻 보기에는 파격적이지만, 이 단순한 작품은 화가들이 현실을 재현하는 데서 벗어나 보다 추상적인 영역으로 진출함으로써 현대 미술사의 전환점이 되었다. 전반적으로 말레비치의 작품은 그가 확립된 규범을 깨고 미래 세대의 예술가들에게 영감을 준 혁명적인 기술을 창안했기 때문에 오랜 세월이 지난 후에도 높은 평가를 받고 있다.

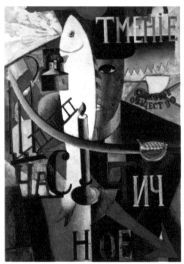

●1914作 / 캔버스에 유채 / 90 × 59cm / 암스테르담 시립미술관

카지미르 말레비치(Kazimir Severinovich Malevich, 1879~1935)
러시아의 화가이며 교사, 이론가. 절대주의 운동의 창안자로 추상 회화를 가장 극단적인 형태까지 끌고 감으로써 순수 추상화가 발전하는 데 핵심적인 역할을 했다. 그는 예술이 향유로서가 아닌 철학적 사유의 대상으로서 인지하게 했으며, 후대 미술가들은 구상 미술을 벗어난 그의 작품으로부터 풍부한 예술적 영감을 제공받았다.

호랑이

\<Tiger\>

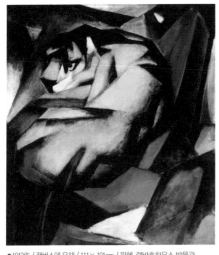

● 1912作 / 캔버스에 유채 / 111×101cm / 뮌헨, 렌바흐하우스 박물관

빨간색, 녹색, 보라색, 주황색의 밝고 빛나는 톤으로 표현된 거의 모든 것이 입방체 형태로 구성된 풍경 한가운데 엄청난 힘과 크기를 지닌 호랑이가 바위 위에 앉아 있다. 이것은 결코 그의 기존 작품에서 보았던 몽환적이고 초월적인 이미지가 아니라 오히려 살인자의 모습이다. 잠에서 깨어난 채 머리를 치켜들고 노란 눈을 의도적으로 희생자에게 고정한 이 호랑이는 오직 노란색과 검은색 톤으로만 구성되어 있으며, 거대하고 근육질의 몸이 지닌 운동력을 방출할 준비가 되어 있다. 이 동물의 이미지는 몸을 이루는 블록형 구조로 인해 더욱 강력해 보인다. 전체 작품은 긴장감, 불안감, 갑작스러운 죽음에 대한 예감으로 가득 차 있다. 이 그림에서는 마르크가 이전 작품에서 투영했던 안정감, 조화, 편안함이 사라졌다. 호랑이는 결코 고립된 이미지가 아니다.

마르크의 호랑이는 피카소의 입체주의와 폴 세잔의 영향을 받은 것이 분명하다. 입체파는 사실주의와 감성을 고양하는 수단으로 사용되었으며, 입체주의의 영향은 그의 또 다른 그림인 〈숲속의 사슴〉에서 더욱 강해졌다.

프란츠 마르크(Franz Marc, 1880~1916)
독일의 표현주의 화가. 바실리 칸딘스키와 함께 청기사파(Der Blaue Reiter)를 결성했으며, 『청기사』 연감을 공동 집필했다. 후기 인상주의, 야수파, 미래파, 입체파의 영향을 다이내믹한 색채 감각으로 흡수하면서 자연 속의 동물 및 인간과 자연의 우주적인 통합을 지속적인 주제로 다뤘다.

136
교회 안의 세 여인
\<Three Women in the Church\>

이 그림은 독일 바이에른주의 베르블링(Berbling)에 있는 마을 교회의 좌석에 함께 앉아 있는 세 여인을 묘사하고 있다. 라이블은 시골 사람들과 함께 살면서 그들의 일상을 기록하였다. 이 작품은 그러한 일련의 과정을 따랐으며, 완성하는 데 약 3년 반이 걸린 그의 예술 경력의 정점이었다.

그림은 마치 나무 냄새를 맡을 수 있으며, 진흙 항아리의 빛을 감지하고, 노부인의 주름진 피부 위로 흘러가는 것과 같다. 두 노파와 한 젊은 여성이 기도 좌석에 앉아 있다. 세부사항에 대한 관심 덕분에 라이블의 고향 근처 베르블링에 있는 교구 교회의 내부를 확인할 수 있다. 그러나 구성상 약간의 불일치가 있다. 화려한 산악 의상을 입은 젊은 여성의 키가 비율에 비해 너무 크다. 세 여인의 손의 비율도 크다. 젊은 여인은 손에 책을 들고 공감하지 못한 채 건성으로 훑어보는 것 같다. 그 옆에 있는 노파는 책의 내용을 어느 정도 파악한 것 같다. 그리고 마지막 노파는 하나님과 교류함에 있어 더 이상 책이 필요하지 않아 보인다.

아마도 믿음에 이르는 길이 이 그림에 표현된 듯하다. 세 여인이 서로 직접적인 상호작용을 하는 모습이 보이지 않더라도 다음과 같은 방식으로 그들을 서로 연관시켜 볼 수 있다. 젊은 여인은 여전히 지상에 갇혀 있다. 이는 분명히 가치가 부여된 화려한 의상에서도 잘 드러난다. 중간에 있는 노파의 경우, 신앙으로의 전환에는 세상의 재화에 대한 관심이 산만해 있다. 가장 안쪽에 있는 여성이 흰색 창문 앞에 배치된 것은 당연한 일이며, 따라서 실제로, 적어도 구성적으로 '빛나는' 유일한 여인이다.

빌헬름 라이블(Wilhelm Leibl, 1844~1900)
독일의 화가. 그의 독특한 사실적 수법으로 19세기 독일 최고의 사실주의 화가 중 한 사람이 되었다. 생애의 대부분을 농민으로 지냈고 정확한 묘사력과 날카로운 관조력으로 농민 생활을 충실하게 그렸다. 그 외 초상화가로서도 뛰어난 작품들을 남겼다.

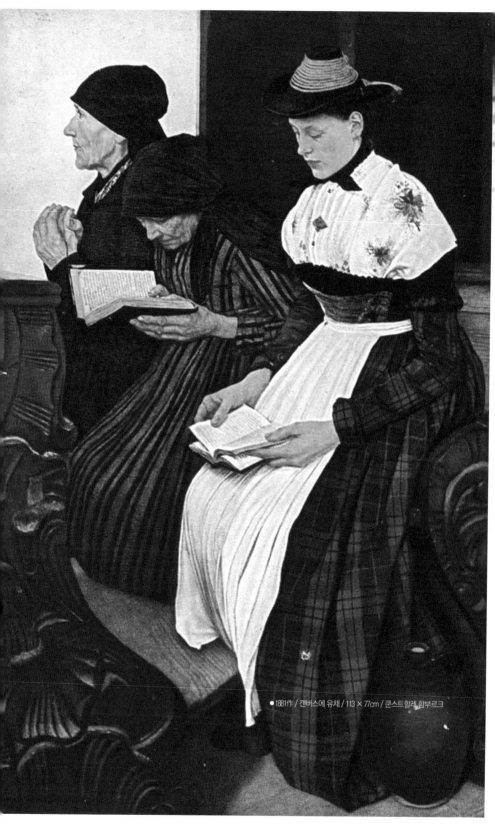

●1881作 / 캔버스에 유채 / 113 × 77cm / 쿤스트할레 함부르크

장미 정원의 성모
\<Madonna of the Rose Bower\>

여러 도상학적 모델을 사용하는 이 작은 패널의 그림은 매력적인 쾰른 고딕 양식의 잔재이다. 그림은 마리아가 바닥에 앉은 채 아기를 부드럽게 무릎에 안고 있는 '겸손한 마돈나'(Madonna dell'Umiltà)를 묘사한다. 그들은 아기 예수에게 꽃과 과일을 바치며 숭배하는 천사들로 둘러싸여 있다. 장면의 배경을 만들기 위해 두 천사가 뒤쪽에서 금빛

휘장을 들고 펼쳐서 관객에게 군림하고 승리하는 마돈나를 상기시킨다. 동시에 이 휘장은 나머지 세상과의 분리와 거룩한 가족의 친밀함을 보장한다. 위의 광선으로 둘러싸인 공간은 하나님과 성령의 비둘기를 볼 수 있다. 이것은 무염시태를 암시한다. 따라서 그림에는 삼위일체의 묘사가 포함되어 있어 신성한 어머니를 중심으로 하는 완전성의 그림이다.

●1450作 / 템페라 / 51 × 40cm / 발라프-리하르츠 박물관

땅을 덮고 있는 화려한 꽃 융단은 장미 정원과 마찬가지로 지상의 에덴동산을 암시한다. 장미는 종종 마돈나와 연결되었다. 그러한 비유는 동정녀를 기리는 여러 중세 라틴 찬송가에 나타난다. 전경에 있는 음악적인 어린 천사들은 목가적인 분위기를 조성하는 데 중요한 역할을 한다. 크기가 다른 두 가지 류트, 하프, 휴대용 오르간 등 그들의 악기는 사실적으로 표현되었으며, 그들의 작은 손은 그들의 음악적 전문성을 드러낸다.

슈테판 로흐너(Stefan Lochner, 1400~1451)
독일의 화가. 15세기 전반기의 쾰른 화파를 대표하는 화가로, 그 파의 우아한 형태 감각과 섬세한 서정성에 네덜란드 회화에서 배운 사실주의를 가미한 종교화를 남겼다. 구도에 있어서 이탈리아, 특히 시에나파의 영향을 받은 것으로 추정하는 사람도 있다. 〈최후의 심판〉, 〈장미 정원의 성모〉 등의 작품이 있다.

고대 그리스인들은 인류의 역사를 황금, 은, 청동, 영웅, 철의 다섯 시대로 나누고 그 가운데서 황금시대를 첫째 시대로 생각했는데, 이는 일종의 이상향이었다. 올림포스 불멸의 신들은 유한한 생명을 가진 황금의 종족을 만들어냈다. 이들은 아무런 걱정 없이 노동도 하지 않고 슬픔도 겪지 않으면서 마치 신처럼 살았다. 비참한 노년도 없었고, 살아 있는 동안 튼튼한 손발을 지녔으며, 축제의 즐거움을 누렸고, 모든 악에서 벗어나 있었다. 이들은 마치 잠에 빠져들듯 죽음을 맞이했다. 모든 좋은 것은 그들의 것이었으며, 기름진 땅은 그들에게 풍요한 수확을 안겨주었다. 그들은 좋은 것들로 넘쳐나는 땅에서 선의에 가득 차 평화롭게 살았다. 그러나 그들의 황금시대는 판도라가 인생의 온갖 악이 들어 있는 상자를 여는 순간 갑자기 끝나고 말았다.

마레스는 이 〈황금시대〉를 통해 신화적 제재(題材)에 의한 상징주의적 작품을 전개, 태초의 낙원과 같은 우의적(寓意的)인 나상(裸像)을 연작으로 나타냈다.

●〈황금시대 1〉 1880作 / 혼합 매체 / 189 × 149cm / 뮌헨, 노이에 피나코테크

●〈황금시대 2〉 1880作 / 혼합 매체 / 189 × 149cm / 뮌헨, 노이에 피나코테크

한스 폰 마레스(Hans von Marees, 1837~1887)
독일의 화가. 19세기 후반의 독일 로마파의 핵심 인물이다. 1853년 베를린의 슈테펙의 화숙(畵塾)에 들어갔다가 1856년 뮌헨으로 옮겨 초상화 〈렌바흐와 자화상〉 등을 그렸다. 1864년 렌바흐와 함께 이탈리아를 여행하고 미학자 피들러, 조각가 아돌프 폰 힐데브란트와 친교를 맺었다. 뵈클린, 포이어바흐와 아울러 신이상주의의 대표적 화가로 젊은 예술가, 특히 조각가에게 큰 영향을 주었다.

133
그물을 수선하는 여인들
<Women Mending Nets>

리버만은 그물을 수선하는 여인의 모티프를 1889년 대형 작품의 주제로 삼았는데, 이는 오늘날 함부르크 쿤스트할레의 특별한 명소 중 하나가 되었다. 이 그림은 네덜란드의 어촌 마을인 카트베이크(Katwijk)에서 그려졌다. 자연 그대로의 것으로 인식되는 주민들의 삶은 19세기 말에 평범한 사람들의 삶을 묘사할 가치가 있는 주제로 만드는 데 관심이 있는 많은 예술가를 매료시켰다. 리버만은 그들 가운데 가장 중요한 화가로 생각된다.

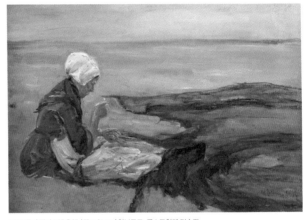

●1899作 / 캔버스에 유채 / 70×91㎝ / 함부르크, 쿤스트할레 미술관

쿤스트할레 그림의 광대함과 입체감의 결핍에 대한 인상은 이미 제시된 그림에서 잘 드러나고 있으며, 실제로 풍경과 하늘의 배경은 요약된다. 회색 드레스에 흰 두건을 쓴 한 여성이 잔디밭에 앉아 어망을 수선하고 있다. 이 그림에서 작업자의 전체 자세는 경험과 몰입을 보여준다.

막스 리버만(Max Liebermann, 1847~1935)
독일 화가. 1873~78년 바르비종 및 파리에 체재하면서 밀레와 쿠르베의 영향 아래 사실주의적인 작품을 제작하였다. 1890년부터 인상주의 수법을 익히고 여기에 이전의 사실주의 모티프를 결합한 독자적 화풍으로 베를린 화단의 지도적 역할을 하였으며 초상화, 풍속화, 풍경화, 정물화 등 각 영역에서 독일 인상주의의 대표적 작품을 남겼다.

132
골고다 언덕
<Golgotha>

그림에는 그리스도가 십자가에서 겪는 수난의 장면이 묘사되어 있다. 그리스도는 십자가에 못 박힌 두 사람과 함께 있다. 만테냐는 다양성을 창조한다. 일부 그림에는 십자가에 못 박힌 다른 두 사람과 그의 추종자들이 없이 그리스도의 십자가형만 그려져 있는 반면, 만테냐의 그림에는 다양한 인물이 포함되어 있다. 왼쪽에는 그리스도의 추종자들이 보인다. 그림 속 인물이 누구인지는 알 수 없지만 네 명의 마리아가 있는 것 같다. 기절한 성모 마리아, 막달라 마리아, 글로바의 마리아, 마리아 살로메다. 빨간색 인물이 누구인지는 확실하지 않지만 니고데모일 가능성이 있다. 흥미로운 점은 만테냐가 이 장면을 매우 현실적으로 묘사한 것이다. 군중 속에는 그리스도 추종자들과 로마인들이 보인다. 우리는 심지어 그리스도의 옆구리에 창을 찔렀던 사람의 전경을 본다.

이 작품의 독특한 요소는 선형적이고 대기적인 관점에 있다. 그리스도가 주요 초점이고, 그의 십자가는 작품의 중심 전체를 차지한다. 관객을 그리스도에게로 이끄는 대각선도 있다. 이것은 십자가에 못 박힌 두 사람이 그리스도를 향해 정렬되는 것으로 더욱 드러난다. 이것은 또한 그리스도를 바라보며 울부짖는 복음사가 요한과 그리스도를 바라보고 있는 말 위의 남자에 의해서도 보여진다. 또한 만테냐가 작품 전반에 걸쳐 담고 있는 웅장한 배경을 통해 대기적인 관점이 드러난다.

●베로나 산 제노 제단화의 하단 중앙 〈골고다 언덕〉

안드레아 만테냐(Andrea Mantegna, 1431?~1506)
이탈리아의 화가. 북이탈리아의 르네상스를 대표하는 화가로서 초기 작품에 파도바의 에레미타니 성당의 오베타리 예배당 벽화나 베로나의 산 제노 제단화가 있다. 1460년부터 곤자가가(家)에 초청되어 만토바공(公)의 궁정화가가 되며, 카메라 델리 스포지 벽화 등을 제작하였다. 페라라파 및 북이탈리아 화파의 형성에 기여하였고, 북방화가들에게도 영향을 끼쳤다.

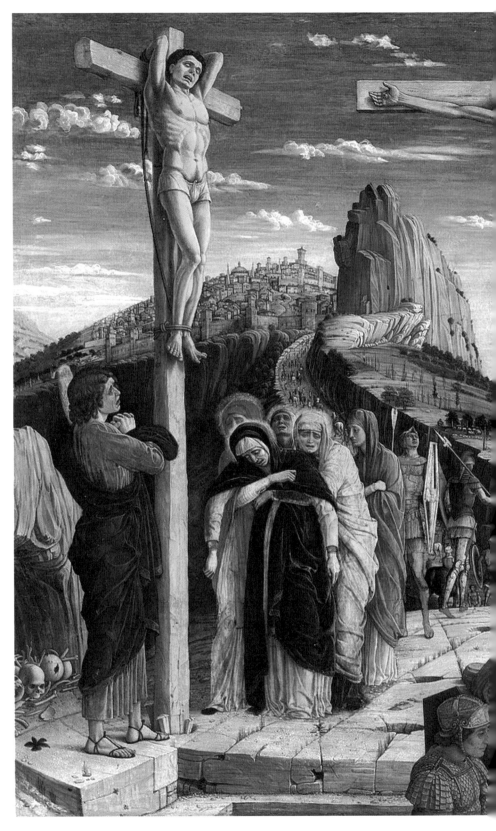

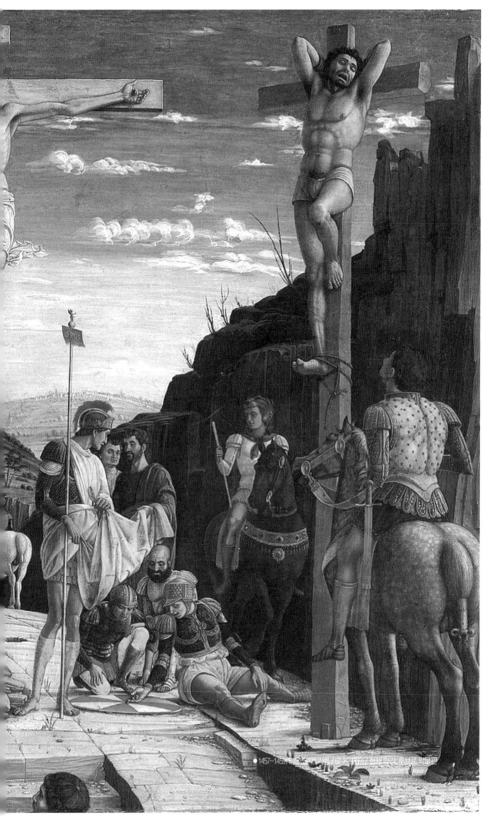

무명의 귀족의 초상

<Portrait of an Unknown Nobleman>

체코 출신의 바로크 초상화가 얀 쿠페츠키는 당대 최고의 초상화가 중의 한 명으로 제국 왕족과 귀족의 초상화를 제작하였다. 체코에서 태어났으나 개신교도로서 가톨릭의 종교박해를 피해 헝가리로 피난을 떠나왔고 오스트리아, 헝가리, 이탈리아, 보헤미아, 슬로바키아 등에서 작품활동을 하였다.

조상의 종교를 충실히 고수했던 프로테스탄트 쿠페츠키는 궁정과 귀족의 영향을 받는 비엔나의 가톨릭 환경에서 은둔하며 왕조의 다양한 인물, 여러 귀족의 초상화를 그렸으며, 카를로비 바리에서는 심지어 러시아 차르 표트르 1세의 초상화도 그렸다. 이 시기의 풍부한 작품은 〈무명의 귀족의 초상〉〈세밀화 화가 샤를 브루니의 초상〉, 〈아내와 아들과 함께 있는 화가의 자화상〉에서 잘 나타난다. 1733년 쿠페츠키는 종교박해를 두려워하여 가족과 함께 비엔나에서 뉘른베르크로 이주하여 활발한 활동을 하였다.

●〈세밀화 화가 샤를 브루니의 초상〉 1709作 /
캔버스에 유채 / 166.5 x 127.5cm / 체코 프라하 국립미술관

●〈아내와 아들과 함께 있는 화가의 자화상〉 1719作 /
캔버스에 유채 / 113 × 91.2cm / 부다페스트 미술관

얀 쿠페츠키(Jan Kupecký, 1667~1740)
바로크 시대의 중요한 초상화가이다. 그의 작품활동에 가장 크게 영향을 미쳤던 것은 15세에 떠났던 이탈리아 유학이다. 이 시기에 그는 당시 가톨릭, 문화 및 예술의 수도였던 로마에서 높은 회화 기술을 습득하였다. 그에게 영향을 미쳤던 화가는 카라바조, 귀도 레니, 그리고 렘브란트였다. 1706년부터 그는 최고의 초상화가 중 한 사람으로서 당시 제국의 왕족과 귀족의 초상화를 제작하였다.

베타 카파

<Beta Kappa>

● 1961作 / 캔버스에 아크릴 / 전체: 262.3 x 439.4cm / 텍사스주, 포트워스 현대미술관

이 작품의 주된 테마는 '색채 감성의 객관성'을 표현하는 것이었다. 이 작품에서는 14 개의 색 띠가 양옆으로부터 바탕이 칠해지지 않은 캔버스 위로 발산되고 있어서 여백 마저도 그림을 구성하는 기본 요소라는 생각이 들게 한다. 색 띠의 물길 같은 형태는 작가가 의도적으로 만들어낸 것이 아니라 붉은 액체 물감이 흐르면서 마르는 과정에 서 자연스럽게 형성된 것이다. 루이스는 캔버스의 한쪽 면을 고정해 놓고 그 위에 물감 을 부었다. 그러면 물감이 흘러내려 가면서 색 띠를 형성하게 된다. 즉 액체인 물감의 물리적 성질이 그림을 구성하는 요소가 되는 것이다. 〈전개〉라고 이름 붙여진 이와 같 은 작품은 100여 점에 달한다. 작가는 말년에 물감이 캔버스 위를 수직으로 흐르게 하 는 기법을 사용했으며, 〈스트라이프〉라는 제목을 붙였다.

모리스 루이스(Morris Louis, 1912~1962)
미국의 화가로 본명은 모리스 번스타인(Morris Bernstein)이다. 메릴랜드전문대학에서 공부한 뒤 놀란 드와 워싱턴을 중심으로 활약하였다. 추상표현주의로부터 출발하였으나 1950년대에 색채 표현의 가능 성을 개척하여 잭슨 폴록에 이어 주목받는 화가가 되었다. 베일의 이미지, 꽃의 이미지, 스트라이프로 불리는 작품(作風)을 전개하였다.

129
바람의 신부
<Die Windsbraut>

코코슈카의 가장 유명한 작품은 그의 연인 알마 말러 옆에 누워 있는 예술가의 자화상을 특징으로 하는 우화적인 그림이다. 1912년, 코코슈카는 작곡가 구스타프 말러의 미망인이 된 알마 말러를 처음 만났다. 열정적인 사랑이 이어졌고, 작가는 자신의 뮤즈를 소재삼아 많은 그림을 그렸다.

이 그림은 알마가 코코슈카와 함께 평화롭게 잠들어 있는 모습을 묘사하고 있으며, 코코슈카는 깨어 허공을 응시하며 손가락을 얽어 천천히 고뇌하고 있다. 두 연인은 질투, 다툼, 마찰로 가득 찬 폭풍우 같은 관계로 얽혀 있기에 폭풍우가 몰아치는 구름 위에 떠 있다(그래서 또 다른 제목 템페스트(Tempest)라는 이름이 붙었다).

이 작품에서 코코슈카는 순전히 비유적이고 일화적인 것을 넘어 내면의 내용을 표현한다. 그림은 부드러운 색으로 칠해져 있으며 슬픔의 색인 파란색이 우세하다. 알마의 몸은 마치 작가가 그녀에게 건네는 다정함의 몸짓인 것처럼 부드러운 붓놀림을 보여준다. 다른 모든 것은 갑작스러운 움직임으로 구성된다. 색채 조화는 분홍색과 노란색 사이의 빛나는 대비와 그 변화가 무한대인 우세한 파란색에 의해 지배된다.

언뜻 보기에는 구도가 혼란스러워 보이지만, 대각선을 기반으로 한 구조는 그림에서 5개의 큰 영역을 묘사한다. 붓놀림의 표현력은 모든 방향으로 동시에 향하기 때문에 가장 눈에 띄는 플라스틱 요소이다.

오스카 코코슈카(Oskar Kokoschka, 1886~1980)
오스트리아의 화가이자 극작가. 1910년 화랑 및 미술잡지 〈슈트롬(폭풍)〉의 창립자인 발덴의 초청으로 베를린에 이주하여 그곳에서 표현주의 운동에 참가하였다. 이 시기에는 초상화의 제작이 많았고, 그 심리 묘사에까지 육박하는 작품은 대상으로 하는 인물의 운명을 예언한다는 평을 받아 '화필의 점술사'라 불리었다. 그는 또한 표현주의의 시인, 희곡작가로서도 주목할 작품을 발표하였다.

● 〈바람의 신부〉 1913~1914作 / 캔버스에 유채 / 181 × 220cm / 쿤스트할레 바젤 미술관

코코슈카는 이 작품에 나타난 사랑의 묘사를 마르크 샤갈의 〈생일〉과 비교한다. 두 작품 모두 사랑을 보여주며 부부를 공중에 띄우고 소용돌이치게 하지만, 샤갈의 묘사는 달콤하고 낭만적인 반면에 코코슈카의 묘사는 뜨겁고 복잡하다.

● 마르크 샤갈의 〈생일〉 1915作 / 캔버스에 유채 / 80 × 99cm / 뉴욕, 현대미술관

폭풍

<The Storm>

● 1890作 / 종이에 유채, 나무에 접착 / 122x 183cm / 스코틀랜드 국립 미술관

그림의 활력 넘치는 붓놀림과 대담한 색상은 천둥소리가 나는 하늘, 휘몰아치는 바람, 격동하는 바다의 힘을 전달한다. 바다 위의 작은 어선과 해안에서 출동하는 구조선을 통해 자연의 힘과 관련된 인간의 취약성과 용기 있는 투쟁을 암시한다. 불안한 가족들이 전경에서 기다리고 있다.

이 그림은 맥타가트의 스튜디오에서 작업된 풍경에 완전히 통합되어 있지만, 1883년 킨타이어 반도의 야외에서 그려진 작은 버전을 기반으로 한다.

윌리엄 맥타가트(William MacTaggart, 1903~1981)
스코틀랜드의 풍경화와 해양화 화가. 그는 스코틀랜드 왕립 아카데미의 전시회에서 많은 상을 받았으며 1870년에는 아카데미의 정회원으로 선출되었다. 어린 시절에는 초상화를 그렸지만 나중에는 어린 시절 고국의 해안에서 보았던 거친 대서양을 그리기 시작했다. 그의 밝은 색조의 풍경은 때때로 스코틀랜드의 '인상파' 화풍의 선구자로 간주된다.

127
위험한 욕망
<Dangerous Desire>

짙은 검정색 바탕을 배경으로 초현실적인 풍경이 펼쳐진다. 조심스럽게 칠해진 뿌리 모양의 구조물은 스스로 생명을 얻고, 눈이 자라며, 얼굴이 된다. 무(無)에서 두 손이 나와 남근의 형태를 잡는다. '위험한 소원(Dangerous Wish)'은 무의식의 기이한 풍경 속에 각인된 성적 욕망에 대한 암시에 빠져 있다. 이 자그마한 그림의 정확한 그림 스타일은 모

●1931作 / 종이에 유채, 나무에 접착 / 14.0 x 17.0cm / 개인

호한 형태를 실제처럼 보이게 만든다.

월체는 1936년 파리에서 이 작품을 만들었으며, 그곳에서 초현실주의 운동에 가담하고 앙드레 브르통, 막스 에른스트, 폴 엘뤼아르, 빅토르 브라우너와 어깨를 나란히 했다.

리하르트 월체(Richard Oelze, 1900~1980)
독일의 초현실주의 화가. 1920년대에 바이마르와 데사우-로슬라우의 바우하우스의 회원이 되었다. 1932년부터 1936년까지 파리에 살면서 초현실주의 운동에 가담하고, 1941년에서 1945년까지 제2차 세계대전 중의 독일군에서 복무했다. 월체는 구상적 스타일에서 추상주의로 진화했으며, 표현의 분위기 있는 특성과 특정 꿈과 같은 정체를 지속적으로 선호하였다.

모자 가게 앞에서 파라솔을 든 여인

<Frau mit Sonnenschirm vor Hutladen>

아우구스트 마케는 1910년대 독일과 유럽 예술계에서 저명한 화가였으며 인상주의, 앙리 마티스의 야수파, 파블로 피카소의 입체파 및 이탈리아 미래파의 영향을 받은 파리에서 종종 시간을 보냈다. 이 작품의 경우, 로베르 들로네의 그림 〈다채로운 창문〉에서 많은 영감을 받았다. 그는 심지어 친척을 설득하여 이 그림 중 하나를 사게 했다. 들로네에 매료되었어도 마케는 결코 추상화에 의존하지 않았다. 시간이 지남에 따라 그는 표면적으로 단순화되고 순수하고 명확한 색상으로 독립적인 표현주의를 발전시켰다. 그의 이미지는 종종 도시나 공원 환경에서 얼굴 없는 인형 같은 사람들을 묘사하였다.

1913년부터 1914년까지 마케와 그의 가족은 스위스의 툰 호수에 있는 힐터핑겐에서 살았다. 툰의 구시가지에는 마케가 이 그림에 묘사한 모자 가게가 있었다. 그는 이전에 패션 부티크에서 여성의 모티프를 그렸지만, 우아한 쇼핑 거리와 쇼윈도의 이미지가 만들어진 것은 주로 스위스였다.

〈모자 가게 앞에서 파라솔을 든 여인〉은 1920년 에센 미술관(뒷날 폴크방 박물관으로 개명됨)에 인수되었다. 이 작품은 1937년 나치에 의해 '타락한 예술'로 간주되어 압수되었다. 에센 시의 기금 덕분에 이 그림은 1953년 폴크방 박물관으로 반환되었다.

● 1914作 / 캔버스에 유채 / 60.5×50.5cm /
에센, 폴크방 박물관

아우구스트 마케(August Macke, 1887~1914)
독일의 화가. 표현주의 작가그룹인 청기사파(Der Blaue Reiter)를 이끈 대표적인 미술가로, 맑고 순수한 색채가 돋보이는 서정적인 작품을 선보였다. 큐비즘의 자극에 의해 형태의 단순화로 나아갔으나 구상적인 정경묘사에 그쳤다. 제1차 세계대전 중 27세라는 젊은 나이에 전선에서 생을 마감했지만, 짧은 생애 동안 독일 표현주의의 시적인 감성을 보여준 뛰어난 색채 화가였다.

125
시간의 그림-장벽
\<Picture of Time – Barrier>

에밀리오 베도바는 당대의 사회적 격변에 대응하여 예술 작품을 제작했지만, 그의 정치적 입장은 제1차 세계대전 이전 몇 년 동안 한 그룹으로 뭉친 이탈리아 미래파의 입장과 상반되었다. 미래파는 공격적인 에너지를 낭만적으로 찬양했다. 사회적 갈등과 기술 발전에 내재된 베도바의 열광적이고 폭력적인 캔버스는 인간이 동족을 공격하는

● 1951作 / 캔버스에 템페라 / 130.5 x 170.4cm / 베네치아, 구겐하임 컬렉션

것에 직면한 그의 공포와 도덕적 항의를 추상적인 용어로 전달한다.

베도바는 스페인 내전에서 영감을 받은 1930년대 후반에 처음으로 그의 작품에서 정치적 의식을 표현했다. 사회 문제에 대한 그의 지속적인 헌신은 〈항의의 순환〉과 같은 시리즈를 탄생시켰다. 〈시간의 그림-장벽〉의 동기는 정치적이지만, 형식적인 선입견은 프란츠 클라인(Franz Kline)과 같은 미국 추상표현주의의 선입견과 유사하다. 흰색 바탕에 검은색의 각진 그래픽 슬래시가 주황색-빨간색 악센트로 고조된다. 얕은 공간을 점유한 회화적 요소들은 형식적인 전투와 감정의 혼란 속에 얽혀 있다.

에밀리오 베도바(Emillio Vedova, 1919~2006)
이탈리아의 화가. 소년 시절부터 회화를 시작, 1937~1940년 베네치아, 피렌체, 로마를 돌면서 독학하였고, 일찍부터 전위회화의 실험에 참가하였다. 1942년에 〈코렌테(Corrente)〉 그룹에, 그리고 1947년에 〈신예술전선〉 그룹에 가입했다. 1950년대 초에 기호적(記號的) 표현주의를 탐구하여 이탈리아 앵포르멜 대표자의 일인으로 주목되었다.

흰 옥양목 꽃

\<White Calico Flower\>

1931년에 탄생한 〈흰 옥양목 꽃〉은 예술가 조지아 오키프가 제작한 많은 꽃 묘사 중의 하나이다. 그녀는 여기에서 볼 수 있듯이 특히 자신의 그림 속에서 흰 꽃 머리를 자주 찾았다.

그림에는 차분한 분위기가 감돌고, 확대해도 우리가 보고 있는 내용을 바로 이해할 수 있다. 다른 경우에는 꽃이 너무 세밀해서 제대로 된 관점을 이해하기 위해 실제로 한 발 물러나야 할 수도 있다. 여기에서는 꽃이 흰색이고 그림자가 있는 색조가 제한되어 있다. 그림의 핵

● 1931作 / 캔버스에 유채 / 63 × 75cm / 뉴욕, 휘트니 미술관

심 요소에서 초점이 흐트러지는 것을 방지하기 위해 뒤쪽의 녹색 잎도 은은하게 처리했다. 오키프는 옥양목 꽃을 여러 번 묘사했으며, 때때로 짐슨 위드(Jimson Weed, 흰독말풀)와 같은 다른 흰색 꽃도 포착했다.

그녀는 자신의 경력 동안 많은 수의 꽃 그림을 제작하여, 선택할 수 있는 다양한 종류를 제공했으며, 이러한 그림은 그녀의 작품을 복제할 수 있는 권한을 가진 사람들의 예술 인쇄물로서 특히 인기 있는 선택이었다.

조지아 오키프(Georgia O'Keeffe, 1887~1986)
미국의 화가. 일찍이 유화 작품으로 윌리엄 메리트 체이스 정물화 상을 수상한 오키프는 자연을 확대시킨 작품을 주로 그렸다. 서유럽계의 모더니즘과 직접적 관계가 없는 추상환상주의 이미지를 개발하여 20세기 미국 미술계에서 독보적 위치를 차지했다. 1920년대 중엽부터 거대한 규모의 꽃 그림을 그리기 시작했는데, 이 그림들의 공개와 함께 많은 호응을 얻었다.

123
플로라
<Flora>

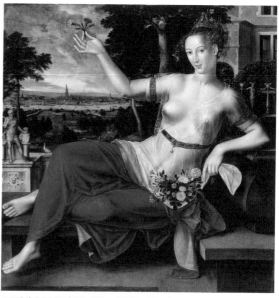

●1559作 / 패널에 기름 / 113.2 x 112.9cm / 함부르크, 쿤스트할레 미술관

이 작품은 꽃과 번영의 여신인 플로라(Flora, 로마 신화에서 믿어졌던 꽃과 풍요의 여신, 그리스 신화에서 대응되는 신의 이름은 클로리스(Chloris))가 사랑과 행운을 상징하는 작은 다발의 빨간색과 흰색 카네이션을 들고 정원에 만족스럽게 앉아 있는 모습을 묘사하고 있다. 그들은 스켈트 강에 있는 먼 앤트워프 항구의 풍경 위에 맴돌도록 구성되어 있다. 만족스러운 조화는 도시의 평화와 번영을 상징하며, 플로라는 여기에 자신의 축복을 더하고 있는 것으로 보인다. 마시스는 자신이 소속되어 있던 퐁텐블로 화파를 연상시키는 스타일로 〈플로라〉와 같은 그림으로 여성 누드화가의 명성을 얻었다.

얀 마시스(Jan Massys, 1509?~1575)
얀 마시스는 1509년경에 당시 네덜란드 남부에 속하던 안트베르펜 지역에서 태어난 플랑드르 화가라고 할 수 있다. 종교 및 신화적 주제와 더불어 풍경, 초상 등 다양한 주제들을 다루었다. 그의 여러 작품은 레오나르도 다 빈치의 작품에서 파생된 형상적인 모티프들을 당시 안트베르펜에서 발전했던 풍경 및 정물화에 훌륭하게 도입한 작품들로 평가되고 있다.

내륙 해안 경관

<Inland Coastal Landscape>

이 작품은 상업용으로 흰색 프라이밍 처리된 리넨 캔버스에 유채로 칠해진 것이 특징이다. 디자인은 목탄으로 초안을 작성한 다음, 매우 유동적이지만 풍부한 페인트로 스케치한 것으로 보인다. 캔버스 가장자리의 드리블은 첫 번째 레이어를 적용했을 때 캔버스가 평평하게 놓여 있었음을 나타낸다. 나중에 페인트층은 더 두꺼워졌지만 여전히 유동적이며, 가볍게 붓으로 칠한 표면은 다양한 광택 정도를 나타낸다. 구성의 윗

● 1950作 / 캔버스에 유채 / 81.3 × 100.3cm / 컬렉션 테이트

부분에는 땅의 넓은 부분이 노출되어 있으며, 이는 초기 나선형 형태가 칠해지고 긁혀서 캔버스의 직조에 페인트 잔여물이 남아 있음을 보여준다.

1954년 로렌스 알로웨이를 위해 준비된 원고에서 파스모어는 "이 그림은 이 경우와 같은 나선형 선이나 사각형 중 하나인 순수한 형태 요소의 자유로운 구성을 통해 개발된 제한된 일련의 풍경 테마 중 하나이다."라고 말했다.

빅터 파스모어(Victor Pasmore, 1908~1998)
영국의 화가. 초기는 인상파적 경향의 가정 정경을 잘 그리는 신인으로 인정받았으나 큐비즘의 영향을 소화하여 1948년경부터 추상회화로 전향했다. 1951년경부터 채색한 나무로 릴리프와 입체 작품도 제작했다. 벤 니콜슨의 다음 세대를 대표하는 추상미술파다.

꽃이 만발한 사과나무
\<Blossoming Apple Tree\>

1912년 봄에 제작된 것으로 추정되는 〈꽃이 만발한 사과나무〉는 그해 10월과 11월 암스테르담에서 열린 피에트 몬드리안의 두 번째 전시회에서 전시되었다. 그림은 몬드리안의 발전 과정에서 단계를 나타낸다. 〈꽃이 만발한 사과나무〉 그림은 회화적 언어의 서술적 기능을 버리고 '시각적 운율'이라는 시적 형태로 변형되었다. 나무의 형태는 모든 것의 가치를 잃었고 구성 전체에서 리드미컬한 악센트로 바뀌었다.

이 그림은 뚜렷하고 설득력 있게 입체파 구성의 특징을 드러낸다. 색상은 형태의 이점으로 축소되었으며, 개별 형태는 명백히 구심적인 구성 전체로 결합되었다. 즉, 그림은 거의 채색되지 않았다. 화가의 팔레트는

● 1912作 / 캔버스에 유채 / 78.5 × 107.5cm / 헤이그, 현대미술관

녹색, 황토색, 회색, 보라색의 몇 가지 색조로 제한된다. 같은 기간 동안 파리 입체파의 색상 규모는 황토색, 회색, 갈색의 몇 가지 음영으로 축소되었다. 형태에 있어서 이 그림은 입체파 그림의 전형적인 특징인 타원의 초점에 명확하게 집중되어 있으며, 예술작품을 자연에서 발췌하려는 것이 아니라 자연이 창조한 현실의 자율적인 부분으로 제시하려는 목적을 갖고 있다.

피에트 몬드리안(Piet Mondrian, 1872~1944)
네덜란드 출신의 화가. 칸딘스키와 더불어 추상회화의 선구자로 불린다. '데 스테일' 운동을 이끌었으며, 신조형주의(Neo-Plasticism)라는 양식을 통해 자연의 재현적 요소를 제거하고 보편적 리얼리티를 구현하고자 했다. 그의 기하학적인 추상은 20세기 미술과 건축, 패션 등 예술계 전반에 새로운 시야를 열어주었다.

만돌린을 든 여인
\<Woman with a Mandolin\>

이 그림은 분열되어 있지만 혼란스럽지는 않다. 오히려 그림에 시선을 집중시키는 데 도움이 되는 요소들이 있다. 브라크는 균형을 통해 시각적 역동성을 창조한다. 관찰자는 만돌린의 갈색을 볼 수 있으며, 상단에는 갈색 직사각형이 포함되어 균형이 잡혀 있다. 같은 이유로 그림 오른쪽의 어두운 부분(이쩌면 양식화된 어깨일 수 있음)은 왼쪽의 동일한 색상으로 균형을 이루고 있다. 브라크는 또한 이미지 전체에 걸쳐 교차하는 여러 개의 십자 모양을 사용하여 구성 전반에 조화를 이루었다. 가장 눈에 띄는 두 가지는 여성의 추상화된 형태의 중심에 있으며 이미지 전체에서 반복된다. 이 구성의 각 개별 평면은 유사한 그레이딩 처리를 통해 색상과 톤의 사용에서 더욱 조화를 이루며, 이는 보는 사람의 눈이 그림의 다양한 요소를 둘러보는 데 도움이 된다.

입체파 작품의 전형적인 차분한 색상 구성을 통해 이 이미지는 차분한 분위기를 얻는다. 여자는 눈을 감고 있는 것 같고 경박함을 나타내는 어떤 것도 보이지 않지만, 음악을 암시하는 만돌린은 즐거움의 상징으로 해석될 수 있다. 전형적인 입체파 회화에는 배경이 끝나고 피사체가 시작되는 지점에 대한 감각이 없으며, 피사체가 겹쳐지거나 멀어지는 등 원근법의 형식적 요소가 없다. 이 구성에서는 여성이 만돌린을 내려다보고 있는 것처럼 보이며, 입체파 그림의 다양한 관점을 암시하는 오른쪽으로 입체파 스타일의 실험을 볼 수 있다. 따라서 브라크가 사용했던 제한된 팔레트에는 분열된 평면과 혼합된 관점이 결합되어 있다. 〈만돌린을 든 여인〉은 입체파 그림의 완벽한 예이다.

조르주 브라크(Georges Braque, 1882~1963)
프랑스의 화가. 피카소와 함께 입체파(큐비즘)를 창시하고 발전시켰다. 그는 분석적 입체주의 시기에 최초로 그림 속에 알파벳과 숫자를 그려 넣었고, 종합적 입체주의 시기에는 오려낸 종잇조각들을 캔버스에 붙이는 '파피에 콜레' 기법을 처음 시도했다. 비록 카리스마 넘치는 피카소의 그늘에 가리긴 했지만, 입체파 초기의 혁명적인 실험 정신은 그에게서 나왔다.

●1910년 / 캔버스에 오일 / 80.5 x 54cm / 마드리드, 티센보르네미서 국립박물관

119
농가의 농민 가족
\<Peasant Family in an Interior\>

〈농가의 농민 가족〉은 르냉 형제가 그린 풍속화로, 3대에 걸친 농민 가족이 저녁 시간에 테이블 주위의 난로 옆에서 휴식을 취하고 있는 모습을 담고 있다. 이 그림은 르냉 형제의 걸작 중 하나로 평가되며, 부모와 여섯 명의 자녀, 애완동물 등 온 가족의 평온한 휴식 시간을 포착하였다.

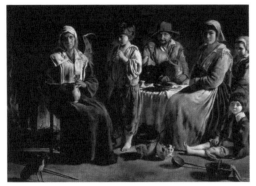

● 1642作 / 캔버스에 유채 / 113 × 159cm / 루브르 박물관

이 작품은 해석의 여지가 있지만, 르냉 형제가 만든 풍속화는 일상생활의 장면을 묘사한 것으로 널리 알려져 있다. 작품은 바로크 화풍을 사용하여 그려졌으며, 주변 환경에 참여하는 다양한 캐릭터를 묘사하고 있다. 내부의 농민 가족은 단순함을 특징으로 하는 농촌 생활에 대한 통찰력을 제공하지만, 낡아 보이거나 수선된 가구에서 분명하게 드러나는 17세기 프랑스의 궁핍함도 엿볼 수 있다. 그들의 기법은 거의 사실적 정확성에 가까웠고, 궁중 초상화보다 덜 세련되게 표현하려는 이상주의와 현실주의를 혼합했으며, 각각의 그림에 여러 주제가 있음에도 불구하고 성찰의 순간을 제시했다.

르냉 형제(Antoine, Louis et Mathieu Le Nain, 17세기 인물)
17세기 전반에 활약한 프랑스의 화가 앙투안(Antoine, 1600?~1648), 루이(Louis, 1603?~1648), 마티외(Mathieu, 1607~1677)의 삼형제를 말한다. 당시의 고전파 작가들과 달리 농민의 풍속을 사실적으로 그렸다. 이들 삼형제의 예리한 현실묘사는 17세기 후반 고전주의 성립에 큰 역할을 하였다.

공물 지불

\<Pagamento del tributo\>

그림은 르네상스 전반에 걸쳐 큰 영향력을 발휘했던, 예배당의 초기 프레스코화 그룹의 일부이다. 이 특별한 장면에서 마사초는 마태 복음에 기록된 대로 예수께서 성전세를 냈는지 물었던 세리 이야기의 세 가지 개별 순간을 통합하고 있다. 에피소드는 그림 중앙에서 시작되는데, 세금 징수원이 뒤돌아서서 세금을 요청하는 모습이 보인다. 거기서부터 장면은 그림의 맨 왼쪽(베드로와 예수가 가리키는 곳)에서 계속된다. 베드로가 물가에 앉아 물고기 입에서 '돈'을 꺼내고 있다. 마지막으로 맨 오른쪽에는 베드로가 세금 징수원이 요청한 통행료를 지불하고 있다.

세 개의 개별적인 순간을 하나의 전체 그림으로 압축한 작가의 묘사를 관객이 기꺼이 받아들이는 것은 마사초의 대담하

● 1425作 / 프레스코 / 247 × 597cm / 피렌체, 브란카치 예배당

고 자연주의적이며 설득력 있는 인물 처리에 크게 기인한다. 그들의 조각 같은 외관은 거의 만져질 수 있는 양감을 전달한다. 더욱이 장면의 고유한 역동성과 중앙의 충만한 분위기가 예수와 사도들의 시선을 통해 전달되는 매력적인 그림이다.

마사초(Masaccio, 1401~1428)
15세기 르네상스 회화의 창시자. 형상을 입체적으로 보이도록 빛과 색조의 효과를 최초로 이용한 화가다. 고딕 양식을 기피하고 사실적인 표현으로 작품을 묘사하였으며, 풍부한 표정의 얼굴과 자세를 선보였다. 체계적인 선 원근법을 최초로 사용한 프레스코 작품을 제작했다.

야곱의 사다리
\<The Jacob's Ladder>

에른스트 빌헬름 나이는 색채만으로 그림을 완성시키기 위해 노력하면서 원반 모양에서 색채 자체와 표면의 운명, 즉 형태, 품질, 무거움, 광도, 공간적 깊이와 움직임, 리듬 및 다른 색 형태와의 대화를 가능할 수 있는 적절한 표현 수단을 찾았다.

나이는 이제 입체파에 대한 지식을 심화했다. 예를 들어, 파블로 피카소와 마찬가지

로 그는 자신의 작품에서 신체를 개별 부분으로 분해하고 표면에서 재조립했다. 그는 물감을 두껍게 덧칠하고 움직이는 붓놀림으로 적용하여 그의 묘사에 생동감을 더욱더 불어넣었다. 그는 파괴와 새로운 시작 사이의 현재를 집중적으로 다루었다.

나이는 성서와 고대 그리스 신화에서 영감을 얻었다. 〈야곱의 사다리〉는 구약 성서의 한 장면으로, 자연 속의 목가적인 존재뿐만 아니라

●1946作 / 캔버스에 유채 / 90.5 x 70cm / 에센, 에벨하르트 겐펠 재단

변형의 상황을 묘사했다. 샘을 모티프로 삼아 물의 기원뿐만 아니라 문화와 문명의 기원을 암시했다.

에른스트 빌헬름 나이(Ernst Wilhelm Nay, 1902~1968)
독일의 화가. 베를린에서 출생하고 쾰른에서 사망했다. 베를린 미술학교를 졸업한 그는 파리와 로마에 체재하면서 뭉크와 만난 일도 있다. 표현주의의 강한 영향을 받았으며, 1948년경 추상으로 전환했다. 1950년 독일의 '젠 클럽'의 일원으로 표현주의풍의 강렬한 색채를 좋아했다.

하를럼의 고딕 성당 내부

<Interior of Grote Kerk in Haarlem>

● 1636作 / 캔버스에 유채 / 59.5 × 81.7cm / 런던, 내셔널 갤러리

　하를럼 성당의 멋진 내부를 담은 이 풍경은 산레담의 가장 위대한 그림 중 하나이다. 그는 다양한 관점에서 성당 내부를 보여주는 십여 점의 작품을 만들었고, 그중 이것이 가장 크다. 국립미술관의 작품은 예비 스케치와 좀 더 정확한 측정 도면을 기반으로 하여 건축에 대한 그의 면밀한 연구를 보여주지만, 완성된 그림에서 산레담이 예술적 면모를 행사했음을 나타낸다. 그는 기념비적인 규모감을 높이기 위해 기둥과 둥근 천장의 비율을 의도적으로 왜곡했다. 그는 성 바보(St. Bavo) 성당과 그의 습작을 대표하는 스케치와 함께 낙서처럼 왼쪽 열에 자신의 서명과 날짜를 포함했다.

피터르 산레담(Pieter Jansz. Saenredam, 1597~1665)
얀의 아들로 아버지와 함께 하를럼의 프란스 데 그레버의 공방에 들어가 1623년 하를럼의 성(聖)루가 화가조합에 가맹하였다. 정확한 데생과 원근법의 화가로 알려졌고, 건축물을 충실하게 묘사한 최초의 화가이다. 대표작에 암스테르담 국립미술관에 소장되어 있는 〈암스테르담 구(舊)시청 청사〉, 〈하를럼의 성 바보 성당 내부〉 등이 있다.

115
꿈에서 본 풍경

\<Landscape from a Dream>

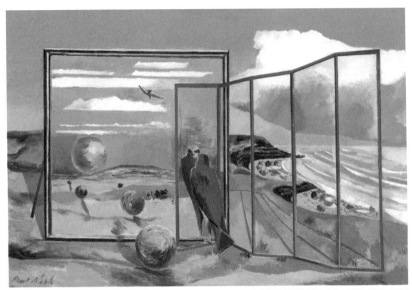

●1936~1938作 / 캔버스에 유채 / 67.6× 101cm / 런던, 테이트 컬렉션

이 그림은 내쉬가 1920년대 후반부터 탐구해 왔던 초현실주의에 대한 개인적 반응의 정점을 이룬다. 제목에서도 알 수 있듯이 이는 꿈이 무의식을 드러낸다는 프로이트의 이론에 대한 초현실주의자들의 매력을 반영한다. 내쉬는 다양한 요소가 상징적이라고 설명했다. 자기를 존중하는 매는 물질세계에 속하고, 거울에 반사된 구체는 영혼을 나타낸다. 일반적으로 내쉬는 남서쪽 해안에서 이 장면을 설정하여 영국 풍경의 기괴한 모습을 발굴했다.

폴 내쉬(Paul Nash, 1889~1946)
영국의 화가. 1933년 '유닛 원'의 창립 회원이었으며, 세계대전 시 공식 종군 화가로서 그린 작품들이 유명하다. 2차 세계대전 동안 인간과 풍경 사이의 초현실적인 상호작용에 초점을 맞추었으며, 자연주의를 거쳐 입체파와 초현실주의의 영향을 받아 자연의 정령과 교감하여 대지(大地)의 분위기를 비정(非情)의 구성에 의하여 표현하는 특이한 풍경화와 정물화를 그렸다.

강변의 중세 도시

<Mittelalterliche Stadt am Fluss>

싱켈은 건축가로 훈련을 받았지만 나폴레옹 지배 시대에 극장 세트 디자인과 그림에 손을 댔다. 1815년 나폴레옹이 패배한 후 그는 프로이센의 국가 건축가로 임명되었으며, 베를린 도심 재개발의 대부분을 담당했다.

〈강변의 중세 도시〉는 무지개로 둘러싸이고 햇빛이 비치는 고딕 양식의 대성당 앞에서 중세 의상을 입은 사람들의 행렬이 주를 이루는, 상상 속의 독일 풍경을 묘사한다. 싱켈은 수년간의 억압을 겪은 후 부활한 프로이센에서 중요한 기관으로서 교회의 근본적인 지위를 확인하고 있는 것으로 보인다.

●1815作 / 캔버스에 유채 / 90 × 140cm / 베를린, 알테 내셔널 갤러리

카를 프리드리히 싱켈(Karl Friedrich Schinkel, 1781~1841)
독일의 건축가. 베를린에서 낭만주의적이고 환상적인 화가, 무대미술가, 디자이너로 활약했다. 그 후 건축가로 전향하여 그리크 리바이벌(그리스 복고주의)의 명수로 알려졌다. 그러나 중기 이후에는 자유롭고 합리주의적인 사고로 전환하였으며, 영국 여행에서 돌아온 뒤로는 영국의 픽처레스크 양식의 영향까지도 받아 독창적인 양식을 개발하여 19세기 최대의 거장으로 일컬어졌다.

회복 중인 여성에게

\<Zur Genesung der kranken Frau (Triptychon)\>

● 1912~1913作 / 캔버스에 유채 / 포그 미술관

표현주의 그룹 브뤼케(Brücke)의 창립 멤버인 헤켈은 자신의 약혼자인 무용수 시디 리하가 커다란 담요를 덮고 베개에 기대어 몸을 기댄 채 오랜 투병 끝에 회복 중인 모습을 묘사하였다. 그림은 이국적인 오달리스크를 연상시키지만, 주변 환경은 많은 표현주의 예술가들이 살았던 보헤미안 인테리어를 반영한다. 배경으로 사용되는 아프리카 직물은 예술가의 형제가 선물한 것이며, 맨 왼쪽의 나무 인물과 해바라기가 담긴 꽃병도 부족 예술에서 영감을 얻었으며 헤켈이 직접 깎아 만든 대략적인 나무 조각의 예일 가능성이 높다. 이 장식적인 스튜디오 주변에는 회복기의 얇은 프레임과 마치 나무를 조각한 것처럼 보이는 각진 지형도 고딕 양식의 정신을 불러일으킨다. 세 부분으로 구성된 형식은 기독교 전통의 중세 제단과의 관계를 암시하는 반면, 세 개의 결합된 커다란 캔버스는 사적인 내부 공간을 공공적인 비율로 빌려준다.

에리히 헤켈(Erich Heckel, 1883~1970)
독일의 화가 겸 판화가로 '다리파'의 창시자 가운데 한 사람이며, 주로 나부(裸婦)와 풍경화를 그렸다. 독일의 표현주의 미술가 그룹인 브뤼케파를 결성하였다. 에칭과 석판화가 유명하지만, 단순화된 형태의 평면적 양식의 목판화가 가장 많은 찬사를 받았다. 1천 점이 넘는 판화를 제작하였으나, 나치에 의해 '퇴폐 미술'로 규정되어 작품의 대부분이 파괴되었다.

위대한 봉헌

< The Great Consecration >

완만하게 경사진 언덕, 가문비나무와 자작나무로 둘러싸인 배경으로 예배당 근처의 좁은 길을 따라 느린 행렬이 진행된다. 다양한 연령대의 여성들로 구성되어 있고, 맨 앞에는 옛 신자들의 붉대 스카프를 두른 어린 소녀가 있다. 이것이 그림의 감정 구성의 중심이다. 그녀는 젊고 순수하고 온화하지만 슬픈 마음을 가지고 있다. 이 슬픔은 짝사랑에서 비롯된 슬픔의 표현으로 해석될 수 있다.

그러나 미하일 네스테로프는 얼굴에 슬픔이 가득함에도 불구하고 모호함의 여지를 남기지 않으며, 젊은 여성들이 수녀원에 입회하는 것을 진정한 헌신으로 묘사한다. 첫 번째 소녀 뒤에는 똑같이 생겼지만 옆모습을 보이는 소녀가 있다. 그녀들은 아직 종교에 헌신하기에 이르지만 그 길을 선택할 것이다.

그녀 옆에는 딸을 안고 있는 노파가 두 극단의 나이를 상징한다. 한 명은 이미 열정을 경험했고 다른 한 명은 그렇지 않다. 그런 다음에 검은 수녀원 예복을 입은 수녀원장을 정중하게 지지하는 어린 소녀가 오고 있다.

이 작품은 러시아의 작가 파벨 이바노비치 멜니코프의 소설에서 영감을 받아 러시아 여성의 운명에 대한 미하일 네스테로프의 그림 연작 가운데 가장 훌륭한 작품이다. 예술가는 볼가 시골의 울창한 숲 사이에서 베일을 벗기 위해 수련자와 동행하는 수녀들의 행렬을 묘사하고 있다.

●〈볼가 강에서〉 1922作 / 네스테로프의 그림 연작 중 여주인공의 마지막 장면을 묘사한 그림이다.

미하일 네스테로프(Mikhail Nesterov, 1862~1942)
19세기 말 러시아 예술에서 종교적 상징주의의 선두 주자이다. 아티스트 그룹 '무브먼트(Movement)'에 합류했다. 세르지오의 회심을 그린 그림 〈젊은 바르톨로메오에게 내린 환시〉는 러시아 상징주의 운동의 시작을 알린 작품으로 꼽힌다. 러시아 혁명 이후에도 계속해서 초상화를 그렸다.

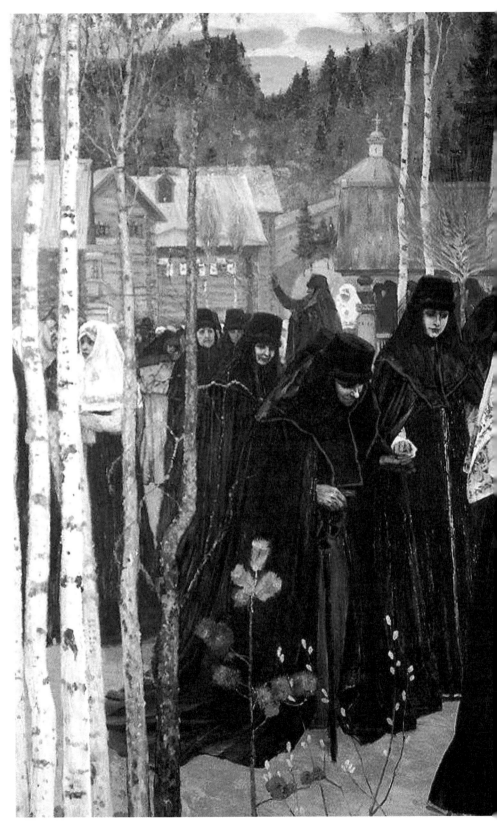

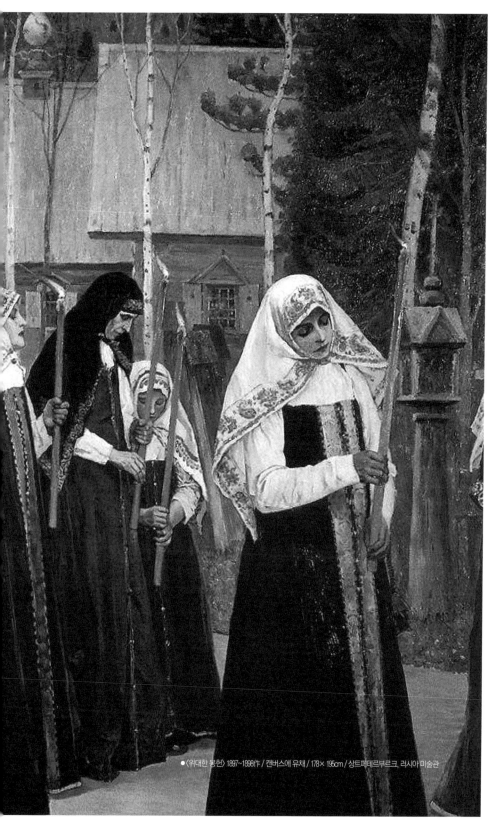

●〈위대한 봉헌〉 1897~1898作 / 캔버스에 유채 / 178× 195cm / 상트페테르부르크, 러시아 미술관

111

엠마오의 만찬

<Supper at Emmaus>

'엠마오에서의 만찬'은 누가 복음에 나오는 이야기이다. 예수가 십자가에서 처형되고 나서 그의 두 제자가 방금 만난 낯선 사람을 초대하여 함께 식사를 나눈다. 그 낯선 사람이 떡을 가지고 축사하고 나서 떡을 떼어 두 제자에게 주니, 그들은 눈이 밝아져 그가 부활한 그리스도임을 깨닫는다. 여기서 우리는 그리스도가 떡을 가지고 축사하는 순간과 두 제자가 믿을 수 없을 만큼 놀라워하며 반응하는 바로 그 순간을 목격한다. 한 사람은 양팔을 의자에 짚고 몸을 일으키려 힘쓰고 있고, 다른 한 사람은 양팔을 쭉 펼치고 있다. 그리하여 우리 앞에 일어나는 기적, 즉 최초의 미사에 우리도 참여하고

●1601作 / 캔버스에 유채 / 141 × 196.2cm / 런던, 내셔널 갤러리

있음을 믿도록 격려한다.

카라바조가 사진 플래시와 같은 20세기 기술을 사용한 것처럼 장면이 정지되었다. 그의 유명한 연극적 조명 효과는 그의 드라마틱한 구성에

더욱 강력한 효과를 더하기 위해 사용되었다. 그는 어디에서나 빛을 사용하여 장면에 있는 사람과 사물의 견고성과 진실성을 향상시켰다.

카라바조(Caravaggio, 1571~1610)
이탈리아의 화가. 기술적으로 부족한 부분을 참신하고 대담한 자연주의로 채워 17세기를 대표하는 화가가 되었다. 그 결과 '카라바지스티'라 불리는 그의 추종자들이 유럽 전역에서 생겨났다. 초상화와 정물화에 뛰어났고, 사실적인 종교화를 그렸다.

110

승천일에 부친토로가 부두로 귀환하다

<Return of the Bucintoro to the Molo on Ascension Day>

부친토로(Bucintoro)라고 불리는 베네치아 국가 바지선은 베네치아 공화국의 위엄과 권력을 상징했다. 수백 년 동안 승천기념일(그리스도가 부활한 지 40일 만에 승천한 것을 기념하는 기독교 휴일)에 국가 지도자인 도제(doge)는 이 부친토로를 타고 남쪽 리도섬으로 나가 금반지를 바닷속으로 던지는 의식을 치렀다. 이는 베네치아가 바다와 결혼했음을 선포하는 것이다. 행사 후 도제를 태운 부친토로는 다시 출발지였던 부두(Molo)로 되돌아온다.

지금까지 건조된 가장 웅장한 배 중의 하나인 부친토로의 전체 길이(35미터)가 금박으로 덮여 있다. 여기서 바지선이 산 마르코 광장

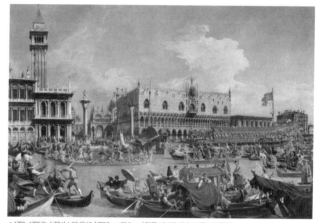

● 1730~1735作 / 캔버스에 유채 / 237.5 × 156.3cm / 영국 버나드 캐슬, 보우스 박물관

(Piazza San Marco) 근처의 부두에 막 정박하려고 한다. 수천 명이 운하를 따라 모여 이 행사를 지켜보고, 광장에 설치된 시장 가판대에서 쇼핑하며, 종교적이고 정치적인 이 두 가지 휴일을 축하하는 모습이다.

카날레토(Antonio Canaletto, 1697~1768)
이탈리아의 화가이자 판화가. 초기에는 풍부한 광선의 변화로 생기 넘치는 풍경화를 그렸으나, 영국 여행 이후 기계적 사실주의의 영향으로 카메라 오브스쿠라와 자를 사용한 기계적인 냉철한 작풍으로 변모했다. 이러한 변화로 그의 작품은 차가운 느낌을 주어 회화라기보다는 도안의 느낌이 든다.

109
바이마르 공화국의 맥주 배를 다다 부엌칼로 자르자
<Cut with the Kitchen Knife Dada through the Last Weimar Beer Belly>

이 콜라주는 전후 예술계의 특징이었던 아방가르드 다다 예술 운동의 대표자로 잘 알려진 한나 회흐가 1919년에 만들었다. 그녀는 베를린에 기반을 둔 유일한 여성 다다이스트였으며, 그곳에서 운동은 성장하는 나치 운동에 의해 결국 퇴화된 것으로 묘사되었다. 그녀는 여기서 베를린 다다이즘의 정치적 성격을 보여주었다.

이 콜라주에서 그녀는 대부분 풍자적으로 정치, 과학, 문화의 역사적 그림의 주인공을 콜라주했다. 그림의 위쪽 절반은 기술 진보와 호전적인 정치를 결합한 것으로, 예를 들어 알베르트 아인슈타인과 마지막 독일 황제 빌헬름 2세로 대표된다. 빌헬름 2세를 몽타주한 것은 독일의 전쟁 중과 전쟁 후 혼란을 포착하고 있다. 그녀는 힌덴부르크 원수와 같은 중요한 정치적, 군사적 인물을 그의 몸에 붙였다. 또한 사진에 기계를 통합하여 제1차 세계대전의 기계화 전쟁을 언급했다.

그녀는 바이마르 공화국의 사회적 측면에 대해서도 다루었다. 왼쪽 하단에는 다양한 클래스의 일련의 군중 장면이 있다. 전후 초기의 계층화된 독일 사회를 보여준다. 독일 청중들에게는 많은 이미지가 이미 신문이나 잡지에서 본 것이다. 그녀는 그것들을 새로운 예술 형식으로 재조립함으로써 포토몽타주를 통해 그 의미를 변형시키고 관객에게 대중 매체에서 접하는 수용된 현실에 대해 질문을 던진다.

한나 회흐(Hannah Höch, 1889~1978)
독일의 다다이스트, 한나 회흐는 라울 하우스만과 함께 포토몽타주를 창안했다. 초기작은 급속히 변해가는 사회 속의 여성 문제를 다루었다. 이후 서구 사회에서의 전통적인 미 관념을 공격했다. 작품에 양성적인 인물들을 자주 묘사함으로써 양성애자로서의 자신의 정체성을 투사하곤 했다.

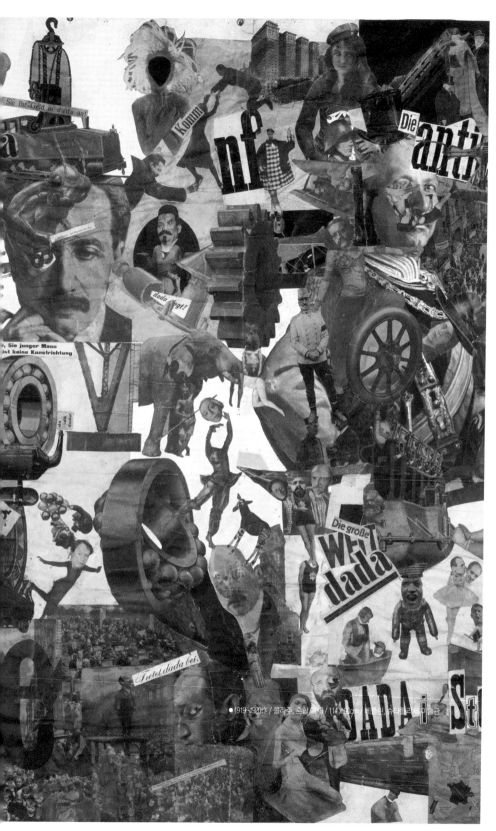

1919-1920作 / 콜라주 혼합 매체 / 114 × 90cm / 베를린 슈타틀리헤 미술관

108

휠젠베크 가의 아이들

<Hülsenbeck Children>

이 작품은 33세의 나이에 결핵으로 요절한 룽게의 걸작이다. 이 그림은 그의 형 다니엘의 사업 파트너인 함부르크 상인, 프리드리히 아우구스트 휠젠베크의 부탁을 받고 그의 세 아이가 정원에서 놀고 있는 모습을 묘사했다.

19세기 이전에는 아이들이 어린 성인으로 묘사되었던 반면에 이 그림에서는 아이들이 실제 크기로 그려졌으며, 위에서 내려다보는 것이 아니라 관람자와 같은 눈높이에 위치하고 있다. 어린이가 부모 아래에 모여 있는 것이 아니라 이런 식으로 아이들을 평등하게 대하는 것은 당시로는 매우 혁신적이었다. 이는 독일 예술에서 어린이를 기록하는 방식을 영구적으로 바꾸는 데 도움이 되었다.

● 1805~1806作 / 캔버스에 유채 / 131.5 × 143.5cm / 함부르크 쿤스트할레

필립 오토 룽게(Philipp Otto Runge, 1777~1810)
독일의 화가. 독일 낭만주의 미술의 신비적, 상징적 방향의 대표자. 독일 신지학적(神智學的) 우주론의 입장에서 새로운 풍경화를 창조하고자 했다. 또 색채론에 몰두하여 우주의 생성 발전상을 상징하는 〈아침, 낮, 저녁과 밤〉의 4부작을, 합창을 수반한 일종의 종합예술로서 구상하였으나 요절(夭折)로 미완에 그쳤다. 소묘에 뛰어나고 인물화에도 걸작을 남겼다.

107
강가에서 목욕하는 사람들
<Bathers by a River>

앙리 마티스는 〈강가에서 목욕하는 사람들〉을 자신의 경력에서 가장 '중추적인' 작품 5개 가운데 하나로 간주했는데, 여기에는 그럴 만한 이유가 있다. 이 작품은 거의 10년에 걸쳐 예술가 스타일의 진화를 촉진했다. 원래 이 작품은 모스크바 집의 계단을 장식하기 위해 두 개의 큰 캔버스를 원했던 러시아 수집가 세르게이 슈킨의 1909년 의뢰와 관련이 있었다. 마티스는 세 개의 목가적 이미지를 제안했지만, 슈킨은 〈댄스 II〉와 〈뮤직〉(둘 다 상트페테르부르크 국립 에르미타주 박물관 소장)의 두 작품만 구입하기로 결정했다.

그리고 4년 후에 마티스는 거부된 세 번째 이미지인 이 캔버스로 돌아와 목가적인 장면을 변경하고 입체파에 대한 그의 새로운 관심을 반영하기 위해 파스텔 팔레트를 변경했다. 그는 구성을 재정렬하여 인물을 이목구비가 없는 달걀 모양으로 더욱 둥글게 만들

●1916~1917作 / 캔버스에 유채 / 262×391cm / 시카고 아트 인스티튜트

었다. 그 후 몇 년 동안 마티스는 배경을 네 개의 수직 띠로 바꾸고 이전의 푸른 강⑦을 두꺼운 검은색 수직 띠로 바꿨다. 제한된 팔레트와 극도로 추상화된 형태로 인해 〈강가에서 목욕하는 사람들〉은 우아한 서정성을 전달하는 〈댄스 II〉 및 〈뮤직〉과는 거리가 멀었다. 〈강가에서 목욕하는 사람들〉의 절주와 위험에 대한 힌트는 부분적으로 그가 이 작품을 완성한 끔찍하고 피폐한 전쟁 기간 동안의 예술가의 우려를 반영할 수 있다.

앙리 마티스(Henri Matisse, 1869~1954)
프랑스의 색채 화가로 뛰어난 데생 능력의 소유자. 초반에는 신인상주의를, 그리고 1905년부터는 야수파의 경향을 보였다. 여러 공간 표현과 장식적 요소의 작품을 제작하였고, 1932년 이후에는 평면화와 단순화를 시도했다. 로제르 드 방스 성당의 건축 설계, 벽화 등을 제작하였다.

106
블론드 오달리스크
\<Blond Odalisque\>

이 그림은 그 무렵 잠시 루이 15세의 애인이었던 젊은 아일랜드 여성, 루이즈 오머피 (Louise O'Murphy)의 초상화이다. 작가는 그녀를 고전적인 아름다움의 비너스로 묘사하지 않고 사랑스러운 어린 소녀로, 명백히 에로틱한 분위기를 지닌 도발적인 포즈로 묘사했다.

당시에 대중은 부셰의 기량을 높이 평가했음에도 불구하고 그의 '도자기 머리'의 인위성과 섬세하게 채색된 관능미에 대해 자주 비판했다. 여기에서도 그의 색 처리는 극도로 섬세하여 흰색을 공통 바탕으로 하여 색상이 하나로 합쳐져서 깊이 없

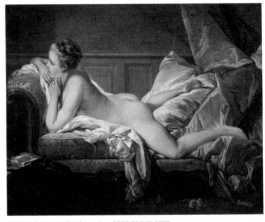

●1752作 / 캔버스에 유채 / 59 × 73cm / 뮌헨, 알테 피나코텍

는 가루 같은 표면을 만들어낸다. 깊은 그림자도 없고 빛과 그림자의 암울한 대비도 없다. 흰색 바탕은 또한 빨간색, 노란색, 파란색의 기본 삼원조에서 가장자리를 제거하고, 여기에서 희석되어 분홍색, 연한 노란색, 연한 파란색의 음영을 분리한다. 그 결과, 접근하기 어렵고 냉담한 아름다움이 왕좌에서 물러나고 그 자리에 예쁜 아가씨가 자리 잡게 된다.

프랑수아 부셰(François Boucher, 1703~1770)
프랑스의 화가. 그리스 신화에서 취재하여 요염한 여신의 모습을 그렸고, 또 귀족이나 상류계급의 우아한 풍속과 애정 장면을 즐겨 그림으로써 프랑스 로코코 양식의 발전에 이바지하였다. 또 뛰어난 장식적 재능을 발휘하여 고블랭 공장을 위해 많은 태피스트리의 밑그림을 그리고, 삽화나 만화 분야에서도 다채로운 활동을 하였다.

105
비너스의 탄생
<The Birth of Venus>

사랑과 미의 여신인 비너스가 푸른 바다 거품으로부터 태어나 진주조개를 타고 바다 위에 서 있다. 그림 왼쪽에는 서풍의 신 제피로스와 그의 연인 클로리스가 있는데, 제피로스는 비너스를 향해 바람을 일으켜 그녀를 해안으로 이끌고 있다. 비너스의 오른쪽에 펼쳐진 키프로스 섬의 해안에서는 계절의 여신 호라이가 외투를 들고 비너스를 맞이하고 있다.

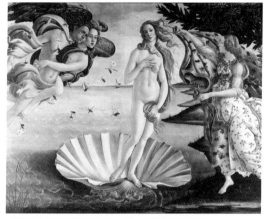

● 1485년경作 / 캔버스에 템페라 / 172.5 × 278.5cm / 피렌체, 우피치 미술관

이 작품은 1485년경 보티첼리가 메디치가(家)의 로렌초 디 피에르프란체스코를 위해 그린 것으로 추정된다. 로렌초가 자신의 결혼을 기념하기 위해 주문한 그림이라고 하며, 인간의 영혼을 신(新)플라톤적 해석을 통하여 그림으로 표현한 것이다.

꿈속에서 방금 깨어난 듯한 표정과 나체를 감추려는 수줍어하는 모습 등으로 신비로운 미의 여신을 효과적으로 표현해 내고 있다. 비너스의 신체는 10등신이며, 모델은 당시 피렌체에서 최고의 미인으로 손꼽히던 시모네타로 전해지고 있다.

산드로 보티첼리(Sandro Botticelli, 1445?~1510)
초기 르네상스의 뛰어난 화가. 주로 피렌체의 공방에서 메디치가의 의뢰를 받아 역사, 신화, 종교 작품과 초상화를 제작했다. 교황 식스투스 4세의 초청으로 시스티나 예배당의 프레스코 제작에도 참여했다. 그의 작품 〈비너스의 탄생〉은 세계에서 가장 유명한 그림 중의 하나이다.

104
겨울의 마을 거리
<Village Street in Winter>

제1차 세계대전 이전에 칸딘스키의 연인 역할에 오랫동안 갇혀 있던 뮌터는 서구 사회에서 여성에 대한 체계적인 억압을 상징한다. 야수파의 영향을 받은 그녀는 30세가 되기 전에 유명한 '생각하는 여인'에 출품했고 미국, 튀니지, 유럽을 여행하며 풍경과 사람들을 기록한 사진을 찍었다.

1911년 그녀는 칸딘스키, 프란츠 마르크, 알프레드 쿠빈과 함께 20세기 초반의 가장 독특한 혁신 그룹 중 하나인 '청기사'파를 설립했다. 1914년 제1차 세계대전이 일어나자 청기사파는 자연 해산되고 칸딘스키는 독일을 떠난다. 그리고 뮌터와의 결혼 약속을 저버리고 1917년 모스크바에서 한 러시아 장군의 딸과 결혼한다.

〈겨울의 마을 거리〉에 대한 그녀의 비전은 우울하고 창백한 푸른 하늘이 땅으로 흘러 들어가는 것처럼 보이는 지붕과 정면, 그리고 창문의 빛나는 색조를 반사한다. 그녀의 회화적 언어는 거의 순진한 원근법 사용보다 표면을 선호하면서 진화한다. 그녀는 종종 모든 그림자를 무시하며, 그렇지 않을 때는 〈청취자〉에서처럼 젊은 여성의 다리가 벽에 걸려 있는 봉헌 인형에서 나오는 듯한 검은 표면과 대비되는 불안한 상징적 비전을 구성한다. 뮌터의 작품은 그녀 삶의 모든 풍경을 품고 있다. 그녀 자신과 칸딘스키, 무르나우 집의 친구들, 마을의 거리와 농가, 슈타펠 호수, 바이에른의 산악 풍경, 과일과 꽃, 도자기와 민속품이 있는 정물에 이르기까지 이 모든 것에 내면의 정서를 담아 형상화하는 작업을 보여주었다. 맑고 상징적인 색채와 대담하고 단순한 형태, 뚜렷한 검은 윤곽선은 그녀 작품의 표현성을 더욱 풍요롭게 한다.

가브리엘레 뮌터(Gabriele Münter, 1877~1962)
독일 표현주의 화가이자 '청기사'파의 중요한 작가. 맑고 상징적인 색채와 대담하고 단순한 형태, 굵고 검은 윤곽선으로 내면의 정서를 풍경과 인물, 정물에 담아 자신의 정체성을 탐구했다. 칸딘스키의 제자이며 예술적 동지이고 연인이었다.

●〈겨울의 마을 거리〉 1911作 / 캔버스에 유채 / 66×99.5cm / 뮌헨, 렌바흐하우스

●〈생각하는 여인〉 1917作 / 캔버스에 유채 / 66×99.5cm / 뮌헨, 렌바흐하우스

윌리엄 찰머스 베튠과 그의 아내 이소벨 모리슨, 딸 이사벨라 맥스웰 모리슨

<William Chalmers Bethune, his Wife Isobel Morison and their Daughter Isabella Maxwell Morison>

빅토리아 여왕의 수석화가였던 데이비드 윌키는 스코틀랜드의 풍속화가로 잘 알려져 있다. 에든버러에서 공부한 그는 1805년 런던의 왕립 미술아카데미에 입학하여 1806년부터 전시를 시작했으며, 1811년 정식 회원으로 선출되었다. 그의 첫 번째 중요한 그림 〈피틀시 박람회〉는 당시 네덜란드식 장르의 화풍이었다. 그것은 윌키가 앞으로 20년 동안 추구할 스타일을 설정했으며, 그는 겸손한 시골 마을과 그 거주자들을 슬기로운 성격 관찰과 세심한 주의로 기록했다. 이후 그는 역사적인 장면, 공식적인 왕실 초상화를 포

●〈피틀시 박람회〉 1804作 / 데이비드 윌키가 이름을 알린 작품이다.

함한 여러 인물의 초상화를 그렸다.

이 그림 〈윌리엄 찰머스 베튠과 그의 아내 이소벨 모리슨, 딸 이사벨라 맥스웰 모리슨〉은 '가족 초상화'이다. 붉은 휘장이 쳐진 스튜디오를 배경으로 포즈를 취하고 있는 윌리엄 베튠의 당당함이 묻어나지만, 왠지 경직된 모습이 유머스럽다. 그의 아내 이소벨 모리슨은 고개를 살짝 떨구며 사랑하는 딸을 응시하고 있는데, 부모로부터 사랑받는 딸 이사벨라의 모습이 자연스럽다. 가족 초상화의 장르는 영국에서 시작되었다. 권위를 자랑하는 왕과 귀족뿐 아니라 부르주아들도 가문의 권위를 내세우기 위해 가족 초상화를 그렸다. 윌키는 오늘날의 가족사진과 같은 다인 초상으로 이름을 남겼다.

데이비드 윌키(Sir David Wilkie, 1785~1841)
에든버러에서 공부한 후 런던에 있는 왕립 미술아카데미에서 미술 교육을 받았다. 1806년까지 그는 매우 인기 있는 풍속화가로서 명성을 쌓았고, 1811년에는 왕립 미술아카데미의 정식 회원이 되었다. 1830년에 영국 국왕 조지 4세의 전속화가가 되었고, 1836년에는 기사 작위를 받았다.

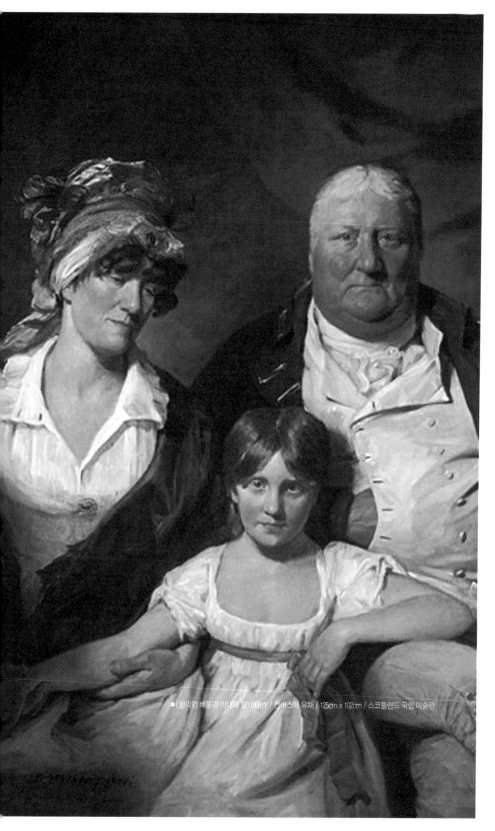

●〈윌리엄 베튠과 아내와 딸〉1804作 / 캔버스에 유채 / 125cm x 102cm / 스코틀랜드 국립 미술관

빈센트 반 고흐 자화상

\<Vincent van Gogh Self-Portrait\>

1886년 빈센트 반 고흐는 고향인 네덜란드를 떠나 파리에 정착했는데, 그의 사랑하는 동생 테오가 그곳에서 그림 상인으로 일하고 있었다. 그는 2년간 프랑스의 수도에 머물며 적어도 24점의 자화상을 그렸다. 반 고흐 스타일의 특징이 된 촘촘하게 두드린 붓놀림은 〈그랑드자트 섬의 일요일 오후〉에서 조르주 쇠라의 혁명적인 점묘법 기법에 대한 예술가의 반응을 반영한다. 그러나 쇠라에게는 과학의 냉철한 객관성에 기초한 방법이 반 고흐의 손에서는 강렬한 감정적 언어가 되었다.

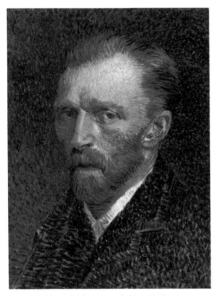

그림의 표면은 강렬한 녹색, 파란색, 빨간색, 주황색 등의 색상 입자와 춤을 춘다. 스타카토 점과 대시의 눈부신 배열을 지배하는 것은 작가의 짙은 녹색 눈과 강렬한 시선이다. "나는 대성당보다 사람들의 눈을 그리는 것을 더 좋아한다네." 반 고흐가 테오에게 쓴 편지이다.

반 고흐는 파리에서 15개월 동안 남부 마을인 아를로 여행했다. 1890년 사망할 때까지 그는 단 5년 동안 적극적으로 예술 활동을 펼쳤다.

●1887作 / 캔버스에 유채 / 41 x 33.7cm / 시카고 미술관

빈센트 반 고흐(Vincent van Gogh, 1853~1890)
네덜란드의 후기 인상주의 화가. 짧은 생애였지만 가장 유명한 미술가 중의 한 명으로 남아 있다. 초기 작품은 어두운 색조였고, 후기 작품은 표현주의 경향을 보였다. 고흐의 작품은 20세기 미술운동인 야수주의와 독일 표현주의가 발전할 수 있는 토대를 제공했다.

101
헤어리본을 한 소녀
<Girl with Hair Ribbon>

이 작품은 미국 예술가 로이 리히텐슈타인의 그림으로, 미국 팝 아트의 전형이자 추상회화의 예로 간주된다. 정사각형 그림에는 헤어리본을 하고 반쯤 옆으로 고개를 기울인 젊은 여성의 모습이 클로즈업되어 있다. 오른쪽 어깨 너머로 눈꺼풀을 살짝 내린 채 관객을 바라보고 있다. 얼핏 보면 괴로워하며 애원하는 것처럼 보인다. 그러나 자세히 살펴보면 그녀의 갈망과 매혹적인 시선을 읽을 수 있다. 어쩌면 그녀는 지금 바람을 피우고 있고, 돋보이는 붉은 입술과 어깨까지 오는 금발 머리로 과묵함과 수줍음을 감추고 싶어 할 수도 있다. 이 요염한 구속은 무엇보다도 관람객에게 장

●1965作 / 캔버스에 유채와 마그나 / 121.9× 121.9cm / 도쿄, 현대 미술관

벽을 형성하는 어깨의 위치로 표현된다.

물결 모양의 선으로 네 번 번갈아 나타나는 파란색, 빨간색, 흰색의 헤어밴드 색상이 이미지 전체에서 반복된다. 파란색은 소녀의 눈에서, 빨간색은 그림의 배경에서, 흰색은 약간 열린 입 안의 치아와 눈의 흰자위, 그리고 피부에서 찾을 수 있다.

로이 리히텐슈타인(Roy Fox Lichtenstein, 1923~1997)
미국의 팝 아티스트. 1950년대 말 추상표현주의의 작품을 그리다가 1961경부터 만화에 관심을 돌려 독자적인 작품을 제작하였다. 그의 작품은 일상품의 광고 이미지와 만화의 일부분을 확대하여 두껍고 검은 윤곽선들과 역동적인 구성으로 표현한 것이 특징이다. 그 당시에 일상품, 만화, 광고 등의 소재를 사용한 것이 반예술 계열로 보이게 했으나 사실은 정보사회의 아이콘을 작품에 표현한 것이었다.

그라우브너의 예술은 그의 독특한 철학과 색상 사용이 특징이다. 그는 1959년부터 자신만의 스타일을 발전시키기 시작했다. 그의 작업은 캔버스의 모양과 가장자리에 색상을 드물게 사용하는 것이 특징이었지만, 1955년부터 처음에는 수채화로, 나중에는 캔버스로 색상에 대한 다양한 접근 방식을 실험했다. 그는 형태에 집중하기보다는 색을 아낌없이 사용했다. 1960년경에 작가는 차별화된 모호한 색상 구성으로 표면을 갖춘 평면 패널 회화를 제작했으며, 다양한 투명도의 레이어에 색상을 적용하여 그림 표면을 열어 마크 로스코(Mark Rothko)의 그림과 비교할 수 있는 무한한 깊이의 색상 구성을 생성했다.

● 1971作 / 잉크, 천공된 양피지 위에 놓음 / 31 × 22.5cm / 개인

그의 작품의 핵심은 회화에서 색의 본래 의미에 대한 성찰이다. 그의 작품은 티치아노, 베로네세, 틴토레토, 폰토르모와 같은 화가들에 의해 이미 완성된 컬러 섀도우 기법의 영향을 크게 받았다. 언뜻 보기에는 흑백 작품만 보이지만, 눈은 곧 서로 대화하는 수많은 다채롭고 겹쳐진 레이어를 인식한다.

고트하르트 그라우브너(Gotthard Graubner, 1930~2013)
독일의 화가. 베를린 예술아카데미, 드레스덴 미술아카데미, 뒤셀도르프 예술아카데미에서 수학한 후 1970년에는 상파울루 비엔날레에, 1982년에는 베니스 비엔날레에 독일 대표로 참가했다. 1968년 그는 연방 대통령의 공식 거주지인 베를린의 벨뷰 궁전(Bellevue Palace)을 위해 두 개의 대형 쿠션 그림을 제작하도록 위임받았다.

플루트를 연주하는 프리드리히 대왕

<Frederick the Great Playing the Flute>

1840년대에 아돌프 폰 멘첼은 《프리드리히 대왕의 역사(History of Frederick the Great)》에 대한 수많은 삽화를 제작했다. 1740년부터 1786년까지 통치한 프리드리히 2세의 시대와 성격에 대한 멘첼의 그림 작업은 그를 유명하게 만든 책 삽화와는 별개로 결실을 맺었다. 그림에서는 열정적이고 예리한 플루트 연주자이자 작곡자이기도 한 프로이센의 왕이 그의 여동생 바이로이트 변경백(邊境伯)의 방문을 맞아 연주하고 있다.

프리드리히 왕이 왼발로 박자를 맞추며 앙상블과 눈이 마주치지 않는 높은 악보대에서 즉흥 연주를 하고 있어 화면과 평행하게 배열된 구성은 그의 모습에 따라 왼쪽 청중과 실내악 앙상블로 나누어진다. 구성의 뚜렷한 수직선 중에서 플루트의 극단

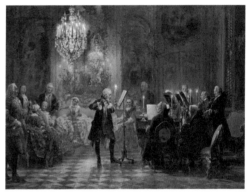

●1850~1852作 / 캔버스에 유채 / 142 × 205cm / 베를린 구 국립미술관

적인 단축이 매우 눈에 띈다. 드레스와 가구 모두에서 역사적 정확성에 주의를 기울인 멘첼의 장면 묘사는 악기를 단순히 또 다른 세부사항으로 묘사하는 것이 아니라 오히려 극장 조명 콘서트 룸의 음악적으로 깜박이는 따뜻한 촛불에 집중시킨다. 멘첼은 프리드리히 대왕의 궁정에서 음악 제작에 대한 분위기 있는 묘사를 창조했다.

아돌프 폰 멘첼(Adolf von Menzel, 1815~1905)
독일의 화가이자 판화가. 역사가 쿠글러(Kugler)의 《프리드리히 대왕전》을 위한 목판 삽화 400여 점으로 명성을 획득했다. 1835년경부터 유화를 시작한 그는 쿠르베의 영향을 받아 예리한 현실감각을 표현하며 인상주의풍으로 그렸다. 프리드리히 대왕 시대의 풍속을 그린 유화도 유명하지만, 〈철공장〉에서의 공장 노동자 모습은 처음으로 모뉴멘탈(monumental)한 표현을 부여한 것으로 유명하다.

루브르 박물관 배치를 위한 설계

<Design for the Arrangement of the Great Gallery of the Louvre>

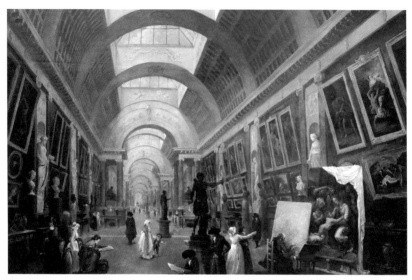

● 1796作 / 캔버스에 유채 / 59.5 × 81.7cm / 런던, 내셔널 갤러리

이 그림은 파리의 그랑 갤러리 뒤 루브르(Grande Galerie du Louvre)의 상상 속의 모습을 자세히 묘사하였다. 갤러리에는 오버헤드 조명이 있으며, 일련의 이중 코린트식 기둥과 이중 아치로 지붕의 안쪽이 분할된다. 여기에는 벽을 따라 터치와 이동으로 전시된 그림과 벽기둥으로 둘러싸인 틈새 또는 공간 중앙에 세워진 조각품 등 많은 예술 작품이 포함되어 있다. 위베르 로베르는 1784년에 왕의 그림의 수호자로 임명되었으며, 미래의 루브르의 레이아웃을 연구하도록 위임받았다. 그는 특히 유리 지붕을 뚫어 작품의 오버헤드 조명을 허용하는 갤러리의 전망을 상상했다.

위베르 로베르(Hubert Robert, 1733~1808)
프랑스의 풍경화가. 프랑스의 바티칸 대사 수행원이 되어 이탈리아로 건너갔다. 장 오노레 프라고나르와 각지를 여행하며 친교를 맺었다. 1765년에 귀국하여 1766년엔 아카데미 회원이 되었다. 프랑스 혁명 때 체포되어 투옥을 당하기도 했던 그는 고대풍의 건물이나, 특히 폐허를 모티프로 한 풍경으로 알려져 '폐허의 로베르'라는 별명이 붙기도 했다.

지구상에서 매우 희귀한 그림

\<Very Rare Picture on the Earth\>

프란시스 피카비아는 추상적 형태와 색상에 대한 탐구를 포기하고 새로운 기계공학 용어를 채택했다. 기계를 새로운 시대의 상징으로 본 로베르 들로네와는 달리 그는 기계 형태에 매료되었다. 그는 인간을 대체하기 위해 기계 형태의 이미지를 유머러스하게 자주 사용했다.

〈지구상에서 매우 희귀한 그림〉에서는 자동 생성되는 거의 대칭적인 기계가 정면에 제시되어 있으며, 평면적이고 무표정한 배경에 대비하여 선명한

●1915作 / 보드에 금속 페인트 / 125.7 × 97.8cm / 베네치아, 구겐하임 컬렉션

실루엣을 보여준다. 이 작품은 기계적 용어로 성적인 사건을 연상시키는 것으로 읽을 수 있다. 섹스에 대한 이러한 냉정한 견해는 다다이즘의 특징이었던 반감상적인 태도와 조화를 이룬다. 이 작품은 부분적으로 두 개의 상부 실린더가 각각 금박과 은박으로 코팅되어 있어서 연금술 프로세서를 나타내는 것으로 해석되었다. 이 작품은 피카비아의 초기 기계형 작품 중 하나일 뿐만 아니라 그의 첫 번째 콜라주로 확인되었다. 장착된 나무 형태와 일체형 프레임은 관객의 관심을 작품에 집중시킨다.

프란시스 피카비아(Francis Picabia, 1879~1953)
프랑스의 화가이며 시인, 편집인. 인상주의로 시작하여 입체파, 황금 분할파, 오르피즘, 다다이즘, 그리고 초현실주의에 이르기까지 20세기 미술 전반에 걸쳐 왕성한 활동을 펼쳤다. 특히 모든 예술적 관습을 타파한 다다이즘 작가로서 당시 예술계에 획기적인 변화의 바람을 일으켰다.

다이애나와 칼리스토

<Diana and Callisto>

이 작품은 이탈리아 후기 르네상스 예술가 티치아노가 1556년에서 1559년 사이에 완성한 그림이다. 달의 여신, 사냥과 순결의 여신인 다이애나(그리스 신화의 아르테미스)가, 자신의 시녀 칼리스토가 주피터(그리스 신화의 제우스)에 의해 임신했다는 사실을 알게 되는 순간을 묘사하고 있다.

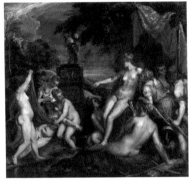

• 1556~1559作 / 캔버스에 유채 / 187 × 204cm /
런던, 내셔널 갤러리와 스코틀랜드 내셔널 갤러리

오비디우스의 《변신 이야기》에 따르면, 칼리스토에게 반한 주피터가 그녀를 유혹하기 위해 자신의 딸인 다이애나로 변신하여 욕정을 채운다. 이후 칼리스토의 임신은 몇 달 후 다이애나와 동료 님프들과 함께 목욕하던 중에 발견되는데, 칼리스토가 임신한 것을 알게 된 다이애나는 격분하여 그녀를 쫓아낸다. 다이애나에 의해 추방된 칼리스토는 나중에 그녀의 유혹자인 주피터에 의해 위대한 곰 별자리로 변하게 된다.

다이애나와 그녀의 님프들의 강력한 몸짓과 다양한 포즈는 동반자 그림 〈다이애나와 악타이온〉의 구성을 보완한다. 이른바 '시(poesie)'라고 불리는 이 거대한 작품은 티치아노가 이상화된 인간의 모습과 대조적인 질감을 전달하기 위해 색과 빛에 숙달했음을 드러내고 있다. 아울러 그가 붓놀림만큼이나 손가락으로 물감을 칠하는 데 쏟았던 놀라운 육체적 에너지가 담겨 있음을 보여준다.

티치아노 베첼리오(Tiziano Vecellio, 1488?~1576)
이탈리아의 화가로 피렌체파의 조각적인 형태주의에 대해 베네치아파의 회화적인 색채주의를 확립했다. 고전적 양식에서 완전히 탈피하여 격정적인 바로크 양식의 선구자 역할을 하였다. 그는 국내외의 여러 왕후로부터 위촉받아 더욱 명성을 떨쳤으며, 그중에서도 독일 황제 카를 5세를 그린 1533년의 〈개를 데리고 있는 입상〉은 그의 초상화 중의 걸작이다.

C and O, 1958

<C and O, 1958>

프란츠 클라인은 추상표현주의의 주요 인물 중 한 명으로, 미리 정해진 패턴에 따라 큰 캔버스를 흑백으로 그리는 액션 페인팅을 추구했다. 잭슨 폴록과 다른 추상표현주의 화가들처럼 클라인은 겉보기에 즉흥적이고 강렬한 회화 때문에 액션 페인팅의 일부로 간주되고, 형태나 비유적 언어에 별로 관심이 없으며, 더 정확하게는 브러시의 움직임과 캔버스 사용에 관심이 없다. 그러나 클라인의 작품 대부분에서 '표현'보다 더 많이 실천되는 것은 '자발성'이다.

클라인의 가장 잘 알려진 그림은 《C and O, 1958》처럼 흑백이다. 일반적으로 그의 그림은 역동적이고 즉흥적이며 믿을 수 없을 정도로 미묘하다. 클라인은 연구를 통해 얻은 더 복잡한 이미지들을 세심하게 표현했다. 클라인의 〈무제〉처럼 흑백화에는 동양 서예에 대한 암시가 있는 것으로 보이지만 그는 항상 이 연관성을 부인했다. 교량, 터널, 건물, 엔진, 철도 및 기타 건축 및 산업 이미지는 종종 클라인의 영감의 원천으로 언급된다.

● 〈C and O, 1958〉1958作 / 액션 페인팅 / 195.6 × 279.4cm / 개인

● 제목이 없음. 1957作 / 액션 페인팅 기법으로 마치 동양 묵화를 연상시킨다.

프란츠 클라인(Franz Kline, 1910~1962)
미국의 추상표현주의 미술의 유명한 액션 화가. 대표작품은 흰 바탕에 검정 또는 회색의 페인트를 굵은 솔로 민첩하게 선묘한 것으로 단순한 구성 속에 강한 역동감이 잘 표현되어 있다. 여러 대학에서 강의했고 1956년 베네치아 비엔날레 대표 출품자로 선정되었다.

벨로드롬에서

<Au Vélodrome>

이 작품은 파리에서 루베까지 험난한 지형과 자갈길을 지나 155마일을 달리는 자전거 경주가 끝나는 장면으로, 1912년 우승자 샤를 크루펠란트를 묘사하고 있다. 메챙제의 그림은 특정 스포츠 경기와 그 챔피언을 표현한 최초의 모더니즘 예술이다. 메챙제는 샤를 크루펠란트의 팬이었고 아마추어 사이클 동호인이었다는 사실이 이 캔버스에 그려진 것 같다. 이 경주자의 단절된 이미지는 지구력 경주를 해본 사람이라면 누구에게나 친숙해 보일 수 있다. 그러한 도전에 필요한 결단, 투쟁, 무너짐은 결국 이런 느낌을 갖게 할 수 있다. 멈추라고 비명을 지르는 사지의 모든 각도와, 지속적인 정신 집중의 섬망을 담고 있는 투명한 머리 공간이 진실로 들릴 수도 있다.

민감하고 지적인 입체파 이론가인 메챙제는 자신의 그림과 글을 통해 이 운동의 원리를 전달하려고 노력했다. 입체주의와 미래주의의 장치는 사이클 경주 트랙에 등장하지만, 본질적으로 자연주의적인 이미지 위에 겹쳐 있다. 입체파 요소에는 인쇄된 종이 콜라주, 세분화된 표면 통합, 공간을 정의하기 위한 투명 평면 사용 등이 포함된다. 움직이는 피사체의 선택, 속도의 제안, 형태의 융합은 미래주의 회화에서 유사점을 찾는다. 이러한 장치는 다소 어색하게 다루어지고 인상주의의 영향이 지속되지만, 특히 배경의 군중을 표현하기 위해 여러 색채의 점묘법을 사용하는 등 이 작품은 새로운 회화 언어를 받아들이려는 메챙제의 시도를 나타낸다.

장 메챙제(Jean Metzinger, 1883~1956)
프랑스의 화가. 큐비즘의 개척기부터 기하학적 방법에 관심을 가져 입체파에 참가하였다. 작풍은 초기에는 색채적이고, 교묘하고, 대담한 기하학적 분해를 보이고, 후기에는 극도로 단순화한 풍경화에서 리얼리즘으로 복귀하여 마티에르와 빛의 교묘한 효과를 특징으로 한다. 그러나 본바탕은 오히려 이론적인 면에 있었다고 볼 수 있다.

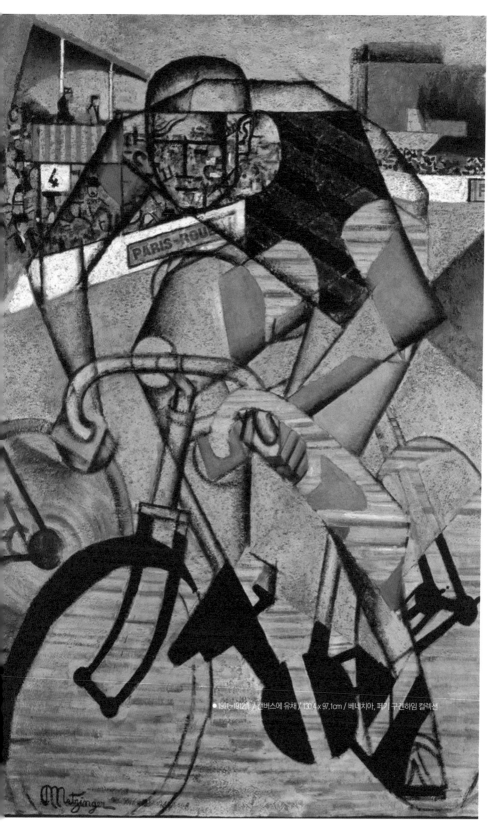

PARIS-ROU

● 1911~1912年 / 캔버스에 유채 / 130.4 x 97.1cm / 베네치아, 페기 구겐하임 컬렉션

알브레히트 뒤러의 자화상

<Albrecht Dürer Self-portrait>

알브레히트 뒤러는 서양 미술사 전체에서 자화상을 그리기 시작한 최초의 예술가이다. 그의 자화상은 연대순으로 보면 인간의 자기 발견, 자연과 신에 대한 인식의 독특한 역사를 이룬다.

뒤러는 10세 때부터 독일 뉘른베르크에 정착한 아버지의 금세공 작업장에서 매일 함께 보냈다. 그는 다양한 색깔의 돌들이 어떻게 반지나 목걸이의 일부가 되는지 지켜보았다. 나뭇잎과 새싹으로 만든 뒤틀린 장식이 아버지의 절단기에 따라 점차 은병의 목을 얽히게 했다. 그리고 배불뚝이 금도금 성배(성찬식 때 사용하는 잔)에는 포도나무와 포도가 무성하게 자랐다.

그의 아버지는 뒤러에게 목걸이, 왕관 또는 그릇을 스케치하도록 지시했다. 한번은 뒤러가 13세였을 때 보석상의 친숙한 은색 포인트를 가져다가 거울에 비친 자기 모습을 그렸다. 그는 오른쪽 상단 모서리에 이렇게 썼다.

"이것은 내가 아직 어렸을 때인 1484년, 거울에 비친 나

●플루트를 연주하는 프리드리히 대왕의 세부 모습

알브레히트 뒤러(Albrecht Dürer, 1471~1528)
화가, 판화가, 미술 이론가. 뒤러는 독일 최대의 미술가로 평가받는다. 연작 목판화집 《묵시록》으로 범유럽의 명성을 얻어 이탈리아 등의 미술에 큰 영향을 주었다. 이탈리아 판화와 르네상스 미술을 연구하고 공방 활동과 제단화 제작을 활발히 하였고, 동판화에서 나체 습작을 하였다.

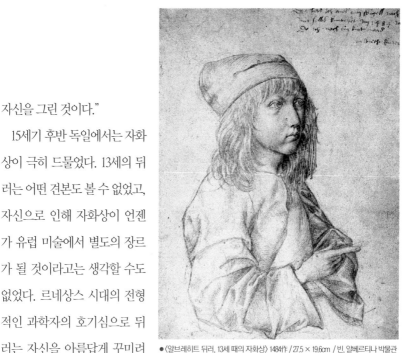

●〈알브레히트 뒤러, 13세 때의 자화상〉 1484作 / 27.5 × 19.6cm / 빈, 알베르티나 박물관

자신을 그린 것이다."

15세기 후반 독일에서는 자화상이 극히 드물었다. 13세의 뒤러는 어떤 견본도 볼 수 없었고, 자신으로 인해 자화상이 언젠가 유럽 미술에서 별도의 장르가 될 것이라고는 생각할 수도 없었다. 르네상스 시대의 전형적인 과학자의 호기심으로 뒤러는 자신을 아름답게 꾸미려고도, 영웅으로 만들려고도, 옷을 차려입으려고도 하지 않고 자신이 관심 갖고 있는 대상, 즉 자신의 얼굴을 단순히 제시했다.

다음 그림은 유화로 그린 뒤러의 최초 자화상으로 〈엉겅퀴를 들고 있는 자화상〉이다. 뒤러는 라인강 상류 근처를 여행하면서 도시와 산의 풍경을 스케치했다. 동시에 그의 아버지는 뒤러의 신붓감을 물색하여 약혼하도록 했다. 훗날 뒤러의 장인이 될 한스 프레이는 유명한 인테리어 분수 장인으로 뉘른베르크 대의회 의원으로 임명될 예정이었다.

헝가리 농민 출신이었던 뒤러의 아버지는 아들이 좋은 짝을 만나기를 너무나 원했다. 그래서 그는 아들에게 모든 일을 끝내고 뉘른베르크로 돌아가라고 요구했다. 한편, 뒤러는 신부가 신랑의 모습을 상상할 수 있도록 자신의 초상화를 그려서 아그네스에게 보내야 했다. 당시 왕족이나 귀족의 혼사 때 신랑 신부의 초상화를 화가에게 그려 상대에게 보내는 것이 관례였다. 〈엉겅퀴를 들고 있는 화가의 초상〉은 뒤러의 가족생

1893

● 〈엉겅퀴를 들고 있는 자화상〉 1493作 / 캔버스에 유채 / 56 x 44cm / 루브르 박물관

●뉘른베르크에 있는 알브레히트 뒤러의 집. 뒤러는 이곳에서 결혼 생활 및 예술 활동을 하며 예술적 명성을 높여나갔다.

활을 미리 보여주는 작품이다. 당시의 초상화처럼 나무판이 아닌 양피지 위에 유화로 그렸다. 아마도 그런 식으로 초상화를 보내는 것이 더 쉬웠을 것이다.

당시 뒤러는 22세였다. 그의 목표는 자신을 연구하는 것이 아니라 자신을 다른 사람에게 보여주고 자신의 견해와 개성을 세상에 알리는 것이었다. 뒤러에게는 어려운 경험이었으며, 그는 예술적 열정으로 그 명령을 완수했다. 그는 자신의 직업, 카니발, 연극적 우아함을 보여주었다. 그의 투명한 흰색 셔츠는 분홍빛 보라색 끈으로 조여졌고, 바깥 드레스의 소매는 컷아웃으로 장식되었으며, 화려한 빨간 모자는 달리아 꽃처럼 보였다.

뒤러는 두 가지 상충되는 이론을 제시하는 우아한 엉겅퀴를 들고 있다. 일부 학자들은 엉겅퀴가 그리스도의 수난에 나오는 가시 면류관을 상징한다고 믿었다. 따라서 뒤러는 신앙의 상징을 보여준다. 엉겅퀴를 독일어로 '충성스러운 남자들(Männer treu)'이라고 부르는데, 이는 '남편의 정절'이라는 뜻이기도 하다. 이로써 뒤러는 아버지의 뜻에 거역하지 않을 것임을 분명히 하고, 충실한 남편이 되겠다고 약속한다.

리즈

<LIS>

러시아 구성주의의 영향을 뚜렷이 보여주는 이 작품은 모홀리 나기의 가장 영향력 있는 작품 중의 하나로 평가된다. 미술사학자 요아힘 호이징거 폰 발덱의 연구에 따르면 그림의 제목인 〈LIS〉는 순수한 판타지 이름이다. 회화가 건축으로 지어진다는 모홀리 나기의 견해에 따르면 그는 산업적으로 생산된 대량 생산물을 묘사할 수 있을 것이다.

그림의 구성은 기하학적 형태의 기술적-사실적 배열에서 정확한 직사각형 배열을 가지고 있다. 균일하고 차분한 청회색,

●1922作 / 캔버스에 유채와 흑연 / 131 × 100㎝ / 취리히, 쿤스트하우스

등급이 매겨진 시원한 색상 구성표의 눈에 띄는 표면은 빨간색과 노란색의 순수한 색상 줄무늬와 흑백의 밝기 수준으로 둘러싸여 있다. 모홀리 나기의 초기 작품에 비해 이 그림의 형태는 더 조밀하게 설정되어 있다. 이 응축은 이미지의 기본 구조에 있는 회색 투명 원형 디스크 아래에 집중되어 있다. 겹침을 통해 기본 구조의 색상 감쇠를 만들어 공간적 인상을 만든다.

라슬로 모홀리 나기(László Moholy-Nagy, 1895~1946)
헝가리 태생의 멀티미디어 아티스트. 시각예술 전반을 아우르는 전방위 예술가이며, 독일 바우하우스의 교수를 지냈다. 과학기술 매체를 이용하여 예술의 지평을 넓혔고, 인간의 삶과 예술의 유기적 결합을 통해 '총체적 예술'을 지향하였다.

성 요한의 제단화
<St. John's Altarpiece>

● 1479作 / 패널에 기름 / 172 × 172cm / 브뤼헤의 멤링 박물관

〈성 카타리나의 신비로운 결혼〉은 15세기 후반 브뤼헤에서 활동했던 플랑드르 화가 한스 멤링의 제단화이다. 제단은 측면 패널의 중요성 때문에 〈세례자 요한과 복음 전도자 성 요한의 삼부작〉 또는 〈두 성도 요한의 제단〉이라고 한다. 제단의 중앙 패널은 성모 마리아와 아기 예수, 두 천사와 네 명의 성도, 세례자 요한, 복음 전도자 성 요한, 성 카타리나, 성 바바라에 둘러싸인 '신성한 대화'로 알려진 장면을 보여준다. 그림의 중앙에는 성녀 카타리나가 아기 예수에게서 성스러운 반지를 받고 있다. 측면 패널은 세례자 요한의 참수(왼쪽)와 밧모섬의 성 요한 복음사가의 묵시적 환상을 보여준다.

한스 멤링(Hans Memling, 1430?~1494)
15세기 플랑드르 회화의 대가. 그는 브뤼헤의 부유한 시민들을 위해 사실주의에 입각한 화려하고 정교한 그림을 제작했다. 멤링은 초상화에 풍경을 그려 넣은 최초의 플랑드르 화가로도 유명하다. 그의 혁신적인 표현법은 후대 미술가들에 의해 끊임없이 모방되었다.

운하의 겨울 풍경
<Winter Scene on a Canal>

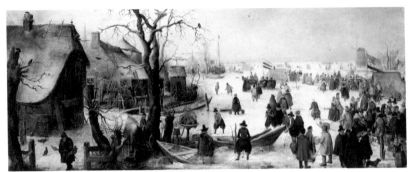

● 1615作 / 패널에 오일 / 187×375cm / 미국 오하이오주, 톨레도 미술관

운하나 강이 얼어붙어 보트가 갇히면 많은 사회 계층의 사람들이 얼음 위에서 어울린다. 신사 숙녀들은 서로 인사하고, 말이 끄는 썰매를 타고, 마을 사람들과 함께 스케이트를 즐긴다. 한 무리의 남자들이 골프와 유사한 게임을 하고 있다. 오른쪽 아래에 있는 남자는 마치 우리를 축제에 초대하는 것처럼 밖을 내다보고 있다.

청각 장애로 인해 당시 '캄펜의 벙어리'로 알려졌던 헨드릭 아베르캄프는 겨울 장면을 전문으로 한 최초의 네덜란드 예술가 중 한 명이었다. 그의 그림은 일반적으로 땅이 무거운 하늘과 섞이는 낮은 수평선을 특징으로 하며 네덜란드 풍경의 평탄함을 강조한다. 그는 이 그림에, 나무 뒤에서 용변을 보는 남자에서부터 멀리 떨어져 스케이트 타는 사람에 이르기까지 얼음 위에서 일어나는 많은 재미있는 일화와 세부사항을 포함시켰다. 그러나 어떤 사람이 놀고 있는 동안에도 다른 사람의 일은 계속된다. 어떤 이는 얼음낚시를 준비하고, 또 어떤 이는 양동이에 담수를 채우고 있다.

헨드릭 아베르캄프(Hendrick Avercamp, 1585~1634)
네덜란드의 화가. 스케이트를 타는 사람과 여러 가지 옷을 입은 인물을 전경으로 한 겨울 풍경을 그렸다. 초기 작품의 인물은 브뤼헐 등이 그린 농민인 듯하다. 대표작에는 〈겨울 경치〉(1610년경), 〈설경〉(1620) 등이 있다. 말을 못한 듯 '캄펜의 벙어리'로 불리었다.

불

\<Fire\>

〈불〉은 옆모습으로 제작된 젊은 남성의 초상화이다. 전경을 지배하는 피사체의 어두운 배경을 뚫고 나오는 강렬한 노란색 톤은 평온한 표정으로 극도의 고통을 겪고 있는 상태에 틀림없이 시선을 집중시킨다.

불의 비유는 불과 관련된 대상을 결합한다. 뺨은 큰 내화석으로 형성되고, 목과 턱은 타오르는 촛불과 기름 램프로 형성되며, 코와 귀는 내화 강철로 윤곽이 잡혀 있다. 금발의 콧수염은 불을 붙이기 위해 나무 부스러기를 교차시켜 형성하고, 눈은 꺼진 촛불 그루터기이며, 이마 부분은 감긴 도화선이며, 머리털은 타오르는 통나무의 왕관을 형성한다. 가슴은 박격포와 대포 총신, 각각의 화약 삽과 권총 총신과 같은 화염

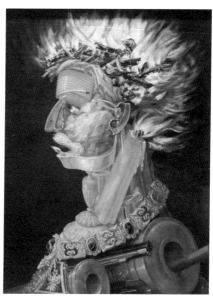

●1566作 / 캔버스에 오일 / 66.5 × 51cm / 빈, 미술사 박물관

무기로 구성되었다. 그림에서 눈에 띄게 위치한 것은 황금 양털 기사단의 칼라이며, 그 아래에는 제국의 이중 독수리가 보인다(합스부르크 가문과 시리즈의 수혜자인 막시밀리안 2세 황제에 대한 명확한 언급).

주세페 아르침볼도(Giuseppe Arcimboldo, 1527?~1593)
이탈리아의 화가. 1562년 프라하로 가서 페르디난트 1세와 막시밀리안 2세, 그리고 루돌프 2세의 3대를 섬기는 궁정화가로서 1582년까지 체재했다. 약 20점의 유화와 많은 소묘를 남겼는데, 동물과 식물을 아울러 사람의 머리를 형용한 괴기한 환상화 〈여름〉, 〈겨울〉, 〈물〉, 〈불〉 등으로 유명하다.

전쟁

\<The War\>

콘라트 클라페크의 화풍은 네오
리얼리즘, 초현실주의, 팝 아트의 특
징을 결합해 자신만의 화풍을 만들
어내고 있으며, 오늘날에도 여전히
그 화풍을 고수하고 있다. 1950년대
이래 그는 정밀하고 구상적이며 종
종 대규모로 보이는 기술적 장치, 기
계, 장치 및 일상적인 사물을 그려왔
지만, 이상하게도 소외되고 재구성
되어 클라페크의 작품에 주제가 나
타나는 순서대로 악마, 아이콘 또는
기념물이 되었다. 〈전쟁〉의 그림에
서는 선반 기계를 나열하여 진군하
는 군대를 묘사하였고, 〈쉬 드래곤〉
에서는 재봉틀이 마치 용과 같이 되
었다. 이렇듯 재봉틀, 수도꼭지 및

●〈전쟁〉 1965作 / 팝 아트 / 뒤셀도르프, 노르트라인베스트팔렌 아트 컬렉션

●〈쉬 드래곤〉 1964作 / 팝 아트 / 뒤셀도르프, 노르트라인베스트팔렌 아트 컬렉션

샤워기, 전화기, 다리미, 신발, 열쇠, 톱, 자동차 타이어, 자전거 클립 및 시계, 기계, 장
치 등과 같은 도구 세계의 주제는 작가에게 '기계 화가'라는 명성을 얻게 했다.

콘라트 클라페크(Konrad Klapheck, 1935~2023)
독일의 그래픽 디자이너, 화가, 예술가, 뒤셀도르프 미술아카데미의 명예 교수이다. 오늘날에는 전후
아방가르드의 고전으로 간주된다. 그는 사물을 왜곡하여 재창조하고 새로운 차원을 부여함으로써 초
현실주의 캐릭터로 묘사하였다.

티투스에 의한 예루살렘 파괴

<div align="center"><Zerstörung Jerusalems durch Titus></div>

서기 70년의 예루살렘 공방전은 제1차 유대-로마 전쟁의 중요 사건 중 하나이며, 로마군이 예루살렘을 점령하고 도시와 성전을 파괴했다. 미래의 로마 황제 티투스가 지휘하는 로마군은 예루살렘을 포위 및 정복하며 유대 임시 정부가 예루살렘에 세워지던 때인, 봉기가 일어난 66년 이래로 계속된 유대의 반란 세력들을 통제해 냈다.

예루살렘 공방전은 서기 70년 4월에 시작되어 석 달 동안 계속되었고, 성전의 화재 및 파괴와 함께 8월에 끝이 났다. 그 후에 로마군은 진입하여 약탈을 벌였다. 로마의 예루살렘 약탈을 기념하는 '티투스 개선문'은 여전히 로마에 존재한다.

●티투스 개선문 벽면의 예루살렘을 약탈하는 로마군의 부조

이 사건은 유대인과 기독교 역사에서 가장 중요한 이야기 중 하나이며, 많은 작품 중 빌헬름 폰 카울바흐의 〈티투스에 의한 예루살렘 파괴〉는 새로운 역사 그림의 가장 성숙한 예이다. 카울바흐는 그림에서 실제 사건을 보여주는 것이 아니라 이상주의적인 교훈을 보여준다. 예술적 관점에서 이 작품은 그의 현실감과 세부사항에 대한 관심이 특징이다. 그림의 각 캐릭터와 물체는 놀라운 정밀도로 표현되어 장면을 거의 실제처럼 보이게 한다. 그러나 그림 오른쪽에 기독교를 배치하고 반대 방향으로 도시를 탈출하는 '방황하는 유대인'의 극도로 추악한 모습을 배치했을 때, 19세기 역사관의 편협한 한계는 너무나 명백하다.

빌헬름 폰 카울바흐(Wilhelm von Kaulbach, 1805~1874)
19세기 독일 신고전주의의 대표적인 화가 가운데 한 명으로 평가된다. 그는 생전에 많은 활동을 하며 뮌헨과 베를린에서 아름다운 대형 프레스코화를 제작했으나 제2차 세계대전의 여파로 대부분 작품이 소실되었다. 그러나 남아 있는 작품을 통해 고전주의에 대한 그의 이해와 중세 르네상스 미술을 현대적으로 재해석한 세련된 작풍을 볼 수 있으며, 그가 왜 현대까지 위대한 화가로 인정받고 있는지 알 수 있다.

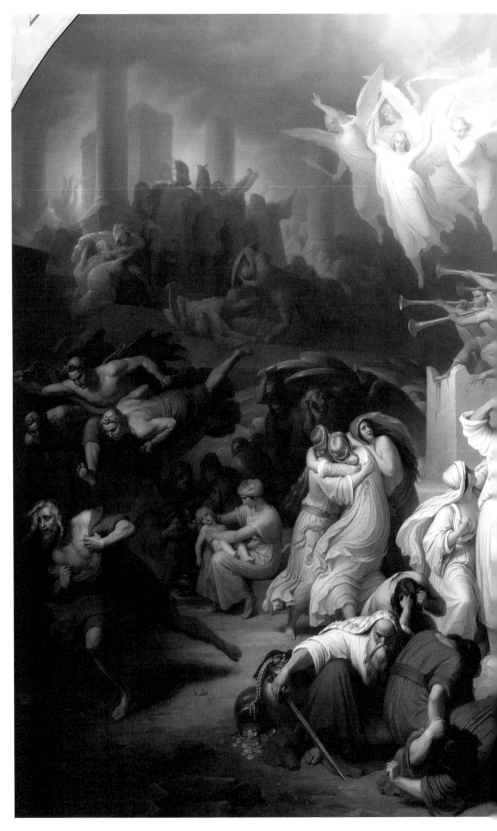

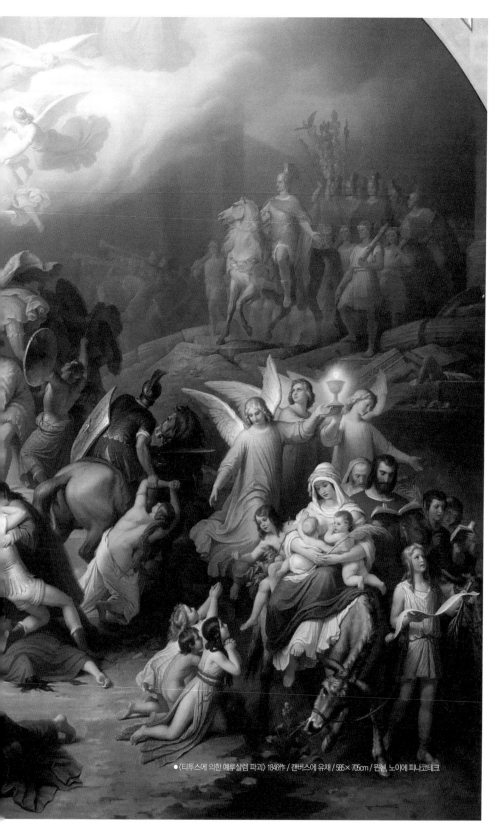

● 〈티투스에 의한 예루살렘 파괴〉 1846作 / 캔버스에 유채 / 585×705cm / 뮌헨, 노이에 피나코테크

명상

<Meditation>

이 작품은 인간의 얼굴 이미지를 그리는 데 평생을 바친 화가 알렉세이 폰 야블렌스키의 그림 연작 중 하나이다. 야블렌스키는 1910년대에 등장한 독일 표현주의 운동의 특징인 '표현력이 뛰어난 색상 사용'으로 유명했다. 표현주의자들은 굵은 선, 단순화되거나 왜곡된 형태, 밝은 색상을 사용하여 감정을 직접적으로 표현하려고 했으며 종종 인간 존재의 고통스러운 본질에 집착했다.

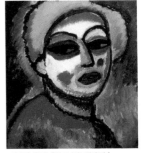

●〈금발〉 1911作 / 마소나이트에 유채 / 53.7 × 49.2cm / 패서디나, 노턴 사이먼 미술관

1864년 러시아 토르조크에서 태어난 야블렌스키는 1889년부터 모스크바에서 그림을 공부했다. 1896년 뮌헨의 번창하는 예술계에 합류하여 동료 러시아인이자 화가인 바실리 칸딘스키를 만나 공부했다.

야블렌스키의 예술적 활동은 제1차 세계대전이 발발하면서 갑자기 중단되었다. 독일의 적이었던 그는 추방되었고, 그와 그의 가족이 뮌헨 아파트를 떠나는 데 48시간이 주어졌다. 그는 스위스에서 피난처를 찾았고, 제네바 호수 근처에 있는 외딴집의 창문을 통해 일련의 풍경화를 그리기 시작했다. 이 무렵부터 야블렌스키는 다양한 추상화 머리 시리즈를 제작하기 시작하여 〈명상〉 등 많은 연작을 만들었다.

●〈추상 머리〉 1923作 / 선상 유채 / 41.59 × 31.75cm / 샌디에이고 미술관

알렉세이 폰 야블렌스키(Alexej von Jawlensky, 1864~1941)
러시아 표현주의 화가. 신 미술가 협회, 청기사파, 청색 4인조를 결성하는 데 참여하였다. 1차 세계대전의 발발로 스위스로 가면서 취리히 다다이스트들과 관계를 맺었다. 이 무렵부터 그는 추상적인 그림들을 그리기 시작했는데, 이 그림들로 인해 유명해졌다.

●〈명상〉 1935作 / 캔버스에 유채 / 15.3 x 12cm / 개인

085
애무

\<Des Caresses\>

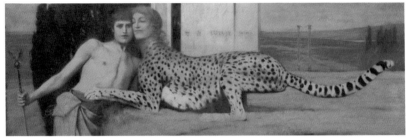

●1896作 / 캔버스에 유채 / 151×50.5cm / 벨기에 왕립 미술관

오이디푸스가 스핑크스와 다정하게 서로 머리를 맞대고 있다. 두 인물의 얼굴은 화가인 크노프와 그의 여동생이다. 크노프는 오이디푸스의 얼굴에 자화상을 숨겼기 때문이다. 그의 여동생은 여러 번 크노프 작품에 모델이 되었기 때문에 그녀의 얼굴은 그의 수많은 작품에서 반복된다.

그녀의 머리만 빼고 모두 치타의 몸으로 대체되었다. 이는 위협보다는 즐거움을 표현한다. 엉덩이가 부자연스러울 정도로 높게 뻗어 있다. 이는 아마도 짧은 서사시가 기만적이라는 신호일 수 있다. 뒷부분을 분리하면 고양이가 곧 뛰어오를 수도 있다. 아마도 그 이야기는 이집트 황무지에서 군인이 표범과 사랑에 빠지는 이야기인 오노레 드 발자크의 『사막의 열정』에서 따왔을 것이다. 여기에 표시된 스핑크스는 매혹적인 팜므 파탈의 전형을 나타내기 때문에 높은 상징적 내용을 가지고 있다. 그리스 신화에서 스핑크스는 성별 갈등과 밀접한 관련이 있다. 이는 이러한 맥락에서 화가와 그의 여동생의 관계에 대한 질문을 더욱 흥미롭게 만든다.

페르낭 크노프(Fernand Khnopff, 1858~1921)
벨기에의 대표적인 상징주의 화가. 신화적 세계와 신비주의적인 색채가 두드러지며, 무의식과 내면으로 향한 정조를 표현했다. 라파엘 전파(前派)의 영향을 받았으며 1883년 〈레뱅(20인회)〉 창설에도 참가했다. 1900년 이후 여성상 외에 스핑크스나 무인(無人)의 도시 등 상징적인 주제를 뉘앙스가 풍부한 유채, 수채, 파스텔 등으로 그려서 벨기에 상징파를 대표하는 화가가 되었다.

새 정원

\<Bird Garden\>

이 사랑스럽고 환상적이며 터무니없이 코믹한 정원 장면은 그림만큼이나 음악적이다. 우리는 그림을 보면서 맥박에서 음률을 느낀다. 그 사랑스러운 부조화는 기쁨을 불러일으킨다. 저 자신감 넘치는 새들 하나하나는 단 하나의 뻔뻔스러운 음표처럼 들린다. 이 음표는 모든 나뭇잎과 식물의 꼭대기를 섬세하게 밟고 있기 때문에 일반적으로 상당히 높은 음표이다.

많은 식물의 잎사귀는 매우 화려하게 조각되어 가볍고 무중력이어서 손상을 입힐 수 없다. 사실 그것들은 너무 얇고 가벼우며, 종이처럼 춤추듯 바람이 잘 통하고, 날아가는 무(無)에 훨씬 가까우므로 주의 깊게 살펴보면 그 위에 마술처럼 그려진 신문 용지가 바로 보인다.

전체적으로 이 작품은 음악상자의 음악과 유사하다. 그 산뜻하고 매혹적인 장치의 유쾌한 순환성, 당신이 거의 잠에 빠질 때까지, 그리고 마법에 갇힐 때까지 계속해서 돌고 돌도록 강요

● 1924作 / 캔버스에 유채 / 27 × 39cm / 베른 펠릭스 클레 컬렉션

하는 방식과 함께, 당신이 듣는 대로, 이 그림은 직사각형이고 우리가 실제로 기대하는 것보다 조금 더 작지만, 끝없이 돌고 있는 것처럼 느껴진다.

파울 클레(Paul Klee, 1879~1940)
스위스의 화가이자 판화가. 초기에는 선화나 동판화를 중심으로 사회 풍자 캐리커처를 그렸고, 말기에는 보석 같은 미니어처를 연상시키는 그의 빛나고 반투명한 수채화 작품을 선보였다. 그는 색채의 전조나 큐비즘적 공간 구성, 초현실주의의 오토마티즘적 수법을 구사하여 작품을 제작했다.

백라이트 모델

\<Model In Backlight\>

이 작품은 피에르 보나르가 40세 때 아내 마르테를 위해 그린 그림이다. 보나르가 그린 인체는 대부분 역광을 받고 있다. 방충망, 거울 및 프로젝션은 아름답거나 빛나고 깊거나 밝이었다. 황토 톤과 차가운 보라색 톤은 투영의 대비로 인해 더욱 깎였다. 보나르는 드가와 마찬가지로 작업실에서 포즈를 취하는 누드를 그린 것이 아니라 삶의 기쁨을 표현하기 위해 자연스러운 상태의 나체 여성을 그렸다. 점묘법과

●1908作 / 캔버스에 유채 / 124 × 109cm / 벨기에, 왕립미술관

유사한 세밀한 붓놀림으로 그림자 없이 그림 전체가 밝고 화사한 색감으로 가득 차 있다. 빛과 색이 리듬감 있는 앙상블로 얽혀 있다. 보나르는 색채 이미지에 대한 섬세하고 예리한 인식을 가지고 있으며, 따뜻한 몸체의 색과 형태가 조화롭게 융합되어 시각적 즐거움을 주는 순수한 회화감을 만들어냈다.

그림 속 아내는 벌거벗은 채 서 있고 햇빛이 그녀의 몸을 밝은 창문으로 비춰주고 있는데, 마치 아름답고 생동감 넘치는 고대 그리스 조각상처럼 보인다. 그림 왼쪽의 거울에는 아내의 자세가 비춰지고 있지만 다소 흐릿하며 가족생활을 보여준다. 작가는 역광의 실내 느낌을 표현하기 위해 세동(細動)과 간결한 작은 획을 사용하여 그림 전체의 색감을 더욱 생생하게 부각시키고 있다.

피에르 보나르(Pierre Bonnard, 1867~1947)
프랑스의 화가. 상징주의와 폴 고갱에게서 영감을 받은 '나비파'를 결성해 활동했으며, 가정적 친밀함을 테마로 한 '앵티미슴' 회화로 대중의 사랑을 받았다. 말년으로 갈수록 빛과 색채에 더욱 천착해 자신만의 생생한 색채감각을 보여주며 '최후의 인상주의 화가'로 불렸다.

세속적인 쾌락의 동산

Tuin der lusten

히에로니무스 보스의 유명한 삼부작 〈세속적인 쾌락의 동산〉보다 야성적인 엑스터시와 정욕의 기묘함을 더 잘 요약한 예술 작품은 거의 없다. 그림의 핵심 주제는 육체의 쾌락이다. 한 구역에서는 누드 인물 그룹이 얽혀서 거대하고 즙이 많은 딸기를 먹고 있다. 다른 사람들은 부풀어 오른 생식 기관, 반짝이는 수정, 터질 준비가 된 씨앗 꼬투리와 유사한 형태로 지어진 궁전에서 열광적으로 흔들린다. 맑고 푸른 물이 입으로 직접 흘러 들어간다. 과일을 따다, 두 사람은 반짝이는 거품, 열린 조개껍질, 통통한 복숭아 속을 애무한다.

그림은 대체로 자유롭고 상상력이 풍부한 유희를 묘사한다. 그러나 여기에서 보스의 가장 중요한 메시지와 이를 뒷받침

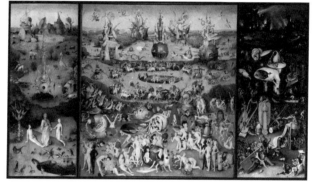

● 1490~1510作 / 패널에 유채 / 384 × 205cm / 마드리드, 프라도 미술관

하는 교묘한 상징주의는 확실히 더 복잡하다. 죄, 형벌, 지옥이라는 주제도 걸작에 스며들어 있다. 수 세기 동안 예술가의 급진적인 창의성과 상상력이 풍부한 도상학(圖像學)은 소란스러운 학문적 논쟁과 도발적인 파생물을 촉발시켰다.

히에로니무스 보스(Hieronymus Bosch, 1450?~1516)
기괴함의 거장으로 평가되는 네덜란드 화가. 악몽 같은 환경을 그린 대형 패널화들은 15~16세기에 제작되었음에도 초현실주의 화가들에게 끊임없는 영감을 주었다. 종교 제단화를 그리기도 했지만, 공상적인 반인반수의 짐승들을 묘사한 그림으로 더 유명하다.

성 안나와 함께 있는 성 모자

<La Vierge, l'Enfant Jésus et sainte Anne>

● 1501~1519作 / 페널에 기름 / 130 × 168cm / 루브르 박물관

레오나르도 다 빈치의 그림은 유쾌하고 차분하면서도 자세히 살펴보면 혼란스럽다. 세 인물의 구성은 상당히 빽빽하며, 성모 마리아는 아기 예수와 분명히 상호 작용한다. 그들의 위치를 자세히 살펴보면 마리아가 성 안나의 무릎에 앉아 있음이 분명하다. 이것이 어떤 의미를 지닐 수 있는지, 그리고 다 빈치가 그 포즈로 어떤 의미를 투영하려 했는지는 불분명하다. 다른 예술 작품과는 뚜렷한 유사점이 없으며, 서로의 무릎에 앉은 여성은 관람객이 공감할 수 있는 문화적, 전통적 기준이 아니다. 또한 어머니 성모나 성 안나의 정확한 크기는 알려지지 않고 있지만, 그림에서 성 안나가 마리아보다 훨씬 더 큰 사람임을 추정할 수 있다. 이 미묘하지만 눈에 띄는 크기의 왜곡은 다 빈치가 두 여성 사이의 모녀 관계를 강조하기 위해 사용했을 것이다. 아기가 어린 양을 안고 있다. 또한 마리아가 아기의 눈을 바라보고 있는 반면에 성 안나는 마리아를 바라보고 있다. 마리아가 무릎에 앉아 있고 성 안나가 그녀를 바라보고 있는 것으로 보아 다 빈치가 그들의 관계에 대해 강조하려고 했을 가능성이 있다.

레오나르도 다 빈치(Leonardo da Vinci, 1452~1519)
르네상스 시대의 이탈리아를 대표하는 천재적 미술가, 과학자, 기술자, 사상가. 15세기 르네상스 미술은 그에 의해 완성에 이르렀다고 평가받는다. 그의 명성은 몇 점의 뛰어난 작품들에서 비롯하는데, 〈최후의 만찬〉, 〈모나리자〉, 〈동굴의 성모〉, 〈동방박사의 예배〉 등이 그러하다. 그는 르네상스를 대표하는 가장 위대한 예술가일 뿐만 아니라 지구상에 생존했던 가장 경이로운 천재 중 한 명이다.

베들레헴으로 가는 동방박사들

<Journey of the Magi to Bethlehem>

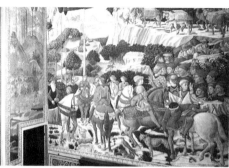

● 피렌체의 팔라초 메디치 리카르디 내 예배당의 〈베들레헴으로 가는 동방박사들〉

베노초 고촐리는 메디치 가문을 위해 〈베들레헴으로 가는 동방박사들〉을 만들었다. 메디치 가문은 5년마다 피렌체 거리를 행진하며 베들레헴으로 가는 동방박사의 여행을 기념하는 피렌체 형제회 회원이었다. 메디치 가문은 종종 동방박사와의 연관성을 보여주기 위해 동방박사들을 묘사하는 미술품을 의뢰했다.

그림 속 풍경은 피렌체와 비슷하며 메디치 가문이 소유한 성과 빌라가 포함되어 있다. 그림에서 눈에 띄는 인물로는 구티 피에로, 코시모, 피에로의 자녀인 길리아노와 로렌초 등 메디치 가문의 사람들이다. 베노초 자신도 포함되어 있다. 행렬에 참여하는 피렌체 사람들은 빨간색 의상으로 식별할 수 있다. 풍경은 반복적이어서 구성을 통일하고 그림에 태피스트리 같은 효과를 준다. 태피스트리는 르네상스 시대 유럽의 고급 상품이었다. 베노초는 넓은 파노라마 풍경, 강력하게 모델링된 인물, 원근법으로 본 동물, 태피스트리 패턴을 성공적으로 결합했다.

베노초 고촐리(Benozzo Gozzoli, 1420~1497)
이탈리아의 화가. 처음 기베르티 밑에서 피렌체의 성 조반니 세례당 청동 문비(門扉) 제작에 종사하고, 그 후 프라 안젤리코의 조수로서 로마와 오르비에토에서 활약했다. 세속적인 화풍의 소유자로서, 대표작인 피렌체의 팔라초 메디치 리카르디 내 예배당의 〈베들레헴으로 가는 동방박사들〉의 벽화에는 메디기의 사람들, 동식물, 풍경 등이 세밀하게 그려 넣어져 일대 장관을 이룬다.

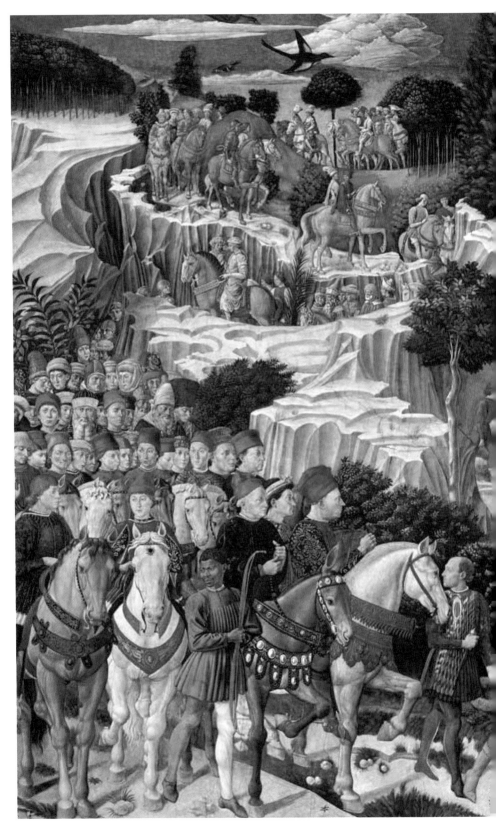

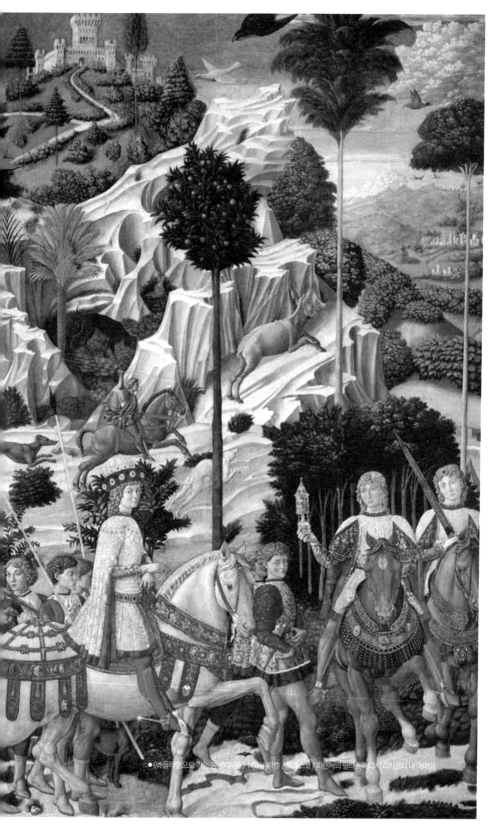

●〈베들레헴으로 가는 동방박사들〉 1459~1461作 / 프레스코 / 피렌체의 팔라초 메디치 리카르디 내 예배당

아침 식사

<Le Petit Déjeuner>

아침 식사 테이블에는 주로 커피를 마시는 액세서리와 실제 카페 외젠 마르탱(Café Eugène Martin) 라벨과 같은 참고 자료가 인쇄된 벽지의 가장자리에 놓여 있다. 후안 그리스의 딜러 다니엘-헨리 칸바일러는 예술가가 카페인을 과도하게 섭취한다고 말했다.

종이를 붙여 만든 콜라주인 이 그림은 관점과 표현 방법의 아찔한 충돌로 아침 식탁을 제시한다. 그리스는 기계적으로 인쇄된 두 가지 유형의 모조 나뭇결 종이를 사용하여 테이블의 표면과 다리를 연상시켰고, 실제 벽지는 배경 벽을 연상시켰다. 이 인쇄된 시트는 생동감 넘치는 파란색과 흰색 종이, 페인팅된 캔버스 웨지와 함께 긴밀하게 연동되는 구조로 서로 맞는다. 이 조각들 위에 그리스는 컵과 접시, 달걀 컵과 숟가락, 커피포트 등 다양한 각도에서 본 오브제들을 그렸다. 높은 부조로 모델링된 이러한 요소는 종이의 평면성과 극명한 대조를 이루는 3차원성을 나타낸다. 또한 인쇄된 포장 라벨과 신문 스크랩도 포함했다. GRIS라는 글자가 새겨져 일종의 시그니처 역할을 한다.

후안 그리스는 대부분의 삶을 프랑스에서 살면서 일한 스페인 화가였다. 그는 입체파 예술가들이 흔히 선호하는 단색 팔레트 대신 밝고 조화로운 색상을 사용하여 개인입체파 스타일을 개발했다. 1914년 그는 종이를 붙여서 촘촘하게 맞물리는 구조를 이루는 〈아침 식사〉를 제작했다.

후안 그리스(Juan Gris, 1887~1927)
스페인의 화가. 피카소, G. 브라크 등과 함께 큐비즘 운동을 추진했고, 대상 묘출에 집중한 시기로부터 구성, 색채, 분석, 표현의 시기를 거쳐 최후로 종합의 시기를 거쳤다. 일생을 입체파 화가로 지냈으며, 색채는 주로 녹색과 흑색을 사용했다.

● 1914作 / 질라서 붙인 인쇄된 벽지, 신문, 투명지, 흰색 종이, 구아슈, 오일, 캔버스에 왁스 크레용 / 80.9 x 59.9 cm / 뉴욕, 현대미술관

미스 아메리카

<Miss America>

"이상적으로 말하자면, 내 사진은 파괴적인 화재, 훈계, 위협, 항의, 기억, 물음표다."

사실 〈미스 아메리카〉의 패널 그림은 독일 예술가 볼프 포스텔의 뚜렷한 사회 비판적 의식을 배반한다. 이 작품은 1968년에 제작되었는데, 포스텔이 모델로 삼았던 베트콩 총격 사진은 전 세계에 배포되어 베트남 전쟁의 잔인함과 불의의 상징이 되었다.

포스텔은 유명한 사진작가 에드워드 T. 애덤스가 촬영한 사진으로 구성된 이 작품을 통해 '베트콩이 남베트남 사령관의 손에 의해 거리에서 살해된 모습'을 보여주고 있다. 이 작품은 전쟁, 특히 베트남 전쟁의 모든 공포를 보여준다. 그는 이 이미지를 그해의 미국 뷰티 퀸의 이미지와 결합하여 섬뜩한 '콜라주'를 창출했다. 작가는 성공의 불멸성과 대조되는 삶의 덧없음에 대한 가혹한 비판을 제기하려고 했다. 중앙에는 '춤추는 빛'에 대해 말하고 패션쇼에 대한 해설이라는 텍스트가 있다. 그것은 전쟁의 추악한 세계와 미인대회의 화려함을 병치하여 현재 미국의 두 얼굴을 본

● 1968作 / 실크스크린 / 200 × 120cm / 루트비히 미술관

다. 그것은 공적인 부분이자 비밀적인 부분이며, 삶과 죽음의 가느다란 선이 제시되는 실크스크린으로 같은 순간, 같은 공간에 자리를 잡는다.

볼프 포스텔(Wolf Vostell, 1932~1998)
독일의 화가이자 조각가로, 비디오 아트와 설치 미술을 조기에 채택한 사람들 중 한 명이자 해프닝과 플럭서스의 선구자로 여겨진다. 블러링(bluring)과 데콜라주와 같은 기법은 콘크리트에 물체를 삽입하고 텔레비전 수상기를 사용하는 것과 마찬가지로 그의 작품의 특징이다.

077
고용된 양치기
\<The Hireling Shepherd\>

윌리엄 홀먼 헌트는 선명하고 단단한 색상, 화려한 조명, 세심한 디테일 묘사를 추구하였다. 1843년, 왕립 아카데미 학교에 입학한 헌트는 평생 친구인 화가 존 에버렛 밀레이를 만나게 된다. 처음에 여론은 헌트에 대해 적대적이었다. 그러나 1854년에 인간 영혼의 문을 두드리는 그리스도를 우화한 〈세상의 빛〉(옥스퍼드 케블 칼리지)은 존 러스킨의 옹호를 받아 헌트에게 첫 번째 대중적 성공을 안겨주었다.

〈고용된 양치기〉는 헌트의 작품으로서 양치기 소년이 어린 농부 소녀와 함께 꽃이 만발한 풀밭에 앉아 시시덕거리고 있는 모습을 묘사하고 있다. 양치기 소년이 소녀에게 나비 한 마리를

●〈세상의 빛〉 1900~1904作 / 캔버스에 유채 / 122 × 60.5cm / 옥스퍼드 케블 칼리지

보여주기 위해 팔로 그녀의 목을 두르고 있는데, 양 한 마리가 무리에서 이탈하여 나무가 늘어선 곳으로 들어가려 한다. 제목에서처럼 그는 '고용된'이란 말로 표현되는데, 이는 일용직 또는 계절 노동자를 말한다. 즉 자신의 금전적 보수에만 관심이 있고 목축업에는 관심이 없는 사람을 일컫는다.

윌리엄 홀먼 헌트(William Holman Hunt, 1827~1910)
영국의 예술가이자 라파엘 전파의 창립자. 그는 라파엘 전파를 결성했던 창립 회원 가운데 한 명으로 영국 미술을 혁신시키고자 했다. 사실주의적인 양식과 선명한 색채, 꼼꼼한 세부묘사와 알레고리적인 도상의 사용, 그리고 사회적 문제들을 다룬 점 등에서 라파엘 전파 그림의 전형적인 특징을 보여주었다.

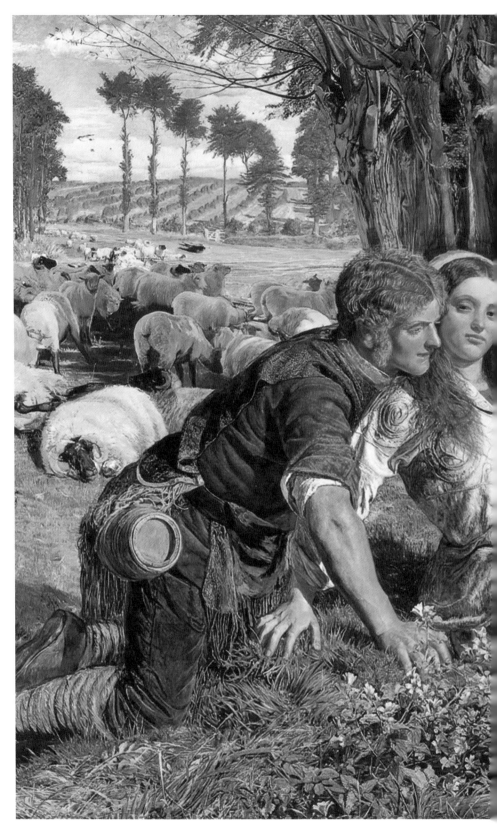

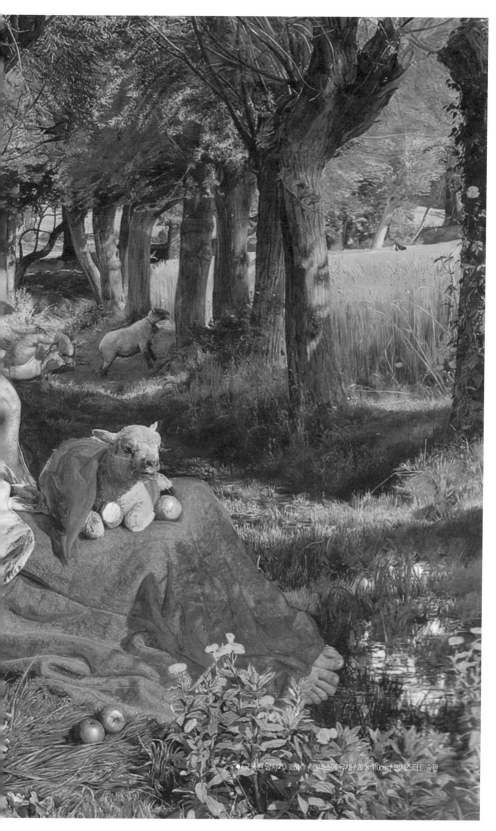

●〈고용된 양치기〉 1851 作 / 캔버스에 유채 / 76 × 110cm / 맨체스터미술관

파리의 거리, 비 오는 날

\<Paris Street; Rainy Day\>

생 라자르 기차역에서 불과 몇 분 거리에 있는 이 복잡한 교차로는 19세기 후반 파리의 변화하는 도시 환경을 축소판으로 나타낸다. 귀스타브 카유보트는 좁다랗고 구불구불한 거리가 있고 언덕이 다듬어지지 않아 비교적 불안정했

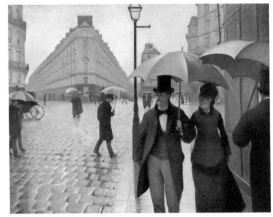

●1877作 / 캔버스에 유채 / 212.2 × 276.2cm / 시카고 미술관

을 때 이 지역 근처에서 자랐다. 남작 조르주—외젠 오스만이 디자인한 새로운 도시 계획의 일환으로 이곳은 예술가의 생애 동안 건물이 파괴되고 재배치되었다.

　예술가의 걸작으로 간주되는 이 기념비적인 도시 전망에서 카유보트는 전경을 거닐고 최신 패션을 입은 실물 크기의 인물로 완성된 광대하고 삭막한 현대성을 눈에 띄게 포착했다. 그림의 '고도로 만들어진 표면, 엄격한 원근법 및 웅장한 규모'는 공식 살롱의 학문적 미학에 익숙한 파리 관객들을 기쁘게 했다. 반면에 비대칭적인 구성과 유난히 잘린 형태, 빗물에 씻긴 분위기, 솔직하고 현대적인 주제 등은 보다 과격한 감성을 자극했다. 이러한 이유로 이 그림은 1877년 유명한 인상파 전시회를 지배하게 되었다.

귀스타브 카유보트(Gustave Caillebotte, 1848~1894)
프랑스의 초기 인상주의 화가. 사실주의 화풍의 영향을 받아 다른 인상주의 화가들에 비해 상대적으로 사실주의적인 작품을 많이 남겼다. 경제적으로 여유로웠던 그는 인상주의의 중요한 후원자 가운데 한 사람이었다. 인상주의 작품 전시회의 후원을 비롯해서 모네, 피사로, 르누아르 등 아직 성공하지 못한 당대 화가들의 작품을 매입하여 경제적인 지원을 했던 것으로도 유명하다.

이카로스의 추락이 있는 풍경
\<Landscape with the Fall of Icarus\>

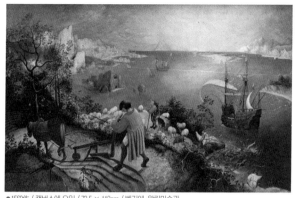

●1560作 / 캔버스에 오일 / 73.5 × 112cm / 벨기에, 왕립미술관

브뤼헐은 이 작품에서 크레타섬에 투옥된 다이달로스와 그의 아들 이카로스에 관한 그리스 전설을 다루고 있다. 다이달로스는 탈출을 위해 깃털과 밀랍을 사용하여 날개를 만든다. 그리고 이카로스에게 태양에 너무 가까이 다가가지 말라고 경고하지만 그는 말을 듣지 않는다. 결국, 밀랍이 녹아 이카로스는 바다에 떨어져 익사하게 된다.

이 신화는 교만과 야망의 어리석음을 보여주는 속담 선집에 자주 등장한다. 브뤼헐은 이러한 교훈을 독창적인 방식으로 전달하고 있다. 이카로스의 비행은 기적적이었다. 그러나 그것은 인간사에 거의 파급력을 일으키지 않는다. 농부와 목자는 평상시대로 하던 일을 계속하고, 배는 물에 빠진 그를 알아차리지 못한 채 지나쳐 버린다. 마찬가지로, 그림 제목을 모르는 관객들은 그림의 오른쪽 하단 모서리에 있는 이카로스의 다리를 발견하지 못할 수도 있다. 브뤼헐은 다른 세부사항으로 도덕성을 강조했다. 이카로스처럼 부주의한 목동은 공상에 빠져 있고, 양들은 바닷속을 헤매고 있다. 지상에 있는 지갑과 칼은 "검과 돈은 조심스러운 손이 필요하다"라는 유명한 속담을 의미한다.

피테르 브뤼헐(Pieter Bruegel the Elder, 1525~1569)
네덜란드의 화가. 16세기의 가장 위대한 플랑드르 화가 가운데 한 사람이다. 초기에는 주로 민간전설, 습관, 미신 등을 테마로 하였으나 브뤼셀로 이주한 후로는 농민전쟁 기간의 사회불안과 혼란 및 에스파냐의 가혹한 압정에 대한 격렬한 분노 등을 종교적 소재를 빌려 표현한 작품이 많아졌다.

팝 아트에서 영감을 받은 페인팅이다. 그것은 '붓놀림, 자유로운 몸짓, 제한된 몸짓의 표현주의적 혼합'을 표현한다. 이 작품은 합판에 장착된 세 개의 개별 캔버스에 불소, 유성 페인트, 신문용지 콜라주를 사용하여 만들어졌다. 미국 국기의 세 가지 색상인 빨간색, 흰색, 파란색을 반영한다. 이 깃발은 1912년에서 1959년 사이에 사용된 형태로 묘사되며, 왼쪽 상단의 짙은 파란색 배경의 사각형 위로 당시의 미국 주(알래스카와 하와이 제외)를 상징하는 48개의 흰색 별이 가지런히 배열되고, 13개의 붉은색과 흰색

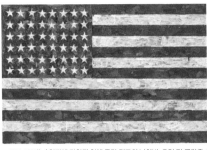

● 1954~1955作 / 합판에 장착된 천에 중간 정도의 납화법, 오일 및 콜라주 / 107.3 × 153.8cm / 뉴욕, 현대미술관

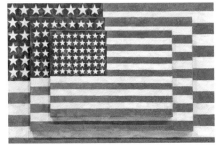

● 〈세 깃발〉 1958作 / 합판에 장착된 천에 중간 정도의 납화법, 오일 및 콜라주 / 77.8 × 115.6cm / 뉴욕, 현대미술관

의 줄무늬가 서로 교차하며 화면을 가로로 나누고 있다. 그리고 줄무늬 아래에 신문용지가 보인다. 텍스트를 읽어보면 신문용지가 무작위로 선택된 것이 아님이 분명하다. 존스는 헤드라인이나 국가 또는 정치 뉴스를 피하고 중요하지 않은 기사나 광고를 사용했다. 그림의 표면은 거친 질감을 가지고 있으며, 48개의 별은 동일하지 않다. 뒷면에는 1954년으로 되어 있다.

재스퍼 존스(Jasper Johns, 1930~)
미국의 화가. '팝 아트의 아버지'로 불린다. 깃발, 과녁, 지도 등 일상생활에서 친숙한 이차원적 사물을 사용해 감정이 배제된 추상적 문양으로 바꿔 놓음으로써 기존 전위예술의 주류였던 추상표현주의를 네오다다이즘으로 발전시켰다.

밤을 지새우는 사람들

\<Nighthawks\>

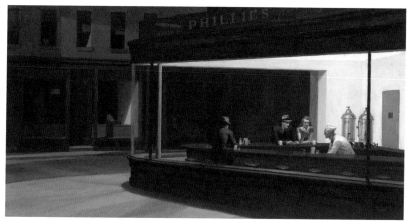

●1942作 / 캔버스에 유채 / 152 × 84cm / 시카고 미술관

〈밤을 지새우는 사람들〉에 대해 에드워드 호퍼는 "아마도 나는 무의식적으로 대도시의 외로움을 그렸던 것 같다."라고 회상했다. 철야 식당에서 세 명의 고객이 서버 맞은편 카운터에 앉아 있는데, 각자 생각에 잠겨 서로 떨어져 있는 것처럼 보인다. 구성은 촘촘하게 되어 있으며 세부사항도 여유가 있다. 시설 입구도 없고 거리에 잔해도 없다.

조화로운 기하학적 형태와 식당의 전기 조명을 통해 호퍼는 고요하고 아름답지만 수수께끼 같은 장면을 만들어냈다. 호퍼가 뉴욕 그리니치 애비뉴에서 본 레스토랑에서 영감을 받았지만, 이 그림은 실제 장소를 사실적으로 옮겨놓은 것이 아니다. 관객에게 인물과 그들의 관계, 그리고 이 상상의 세계에 대해 궁금증을 유발하게 한다.

에드워드 호퍼(Edward Hopper, 1882~1967)
미국의 대표적인 사실주의 화가. 20세기 미국인의 삶의 단면을 무심하고 무표정한 방식으로 포착함으로써 인간 내면에 깃들어 있는 고독과 상실감, 단절을 표현했다. 그의 작품에서 공간과 빛, 인물이 어우러져 빚어내는 풍경은 현실이라는 표피에 감싸인 내부로의 응시이며, 이로 인한 감각을 일깨워 준다.

즉흥 그림 6 (아프리카인)

\<Improvisation 6 (Afrikanisches)\>

바실리 칸딘스키의 〈즉흥 그림 6 (아프리카인)〉은 1909년에 창조된 이래 예술 애호가를 사로잡은 추상예술의 걸작이다. 그림의 구성은 기하학적 모양과 곡선이 혼합되어 움직임과 역동성을 만들어낸다. 이 작업은 각각 고유한 리듬과 에너지를 가진 여러 섹션으로 나뉜다. 모양과 색상의 조합은 칸딘스키 스타일의 특징인 통제된 혼돈 감각을 불러일으킨다.

색상은 그림의 가장 두드러진 측면 중의 하나이다. 칸딘스키는 기쁨과 활력의 느낌을 주는 활기차고 포화된 색상의 팔레트를 사용했다. 색상은 혼합되어 겹치며 작업에서 깊이와 질감을 만든다.

그림의 역사는 매력적이다. 칸딘스키는 유럽에서 정치적, 사회적으로 동요되던 시기에 이 작품을 그렸다. 이 그림은 시대의 긴장과 불확실성뿐만 아니라 아프리카 문화와 예술

● 1909作 / 캔버스에 유채 / 107 x 99.5cm / 뮌헨, 렌바흐하우스

에 대한 저자의 매력을 반영한다. 그림의 덜 알려진 측면 중 하나는 음악과의 관계이다. 칸딘스키는 훌륭한 음악 애호가였으며, 예술과 음악은 밀접한 관련이 있다고 믿었다. 〈즉흥 그림 6 (아프리카인)〉은 음악에 대한 시각적 반응을 표현했으며, 칸딘스키는 음악을 들으면서 이 그림을 그렸다고 한다.

바실리 칸딘스키(Wassily Kandinsky, 1866~1944)
러시아 태생의 화가. 추상미술의 아버지이자 청기사파의 창시자로 사실적인 형체를 버리고 순수 추상화의 탄생이라는 미술사의 혁명을 이루어냈다. 미술의 정신적인 가치와 색채에 대한 탐구로 20세기의 가장 중요한 예술이론가 중 한 사람으로 불리며, 바우하우스의 교수로도 재직했다.

071
십자가형 발치에 있는 인물에 대한 세 가지 습작
<Three Studies for Figures at the Base of a Crucifixion>

● 1943作 / 보드 3개에 유성 페인트 / 94 × 73.7cm / 시카고 미술관

프란시스 베이컨의 인물 형상은 두려움과 속박에 의해 그로테스크하게 일그러져 있다. 그는 기독교 성화에서 삼위일체의 편재를 강조하기 위해 사용되어 온 삼면화 형식을 비틀어 그 속에 인간을 뭉개진 고깃덩어리처럼 그려 넣었다. 이러한 작품에 대하여 그는 "고통받는 인간은 고기다"라고 말했다.

베이컨은 예수의 죽음을 묘사한 기독교 그림에 자주 등장하는 인물을 따서 이 작품의 제목을 붙였다. 그러나 그는 그 생물이 그리스 신화에 나오는 복수의 분노를 상징한다고 말했다. 베이컨은 자연의 질서에 어긋나는 사람들을 처벌한다. 예를 들어, 아이스킬로스의 비극 3부작 가운데 마지막 작품인 〈에우메니데스(The Eumenides)〉에서 복수의 여신들은 자신의 친모를 살해한 남자의 죄를 물으며 끝까지 추적한다.

베이컨은 1945년 4월에 이 그림을 처음 전시했다. 어떤 사람들에게 그것은 지도 원칙이 부족한 세상에서 벌어지는 전쟁과 홀로코스트의 공포를 반영한다.

프란시스 베이컨(Francis Bacon, 1909~1992)
영국의 표현주의 화가. 종교화에서 주로 사용하는 삼면화 형식에 고립된 인물 형상을 그로테스크하게 담아 인간의 폭력성과 존재적 불안감을 표현했다. 20세기 유럽 회화의 역사에서 가장 강렬하고 불안하며 논란을 일으키는 이미지의 창출자로 평가받는다. 그의 작품 〈루치안 프로이트에 대한 세 개의 습작〉은 2013년 뉴욕 크리스티 경매에서 세계 최고가를 경신했다.

070
리알토에서의 십자가의 기적

\<Miracolo della Croce a Rialto\>

이 장면은 리알토 다리 근처 대운하의 산 실베스트로의 궁전에서 일어난, 대주교가 십자가 유물을 통해 치유의 기적을 행하는 장면이다. 그러나 이 사건은 그림의 중심에 피소드가 아니다. 그 치유의 행위는 왼쪽 상단의 넓은 로지아에서 일어나기 때문이다. 대신 대운하의 풍경이 캔버스의 대부분을 채우고 일상생활의 장면이 펼쳐진다.

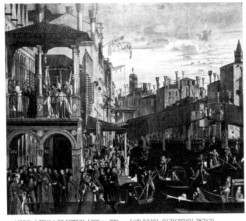

●1496作 / 캔버스에 템페라 / 365 × 389cm / 베네치아, 아카데미아 갤러리

당시 그림 속의 리알토 다리는 운하 양쪽을 연결하는 유일한 다리였다. 이곳 리알토는 베네치아의 상업 및 금융 생활의 중심지였다. 독일인, 튀르키예인 등 외국 상인들의 본부가 가까이에 있었고, 카르파치오는 당시 세계 여러 곳에서 온 사람들을 만날 수 있었다. 이 장면에서는 빨간 예복을 입은 베네치아 상원의원에서부터 줄무늬 스타킹과 긴 곱슬머리를 한 우아한 멋쟁이에 이르기까지 현대 의상을 입은 사람들을 보여준다. 하지만 그림에서 가장 눈에 띄는 부분은 운하 한가운데에 있는 곤돌라의 묘사이다. 곤돌라 사공들은 아마도 축제 행사 때문인지 매우 우아하게 옷을 입고 있다.

비토레 카르파치오(Vittore Carpaccio, 1460~1526)
이탈리아 초기 르네상스의 베네치아파에 속해 있던 특이한 존재로서 미니아튀르 같은 정교한 수법과 기지에 넘치는 구상으로 건물이나 운하, 야산이 있는 널따란 공간에 무수한 군중을 자유롭게 배치하였다. 종교화에도 풍속화적 친밀감을 표현하여 많은 사람으로부터 사랑을 받았다.

류트 연주자

<The Lute Player>

두 버전의 그림은 카라바조의 초기 시대를 대표하는 작품으로, 아마도 후원자의 동성애 취향과 예술가의 성향을 반영한 듯하다. 모델은 류트를 연주하는 젊은 음악가인데, 그 앞에는 일련의 물건들(악보, 악기, 꽃병)이 정물화를 형성하고 있다. 흰 셔츠를 입은 갈색 머리의 젊은이가 대리석 테이블 뒤에서 관객의 눈을 똑바로 바라보며 류트를 연주한다. 입이 살짝 벌어져 있어서 악기 반주에 맞춰 노래를 부르고 있는 듯싶다.

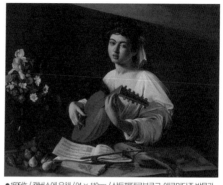
●1596作 / 캔버스에 유채 / 94 × 119cm / 상트페테르부르크, 에르미타주 박물관

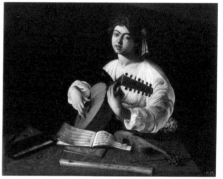
●1596作 / 캔버스에 유채 / 100 × 126.5cm / 와일덴슈타인 컬렉션

테이블 왼쪽에는 빛이 반사되는 꽃으로 채워진 투명한 유리 꽃병 앞에 과일과 채소가 정물화로 배열되어 있다. 그림의 배경은 어둡고 불분명하지만 인물 자체는 밝게 빛나고, 그 앞에 놓인 소품들도 밝다. 주제의 처리는 악보의 구겨진 모양, 일부 과일의 딱지, 실패한 사랑을 나타낼 수 있는 류트 몸체의 균열과 같은 주목할 만한 상징적 세부사항을 드러낸다.

카라바조(Caravaggio, 1571~1610)
이탈리아의 화가. 기술적으로 부족한 부분을 참신하고 대담한 자연주의로 채워 17세기를 대표하는 화가가 되었다. 그 결과 '카라바지스티'라 불리는 그의 추종자들이 유럽 전역에서 생겨났다. 초상화와 정물화에 뛰어났고 사실적인 종교화를 그렸다.

이집트 피신 중 휴식

<Le Repos pendant La Fuite en Égypte>

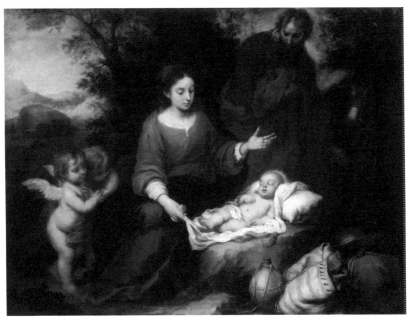

●1665作 / 캔버스에 유채 / 136.5 × 179.5cm / 상트페테르부르크, 에르미타주 박물관

이 작품은 기독교 도상학의 고전적인 모티프를 묘사하고 있으며, 이집트로 피신하는 동안 성 가족이 휴식을 취하는 장면이다. 헤롯 왕이 아기를 찾아 없애려고 하자 요셉과 마리아가 아기 예수를 보호하기 위해 이집트로 피신한다. 그림에는 조롱박과 주전자에 물이 채워지고, 아기 예수가 잠을 자고 있다. 마리아와 요셉은 아기의 잠자는 모습을 지켜보고 있고, 왼쪽에는 두 천사가 호기심 어린 눈으로 아기를 바라보고 있다.

바르톨로메 에스테반 무리요(Bartolomé Esteban Murillo, 1617~1682)
17세기 스페인 바로크 회화의 황금시대를 대표하는 화가이다. 색조에 약간 차가운 느낌을 주던 세비야 파적(派的) 그림에서 점차 안정감과 미감(美感)을 띤 훈훈한 느낌을 주는 화풍으로 바뀌었다. 풍속화가와 초상화가로서도 뛰어난 재능을 발휘하였으며, 다작의 화가였다.

067
송도도 병풍
\<Waves at Matsushima\>

이 작품은 린파(琳派)의 창립자인 타와라야 소타츠의 작품이다. 소타츠의 현존하는 병풍 그림 6개 가운데 하나이다. 이 병풍은 오사카부 사카이시에 있는 쇼운지 절에 전래되었다고 한다. 부유한 상인 다니 쇼안이 소타츠에게 이 그림을 의뢰하고 나중에 이 그림을 사찰에 기증했다고 한다. 이 스크린은 1902년까지 쇼운지에 남아 있었고, 그 후 미국의 찰스 프리어 컬렉션의 일부가 되었다.

오른쪽 화면은 선명한 색상으로 렌더링된 날카로운 암초를 보여주고, 왼쪽 화면은 모래

●17세기作 / 인쇄, 와시 종이에 금 / 6겹 병풍 한 쌍 / 찰스 프리어 컬렉션

사장에서 자라는 소나무와 떠다니는 구름을 보여준다. 금과 먹을 겹겹이 입혀, 흐르는 파도의 역동적인 효과를 연출한다.

타와라야 소타츠(Tawaraya Sotatsu, 1570?~1640)
일본 모모야마 시대와 에도 시대 초기에 활약했던 화가이자 공예가로, 헤이안 시대의 야마토에(大和繪) 전통을 재해석한 독창적인 화풍을 개척했다. 그의 장식적인 화풍은 윤곽선이 아닌 색색만으로 형체를 나타내는 몰골법을 특징으로 하였는데, 특히 그는 마르지 않은 물감이 상호 침투하여 번지며 나타나는 우연적이고 장식적인 효과를 바탕으로 한 일종의 선염법인 타라시코미(溜込) 기법을 발전시켰다.

066
이젠하임 제단화
\<Isenheim Altarpiece\>

1511년에서 1515년 사이에 제작되고 그려진 이 거대한 이동식 제단화는 접을 수 있는 날개 두 세트로 구성된 복잡한 구조로 되어 있다. 날개 부분을 접거나 펼침에 따라 이 제단화는 세 가지의 다른 모습으로 나타난다.

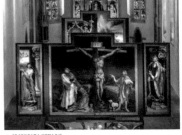

상부 왼쪽 날개에는 페스트의 수호성인 성 세바스찬이, 그리고 오른쪽 날개에는 이젠하임 병원 수도원의 수호성인 성 안토니우스가 그려졌다.

●〈이젠하임 제단화〉

십자가 옆에는 작은 십자가를 지고 성찬 잔에 피를 쏟는 어린 양의 고대 상징과 함께 강력한 세례자 요한의 모습이 서 있다. 그는 예수를 손가락으로 가리키며 말하고 있다.

"그는 흥하여야 하겠고 나는 쇠하여야 하리라." (요한복음 3:30)

막달라 마리아는 필사적으로 기도를 하고 있으며, 사도 요한은 정신적으로 큰 충격을 받은 성모 마리아를 부축하고 있다. 그뤼네발트는 예수의 모습을 극심한 고통을 당하는 페스트 환자처럼 묘사하였다. 이는 이 이젠하임 병원의 환자들에게, 예수가 그들의 고통을 이해하며 함께 나누고 있음을 암시하여 그들을 위로하려는 의도였다.

하부 날개에는 무덤에 누워 있는 예수의 모습이 보인다. 중앙 패널에는 십자가형이 어둡고 고통스럽게 묘사되었다. 끔찍한 상처로 온몸이 뒤덮이고 창백한 모습으로 십자가에 매달려 있는 예수 그리스도는 죽기 직전이거나 이미 죽은 모습이다.

마티아스 그뤼네발트(Matthias Graünewald, 1470?~1528)
독일 르네상스 회화에서 한때 잊혔던 거장이다. 고통을 표현한 대작 〈이젠하임 제단화〉에 의해 19세기에 명성이 복원되었다. 이탈리아 회화의 이상화와 정밀한 사실주의를 결합시키고자 하였다. 그의 양식은 20세기 초 독일 표현주의 화가들에게 영향을 주었다.

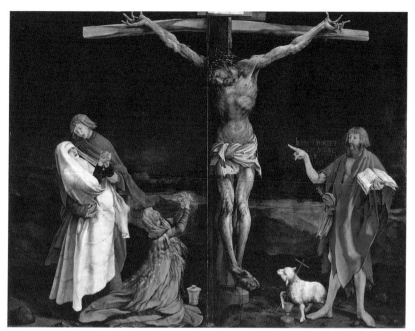

● 1511~1515作 / 패널에 유채물감 / 500 × 800cm / 운털린덴 미술관

　놀랍고 강렬한 이 작품은 고딕 양식의 종교적인 이미지와 르네상스의 기법적인 발전
이 잘 어우러져 있다. 그러나 현실이 온전한 공포 속에서 묘사되는 것처럼 보이는 이 그
림에는 한 가지 비현실적인 특성이 있다. 즉 그림의 크기가 크게 다르다. 십자가 아래
에 있는 막달라 마리아의 손과 그리스도의 손을 비교해 보면 그 크기가 크게 차이 난
다. 이 문제에 있어서 그뤼네발트는 르네상스 이후 발전해 온 현대 미술의 규칙을 거부
하고 그림에서의 중요성에 따라 인물의 크기를 의도적으로 변화시키는 중세 및 원시
화가의 원칙으로 되돌아갔다는 것이 분명하다. 그는 제단의 영적인 교훈을 위해 기분
좋은 아름다움을 희생한 것처럼, 정확한 비율에 대한 새로운 요구도 무시했다. 왜냐하
면 이것이 성 요한의 '말씀'의 신비한 진리를 표현하는 데 도움이 되었기 때문이다.

작별 인사

\<The Farewell\>

● 1911作 / 캔버스에 유채 / 96.2 × 70.5cm / 뉴욕, 현대 미술관

　이 그림은 기차역을 배경으로 하는 혼란과 움직임의 드라마를 묘사함으로써 현대 생활의 분주한 심리적 차원을 포착한다. 그림의 초점은 움직임 자체에 있으며, 속도의 개념을 재정의한 기관차, 비행기, 자동차와 같은 현대 기계를 강조한다.

　이탈리아 미래주의 운동의 선두 주자인 보치오니는 색상과 역동성을 활용하여 현대 생활의 에너지와 흥분을 표현했다. 〈작별 인사〉는 기차의 증기가 하늘로 솟아오르면서 파도에 휩쓸려 가는 사람들의 융합을 구체적으로 묘사한다. 그리하여 작별 인사를 하는 사람들과 그들의 감정을 우화적으로 드러낸다.

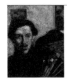

움베르토 보치오니(Umberto Boccioni, 1882~1916)
이탈리아의 화가이며 조각가, 이론가. 20세기 이탈리아에서 발생한 미술운동인 '미래주의'를 대표하는 작가로서 역동성과 기술, 속도감을 연상시키는 분열된 이미지와 강렬한 색채, 현대적인 삶을 주제로 작품을 남겼다. 회화뿐 아니라 조각 작품에서도 지속적인 움직임을 이미지화했으며, 수많은 저서를 통해 이론적인 토대도 마련했다.

064
봄 깨우기
\<Spring Awakening\>

뵈클린은 피렌체 시대에 중요한 역할을 한다. 1874년부터 피렌체에 살았던 뵈클린은 그곳에서 한스 폰 마레스를 만났고, 그와 함께 1879년 이탈리아 남부를 여행했다. 같은 해 뵈클린은 애가적인 분위기의 구성인 〈봄의 저녁〉을 그렸다. 1년 후 그는 다소 정적

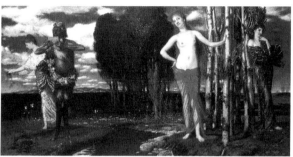

●〈봄 깨우기〉 1880作 / 나무에 붙인 캔버스에 유채 / 66 × 130cm / 취리히 미술관

●〈봄의 저녁〉 1879作 / 나무에 붙인 캔버스에 유채 / 67.4 × 129.5cm / 부다페스트 미술관

인 또 다른 그림 〈봄 깨우기〉에서 목신(牧神)인 판(Pan)이 숲의 님프에게 연주하는 장면을 묘사하였다.

목신인 판은 숲의 님프 중 시링크스를 애모했는데, 그녀는 판의 사랑을 외면하고 갈대로 변해 버렸다. 이에 판은 갈대를 엮어 플루트(시링크스)를 만들어 연주했는데, 두 작품 모두 판의 애절한 사랑을 묘사하고 있다.

아르놀트 뵈클린(Arnold Böcklin, 1827~1901)
스위스의 상징주의 화가. 알레고리적이고 암시적이며 죽음을 주제로 한 염세주의적 작품으로 고대 로마 신화에서 영감을 얻었다. 죽음에 대한 천착과 풍부한 상상력, 세련된 색채 감각이 함께 어우러져 독특한 화풍을 창조하였으며, 20세기 초현실주의 화가들에게 큰 영향을 미쳤다.

이른 아침의 헷 스테인 풍경

\<A View of Het Steen in the Early Morning\>

이 작품은 브뤼셀과 앤트워프 사이의 시골 지역인 엘레베이트(Elewijt)에 있는, 루벤스의 시골 성(城)을 보여준다. 그가 인생의 마지막 5년을 보낸 곳이 바로 이곳이다. 이 성은 '돌집'을 의미하는 헷 스테인(Het Steen)이라고 불린다. 그림은 헷 스테인의 전형적인

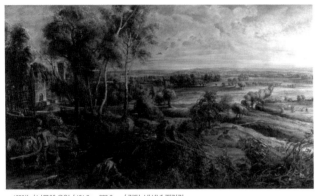

이른 가을 아침을 묘사한다.

농부와 그의 아내가 판매용 농산물을 실은 마차에 올라 시장으로 떠나고 있다. 전경에는 총

● 1636作 / 나무에 오일 / 131.2 × 229.2cm / 런던, 내셔널 갤러리

을 든 사냥꾼과 주둥이가 뾰족한 그의 개가 작은 나무 아래에 모여든 자고새 떼 쪽으로 기어오르고 있다. 더 뒤쪽의 오른쪽 들판에는 젖소의 젖을 짜는 두 명의 낙농가가 보인다. 작은 나무다리가 교차하는 곳에서 왼쪽 개울을 따라 집 쪽으로 돌아가면 해자(垓子) 옆 벽에 기대어 있는 어부가 보인다. 그리고 그 뒤에는 옷을 곱게 차려입은 신사 숙녀가 문 옆을 산책하고 있고, 간호사로 추정되는 또 다른 여성이 아기를 안고 나무 아래에 앉아 있다.

페테르 파울 루벤스(Peter Paul Rubens, 1577~1640)
플랑드르의 화가. 바로크 시대 화가로서 날로 높아가는 명성과 많은 제자에게 둘러싸여 특유의 화려하고 장대한 예술을 펼쳐나갔다. 그의 현란한 작품은 감각적이고 관능적이며 밝게 타오르는 듯한 색채와 웅대한 구도가 어울려 생기가 넘친다. 외교관으로서도 활약하였으며, 원만하고 따뜻한 인품으로 유럽 각국의 왕들로부터 존경과 사랑을 받았다.

강 풍경

\<River Landscape\>

안니발레 카라치는 이 그림을 통해 풍경을 이탈리아 바로크 회화의 주제로 고안했다고 말할 수 있다. 이곳의 자연은 이야기의 배경이 아니라 그 자체로서 무엇보다도 높이 평가된다. 부드러운 햇빛이 땅을 얼룩지게 하고, 강 표면을 뒤흔드는 잔물결을 찾아낸다.

나무 꼭대기의 금빛은 초가을을 암시한다. 빨간색과 흰색으로 옷을 밝게 입은 뱃사공이 얕은 물에서 배를 조종하고 있다.

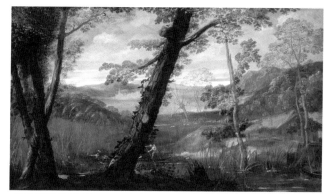

●1590作 / 캔버스에 오일 / 88.3 × 148.1cm / 워싱턴 D.C. 내셔널 갤러리 오브 아트

그의 형제 아고스티노와 사촌 로도비코 카라치와 함께 안니발레는 풍경을 스케치하기 위해 시골로 여행을 떠났다. 그리고 그곳에서 빠르게 스케치한 그는 스튜디오로 자리를 옮긴 다음 그림 작업을 했다. 결과적인 구성은 형태의 교묘한 균형이다. 강이 시골을 통과하여 전경을 향해 흘러갈 때, 그 경로를 나타내는 땅의 기반은 삼각형의 교대 리듬으로 후퇴하고 투영된다. 이정표와 같은 나무는 진행 상황을 멀리서 표시한다. 동시에 전경에 있는 어두운 나무들의 대담한 스트로크는 표면에 극적인 패턴을 형성하여 먼 지평선의 흐릿한 푸른색으로부터 관객의 주의를 되돌려 놓는다.

안니발레 카라치(Annibale Carracci, 1560~1609)
이탈리아의 화가. 미술가 가문인 카라치 가문에서 가장 재능있는 화가였다. 정제된 자연주의 양식을 추구하며 인위적인 마니에리스모 양식을 제거하고자 했다. 파르네세 궁전의 천장에 그린 고전적인 누드화는 '그랜드 매너' 양식의 화가들에게 좋은 표본이 되었다.

061

기차 안의 슬픈 청년

<Sad Young Man in a Train>

마르셀 뒤샹이 자화상이라고 밝힌 이 그림은 1911년 12월 프랑스 북부 뇌이(Neuilly)에서 논란의 여지가 있는 1912년 작 <계단을 내려가는 나부(裸婦) No. 2>에 대한 아이디어를 탐구하던 중 시작된 것으로 추정된다. 또한 <기차 안의 슬픈 청년>의 큐비즘에 대한 예리한 관심은 차분한 팔레트, 화면의 평평한 표면에 대한 강조, 추상적 구성의 요구에 대한 재현적 충실도의 종속에서 나타난다.

이 그림에서 뒤샹의 주된 관심은 두 가지 움직임, 즉 젊은 남자가 담배를 피우는 것을 관찰하는 기차의 움직임과 비틀거리는 인물 자체의 묘사이다. 기차의 전진 움직임은 그림의 선과 부피의 곱셈에 의해 암시되는데, 이를 통해 우리는 창문을 볼 수 있으며, 그 자체는 아마도 투명하고 흐릿한 '움직이는' 풍경을 제시할 것이다. 인물의 독립적인 측면 움직임은 방향이 반대되는 일련의 반복으로 표현된다.

이 두 시리즈의 복제는 뒤샹이 영향을 받았다고 인정한 크로노 사진의 다양한 이미지와 그가 적어도 이때까지 알고 있었던 이탈리아 미래파의 관련 아이디어를 암시한다. 여기서 그는 장치를 사용하여 움직임을 설명할 뿐만 아니라 젊은이를 그의 어두운 주변 환경과 통합하는데, 그의 흔들리고 처진 자세는 우울한 분위기를 조성한다.

이 작품과 유사한 작품이 완성된 직후 뒤샹은 입체파에 대한 관심을 잃었고 다다이즘의 측면을 예시하는 기계형 요소에 대한 기발한 어휘를 발전시켰다.

마르셀 뒤샹(Marcel Duchamp, 1887~1968)
미의 개념을 새롭게 정의한 프랑스의 혁명적인 미술가. 마르셀 뒤샹이 남성용 소변기 같은 소재를 활용해 '레디메이드'란 새로운 개념을 창안한 이후 미술은 완전히 다른 것이 되어버렸다. 다다이즘, 초현실주의뿐 아니라 개념미술에까지 광범위한 영향을 미쳤다.

● 1911~1912년作 / 캔버스에 유채 / 100 × 73cm / 베네치아, 페기 구겐하임 컬렉션

산과 바다

\<Mountains and Sea\>

헬렌 프랑켄탈러의 공식적인 미술 경력은 1952년 산과 바다 전시회를 기점으로 시작되었다. 이 그림(노바스코샤 여행에서 영감을 받음)은 유화로 칠해져 있지만 수채화 효과가 있다. 그녀는 재료가 색을 흡수하도록 준비되지 않은 캔버스에 직접 그림을 그리는 기법을 도입했다. 유성 페인트를 테레빈유로 크게 희석하여 색상이 캔버스에 스며들도록 했다. '스며든 얼룩(soak stain)'으로 알려진 이 기술은 잭슨 폴록 등이 사용했다.

●1952作 / 크기도 지정되지 않은 캔버스에 유채와 목탄 / 219.4 × 297.8cm / 헬렌 프랑켄탈러 재단

그러나 프랑켄탈러 그림의 유기적 특성은 자연에 대한 실제 묘사만큼이나 화가가 사용하는 재료의 특성과도 많은 관련이 있다. 자신이 액션 화가가 아니라고 주장하는 그녀는 잭슨 폴록의 드립 기법처럼 화가의 움직임이 아니라 물감의 유동성을 작품의 주요 요소로 삼는다.

헬렌 프랑켄탈러(Helen Frankenthaler, 1928~2011)
미국의 제2세대 추상표현주의 화가. 잭슨 폴록의 드리핑 페인팅(dripping painting)에 영향을 받아 '스며든 얼룩'이라 불리는 추상표현주의적 양식을 발전시켰다. 수채화를 연상시키는 독특한 기법에 심리적 감흥을 일으키는 색채의 서정성을 작품 특징으로 한다.

코젤 공성전

\<The Siege of Kosel\>

●1808作 / 캔버스에 유채 / 205 × 304cm / 뮌헨, 노이에 피나코테크

〈코젤 공성전〉은 화가 빌헬름 폰 코벨의 12부 주기 '위대한 전투 그림' 중 첫 번째 작품으로, 연합 전쟁 중 바이에른이 참여한 전투가 묘사되어 있다. 그림은 바이에른의 왕 루트비히 1세에 의해 위임되었다.

벌거벗은 언덕에서 치열한 기병대 교전이 진행 중이며, 왼쪽 전경에는 어둡지만 사망자와 부상당한 병사들이 보인다. 오른쪽에는 웅덩이와 나무 몇 그루가 있고, 중간 지대에는 왼쪽 계곡에서 올라온 프로이센 지원군이 있다. 멀리서 추가 증원군이 보인다.

코벨은 1792년 선제후 칼 테오도르의 궁정 화가로 임명되었고, 1808년에는 뮌헨 아카데미의 교수가 되었다. 이 기간 동안 그는 루트비히 왕세자의 지휘하에 나폴레옹 전쟁 중 바이에른 군대의 고귀한 행위를 대표하는 일련의 그림을 제작하여 풍경의 특별한 특징을 만들었다.

빌헬름 폰 코벨(Wilhelm von Kobell, 1766~1853)
독일의 풍경화가로 페르디난트 코벨의 아들이다. 1792년 이래 뮌헨의 궁정화가로 일했고, 1814년 뮌헨 예술 아카데미의 교수로 임명받았다. 명징한 빛 속에 인물과 동물을 그렸으며, 특히 그의 전투화에서는 수직선과 수평선의 강조로 대규모 전투를 마치 파노라마로 보듯이 실감나게 표현하였다.

마돈나와 아이, 성 카타리나와 성 제임스

<Madonna col Bambino tra i santi Caterina d'Alessandria e Giacomo>

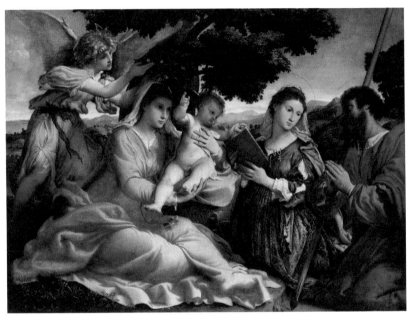

● 1527~1533作 / 캔버스에 유채 / 113.5 × 152cm / 빈, 미술사 박물관

베네치아 화파를 대표하는 이탈리아 화가 로렌초 로토의 작품에서는 대부분 자연주의 스타일이 느껴진다. 빛은 인물에 떨어지고 풍부한 풍경을 비춘다. 마리아의 하늘색 드레스는 설화석고처럼 보이는 그녀의 피부와 미묘한 조화를 이룬다. 그림의 왼쪽에는 천사가 성모 마리아의 머리에 화환을 씌우고 있다. 성 카타리나는 성모 마리아와 마찬가지로 당시의 세련되고 우아한 옷을 입고 있다. 어떤 의미에서는 단순한 사물의 장면에 내면의 섬세한 움직임을 부여하는 반고전주의를 증명한다.

로렌초 로토(Lorenzo Lotto, 1480?~1556)
이탈리아의 화가로 환상적인 채색법과 다이내믹한 구도법, 명암의 색채효과를 추구하여 양식상에 새로운 변화를 보였다. 개성이 명확하며 독특한 은회색조 바탕에 세부에는 조금도 구애되지 않는 소박한 기운이 느껴지는 독자적 양식을 전개했다.

057
20센트짜리 영화

\<Twenty Cent Movie\>

레지널드 마쉬의 〈20센트짜리 영화〉는 뉴욕시의 지저분한 면을 묘사한 유명한 걸작이다. 1936년에 완성된 이 그림은 42번가의 리릭 극장(Lyric Theatre) 주변을 어슬렁거리는 한 무리의 사람들을 묘사하고 있다. 이는 실제 스타, 비트 플레이어 및 액션을 준비하

● 1936作 / 구성판에 카본펜슬, 잉크, 유채 / 76.2 × 101.6cm / 뉴욕, 휘트니 미술관

는 엑스트라가 있는 무대 세트와 유사하다. 마쉬의 작업은 종종 혼잡한 코니 아일랜드 해변 장면과 인기 있는 엔터테인먼트에 초점을 맞췄다. 그는 광란의 1920년대와 대공황 기간 동안 뉴욕의 거리 생활을

묘사한 것으로 유명하다. 마쉬는 이 작품에서 1930년대에 뉴욕에서 인기를 끌었던 풍자극 문화를 조명한다.

이 그림은 공연 후의 무대 뒤 장면을 묘사하여 만든 그의 많은 그림 가운데 하나이다. 당시 대중들에게 널리 사랑받았던 장소인 극장을 전통적인 양식으로 묘사한 이 작품은 당대의 도시 풍경을 코믹하면서도 날카롭게 보여준다.

레지널드 마쉬(Reginald Marsh, 1898~1954)
마쉬는 어린 나이에 현대 미술과 추상화에서 벗어나 비유적인 것을 선호했다. 그의 스타일은 '미국의 사회적 리얼리즘'으로 거슬러 올라간다. 그의 작품은 '대공황'으로 특징지어졌으며, 주로 개인보다는 군중의 표현에 중점을 두었다. 그의 다양한 표현 방식은 캔버스에 그림을 그리고 프레스코화, 판화, 드로잉을 하는 것이다. 5천 개 이상의 스케치와 삽화를 남겼다.

056
아이의 목욕
<The Child's Bath>

메리 카사트는 1877년 인상파 화가들과 함께 전시회를 했던 유일한 미국 화가이다. 그 무렵 그녀는 전통적인 회화에 환멸을 느끼고 있었다. 그녀는 인상파 작품, 특히 여성과 어린이에 대한 민감하지만 감정적이지 않은 묘사에 집중했다. 이 그림은 카사트가 인상주의 운동에 기여한 여성 예술가로서의 중요성을 상징하는 작품 중 하나로 평가받는다.

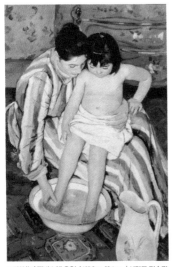

● 1893作 / 캔버스에 오일 / 100.3 × 66.1cm / 시카고 미술관

그녀는 잘린 형태, 대담한 패턴과 윤곽선, 평평한 원근법과 같은 색다른 장치를 사용했는데, 이 모든 것은 일본 목판화에 대한 연구에서 비롯되었다.

카사트는 부드럽고 따뜻한 색조를 사용하여 편안하고 친밀한 분위기를 조성한다. 생동감 넘치는 패턴이 서로 어울려 아이의 벌거벗은 모습을 강조하는 역할을 하며, 아이의 희고 연약한 다리는 여자의 줄무늬 드레스 라인처럼 곧게 뻗어 있다.

이 그림은 모성애와 어린아이의 순수함을 표현하는 데 초점을 맞추고 있다. 어린아이를 목욕시키는 어머니의 모습을 담고 있는 모습을 통해 이들의 긴밀한 관계와 정서적 연결을 강조한다.

메리 카사트(Mary Cassatt, 1844~1926)
미국의 여류 화가로 소녀 시절을 프랑스와 독일에서 보냈다. 펜실베이니아 미술아카데미에서 수학하였고, 1872년에 유럽으로 돌아가 드가의 지원을 얻어 인상파 운동에 가담했다. 주로 일상생활을 서정적으로 묘사했으나, 1890년 풍속화 전시를 보고 감화되어 더욱 평면화한 작풍으로 변했다.

생트 빅투아르 산

<Mont Sainte-Victoire>

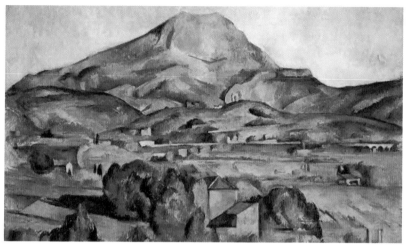

● 1895作 / 캔버스에 오일 / 73 × 92cm / 필라델피아, 반스 재단

　그림의 모델은 프랑스 남부 프로방스의 '생트 빅투아르 산'이다. 세잔은 당시 엑상프로방스에서 많은 시간을 보내며 그 풍경과 특별한 관계를 맺었다. 주변 풍경 중에서 특별히 눈에 띄는 이 산은 그의 집에서도 볼 수 있었는데, 그는 그 산을 모델로 하여 여러 번 그림을 그렸다.

　세잔은 이 그림의 오른쪽 중앙에 아크 강 계곡에 있는 엑스-마르세유 선의 철교를 묘사했는데, 인상주의의 광학적 사실성을 포기하지 않고 자연 장면에 질서와 명확성을 부여하려는 세잔의 프로젝트를 분명하게 보여준다. 그림의 빛과 색상 모두 자연에 부과된 것이 아니라 자연스럽게 존재하는 패턴의 느낌을 준다.

폴 세잔(Paul Cézanne, 1839~1906)
프랑스의 화가. 사물의 본질적인 구조와 형상에 주목하여 자연의 모든 형태를 원기둥과 구, 원뿔로 해석한 독자적인 화풍을 개척했다. 추상에 가까운 기하학적 형태와 견고한 색채의 결합은 고전주의 회화와 당대의 발전된 미술 사이의 연결점을 제시했으며, 피카소와 브라크 같은 입체파 화가들에게 지대한 영향을 주어 '근대 회화의 아버지'로 불린다.

054
정어리의 매장(埋葬)

<The Burial of the Sardine>

그림의 제목인 <정어리의 매장(埋葬)>은 고야 사후에 발견된 것으로, 매년 2월 마드리드에서 열렸던 재의 수요일(Ash Wednesday)의 축제를 그린 그림이다. 천주교에서는 매년 2월 재의 수요일을 시작으로 부활절 전까지의 40일을 사순절이라고 하며, 이 동안은 결혼식을 금하는 등 철저한 금욕 생활을 요구하기 때문에 사순절 기간이 시작되기 전에 신나게 놀자는 취지에서 카니발이 시작되기도 하였다.

정통 카니발에는 광대들의 뒤로 조그마한 정어리가 달린 커다란 마네킹이 따라오고, 그 행렬이 만사나레스의 강둑에 이르면 그것을 매장하였다고 한다. 하지만 그림에는 정어리가 보이지 않는다. 마네킹 또한 가면으로 장식한 깃발로 대체되어 있다. 축제를 묘사했음에도 그림 자체가 어두침침하여 기괴하며 매우 음산하다. 그림 정중앙의 깃발을 옆쪽에서 보면 마치 해골처럼 보이는데, 이는 프라도 미술관에 전시된 고야의 수많은 다른 그림들과 연계해 보았을 때, 고야가 이 작품에 숨겨둔 첫 번째 생각이 '죽음'이라는 것을 알 수 있다.

이는 이 작품이 냉소적이고 염세적인 관점에서 정치적, 사회적, 종교적 악습을 비판한 고야의 <Disparates, 부조화 동판화 연작(1816~1817)>으로, 나아가 늙고 쇠약해진 상태에서 스페인 궁정과 교회의 타락에 대한 염증과 혐오감을 강렬하고 전율적인 주제로 그린 <Black Paintings(1820~1823)>로 이어지고 있음을 보여준다.

프란시스코 고야(Francisco José de Goya y Lucientes, 1746~1828)
스페인의 화가. 후기 로코코 시대에는 왕조 풍의 화려함과 환락의 덧없음을 다룬 작품이 많다. 고야의 작품은 스페인의 독특한 니힐리즘에 깊이 뿌리 박혀 있고, 악마적 분위기에 싸인 것처럼 보이며, 전환 동기는 중병을 앓은 체험과 나폴레옹 군대의 스페인 침입으로 일어난 민족의식이었다.

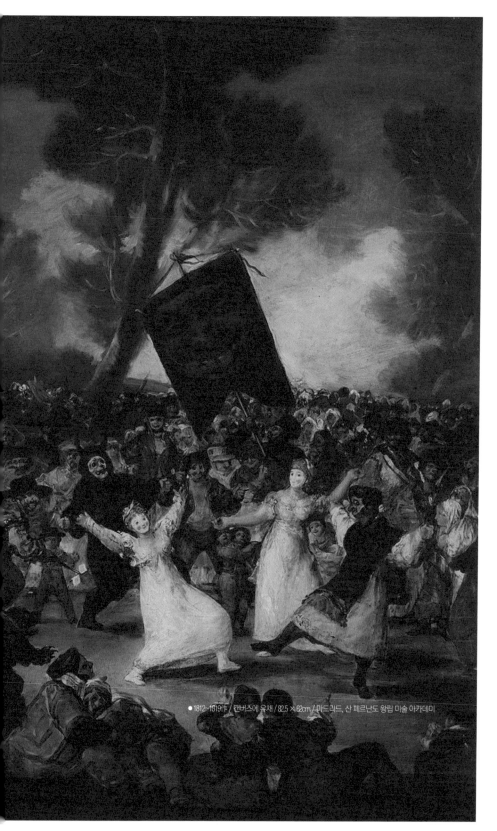

●1812~1819作 / 캔버스에 유채 / 82.5×62cm / 마드리드, 산 페르난도 왕립 미술 아카데미

얼음 바다

\<The Sea of Ice>

가장 유명한 극지 그림인 프리드리히의 〈얼음 바다〉는 1819~1820년 에드워드 패리의 북서항로 탐험에서 부분적으로 영감을 받았다. 비록 북극에 가본 적은 없지만 작가는 드레스덴의 엘베강을 따라 겨울에 얼어붙는 유빙을 스케치했다.

프리드리히는 두꺼운 얼음판을 고산 봉우리 모양으로 쌓았다. 바위 같은 덩어리는 묘지 앞에 세워진 묘비를 연상시킨다. 얼음에 부서진 배의 돛대와 거의 보이지 않는 선체에 죽음의 상징이 나타난다.

● 1823~1824作 / 캔버스에 오일 / 96.7 × 126.9cm / 함부르크, 쿤스트할레 미술관

〈얼음 바다〉는 프리드리히가 사회로부터 물러난 후 그의 예술이 무시된 이후의 정신 상태에 해당한다. 많은 미술사가는 이 그림의 의미, 즉 인간의 취약성, 죽음, 신앙을 통한 잠재적 구원의 의미에 대해 추측해 왔다. 이 그림의 중요성은 프리드리히가 북극 풍경의 도상학에 복잡한 아이디어 그물을 도입했다는 데 있다.

카스파르 다비트 프리드리히(Caspar David Friedrich, 1774~1840)
독일 낭만주의 운동의 대표적인 화가. 가족들의 죽음과 같은 비극적인 사건들로 프리드리히의 풍경화는 우울한 성향과 짙은 종교색을 띠고 있다. 프리드리히의 이미지들이 세상에 대한 우울한 관조의 전형이 되었지만, 개인적인 것이라기보다 그 시대의 경향이었다.

회의

\<The Meeting>

리차드 린드너의 예술적 세계는 독특하다. 그는 매우 순수하고 도시적인 에너지로 가득 차 있으며 이상한 에로티시즘에 의해 움직인다. 그는 40세의 늦은 나이에 뉴욕에서 예술가로서의 경력을 시작했다. 이 대도시 정글에서 그는 자신의 작품을 만들었다.

인물, 아마존 및 여주인공과 같은 로봇의 흥미진진하고 강력한 이미지, 자칭 영웅의 할리 퀸, 통제할 수 없는 1960년대와 1970년대의 예술적 파노라마에서 인용했다. 어떤 사람들은 그를 팝 아트의 선구자로 간주한다.

● 1953作 / 캔버스에 오일 / 152.4 × 182.9cm / 함부르크, 쿤스트할레 미술관

이 작품 〈회의〉 역시 시대 착오적인 의상(선원, 이브닝 드레스, 레오타드, 멜빵 벨트, 거대한 고양이)을 입은 다양한 캐릭터들이 바이에른의 루이 2세를 둘러싸고 있다. 그런 다음, 여성은 단호한 메이크업, 젠더화된 몸매, 액세서리 착용으로 거의 페티시즘에 가깝지만 결코 저속하지 않은 에로티시즘을 향해 나아가는 등 자신을 단호하게 강요한다.

리차드 린드너(Richard Lindner, 1901~1978)
독일 출신의 미국 화가. 함부르크 출생으로 뉴욕에서 사망했다. 독일에서 음악과 미술을 배우고 1933년부터 파리에서 지내다 1941년 도미, 처음엔 『보그(Vogue)』지 등의 일러스트레이터로서 활약하였다. 1950년대부터 회화에 전념, 공격적인 강함과 억압이 교차하는 여성상을 독특하게 양식화된 스타일로 표현하였다.

맹인의 치유

\<Healing of the Blind Man\>

이 그림은 시에나 대성당의 마에스타(Maesta)로 알려진 제단화로, 시에나의 대표적인 예술가인 두초 디 부오닌세냐의 서명이 담긴 그의 유일한 현존 작품이다.

● 1308~1311作 / 템페라 / 43 × 45cm / 런던, 내셔널 갤러리

중세 이탈리아의 위대한 화가 중의 한 명으로 꼽히는 두초는 건축 환경에 주제를 배치하면서 공간과 깊이를 최초로 연구한 화가이다. 색상 사용과 주제를 천국처럼 보이게 만드는 그의 탁월한 능력은 보는 이로 하여금 숨 막히게 한다.

그림에는 예수 그리스도가 무대 중앙에 등장하고 소경이 두 번 등장한다. 소경의 지팡이는 관객의 시선을 작품 전체로 움직이게 하여 그의 기적적인 치유 이야기를 전한다. 예수 그리스도가 먼저 소경의 눈을 만지고, 우리의 눈은 다음 장면으로 인도된다. 시력이 회복된 소경은 지팡이를 떨어뜨리면서 위를 바라보고 있다. 〈요한 복음〉 9장에 묘사된 기적이 두초의 표현에서 생생하게 나타나며, 보는 이로 하여금 경외심과 경이로움을 느끼게 한다.

두초 디 부오닌세냐(Duccio di Buoninsegna, 1255?~1318?)
이탈리아 시에나의 제단화가. 현존하는 회화는 단 두 점에 불과하지만, 사실적이고 입체적인 인물 표현과 삼차원적 공간성은 그의 혁신성을 확인시켜 준다. 시에나 대성당의 중앙 제단화인 '마에스타'는 그 시각적인 효과로 당대와 후대 미술가들에게 지속적인 영향을 미쳤다.

050

1년의 밀크위드

<One Year the Milkweed>

아실 고르키가 1944년에 제작한 소위 컬러 베일 그림 중 하나인 〈1년의 밀크위드〉에서는 페인트 필름이 캔버스 전체에 고르지 않게 씻겨 있고, 연상적이지만 불분명한 형태가 브러시로 칠해져 있다. 전체적인 녹색과 갈색 색조는 풍경을 연상시킨다. 그러나 식별 가능한 풍경 형태나 공간적 배경이 없다. 대신, 수직 물방울과 빛과 깊은 톤의 서로 바뀌 나타나는 질감은 전체 사진 표면에 걸쳐 변화하고 반짝이는 효과를 만들어낸다.

고르키는 1944년의 대부분을 버지니아 해밀턴에 있는 처부모의 시골 사유지에서 그림을 그리고 계절의 변화를 관찰하면서 보냈다. 〈1년의 밀크위드〉는 서정적이고 여유로운 분위기로, 일종의 추상적인 목가적 그

●1944作 / 캔버스에 유채 / 94.2×119.3cm / 워싱턴 DC 국립미술관

림이라고 할 수 있다. 이 그림의 느슨하고 세척된 기법은 계획 없이 그림과 드로잉을 통해 얻은 우연한 효과를 활용한 초현실주의 자동화 절차에 대한 고르키의 관심을 반영한다. 초현실주의 이론에서는 이러한 우연한 효과가 무의식적인 사고 과정을 드러내는 것으로 간주되었다.

아실 고르키(Arshile Gorky, 1904?~1948)
아르메니아에서 출생하여 15세 때 미국으로 건너가 뉴욕에서 디자인 및 공예를 배우고 초현실주의에 접근하였다. 한때 윌렘 드 쿠닝과 아틀리에를 함께 사용하면서 유기적인 추상 양식을 확립하였다. 자연물의 원형을 조합하여 내적인 세계를 표현한 추상표현주의의 대표적 화가이다.

049
일요일

<Sunday>

〈일요일〉은 벨기에 예술가 프리츠 반 덴 베르게의 주목할 만한 그림이다. 벨기에 헨트에서 남서쪽의 데인저 방향으로 약 15km 떨어진 곳에 있는 레이어 강을 따라 유럽에서 가장 아름다운 마을로 이름을 얻은 신트-마르텐스-라템을 배경으로 그려진 그림이다. 어느 봄날의 일요일, 한 무리의 사람들이 공원이나 정원에서 화창한 오후를 즐기고 있는 모습을 묘사하며 여가와 휴식의 장면을 포착하고 있다. 그림의 배경은 바로크 양식의 탑과 수도원, 농장과 과수원 및 초원이 있는 드롱헨의 강둑 길이다.

●1924作 / 캔버스에 유채 / 139 × 164cm / 벨기에, 왕립 미술관

프리츠 반 덴 베르게(Frits Van den Berghe, 1883~1939)
벨기에의 화가이자 제도가, 석판화가. 20세기 전반의 가장 흥미로운 표현주의 예술가 중 한 명이자 저명한 초현실주의 화가이다. 그는 신트-마르텐스-라템 지역의 상징주의 예술가들의 영향을 받아 경력을 시작했으며, 인상주의에 반대했던 그의 친구 예술가 구스타브 드 스메트와 함께 선언문을 썼다.

겟세마네 동산에서의 고뇌

<Agony in the Garden>

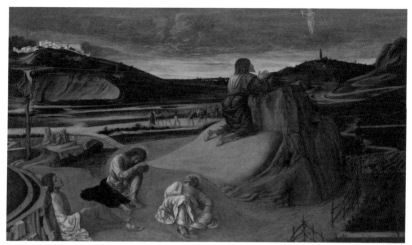

● 1459~1465作 / 목판에 템페라 / 81 × 127cm / 런던, 내셔널 갤러리

이 작품은 화려한 화풍의 베네치아 화파를 창시한 조반니 벨리니의 그림으로, 그리스도가 겟세마네 동산에서 기도하는 장면을 묘사하고 있다. 그리스도는 최후의 만찬 후 유다가 배반할 것을 예견하고 베드로, 요한, 야고보를 데리고 겟세마네 동산에 올랐다. 그가 홀로 기도를 올리고 내려와 보니 모두 잠들어 있었다는 성경의 소재를 바탕으로 이 그림을 그렸다. 이 작품에서 눈여겨볼 것은 서양화 최초로 새벽빛이 담홍색으로 물들어 있다는 점이다. 이 작품은 이탈리아 미술에서 새벽녘의 빛을 묘사한 최초의 그림으로 알려져 있다. 또한 조반니 벨리니가 표현한 부드러운 핑크색은 '벨리니'라는 스파클링 와인 칵테일을 탄생시키기도 했다.

조반니 벨리니(Giovanni Bellini, 1430?~1516)
베네치아 화파의 창시자. 벨리니는 주제와 기법에 있어 회화사에 중대한 공헌을 하였다. 오스만 제국의 술탄 메메드 2세의 궁정화가로 종교화와 군주 초상을 그리는 화가였다. 그는 15세기의 베네치아파를 확립하는 데 절대적인 역할을 하였으며, 또 후대에 커다란 영향을 끼쳤다. 문하에서는 조르조네, V. 티치아노 등 우수한 화가들이 나왔다.

047
부활

<The Resurrection>

이 그림은 예수 그리스도가 죽은 지 사흘 만에 부활하는 모습을 보여준다. 부활 사건은 기독교 신앙의 기본 교리 중 하나이다.

예술가 피에로 델라 프란체스카는 로마식 석관에서 걸어 나오는 예수 그리스도를 묘사했다. 그는 예수가 문자 그대로 무덤에서 기어 나오는 것처럼 위쪽 선반에 한 발을 올리고 있는 모습을 보여주는 예술적 전통을 따랐다. 예수는 승천(昇天)하기까지 40일 동안 이 땅에 머물게 될 것이다.

그림 속에서 그리스도는 똑바로 서서 관람자를 강렬한 눈빛으로 지켜보고 있다. 한 손에는 죽음에 대한 부활의 승리를 상징하는 적십자 깃발을 들고 있고, 다른 한 손은 무릎 위에 올려놓고 있다. 그의 몸에는 실제적인 무게와 실체가 있다. 그의 옷이 어깨에 늘어지는 방식은 그리스 신이나 로마 황제를 연상시킨다.

예술적 전통을 따랐음에도 불구하고 프란체스카는 특히 그리스도 승리의 자세 때문에 부활에 대한 놀라운 이미지를 창조했다. 예수의 무덤을 감시하기 위해 파견된 경비병들은 모두 그들의 무지에 굴복하여 잠들었다. 예수 그리스도는 죽음에서 부활하여 우리 앞에 담대히 서서 자신의 재림을 선포하였다.

그리스도의 부활 순간을 직접 목격한 사람은 없었다. 성경에 명시되어 있지 않기 때문에 교회는 수 세기 동안 이 주제에 대한 묘사를 피했다. 부활 표현이 널리 퍼진 것은 14세기와 15세기에 들어서서이며, 이러한 성장 속에서 서사적이라기보다는 신앙적 강조가 더 많아졌다.

피에로 델라 프란체스카(Piero della Francesca, 1416?~1492)
이탈리아의 화가로, 도메니코 베네치아노의 제자였다고 추측된다. 제단화를 많이 제작했는데, 산 프란체스코 성당 안의 제단 벽화 〈성 십자가 전설〉이 대표작이다. 이론가로서 《투시화법에 대하여》 등을 저술하기도 했다. 그의 작풍은 너무 이론적인 것같이 보이나 풍부한 감정이 넘쳐흘러 벽화나 초상화에 매력적인 걸작을 많이 남겼다.

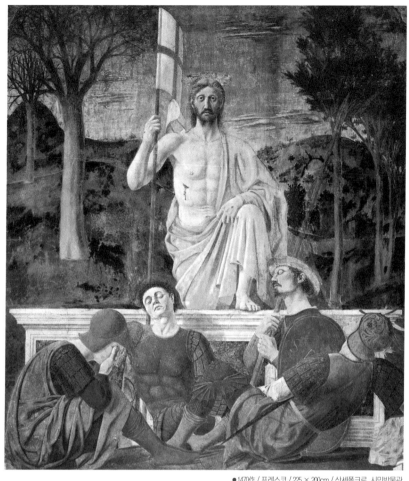

●1470作 / 프레스코 / 225 × 200cm / 산세폴크로, 시민박물관

프란체스카는 작품의 구성에 있어서 기하학적인 질서와 조화를 강조하면서 고전적 전통을 따랐다. 이는 그리스도의 자세뿐만 아니라 그리스도의 머리가 정점에 위치하는 삼각형을 기본 형태로 사용한 전체 레이아웃에서도 볼 수 있다. 이 형식은 이미지에 형식적인 중력을 추가한다. 게다가 뒤에 있는 나무들은 예수의 양쪽에 거의 대칭적으로 배치되어 있다. 왼쪽에 있는 나무들은 잎이 없어 겨울의 황량함을 나타내는 반면, 오른쪽에 있는 나무들은 부활의 희망을 상징하는 봄기운으로 가득하다.

046
발타사르 카를로스 왕자
\<Prince Balthasar Carlos\>

●1633作 / 캔버스에 오일 / 117.8 × 95.9cm / 런던, 월리스 컬렉션

발타사르 카를로스 왕자(1629~1646)는 스페인의 왕 펠리페 4세와 첫 부인 이사벨라 드 부르봉 여왕 사이의 아들이다. 부모의 우상이었던 발타사르 카를로스는 16세의 젊은 나이에 열병으로 사망했다. 그림에서 그는 약 세 살 때로 묘사된다. 이 포즈는 전년에 부엔 레티로(Buen Retiro)에서 즉위한 것을 기념하기 위해 그린 왕자의 초상화에서 반복된다.

벨라스케스의 자유로운 붓놀림은 왕자의 화려한 의상의 반짝임을 전달한다. 그는 금속 목가리개와 분홍색 허리띠를 착용하고 있고 손에는 지팡이와 레이피어를 들고 있는데, 모두 미래의 왕에게 꼭 맞는 장신구이다. 단순한 구성은 벨라스케스의 첫 번째 이탈리아 여행(1629~1631) 이후 작품의 전형이다.

●〈말 탄 발타사르 카를로스〉1635作 / 마드리드, 프라도 미술관

디에고 벨라스케스(Diego Rodríguez de Silva y Velázquez, 1599~1660)
스페인의 화가. 초기의 작품은 당시의 스페인 화가들과 다름없이 카라바조의 영향을 받은 명암법으로 경건한 종교적 주제를 그렸으나 민중의 빈곤한 일상생활에도 관심이 많았다. 만년의 대작에서 전통적인 선에 의한 윤곽과 조소적인 양감이라는 기법이 투명한 색채의 터치로 분해되어 공기의 두께에 의한 원근법의 표현으로 대치되었다.

248

게르니카

<Guernica>

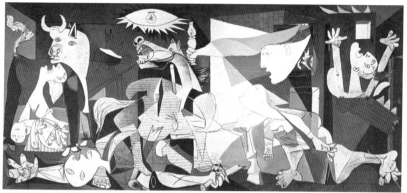

● 1937作 / 캔버스에 유채 / 349.3 x 776.6cm / 마드리드, 레이나 소피아 국립미술관

잔인하고 극적인 상황을 정확하게 묘사한 〈게르니카〉는 1937년 파리 만국박람회 스페인관의 일부로 제작되었다. 파블로 피카소가 이 위대한 장면을 그리게 된 동기는 독일의 공습 소식이었다. 프랑스 신문을 비롯한 다양한 매체에 게재된 드라마틱한 사진에서 작가가 보았던 바스크 마을. 그림에도 불구하고 연구와 완성된 그림에는 특정 사건에 대한 암시가 하나도 포함되어 있지 않으며, 대신에 전쟁의 야만성과 공포에 대한 포괄적인 호소를 구성한다. 거대한 그림은 스페인 내전이 초래한 공포에 대한 증언이자 제2차 세계대전에 일어날 일에 대한 사전 경고로 생각된다. 차분한 색상, 각각의 모티프의 강렬함, 그리고 그것이 표현되는 방식은 모두 장면의 극단적인 비극에 필수적이며, 이는 현대 사회의 모든 파괴적인 비극의 상징이 될 것이다.

파블로 피카소(Pablo Picasso, 1881~1973)
스페인 태생이며 프랑스에서 활동한 입체파 화가. 프랑스 미술에 영향을 받아 파리로 이주하였으며, 르누아르, 툴루즈 로트레크, 뭉크, 고갱, 고흐 등 거장들의 영향을 받았다. 초기 청색 시대를 거쳐 입체주의 미술 양식을 창조하였고 20세기 최고의 거장이 되었다. 〈게르니카〉, 〈아비뇽의 처녀들〉 등의 작품이 유명하다.

캉그라 화파: 정원의 라다와 크리슈나
\<Kangra School: Radha and Krishna in the Garden\>

캉그라 그림은 캉그라의 회화 예술로, 이전의 군주국이었던 히마찰 프라데시 주 캉그라의 이름을 따서 명명되었다. 18세기 중반 바솔리 회화 화파가 쇠퇴하면서 널리 퍼졌고, 곧 내용과 양 모두에서 그림의 규모가 커져 파하리(언덕) 회화 화파가 캉그라 그림으로 알려지게 되었다.

18세기 중반, 인도 북부 평야가 나디르 샤의 침공(1739)으로 혼란에 빠지고, 이어서 아흐마드 샤 두라니의 침입이 이어졌을 때 펀자브 언덕에서 이상한 사건이 일어났다. 그림에 대한 세련된 취향과 열정을 가진 군주 라자 고바르단 찬드(1744~1773)의 후원으로 하리푸르-굴레르에서 캉그라 화파의 그림이 탄생했다. 군주는 무굴 스타일의 회화 훈련을 받은 난민 예술가들에게 망명을 제공했다.

아름다운 푸른 언덕, 파도 모양의 계단식 논, 눈 덮인 산맥의 빙하수로 공급되는 개울이 있는 펀자브 히말라야의 고무적인 환경에서 민감한 자연주의를 지닌 무굴 스타일은 캉그라 스타일로 꽃피웠다. 전에는 주인의 초상화와 사냥 장면을 그리던 예술가들은 라다(Radha)와 크리슈나(Krishna)의 사랑을 황홀하게 쓴 자야데바 비하리와 케샤브 다스의 사랑 시에서 주제를 채택했다. 그리하여 낭만적인 사랑과 박티 신비주의로 가득 찬 새로운 예술 정신으로 회화 화파를 발전시켰다.

고바르단 찬드의 후계자인 파르카쉬 찬드(1773~1790 통치)도 예술가들 후원을 계속했다. 초기 굴레르 스타일의 그림은 예술가 판디트 세우 및 그의 두 아들과 동생으로 대표되었다. 라자 산사르 찬드(1775~1823)는 20세 때에도 굴레르 궁정에서 재능 있는 예술가들

캉그라 회화(Kangra painting)
캉그라 그림은 파하리 회화 학교의 중요한 중심지였던 캉그라의 예술을 말한다. 이름에서 알 수 있듯이 파하리 그림은 인도의 구릉지, 히말라야 이남 히마찰 프라데시 주에서 그린 그림으로, 17세기에서 19세기 사이에 라지푸트 통치자들의 후원을 받았다. 묘사된 인기 주제는 라다(Radha)와 크리슈나(Krishna) 사이의 영원한 사랑이다.

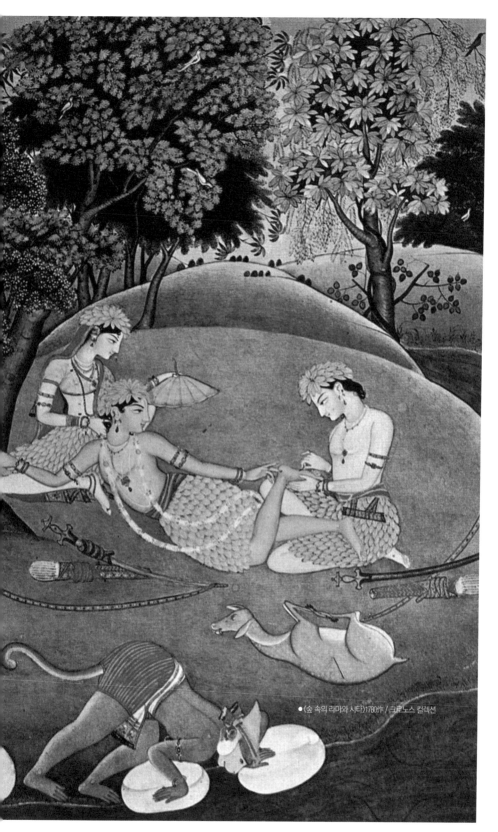

●《숲 속의 라마와 시타》1780作 / 크로노스 컬렉션

●마나쿠(Manaku)의 아들 쿠살라(Kushala)가 지은 〈시바와 파르바티를 위한 신들의 노래와 춤〉 / 1780~1790 / 필라델피아 미술관

을 많이 끌어들였다. 그는 회화 예술의 가장 관대한 후원자로, 캉그라 미술의 전성기를 이루었다. 자유주의적인 후원자였던 그의 작업실에서 일하는 화가들은 대규모 의뢰를 받았고, 다른 사람들은 토지 형태로 영구적인 정착지를 받아들였다. 라자 산사르 찬드는 크리슈나의 열렬한 신봉자였으며, 예술가들에게 크리슈나의 사랑과 삶을 바탕으로 한 주제를 그리도록 의뢰하곤 했다.

굴레르-캉그라(Guler-Kangra) 예술은 드로잉 예술이며, 그 드로잉은 정확하고 유동적이며 서정적이고 자연주의적이다. 이러한 스타일에서는 얼굴이 잘 모델링되고 음영 처리가 매우 신중하여 거의 도자기와 같은 섬세함을 가지고 있다.

캉그라 그림에서 볼 수 있는 주제는 그 시대 사회의 취향과 생활 방식의 특성을 보여준다. 박티 숭배는 원동력이었고, 라다와 크리슈나의 사랑 이야기는 영적 경험의 주요 원천이자 시각적 표현의 기초이기도 했다. 자야데바의 사랑 시들은 신에 대한 영혼의 헌신을 칭송했으며, 라다와 크리슈나의 사랑 연극과 전설을 다루는 가장 인기 있

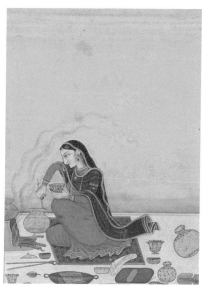

●발완트 싱의 〈크리슈나와 라다〉 / 1745~1750 / 메트로폴리탄 미술관　●〈식사를 준비하는 여성〉 / 1810 / 체스터 비티 도서관

는 주제였다.

　일부 미니어처에서는 푸른 신 크리슈나가 무성한 숲에서 춤추는 모습이 보이고 모든 처녀의 시선이 그에게로 쏠린다. 일반적으로 크리슈나-릴라(Krishna-Lila)로 알려진 크리슈나 주제가 우세한 반면, 나약(Nayaks), 나이카(nayikas) 및 바라마사(baramasa)에서 영감을 받은 사랑의 주제가 큰 호응을 얻었다. 사랑의 감정은 파하리 그림의 영감이자 중심 주제로 남아 있다. 반면에 전설적인 연인에 대한 차이 축제 묘사는 벽, 발코니 및 창문이 있는 건축 배경을 배경으로 하고 있다.

　캉그라 그림의 눈에 띄는 특징 중 하나는 푸르른 녹지다. 스타일은 자연주의적이며 디테일에 큰 관심을 기울였다. 묘사된 단풍은 광대하고 다양하다. 이는 다양한 녹색 음영을 사용하여 눈에 띄게 나타난다. 또한 여성스러운 매력을 매우 우아하게 묘사한다. 여인의 얼굴 특징은 부드럽고 세련되었다.

043
플랑드르
<Flanders>

오토 딕스는 1914년 군 복무에 자원했을 때 23세였다. 처음에는 야전 포병에서 복무했고, 나중에는 기관총 부대에서 복무했다. 1915년 가을에 그는 샴페인에서 전투를 목격했고 이듬해인 1916년에 솜 전투에 참전했다. 1년 뒤 그는 동부전선으로 파견됐다.

●1934作 / 캔버스에 유채 / 60 x 40cm / 베를린, 주립박물관

예술가들 사이에서 딕스는 전쟁의 공포 또는 그에 따른 현대 사회의 수많은 잔인함을 묘사하려는 노력의 강도에서 사실상 타의 추종을 불허했다. 불구가 된 참전 용사, 매춘부, 성적 학대, 빈곤, 범죄 피해자 등이 그의 화보 주제에 포함되었다.

딕스는 1934년부터 1936년까지 이 대형 그림을 작업했다. 그 시점에 국가 사회주의자들은 이미 그를 드레스덴 미술 아카데미의 교수직에서 해고했으며, 그림은 세 번의 참혹한 전투가 벌어졌던 플랑드르의 들판을 보여주고 있다. 전시 선전 이미지와는 대조적으로 딕스의 캔버스는 시체와 진흙이 지배적이며, 하나가 썩고 다른 하나가 합쳐지는 전쟁터의 형태로 전쟁을 소개한다.

오토 딕스(Otto Dix, 1891~1969)
독일의 화가. 제1차 세계대전에 종군한 후 드레스덴과 뒤셀도르프 미술학교에서 수학했으며, 1920년대 초기에 '신즉물주의(新卽物主義)' 화풍에 의한 작품을 그리기 시작하여 그 마술적 리얼리즘으로 알려졌다. 1927년에 드레스덴 미술학교의 교수가 되고 1931년에 프로이센 미술아카데미의 회원이 되었으나 1933년 나치의 명령으로 양자 모두 사임했다. 260점의 작품이 압수되고 작품의 전시도 금지되었다.

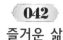
즐거운 삶

<The Life of Pleasure>

장 뒤뷔페의 <즐거운 삶>에 대한 첫 번째 반응은 아마도 어린아이가 그렸을 수도 있다는 느낌일 것이다. 실제로 뒤뷔페는 어린이 미술을 자유로운 창의성의 모델로 보고 이를 자신의 작품에서 모방하여 낙서, 번짐, 투박하게 렌더링된 인물로 캔버스를 표시

했다. 뒤뷔페는 어린이 미술을 모방한 최초의 유럽 예술가가 아니었다. 20세기 초반의 많은 예술가는 영감을 얻기 위해 어린이 그림으로 눈을 돌렸고 유럽 회화에 신선한 생명을 불어넣었다. 겉보기에는 순수해 보이는 어린이 그림의 표현을 자신의 예술에 접목하려는

● 1944作 / 캔버스에 유채 / 88.5 x 116cm / 개인

20세기 초 화가들의 노력은 매우 성공적이어서 예술적 혁명을 일으켰다.

자유롭고 표현력이 풍부한 렌더링을 위해 전통적 양식에 구애되는 엄격한 장인 정신을 뒤집는 것은 현대 예술가들에게 중요한 단계가 되었다. 많은 화가가 정규 미술 훈련에 등을 돌렸기 때문에 그들의 작품은 관습에 반항하려는 충동과 어린 시절의 자유롭고 원초적인 창의성을 활용하려는 열망을 모두 보여주었다.

장 뒤뷔페(Jean Dubuffet, 1901~1985)
프랑스의 화가이자 조각가로서 41세까지 가업인 포도주업에 종사한 후 회화에 전념했다. 살롱적 미술을 부정하고 미친 사람, 영매(靈妹) 등을 그리며 앵포르멜의 원류를 형성했다. '생의 예술(Art brut)'의 이론적 선구자로, 인간성을 상실한 '문화적 예술'을 비판했다. 1966년 이후는 조각 또는 오브제 제작에도 손을 댄다.

젊은 베네치아 여인의 초상
\<Portrait of a Young Venetian Woman\>

이 작품은 알브레히트 뒤러가 이탈리아를 두 번째로 방문했을 때 그린 그림이다. 그림의 조화와 우아함은 그녀의 창백하고 매끈한 피부와 붉은빛을 띤 금발 머리부터 검은 진주 목걸이와 패셔너블한 패턴의 드레스에 이르기까지 다양한 톤의 혼합을 통해 이루어졌다. 모두 평평한 검정색 배경과 대비되어 표현되어 있다.

이 클로즈업된 온화한 얼굴 모습은 당시 베네치아의 초상화와 일치한다. 정체를 알 수 없는 여성의 모래 빛 머리카락은 베네치아의 유행 패션인 빛나는 황금색 그물로 머리 뒤쪽에 고정되어 있다. 뒤러는 신중하게 분산된 하이라이트를 사용하여 얼굴 양쪽으로 떨어지는 곱슬머리를 강조했다. 그녀의 드레스에 달린 고운 리본에는 공식적인 대응이 있다. 뒤러가 리본의 예비 밑그림을 왼쪽에 남겨두었다는 사실로 인해 그림이 미완성인 것으로 추정되었지만, 그림의 전체 표면에 대한 기술적 분석에서는 이에 반대되는 결과가 나왔다. 이는 구성적인 관점에서 볼 때 의미가 있다. 한 리본의 색상은 여성의 머리카락과 일치하고, 다른 리본은 배경의 단색 톤을 선택하고, 젊은 여성의 검은 눈에서도 발견된다.

뒤러는 1505년 늦가을에 베네치아에 도착했다. 이 초상화는 그가 그곳에서 그린 첫 번째 작품으로 여겨진다. 베네치아 초상화의 전형적인 구도를 채택한 것 외에도 뒤러의 새로운 환경이 가져온 신선한 영향은 전체를 포괄적으로 보기 위해 세부사항을 억제한 것에서도 볼 수 있다. 뒤러는 독일에서 그린 작품에 비해 빛의 성격을 바꾸었는데, 모든 윤곽을 밝게 비추는 대신 온화하고 통일된 것처럼 보인다.

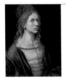

알브레히트 뒤러(Albrecht Dürer, 1471~1528)
화가이자 판화가, 미술 이론가. 뒤러는 독일 최대의 미술가로 평가받는다. 연작 목판화집 〈묵시록〉으로 범유럽의 명성을 얻어 이탈리아 등의 미술에 큰 영향을 주었다. 이탈리아 판화와 르네상스 미술을 연구하고 공방 활동과 제단화 제작을 활발히 하였고, 동판화에서 나체 습작을 하였다.

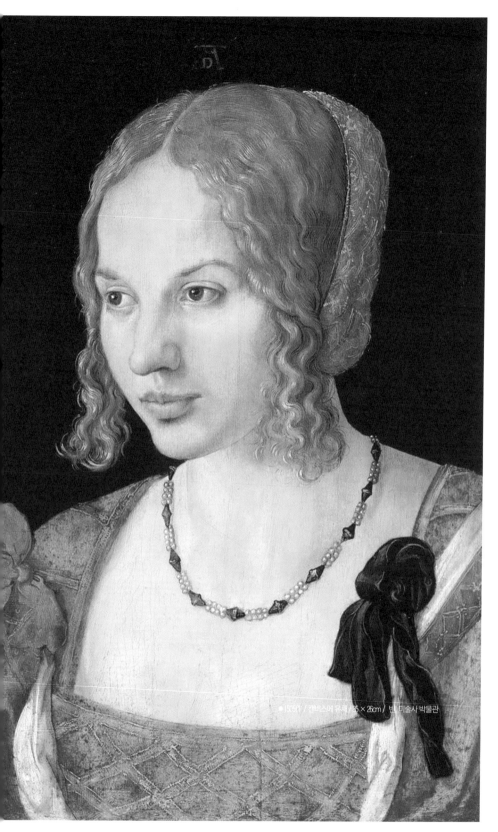

● 1505년 / 캔버스에 유채 / 35×26cm / 빈 미술사 박물관

040
장 주네의 초상
<Portrait de Jean Genet>

"나는 매우 불편한 부엌 의자에 아주 똑바로 꼼짝도 하지 않고 경직된 자세로 앉아 있습니다."

– 장 주네(Jean Genet, 작가)

● 1954~1955作 / 캔버스에 유채 / 70 × 60cm / 런던, 테이트 갤러리

알베르토 자코메티는 1954년 여름에 20세기 프랑스의 대표적인 작가 중 한 명인 장 주네를 만났다. 두 사람 사이에는 우정이 형성되었다. 아주 빨리 작가는 여러 초상화를 위해 포즈를 취하는 데 동의했다.

자코메티의 많은 초상화와 마찬가지로 이 작품도 축소된 색상 팔레트를 사용했다. 자코메티는 일련의 작은 임시 붓놀림을 통해 점차적으로 주네의 유사성을 구축해 나갔다. 이 기술은 자코메티 조각품의 거칠고 고도로 가공된 표면과 평행하게 인물 주위에 긴장되고 변화하는 윤곽을 만든다. 여기에서 그의 포즈는 루브르 박물관에서 존경받는, 책상다리를 하고 앉아 있는 이집트 서기관과 비슷하다. 자코메티는 특히 신관적이고 고요한 태도를 지닌 수수께끼의 작가를 표현한 조각품에 관심이 있다. 주변의 공간을 발굴하면서 그는 주네에게 내면을 향한 강렬한 존재감을 부여한다.

알베르토 자코메티(Alberto Giacometti, 1901~1966)
스위스의 조각가이자 화가, 시인. 제네바 미술공예학교에서 조각을 공부하다가 1920~22년 이탈리아에 유학하고, 파리에 나가서 입체파의 영향을 받았으며, 이어 초현실파 운동에 참가하였다. 제2차 세계대전이 끝난 뒤 그는 조각가로서 명성이 높았는데, 그의 조각은 가늘고 긴 사람의 몸을 만들고, 엄격한 정신이나 공간을 암시하는 것으로 뛰어났다. 1951년 상파울루 국제전에서 조각상을 받았다.

메두사 호의 뗏목

<Le Radeau de La Méduse>

●루브르 박물관의 〈메두사 호의 뗏목〉

이 작품은 표류하는 난파선 생존자들과 뗏목 위에서 굶주리는 사람들을 묘사하고 있다. 제리코는 고풍스럽고 고귀한 주제가 아닌 최근의 소름 끼치는 사건을 끔찍할 정도로 자세하게 그려서 보는 이들로 하여금 놀라움을 금치 못하게 했다.

〈메두사 호의 뗏목〉에는 집단극이 아닌 개인의 고통이 생생하게 그려져 있다. 1816년 세네갈 해안에서 좌초된 프랑스 왕립 해군의 호위함인 '메두사 난파선'의 여파를 현장감 있게 묘사하고 있다. 구명보트 부족으로 150여 명의 생존자가 뗏목 위에 올라 13일간의 사투 끝에 굶어 죽고, 결국에는 끔찍한 살인과 식인 행위로까지 이어졌다. 난파선은 프랑스에서의 추악한 정치적 의미가 담겨 있다. 부르봉 왕정복고 정부와의 연줄로 지위를 얻은 무능한 선장은 하위 계급을 죽도록 방치하고 고위 장교만을 데리고 탈출하였다. 이 작품의 소름 끼치는 사실주의, 서사적이고 영웅적인 비극으로 처리하는 방식, 색조의 기교가 결합된 구성은 그림에 큰 위엄을 부여하고 단순한 현대적 보도를 훨씬 뛰어넘는다. 극적이고 세심하게 구성된 구도 내에서 전개된 죽은 자와 죽어가는 자의 묘사는 놀랍고도 전례 없는 열정으로 동시대의 주제를 다루었다.

테오도르 제리코(Théodore Géricault, 1791~1824)
프랑스의 화가. 그의 작품인 〈메두사 호의 뗏목〉은 낭만주의 운동의 대표작이 되었다. 낙마(落馬) 사고로 인해 30대 초반에 세상을 떠났지만, 그는 12년 동안의 작품 활동을 통해 프랑스 낭만주의의 선구자로 최고 명성을 쌓았다. 말 그림을 포함하여 일상적인 사건에서 극적인 요소를 한껏 끌어냈다.

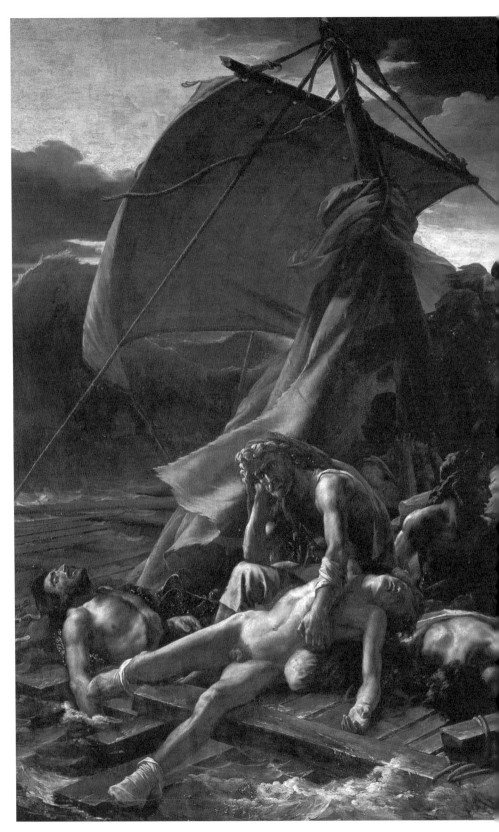

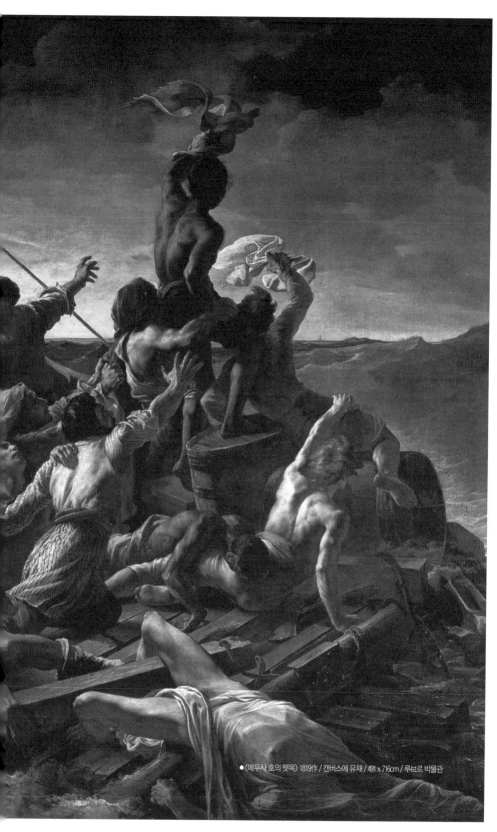

●〈메두사 호의 뗏목〉 1819作 / 캔버스에 유채 / 491 x 716cm / 루브르 박물관

삼손과 들릴라

\<Samson et Dalila\>

블레셋 사람들을 피해 도망하던 중에 삼손은 들릴라를 사랑하게 된다. 이에 그의 추격자들은 들릴라에게 그의 엄청난 힘이 어디에서 나오는지 알아내 준다면 많은 양의 은을 주겠다고 약속한다. 그녀가 질문하자 삼손은 그녀에게 세 번 거짓말을 했고, 그로 인해 삼손의 체포는 실패로 돌아갔다. 하지만 들릴라는 포기하지 않고 자신들의 '사랑의 서약은 서로 간의 비밀을 허용하지 않는다'는 사실을 상기시킨다. 마침내 삼손은 그녀에게 진실을 말하고 자신의 힘과 머리카락 사이의 연관성을 밝힌다.

"들릴라가 삼손에게 자기 무릎을 베고 자게 하고 사람을 불러 그의 머리털 일곱 가닥을 밀고 괴롭게 하여 본즉 그의 힘이 없어졌더라. 들릴라가 이르되 삼손이여 블레셋 사람이 당신에게 들이닥쳤느니라 하니 삼손이 잠을 깨며 이르기를, 내가 전과 같이 나가서 몸을 떨치리라 하였으나 여호와께서 이미 자기를 떠나신 줄을 깨닫지 못하더라. 블레셋 사람들이 그를 붙잡아 그의 눈을 빼고 끌고 가서 가사에 내려가 놋줄로 매고 그에게 옥에서 맷돌을 돌리게 하였더라."

구약의 사사기 16장 19~21절에 나오는 내용이다.

그림을 보면 애인을 배신한 들릴라의 실망감과 그녀를 잃은 삼손의 슬픔이 뒤섞여 있다. 그녀는 자신의 배신행위를 후회하는 것 같으며, 적어도 그 극적인 결과를 고통스럽게 바라보고 있다. 반 다이크의 그림과 그의 스승인 루벤스의 그림을 비교해 보면 정말 많은 부분에서 겹친다. 반 다이크는 이 사건을 감정적으로 표현했고, 루벤스는 들릴라를 팜므 파탈(femme fatale)의 부도덕한 유혹자로 묘사했다.

안토니 반 다이크(Anthony van Dyck, 1599~1641)
17세기 플랑드르의 화가. 바로크 시대의 최고 초상화가 중 한 명으로 루벤스에 버금가는 플랑드르파(派)의 대가이다. 영국 국왕 찰스 1세의 궁정에서 일했으며, 왕족과 귀족의 우아하고 기품 있는 초상화로 큰 인기를 얻었다. 그의 초상화 양식은 이후 영국 초상화의 발전에 중요한 기준이 되었다.

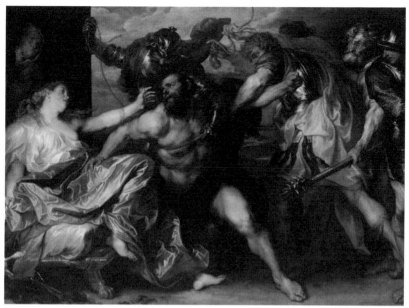

●반 다이크의 〈삼손과 들릴라〉 1628~1630作 / 캔버스에 오일 / 146×254cm / 빈, 미술사 박물관

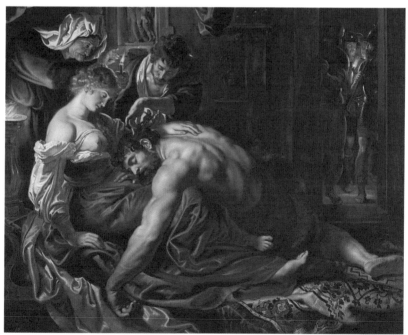

●루벤스의 〈삼손과 들릴라〉 1609~1610作 / 패널에 유채 / 185 × 205cm / 런던, 내셔널 갤러리

하수구 아래에서의 진한 밤

<The Big Night Down The Drain>

● 1963作 / 캔버스에 유채 / 250 × 180cm / 쾰른, 루트비히 미술관

〈하수구 아래에서의 진한 밤〉은 게오르크 바젤리츠의 가장 논란이 많은 그림 중 하나로, 과장된 남근을 들고 있는 어린 소년은 바젤리츠의 자화상일 수 있다. 이 작품은 악명 높은 술꾼이었던 아일랜드 극작가 브렌던 비언에 관한 기사에서 영감을 얻었다고 하는데, 이는 나중에 바젤리츠가 예술가의 모습을 묘사한 다른 많은 이미지와 비교할 수 있다. 1963년 베를린 갤러리에서 열린 첫 개인전에서 이 그림은 '공중도덕 침해' 혐의로 검찰에 의해 압수당했다. 그의 충격적인 이 작품은 전후의 독일이 과거에 대한 기억상실에 빠질 것에 우려하여 각성하고자 한 바젤리츠의 생각에 의한 구성이었다. "나는 부조화의 상태, 추악한 것에서 출발한다."라고 그는 한때 말했고, 추악함과의 대결은 20세기 역사의 폭력에 맞서기 위해 필요하다고 믿었다.

게오르크 바젤리츠(Georg Baselitz, 1938~)
독일의 화가. 신표현주의의 대두와 더불어 널리 그 이름이 알려지게 되기까지에는 독일에서만 활동이 국한되어 있었다. 펭크와 함께 동독 출신이란 점을 들어(서방측 현대미술에 물들지 않았으므로) 독일 표현주의의 직접적 영향을 받았다고 지적하는 사람도 있지만, 독특한 '거꾸로 된 모양'의 모티프를 발견한 이래, 현대 회화에 있어서 확고한 스타일을 구축하였다.

배우 소개

\<Actors - Triptych\>

 이 작품은 연극 리허설을 묘사하고, 무대 위와 아래의 분리된 공간을 통해 환상적 관점에 대한 예술가의 도전을 보여준다. 표현주의 장르 회화의 걸작으로 평가된다.

 베크만은 작품에서 배우, 카바레 가수, 영웅, 폭력배를 묘사하는 것으로 유명했으며, 종종 자신을 액션의 일부로 배치했다. 이 그림은 현대 사회와 무대를 융합했다. 베크만은 독일의 화가이자 판화가였으며 표현주의, 새로운 객관성 및 퇴폐 예술 운동과 관련이 있었다.

 〈배우 소개〉는 베크만이 시각적 표현과 표현 세계를 어떻게 혼합했는지를 보여주는 예이다. 그림에 나타난 분리된 공간은 제2차 세계대전

● 1942作 / 캔버스에 유채 / 199.4 x 83.7cm / 하버드 미술관

동안 많은 사람이 겪었던 주제의 불확실성과 불편함을 강조했다. 그림의 구성은 퍼포먼스와 현실 사이에 명확한 경계가 없는 무대를 강조한다. 배우들은 베크만이 당시의 혼란과 사회적 격변에 대한 자신의 관점을 전달하는 수단으로 사용되었다.

막스 베크만(Max Beckmann, 1884~1950)
20세기 독일의 화가. 1, 2차 세계대전의 혼란 속에서 독일 미술계를 이끌었던 화가 중 한 사람으로 표현주의, 입체주의, 신즉물주의 등 다양한 양식을 넘나들었다. 1933년 히틀러의 집권과 함께 '퇴폐 미술가'로 낙인찍혀 작품을 몰수당하고 독일을 떠나야 했다.

035

피라무스와 티스베

<Pyramus and Thisbe>

이 그림은 오비디우스의 『변신 이야기』 제4권의 '피라무스와 티스베 이야기'를 표현하고 있다. 그들은 부모가 결혼을 금지한 바빌론의 연인이다. 그들이 만날 수 있는 유일한 방법은 집 사이의 벽에 나 있는 구멍을 통해 들여다보고 속삭이는 것뿐이다. 그들

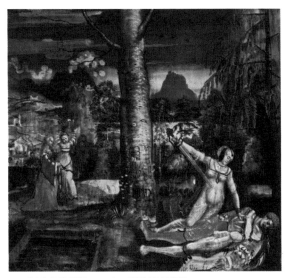

●1520作 / 캔버스에 유채 / 151.5 × 161cm / 바젤, 쿤스트뮤지엄

은 도망칠 계획이다. 집 결지인 니누스의 무덤에 먼저 도착한 티스베는 암사자를 만나게 된다. 겁을 먹은 그녀는 암사자가 가지고 노는 베일을 남기고 도망친다. 나중에 도착하여 암사자의 발자국과 찢어진 베일을 본 피라무스는 티스베가 암사자에게 잡아먹힌 줄 알고 자결한다. 피라무스의 시신을 발견한 티스베 또한 그를 따라 자결한다. 뿜어져 나오는 피로 인해 근처의 뽕나무 열매가 빨갛게 물든다. 니클라우스 마누엘은 이 비극적인 이야기를 그림으로 묘사하고 있다.

니클라우스 마누엘(Niklaus Manuel, 1484?~1530)
스위스의 화가. 이탈리아와 독일 르네상스의 영향을 받았고, 특히 알브레히트 뒤러로부터는 목판화, 동판화의 기술을 배웠다. 우르스 그라프와 함께 당시 스위스 회화를 대표하는 존재였으며 시인, 정치가 및 신교도로서도 활동했다. 대표작으로 〈파리스의 심판〉이 있다.

일렉트릭 프리즘

\<Electric Prisms\>

서양 미술사에 있어 서로에게 영혼을 불태우며 사랑의 포로가 되어버린 화가들은 그들의 아름다운 작품만큼이나 열정적이고 드라마틱한 연인관계를 유지해 훗날 한 편의 소설처럼 전해지곤 한다. 20세기 초반 상호의존적인 예술의 창조자로 잘 알려진 소니아 들로네와 로베르 들로네 커플의 활동 역시 세계 미술사에 중요한 사건으로 기록되고 있다.

●1913作 / 캔버스에 유채 / 66 × 54cm / 파리, 퐁피두 센터 컬렉션

소니아 들로네가 1913년에 제작한 작품 〈일렉트릭 프리즘〉에서는 운동감과 깊이감을 부여하는 빛과, 이러한 빛을 만들어내는 원의 리드미컬한 모양과 선명한 색채 등을 강조하고 있다. 그리고 색채와 문양을 포개놓음으로써 그녀가 제안하고자 했던 운동과 자극에 대한 강한 이미지가 표출됐다. 이러한 오르피즘 화풍은 제1차 세계대전을 피해 스페인에 머물렀던 동안 패션 분야까지 확대되어 마침내 1924년에는 파리에 패션 스튜디오를 열게 했다.

소니아 들로네(Sonia Delaunay, 1885~1979)
러시아 출신의 프랑스 화가. 독일 카를스루에에서 미술을 배워 1904년 파리에 왔다. 1910년 로베르 들로네와 결혼하여 색채에 의한 리드미컬한 추상을 함께 추구했다. 특히 직물, 포장지 디자인 등 장식미술에 능하였다. 살롱 데 레알리테 누벨의 창립 멤버의 한 사람이다. 대표작은 올림픽적인 〈동시대조의 색채〉(1913) 등이다.

신부의 예복

<La Toilette de la mariée>

이 그림은 막스 에른스트의 사실주의적 또는 환상주의적인 초현실주의의 한 예로, 부조화하거나 불안한 주제에 전통적인 기법을 적용했다. 연극적이고 연상적인 장면은 19세기 후반의 상징주의 그림, 특히 귀스타브 모로의 그림에 뿌리를 두고 있다. 이는 또한 16세기 독일 미술의 배경과 모티프를 반영한다. 버드나무가 많고 배가 부풀어 오른 인물 유형은 특히 대 루카스 크라나흐의 유형을 연상시킨다. 빛과 그림자의 강렬한 대비와 일관되지 않은 원근감이 돋보이는 건축학적 배경은 1919년 에른스트에게 깊은 감명을 주었던 작품인 조르조 데 키리코의 영향을 보여준다.

이미지의 화려함과 우아함은 원시적인 측면(화려한 색상, 동물 및 괴물 형태) 및 자세를 갖춘 창끝의 무뚝뚝한 남근 상징과 대조된다. 중앙 장면은 왼쪽 상단의 액자 속 그림과 대조된다. 이 세부묘사에서 신부는 무성한 고전 유적의 풍경을 가로질러 성큼성큼 걸어가는 듯한 자세로 등장한다. 여기에서 에른스트는 오스카 도밍게스가 1935년에 발명한 데칼코마니 기술을 사용했다. 희석된 페인트를 유리판과 같이 불균일하게 분포하는 물체를 사용하여 표면에 압착하면 암시적인 질감의 패턴이 나타난다.

이 작품의 제목은 1936년에 에른스트가 자신의 저서 『그림 너머(Beyond Painting)』의 텍스트에서 이탤릭체로 표시했을 때 떠올랐다. 에른스트는 오랫동안 자신을 새와 동일시했으며, 1929년에 분신인 로플롭(Loplop, Superior of the Birds)을 발명했다. 따라서 왼쪽에 있는 새 인간을 예술가의 묘사로 해석할 수도 있다.

막스 에른스트(Max Ernst, 1891~1976)
독일의 화가이자 조각가. 1924년 이후로는 초현실주의에 적극 참여했다. 프로이트적인 잠재의식을 화면에 정착시키는 오토마티슴을 원용했지만, 1925년에 프로타주(Frottage)를 고안하여 새로운 환상회화의 영역을 개척했다. 황폐한 도시 혹은 산호초 같은 이상한 풍경 등을 다루었고, 내용과 표현력의 일치가 뛰어나 17세기 네덜란드의 이색 화가 제헤르스나 마니에리스트의 기법을 자기의 것으로 소화하였다.

●1940作 / 캔버스에 유채 / 129.6 x 96.3cm / 개인

샹 드 마르: 빨간 탑

<Champs de Mars: The Red Tower>

이 작품은 프랑스 예술가 로베르 들로네의 그림이다. 캔버스는 현대적이고 역동적인 트위스트를 가미한 입체파의 시각적 스타일을 사용하여 파리의 에펠탑을 묘사한다. 들로네의 생생한 색상과 실험적인 형태의 사용은 20세기 초 유럽 예술 운동의 독특한 혼합이었다.

그의 아내 소니아 들로네와 함께 그는 오르피즘 운동을 창시했다. 〈샹 드 마르: 빨간 탑〉은 그가 만든 에펠탑 그림 시리즈의 일부이다. 들로네의 작품은 프랑스 오르피즘과 입체파의 영향을 많이 받았으며, 이는 이탈리아 미래파와 독일 표현주의에도 영향을 미쳤다. 에펠탑 그림은 빛과 색상의 효과, 특히 현대 도시 환경에서 상호 작용하는 방식에 대한 들로네

●1911~1923作 / 캔버스에 중간 유채 / 160.7 x 128.6cm / 시카고 미술관

의 매력을 대표한다. 전반적으로 이 작품은 실험적이고 독특한 예술적 스타일을 보여주는 입체파와 오르피즘 운동이 20세기 현대미술에 미친 영향을 보여주는 증거이다.

로베르 들로네(Robert Delaunay, 1885~1941)
프랑스 최초의 추상화가. 초기에는 신인상주의, 큐비즘 시기를 겪었다. 1910년에 소니아 테르크와 결혼하고 공동작업을 했다. 바실리 칸딘스키가 뮌헨에서 결성한 청기사파(Der Blaue Reiter)에 합류하였다. 에펠탑, 비행기, 풋볼 등 현대적 요소를 취하는 한편, 색채의 푸가(Fuga)라 할 수 있는 순수추상에 도달하였다. 그 후 추상 구성의 건축 장식 적용을 시도, 1937년의 파리 만국박람회의 철도관, 항공관의 벽화 등을 제작했다.

031

나와 마을

<I and the Village>

● 1911作 / 캔버스에 유채 / 192.1 x 151.4cm / 뉴욕 현대 미술관

〈나와 마을〉은 마르크 샤갈이 러시아 비데브스크 마을에서 보낸 어린 시절의 추억을 담은 '서사적 자화상'이다. 몽환적(夢幻的)인 그림은 러시아 풍경의 이미지와 민화의 상징으로 가득 차 있다. 그림은 다섯 개의 서로 다른 섹션으로 나눌 수 있다. 오른쪽 상단의 첫 번째 그림에는 교회, 일련의 집, 두 사람이 있는 샤갈의 고향 렌더링이 포함되어 있다. 여인과 마을의 몇몇 집은 거꾸로 되어 있어 작품의 몽환적 퀄리티를 더욱 강조한다. 그 아래에는 샤갈 자신이라고 말하는 녹색 얼굴의 남자가 있다. 작품 하단에는 꽃가지를 들고 있는 손이 보인다. 그 옆에는 '튀는 공'이라고 하는 물체가 있는데, 아마도 샤갈의 초기 시절에 사용했던 장난감이었을 것이다. 마지막으로 샤갈의 공통 모티프인 양 머리 위에 젖 짜는 여인의 이미지가 보인다. 소, 황소, 양은 샤갈의 많은 그림에서 우주의 상징으로 등장한다.

이 그림에서 주목해야 할 중요한 점은 마르크 샤갈의 꿈과 기억이 반영되어 있다는 점이다. 또한 샤갈의 많은 그림(이 그림 포함)에는 특히 유대인 민속과 관련된 상징이 포함되어 있다는 사실도 관련이 있다.

마르크 샤갈(Marc Chagall, 1887~1985)
러시아의 화가이자 판화가. 샤갈은 어린 시절의 고향 친구였던 벨라 로젠펠드와 결혼했다. 그들의 행복한 결혼생활은 많은 그림의 영감이 되었다. 고향인 비데브스크는 그가 작품에서 지속적으로 다뤘던 주제이기도 하다. 샤갈은 회화뿐만 아니라 도자기와 판화, 무대 연출, 벽화에도 정통했다.

오르가스 백작의 매장

<The Burial of the Count of Orgaz>

1586년경 엘 그레코가 그린 크고 빛나는 유화 〈오르가스 백작의 매장〉의 주문자는 산토 토메의 교구 목사인 안드레 누녜스다. 엘 그레코는 로마와 베네치아에서 활동했는데, 그곳에서 그는 티치아노와 틴토레토가 지배했던 시대의 회화 양식을 접하게 된다. 베네치아풍의 색채 사용과 길쭉한 인물의 왜곡은 표현주의를 예표하는 것으로 간주된다. 1577년 엘 그레코는 오랫동안 스페인의 종교 및 문화 중심지였던 톨레도로 이주하여 평생을 그곳에서 살았다.

이 그림의 주제는 14세기에 시작된 한 전설과 관련이 있다. 1312년 오르가스의 백작이 죽음을 맞이하게 된다. 그는 신앙심이 매우 깊었던 사람으로 생전에도 자비로움을 일삼았으며, 사후에는 교회에 큰 기부를 했다. 전설에 따르면, 그가 사망하자 천상에서 성 아우구스티누스와 성 스테파노가 내려와 그의 시신을 무덤에 직접 안치했다고 한다.

그림은 위의 하늘과 아래의 땅으로 나누어져 있다. 갑옷을 입은 창백한 시체가 땅에 내려질 때 그의 영혼이 하늘 절벽에 있는 그리스도의 무릎을 향해 날아가는 것이 보인다. 겨자색, 다홍색, 잉크 블루의 새콤한 톤은 현장을 어둠으로 뒤덮는 검은 배경과 뚜렷한 대조를 이룬다.

그림 밖을 바라보고 있는 당대 톨레도 귀족들의 뒷줄에 있는 얼굴은 엘 그레코의 자화상으로 여겨지며, 왼쪽 아래에 햇불을 들고 서 있는 아이는 작가의 아들로 추정된다. 소년의 주머니에서 튀어나온 손수건에는 작가의 교묘한 서명이 적혀 있다.

엘 그레코(El Greco, 1541~1614)
그리스 태생의 스페인 화가로, 스페인의 펠리페 2세의 궁중화가였다. 당시 매너리즘으로 분류된 그의 화풍은 주목받지 못했다. 그리스에서 비잔틴 양식으로 작업을 하였고, 베네치아에서는 베네치아 화파의 영향을 받아 강렬한 색채를 사용하였다. 그의 화풍은 20세기 초 독일 표현주의에 지대한 영향을 주었으며, 오늘날에는 미술사에서 매우 중요한 작가로 평가받는다.

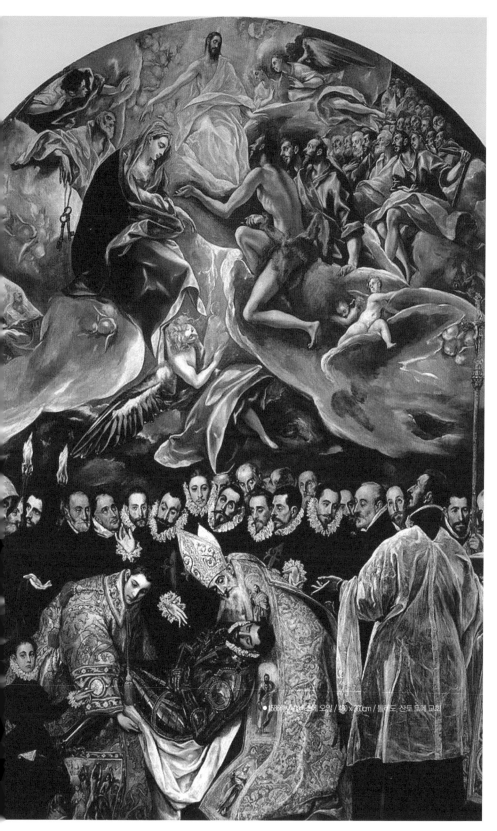

●1586여(년) /캔버스에 오일 / 480 × 360cm / 톨레도, 산토 토메 교회

029
욕조 속의 여인
<Woman in a Tub>

에드가 드가는 원래 여성 혐오주의자였다. 그가 여성을 혐오하게 된 원인은 그의 어머니에게 있었다. 드가의 어머니는 아마추어 오페라 가수로 미모가 아주 출중했다. 드가의 아버지는 그녀를 지극히 사랑했지만 불행하게도 그녀에게는 다른 남자가 있었다. 바로 드가의 삼촌이자 아버지의 동생이었다. 그 사실이 밝혀지는 순간, 집안은 갑자기 먹구름으로 가득 찼다. 그러자 아버지는 가정을 지키기 위해 아내를 용서하고 다시 받아들이려 노력했지만, 어린 드가는 도저히 용서할 수가 없었다. 그는 세상에서 가장 사랑했던 어머니를 이제 가장 혐오하게 되었고, 매일 밤 어머니가 불행해지도록 기도했다.

아들의 저주 때문인지 어머니는 그가 열세 살 때 세상을 떠나고 말았다. 하지만 어머니가 불행해지면 사라질 것 같았던 그의 분노는 쉽게 지워지지 않았다. 분노의 대상만 사라졌을 뿐 울분과 화는 평생 그를 옥죄었다.

역설적으로 여성 혐오주의자인 드가는 평생 독신으로 살았지만, 자신의 작품 가운데 여성을 그린 작품이 절대 비중을 차지한다.

●1886作 / 패널에 유채 / 69×69cm / 미국, 힐스테드 박물관

〈욕조 속의 여인〉은 파스텔과 목탄으로 렌더링된 그림이다. 빠른 속사 솜씨로 순간을 포착해 그렸기에 마치 '열쇠 구멍을 통해 몰래 보고 있는 것처럼' 그는 관음적인 묘사 방식을 통해 관람자를 끌어들인다.

에드가 드가(Edgar Degas, 1834~1917)
프랑스의 화가로, 파리의 근대적인 생활에서 주제를 찾아 정확한 소묘능력 위에 신선하고 화려한 색채감이 넘치는 근대적 감각을 표현했다. 인물 동작의 순간적인 포즈를 교묘하게 묘사해 새로운 각도에서 부분적으로 부각시키는 수법을 강조했다.

028

브루투스 앞으로 자식들의 유해를 옮겨오는 호위병들

<The Lictors Bring to Brutus the Bodies of His Sons>

이 작품은 자크 루이 다비드가 프랑스 혁명 직전에 그렸고, 1789년 바스티유 감옥이 함락된 직후에 전시되었다.

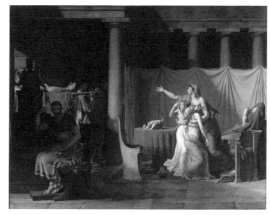

●1789作 / 패널에 유채 / 323 × 422cm / 루브르 박물관

캔버스에는 고대 로마의 마지막 왕인 타르퀴니우스의 잔혹한 정권을 종식시키고 최초의 로마 공화정을 수립한 루키우스 유니우스 브루투스의 생애에 대한 에피소드가 묘사되어 있다. 그는 나중에 자신의 두 아들이 역모에 연루된 것을 발견하고 두 아들에게 사형을 선고한다.

다비드 그림의 참신함은 처형이 아니라 가정의 고통스러운 여파에 초점을 맞추고 있다는 점이다. 다비드의 신고전주의 스타일은 건축 환경의 깔끔한 기하학, 부조 같은 평면의 인물 배열, 형태의 선형 처리 및 시원한 단색 팔레트 등에서 볼 수 있다. 가구와 액세서리, 그리고 우울한 브루투스(왼쪽)부터 고뇌에 찬 아내와 딸(오른쪽)까지 주요 인물의 포즈는 모두 그가 로마에서 학생이었을 때 복사한 고대 유물을 바탕으로 하고 있다.

자크 루이 다비드(Jacques-Louis David, 1748~1825)
프랑스의 화가. 19세기 초 프랑스 화단에 군림하였던 고전주의 미술의 대표자다. 나폴레옹에게 중용되어 예술·정치적으로 미술계 최대의 권력자로 화단에 많은 영향을 끼쳤다. 고대 조각의 조화와 질서를 존중하고 장대한 구도 속에서 세련된 선으로 고대 조각과 같은 형태미를 만들어냈다.

키오스섬의 학살

<The Massacre at Chios>

1821년 9월 15일 들라크루아는 1820년부터 투르크족에 대항해 온 그리스인들의 절박한 반란을 그림의 주제로 삼고자 했고, 자신의 이러한 생각을 그의 친구 레몽 술리에에게 털어놓았다. 그러나 예술가는 자신의 프로젝트 실행을 연기했는데, 그 사이에 1822년 4월 키오스섬에서 2만 명이 사망하는 끔찍한 대학살이 일어났다. 당시 오스만 투르크의 지배하에 있던 키오스섬에서 그리스인들은 자유를 요구하며 혁명을 도모했는데, 이를 진압하면서 무고한 양민들을 대량으로 살육한 사건이 '키오스섬의 대학살'이다. 들라크루아는 아마도 그가 접촉했던 그리스 군대의 프랑스 장교였던 부티에 대령의 회고에서 영감을 얻지 않았나 싶다.

이 캔버스를 통해 들라크루아는 낭만주의 회화파의 리더로 자리 잡았다. 태양에 그을린 빛나는 풍경 속에서 죽어가는 사람들과 색상의 서정성은 바로크 양식의 가소성과 결합되어 주제가 얼마나 단순한지를 잊게 만든다.

프랑스의 시인이자 비평가 보들레르는 이 그림을 극구 칭송했다.

"이 작품에서 모든 것은 황폐, 학살, 불이다. 모든 것이 인간의 영원하고 고칠 수 없는 야만성을 증언한다. 불에 타서 연기가 솟구치는 도시, 학살당한 피해자, 강간당한 여성, 심지어 칼에 찔린 어린아이에 이르기까지. 그리고 말의 발밑에 내던져진 어머니들, 이 모든 작품이 마치 파멸과 돌이킬 수 없는 고통을 찬양하기 위해 작곡된 무서운 찬송처럼 보인다."

외젠 들라크루아(Eugène Delacroix, 1798~1863)
프랑스 낭만주의 회화의 대표적 화가. 단테, 셰익스피어, 괴테 등의 작품에서 착상을 얻어 강렬한 색채로 드라마틱한 구도를 즐겨 썼다. 슈브뢸의 색채론을 연구하여 인상파의 선구자가 되었다. 그가 만년에 살던 파리의 아틀리에는 현재 들라크루아 미술관이 되었다.

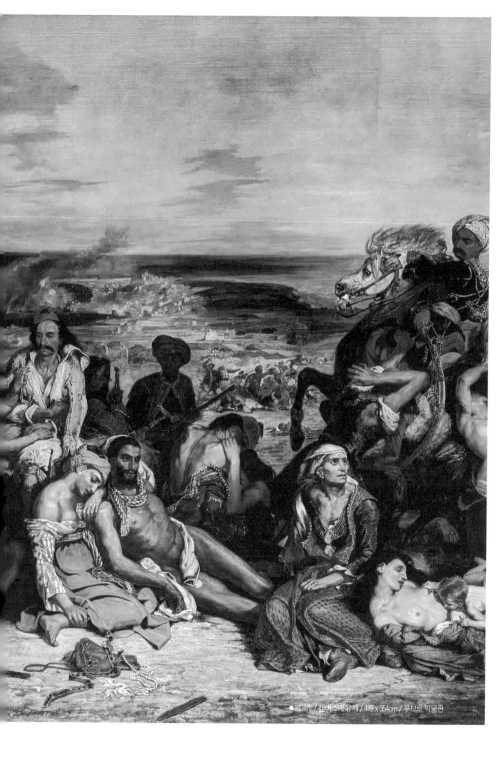

●1824作 / 캔버스에 유채 / 419 x 354cm / 루브르 박물관

왕들의 경배(몬포르테 제단화)

< The Adoration of the Kings(Monforte Altarpiece)>

휘호 판 데르 후스의 명성이 절정에 달했던 1477년, 그는 브뤼셀 근처의 루덴달레 수도원으로 은거했다. 그의 말년을 흐리게 만든 심각한 정신질환에도 불구하고 그는 계속해서 화가의 길을 걸었다. 그의 전체 작품이 단 15년이라는 기간 내에 집중되어 있기에 더욱 놀랍다. 그는 표현력과 기념비적인 특성 면에서 15세기 후반, 네덜란드 예술의 가장 놀라운 업적 중의 하나인 제단화 〈왕들의 경배〉를 제작했다. 이 작품은 대형 삼부작의 중앙 패널이었다. 오래된 사본에서는 날개가 그리스도의 탄생과 할례를 묘사했음을 보여준다. 작품의 변경된 상태는 날개가 손실되고 중앙 패널이 잘렸다는 사실에서 볼 수 있다. 중앙 패널은 중앙에 직사각형 부분이 솟아올랐다. 제단의 명칭은 스페인 북부의 몬포르테 데 레모스(Monforte de Lemos) 수도원에 머물렀던 데서 유래되었으며, 아마도 16세기에 그곳에서 옮겨진 것으로 추정된다.

구성을 자세히 살펴보면, 왕들의 숭배 대상인 아기 예수를 안고 있는 성모 마리아가 묘사되어 있다. 세 명의 왕 중에 빛나는 붉은 망토를 입은 왕이 성모 앞에 무릎을 꿇고 있다. 그는 두 손 모아 경배하며 금화가 가득 담긴 용기를 그의 옆 바닥에 놓는다. 성모 마리아 뒤에서 왕들에게 인사를 건네는 성 요셉은 놀란 표정으로 왕들의 모습을 바라본다.

첫 번째 왕의 뒤에는 무릎을 꿇고 있는 늙은 왕과 서 있는 젊은 흑인 왕이 있다. 늙은 왕은 한 손을 가슴에 얹고 다른 한 손으로는 선물을 움켜쥐고 있다. 그는 붉은 벨벳 베레모 위에 왕관을 쓰고 칼집을 부분적으로 숨기는 모피 장식 후드를 착용했다. 그리고 옷 외에도 두 개의 진주와 두 개의 데이지로 장식된 안장 가방을 착용했다. 그 옆에는

휘호 판 데르 후스(Hugo van der Goes, 1430?~1482)
플랑드르의 화가. 1467년 겐트의 화가조합에 등록해 브뤼헤에서 활약했던 그는 샤를 공작의 결혼식을 위한 장식을 담당하기도 했다. 1475년경 브뤼셀 근교의 수도원에 들어가 그림 작업을 계속했다. 표현성이 강한 화풍으로 얀 반 에이크와 판 데르 베이덴 이후의 플랑드르 최대의 거장으로, 멤링크나 초기의 헤라르트 다비트 등에게 커다란 영향을 미쳤다.

●1470作 / 나무 패널에 오일 / 147 × 242cm / 베를린 국립회화관

선물을 들고 있는 소녀가 있다. 셋째 왕은 이미 자신의 그릇을 선물로 받았다. 그 역시 박차가 달린 호화로운 의상을 입고 세 명의 하인으로부터 호위를 받고 있다.

화면 오른쪽의 흑인 왕의 뒤와 화면 중앙의 나무 울타리 뒤에는 세 명의 현자가 있다. 그중에는 깃털 달린 모피 모자를 쓴 수염 난 남자가 있는데, 그는 화가의 자화상일 수 있다. 모든 등장인물의 시선은 관객을 바라보고 있는 아기 예수에게 고정되어 있다.

초기 플랑드르 회화에서 흔히 볼 수 있듯이 이 작품의 그림 하단의 땅은 광각 렌즈의 관점에서 묘사된다. 왼쪽의 홍채, 벽에 걸린 그릇, 주전자, 나무 숟가락, 빵과 같은 상징적인 물건들이 그림 전체에 흩어져 있다. 왼쪽에는 세 명의 현자의 행진과 그의 말들이 쉬고 있는 호수가 있다. 중간에 또 다른 장면이 있는데, 두 목자가 무언가를 가리키고 있다(그들은 예수에게 부름을 받은 최초의 유대인이었다). 그리고 늙은 여인과 아이, 이들은 성 엘리사벳과 아기 세례자 요한을 암시하는 것일 수 있다.

025
추상 속도 + 사운드
\<Abstract Speed + Sound\>

자코모 발라는 빛의 쪼개짐에 대한 묘사에서 움직임, 특히 경주용 자동차의 속도에 대한 탐구로 전환했다. 이는 1913~14년에 일련의 중요한 연구로 이어졌다. 추상적인 속도의 상징으로 자동차를 선택한 것은 최초의 이탈리아 자동차가 제조된 지 불과 10년 만인 1909년 2월에 출판된 그의 첫 미래주의 선언문에서 20세기 미래파 운동의 선구자인 필리포 톰마소 마리네티의 악명 높은 진술을 상기시킨다. "새로운 아름다움, 즉 속도의 아름다움으로 더욱 풍성해졌다. 으르렁거리는 자동차, 파편 위를 달리는 듯한 그것이 사모트라케의 니케보다 더 아름답다."

〈추상 속도 + 사운드〉는 대기를 통과하는 자동차에 뒤따라 풍경의 변화를 암시하는 서술형 삼부작의 중심 부분이라고 제안되었다. 세 그림에는 하늘과 하나의 풍경에 대한 표시가 있다. 자동차 속도에 대한 단편적인 연상의 해석

● 1913~1914作 / 프레임의 무광 판에 유채 / 54×76cm / 베네치아, 구겐하임 컬렉션

은 패널마다 다르다. 페기 구겐하임에 소장된 작품은 소리를 표현하는 십자형 모티프와 선과 면의 수의 증가로 구별된다. 세 패널 모두의 원본 프레임은 구성의 형태와 색상의 연속으로 그려져 그림의 현실이 관객 자신의 공간으로 흘러넘치는 것을 의미한다. 동일한 풍경에서 움직이는 자동차를 주제로 한 발라의 다른 많은 연구와 변형이 존재한다.

자코모 발라(Giacomo Balla, 1871~1958)
이탈리아의 미래주의 화가. 초기에는 인상파적 화풍으로 그렸으나 1910년 미래주의 선언에 서명한 이후 미래파의 기수가 되었다. 1933년 이후에는 미래주의를 떠나 구상주의 경향으로 돌아갔으며, 1950년 이후에는 미래주의에 소극적으로 재접근하기도 하였다.

죽음과 소녀
<Death and the Maiden>

〈죽음과 소녀〉는 독일 르네상스 예술가 한스 발둥의 그림이다. 거의 알몸의 소녀를 해골 모양의 나신(裸身)이 뒤에서 포옹하고 있다. 소녀는 완전히 공포에 질린 모습이다.

이 그림은 죽음의 불가피성과 삶의 무상함을 표현한 것으로 해석된다. 구성은 젊음과 아름다움의 찰나적인 본질을 상징하는 것으로 생각되며, 끊임없는 죽음의 존재를 상기시키는 역할을 한다. 〈죽음과 소녀〉는 발둥의 가장 강력하고 상징적인 작품 중하나로 여겨지며, 북부 르네상스 예술의 걸작이다.

● 1518~1520作 / 캔버스에 유채 / 31 × 19cm / 스위스, 바젤 미술관

한스 발둥(Hans Baldung, 1484?~1545)
독일의 화가이자 목판화가. 한때 뉘른베르크에서 뒤러에게 사사했으나 그 후 프라이부르크로 옮겨 1512~16년 그곳 대성당을 위해 〈성모의 대관(戴冠)〉을 중앙에 배치한 대제단화를 제작하고, 후반생을 스트라스부르에서 보냈다. 종교화 외에 초상화나 환상성이 풍부한 우의화(寓意畵) 등을 남겼고, 특히 풍만한 나체의 여인은 독특한 개성을 보인다.

에케 호모

<Ecce Homo>

다양한 갈색 색조로 그려진 이 그림은 예수의 성금요일 재판에서 본디오 빌라도가 폭도들에게 그리스도를 조롱의 대상으로 제시하는 장면을 '에케 호모(Ecce Homo)'라는 단어와 함께 묘사하고 있다. '에케 호모'는 '이 사람을 보라'라는 비난의 말로 사용된다. 관객은 군중 속에서, 성스러운 빛을 배경으로 한 실루엣으로 조용히 서 있는 그리스도를 관찰할 수 있는 위치에 있으며, 그리스도에게 동정할지, 아니면 그리스도를 괴롭히는 자들에게 공감할지를 결정하라는 요청을 받는다.

이 작품은 현대 프랑스의 사회적 불평등에 대한 여러 묘사와는 달리 오노레 도미에

● 1850作 / 패널에 유채 / 163 × 130cm / 독일 에센, 폴크방 박물관

가 종교적인 주제를 다룬 몇 안 되는 작품 가운데 하나이다. 이 그림은 프랑스 작가 미셸 부토르가 '서양화의 결정적 작품 105점'을 선정한 책에 포함되었다.

오노레 도미에(Honoré Daumier, 1808~1879)
프랑스의 사실주의 화가이며 판화가. 19세기 프랑스 정치와 부르주아 계층에 대한 신랄한 풍자와 서민의 고단한 삶에 대한 깊이 있는 통찰로 당대 현실을 날카롭게 지적했다. 4천여 점에 이르는 석판화를 비롯한 그의 방대한 작품들은 그가 살았던 시대의 생생한 증언이다.

022
불타는 기린

<The Burning Giraffe>

살바도르 달리는 미국으로 망명하기 전에 이 <불타는 기린>을 그렸다. 이 그림은 고국에서의 전투에 대한 그의 개인적인 투쟁을 보여준다. 특징은 그가 나중에 <꼬리뼈 여성>으로 묘사한 파란색 여성 인물의 몸에 달린 열린 서랍이다. 이 현상은 달리가 많이 존경했던 프로이트의 정신분석학으로 거슬러 올라간다. 여성의 몸을 받치고 있는 열린 서랍은 인간 내면의 잠재의식을 나타낸다. 이미지는 깊고 푸른 하늘과 황혼의 분위기로 설정되었다. 전경에는 두 명의 여성이 있는데, 그중 한 명은 서랍이 가슴 및 왼쪽 허벅지에서 열리는 모습이다. 둘 다 목발 같은 물체

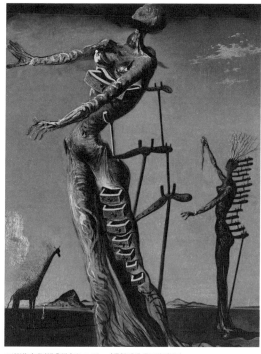

● 1850作 / 패널에 유채 / 163 × 130cm / 독일 에센, 폴크방 박물관

에 의해 지지되고 등에서 튀어나온 남근 모양을 가지고 있다. 서랍장 역할을 하는 인간 형상과 목발 모양의 형상 모두 달리의 작품에서 흔히 볼 수 있는 원형이다.

살바도르 달리(Salvador Dalí, 1904~1989)
무의식을 탐구한 초현실주의 화가로 20세기 미술에 큰 족적을 남겼다. 녹아서 흘러내린 시계들이 사막에 널려 있는 풍경을 그린 <기억의 지속>처럼, 익숙한 것들을 이해할 수 없는 문맥 속에 놓았다. 그런 작품에서 보여준 충돌과 부조화는 평단의 큰 주목을 받았다.

공간 개념

<Concetto spaziale>

루치오 폰타나는 시간과 공간의 결합을 기반으로 한 새로운 예술 형식의 작가이다. 건축, 조각, 회화 사이의 전통적인 경계를 넘어 작가는 전례 없는 감정적, 감각적 경험에 관객을 참여시킬 수 있는 작품을 제작하여 연구의 비옥한 길을 제시하였다. 알베르트 아인슈타인의 상대성 이론을 시작으로 기술과 과학의 진보에 매료된 폰타나는 미국과 소련이 치열하게 대립했던 우주 경쟁으로 특징지어지는 시대의 맥락에서 움직였다.

●〈공간 개념. 레드〉1965作 / 1958년부터 시작된〈공간 개념〉의 작품 ●〈공간 개념. 대기〉

1949년 폰타나는〈공간 개념〉시리즈를 시작했고, 채색된 캔버스에 송곳을 찔러 그의 경력에 전환점을 마련했다. 이 첫 번째〈공간 개념〉은 원래 아티스트 구멍의 제목으로, 작품이 속한 시리즈의 이름이다. 드릴링의 물리적 제스처는 심오한 의미를 획득하여 연속적인 시공간을 완성된 물체에 투사한다. 중심에서 확장되는 구멍은 천체의 별자리 경로와 유사한 흩어진 핵을 만든다. 색상의 배열은 구성의 '중심성'을 강화한다. 노란색과 녹색의 원은 검은색 십자가의 중심을 덮는다. 원형은 태양과 지구의 자연 형태를 연상시키며 조상의 천문학적 발견을 암시한다. 훗날 폰타나가 포기한 비공식의 미학은 자유로운 붓놀림과 물질에 대한 강조로 표현된다.

루치오 폰타나(Lucio Fontana, 1899~1968)
이탈리아의 화가이자 조각가로 밀라노의 브레라 미술학교에서 조각을 배우고, 제2차 세계대전 전에 '추상 · 창조' 그룹에 참가하였다. 전후에 밀라노에서 '공간파'를 결성하여 공간주의 운동을 일으키고, '공간을 가로질러 빛나는 형태'를 새로운 미학(美學)의 형성이라 하여 운동, 색채, 시간, 공간, 즉 네온의 빛, 텔레비전, 건축 등에서 볼 수 있는 4차원적 존재를 현대의 예술개념이라고 주장하였다.

●〈공간 개념〉 1955作 / 캔버스에 유채 / 70 x 60cm / 밀라노, 폰타나 재단

젊은 여교사

\<The Young Schoolmistress\>

이 작품은 젊은 여교사가 어린아이에게 공부를 가르치고 있는 모습을 보여준다. 장식 없는 평범한 실내가 이 장면의 배경을 이루는 것은 프랑스의 중산계급 시민의 검소한 가정생활을 암시한다. 샤르댕은 이런 주제에 자칫 빠져들기 쉬운 감상성을 배제했다.

로코코 미술에서 정물과 풍속, 초상화로 유명한 샤르댕은 평생을 파리에서 지내며 주방의 집기류나 가정부 등 중산계급의 일상생활을 주제로 삼고 엄격한 조형성과 풍부한 시정이 깃든 독자적 회화 세계를 창조했다.

샤르댕의 대다수 그림에 보이는 초시간적인 강렬함은 이 그림에서도 분명히 나타나는 특징이다. 샤르댕의 공부방에서 시간은 정지한 것처럼 보이고, 이런 학생은 삶을 향상시키는 수업 중에 영원히 머물러 있다.

●1736作 / 캔버스에 오일 / 61.5 × 66.5cm / 런던 내셔널 갤러리

그의 명성이 높아짐에 따라 그의 작품 중 상당수가 종종 도덕적인 시와 함께 새겨졌고, 이런 방식으로 그의 작품은 일반 대중에게 공개되었다.

장 시메옹 샤르댕(Jean Siméon Chardin, 1699~1779)
18세기 프랑스의 정물화가이자 풍속화가. 정물 중에서도 가장 단순한 것, 예컨대 부엌 용구, 채소, 과일, 바구니, 생선, 담배 기구, 그림 상자 등을 잘 그렸다. 또 서민 가정의 견실한 일상생활이나 어린이들의 정경 등을 따뜻하고 평화롭게 그렸다. 만년에는 파스텔로 초상화를 그렸는데, 당시 파스텔 초상화의 으뜸으로 일컫던 라투르를 능가한 예리한 색감과 기법의 확실성을 보여주었다.

소상도

<瀟湘圖>

●10세기작 / 두루마리의 일부, 비단에 수묵채색 / 베이징 고궁박물원

비단에 그린 〈소상도(瀟湘圖)〉는 동원(Dong Yuan)의 가장 유명한 걸작 중 하나로 절묘한 기술과 구성 감각을 보여준다. 구름은 배경 산을 중앙 피라미드 구성과 보조 피라미드로 나누고, 산을 부드럽게 하여 움직이지 않는 효과를 더욱 뚜렷하게 만든다.

풍경을 여러 그룹으로 나누어 전경의 평온함을 더욱 두드러지게 하는 입구는 중앙 오른쪽의 작은 배인데, 그저 구도의 경계가 아니라 그 자체로 침입하는 공간을 이룬다. 중앙 왼쪽에서 그의 특이한 붓놀림 기술을 사용하여 나무에 강한 나뭇잎 느낌을 주는데, 이는 산 자체를 구성하는 둥근 돌 파도와 대조된다. 이는 그림에 더 뚜렷한 중간 지점을 제공하고, 산에 더 큰 웅장함과 개성을 부여하는 아우라를 갖게 만든다.

동원(董源, Dong Yuan, 934?~962?)
중국 오대십국(五代十國) 시대의 화가. 동원은 인물화와 산수화로 잘 알려져 있으며, 이후 9세기 동안 중국 붓 그림의 표준이 될 우아한 스타일의 모범이 되었다. 그와 그의 제자 거연(巨然)은 강남 산수화(Jiangnan Landscape style)로 알려진 남부 스타일의 산수화의 창시자였다. 이들은 북방 화풍의 형호(荊浩), 관동(關同)과 함께 당시의 4대 화가를 이루었다.

롤랭 총리의 성모

\<Madonna of Chancellor Rolin\>

그림 왼쪽에는 한 노인이 두 손을 모으고 진지한 표정으로 기도하는 모습이 담겨 있다. 노인은 당대 40년 동안 재임하던 필리프 공작의 총리인 니콜라 롤랭이다. 그의 앞에 있는 의자에는 시간이 적힌 책이 펼쳐져 있다. 그림 오른쪽에는 붉은 망토를 입은 천상의 여왕 마리아가 자리 잡고 있다. 그녀는 진주, 보석, 황금 비문

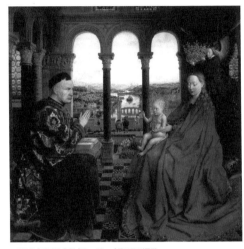

● 1435作 / 패널에 유채 / 66 × 62cm / 루브르 박물관

으로 가장자리를 장식한 웅장한 붉은 망토를 입고 있다. 성모 마리아는 아기 예수를 롤랭 쪽을 향해 안고 있으며, 아기 예수는 그에게 축성을 내리고, 천사는 화려한 보석으로 장식된 천상의 왕관을 들고 마리아 위를 맴돌고 있다. 롤랭, 마리아, 아기 예수의 눈은 서로 마주치지 않는다.

롤랭은 중보 성인과 동행하지도 않고 반대편에 있는 성모보다 낮은 자세로 두 손을 모으고 있다. 외견상 주제넘은 이러한 배열은 많은 학문적 논쟁을 불러일으켰다. 하지만 한 가지 가능한 해석은 총리가 성모 마리아를 방문하는 것이 아니라 성모 마리아로부터 신비한 방문을 받고 있다는 것이다.

얀 반 에이크(Jan van Eyck, 1395?~1441)
플랑드르 화파의 창시자이며 유럽 북부 르네상스 미술의 선구자로 불린다. 유화 기법을 사용한 최초의 미술가로, 실내 전경뿐 아니라 의복의 질감까지도 세밀하게 묘사한 초상화를 그렸다. 관찰자인 화가의 모습이 그림 속에 함께 그려지는 형식은 후대 화가들의 초상 작품에 좋은 본보기가 되었다.

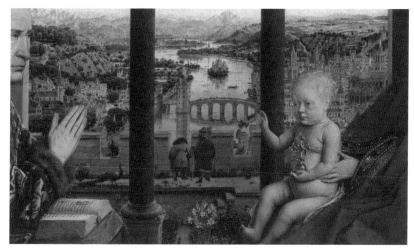

● 롤랭의 손 위에 있는 교회, 아기 예수의 위에 있는 대성당, 정원의 꽃, 정욕의 짓눌린 토끼를 보여주는 세부묘사이다. 르네상스 미술의 원근법이 구사된 배경에는 2천 개 이상의 인물이 그려져 있는데, 이 상세한 풍경을 식별하려는 수많은 시도가 있었지만 실패했다.

그러나 반 에이크는 그림 내에서 두 개의 영역을 만들었다. 왼쪽은 롤랭의 세속 영역이고, 오른쪽은 마리아와 아기 예수의 천상 영역이다. 바닥 타일의 끊어지지 않는 단일 선은 구분 선을 제공하며, 그림의 나머지 부분을 통과하는 측면 구분 선이다.

로지아는 3개의 로마네스크 양식의 아치(삼위일체에 대한 암시)를 통해 밀폐된 정원으로 연결된다. 물론 이 시기 플랑드르 예술에서는 구성의 거의 모든 측면이 전체적인 상징 체계의 일부로 포함된다. 정원에서는 동정녀의 순결을 상징하는 흰 백합을 볼 수 있다. 장미는 그녀의 고통을 상징하고, 데이지는 그녀의 순수함을, 아이리스는 칼 같은 잎과 그녀의 고통을 상징한다. 공작은 불멸의 상징이다. 정원 너머 아름답게 구현된 풍경을 분리하는 총안(銃眼) 모양의 낮은 벽의 부조는 천상 예루살렘의 흉벽을 나타낸다. 중앙 구분을 계속하는 강(아마도 생명의 강)은 오른쪽 천상 예루살렘의 고딕 양식 첨탑과 왼쪽의 지상 영역을 분리한다. 반 에이크 예술의 세밀함은 신성한 것과 속된 것이 만나는 이상적인 세계, 평범한 것이 의미로 가득 찬 세계, 신의 손이 표현되는 세계를 연상시킨다.

새 구름

<Bird Cloud>

● 1906作 / 캔버스에 유채 / 43.8 × 71.1cm / 부사-라이징거 박물관의 파이닝거 아카이브

파이닝거는 여름 동안 발트해 연안에서 해안 풍경과 변화하는 대기 조건에 대한 그의 매력을 드러내는 수백 장의 야외 스케치를 만들었다. 1924년에 그는 폭풍 후에 극적으로 형성된 새와 같은 구름의 형상을 기록했다. 얼마 지나지 않아 그는 이 주제를 바탕으로 두 개의 대형 수채화를 제작했다. 그는 나중에 바우하우스에서 만든 이 그림의 소스를 스케치로도 남겼다. 이전 작품들의 자연주의와는 대조적으로 〈새 구름〉은 추상에 접근한다. 파이닝거는 그가 '프리즘-주의'라고 불렀던 형태의 축소와 쪼개짐 과정을 통해 세계에 대한 정제된 비전을 창조하려고 노력했다. 그림의 바다 풍경은 수평의 색상 띠로 단순화되고, 구름은 수정 같은 과자로 변한다. 왼쪽 하단에 있는 작고 고독한 인물은 평형추 역할을 하며, 이 초월적인 풍경에 인간적인 규모를 추가한다.

라이오넬 파이닝거(Lyonel Feininger, 1871-1956)
미국의 삽화가이자 만화가. 만화가로 대성했으며 대표작은 〈유치원생들〉과 〈꼬마 윌리 윙키의 세계〉가 있다. '청색 4인조'를 결성하였고 '청기사파'에 영향을 주었다. 그의 수채화는 '크리스털 입체주의'라 불리며, 미국식 추상표현주의의 길을 보여주었다.

016
신의 날

\<Day of the God\>

1893년 타히티에서 프랑스로 돌아온 고갱의 열악한 정신 상태와 육체적 건강, 절박한 재정적 문제는 앞으로 몇 년 동안 그가 그림을 그리는 데 커다란 방해가 되었다.

고갱은 1894년에 단 16점의 작품만을 그렸다. 〈신의 날〉도 그중 하나다. 대조되는 색조, 평평한 표면, 추상적인 모양은 고갱 스타일의 전형이었다. 이 작품은 종교의식이 진행되는 동안 해변에 있던 타히티 사람들을 묘사하고 있다.

그림 속에는 원주민들이 히나(Hina)에게 바칠 음식을 들고 춤추며 악기를 연주하고 축하하는 모습이 담겨 있다. 물가에 있는 세 명의 젊은 여인은 인간 삶의 세 가지 단계인 탄생, 삶, 죽음의 자세를 취하고 있다. 특히 중앙의 '삶'을 상징하는 인물은 타히티의 여신 히나로, 형식상 전경의 조각상과 유기적으로 연결되어 있다. 고갱이 보통 타히티 원주민 여인의 모습을 묘사할 때 차용했던 에덴동산의 이브로서의 모습으로 두 발을 형형색색의 웅덩이에 담고 있다. '탄생'을 의미하는 왼쪽의 인물은 오직 발가락만 물에 담그고 있다. 죽음을 상징하는 오른쪽 인물은 웅덩이 반대쪽으로 완전히 돌아누워 있다. 그림 속의 물은 생명 전체를 상징한다.

다음은 고갱의 말이다.

"예술은 눈으로 본 것 이상이어야 한다. 자연을 너무 그대로 베끼지 마라. 예술은 추상이다. 자연을 연구하고 그것에 대해 깊이 생각한 다음, 결과로 나타날 창조물을 소중히 여겨라. 이것이 신을 향해 올라가는 유일한 방법이다. 즉 우리의 신성한 스승처럼 창조하는 것이다."

폴 고갱(Paul Gauguin, 1848~1903)
프랑스의 후기인상파 화가. 문명 세계에 대한 혐오감으로 인해 남태평양의 타히티섬으로 떠났고, 원주민의 건강한 인간성과 열대의 밝고 강렬한 색채가 그의 예술을 완성시켰다. 그의 상징성과 내면성, 그리고 비(非)자연주의적 경향은 20세기 회화가 출현하는 데 근원적인 역할을 했다.

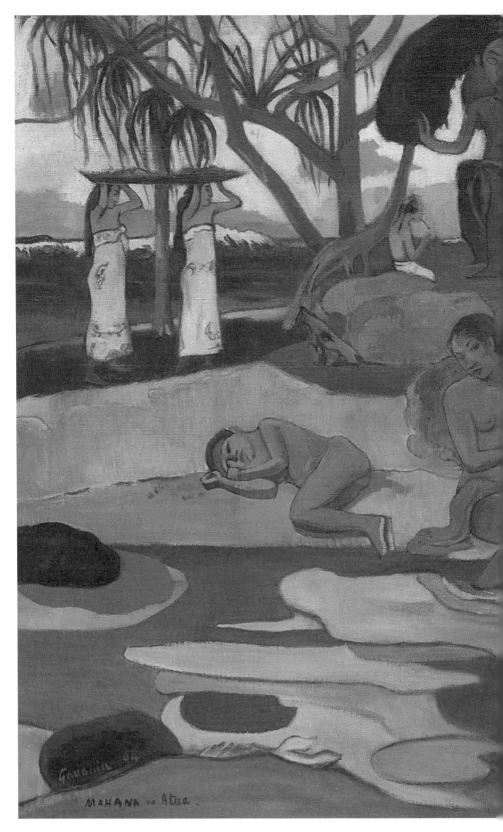

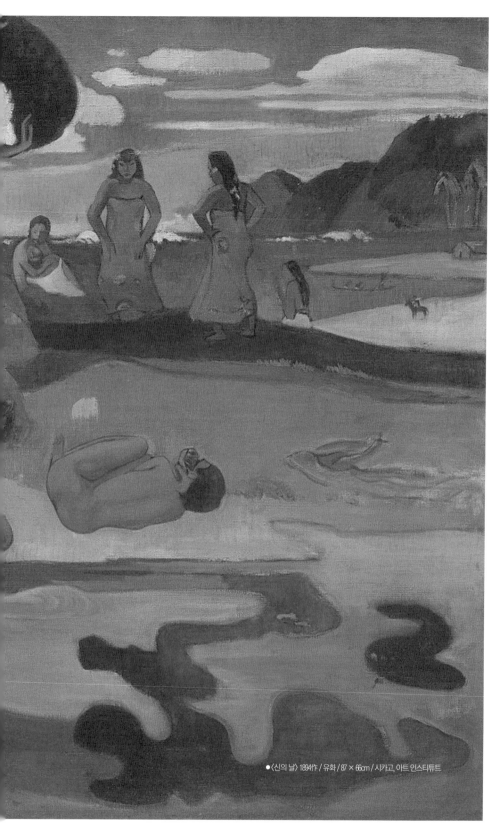

●〈신의 날〉 1894作 / 유화 / 87 × 66cm / 시카고 아트 인스티튜트

당나귀 머리로 보텀을 애무하는 티타니아

\<Titania Caressing Bottom with a Donkey's Head\>

헨리 푸젤리는 학생 시절 취리히에서 셰익스피어의 연극에 심취되었다. 《한여름 밤의 꿈》은 초자연적인 영역을 탐구한다는 점에서 그에게 특별한 매력으로 다가왔다.

그림에서 푸젤리는 《한여름 밤의 꿈》에 등장하는 오베론이 티타니아 여왕의 자존심을 벌하기 위해 티타니아에게 주문을 걸고, 그 결과 머리가 당나귀로 변형된 보텀과 사랑에 빠지는 장면을 보여준다. 극 중에서 여왕은 눈에 콩깍지가 씌어 자신이 좋아하는 보텀에 대해 사랑스럽게 중얼거린다.

"자, 여기 꽃밭에 앉으세요.
사랑스런 뺨에는 애무를,
윤기 나는 머리엔 장미를,
예쁜 귀에 키스해 드리죠."

이 환상적인 장면에서는 푸젤리의 상상력이 자유롭게 발휘된다. 티타니아는 현대적인 드레스를 입은 그녀의 요정들에게 보텀을 참석시킬 것을 요청한다. 평화의 꽃은 그

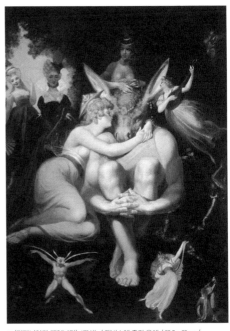

● 〈티타니아가 깨어나다〉 1794作 / 캔버스에 중간 유채 / 23.5 x 29cm /
취리히, 쿤스트하우스 / 푸젤리의 《한여름 밤의 꿈》 연작 그림이다.

헨리 푸젤리(Henry Fuseli, 1741~1825)
스위스 출신으로 영국 낭만주의 운동의 핵심적인 인물이다. 성욕과 억압된 폭력성에 대한 암시를 담은 그림을 주로 그려서 20세기 초현실주의 화가들로부터 높은 평가를 받았다. 걸작 〈악몽〉으로 왕립 미술 아카데미에서 파란을 일으키며 순식간에 유명해졌다.

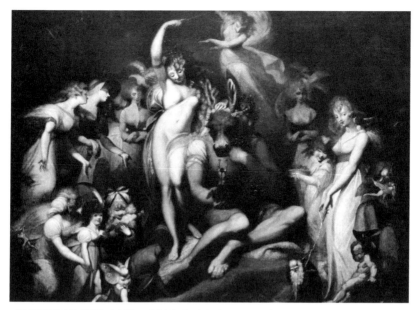

●〈당나귀 머리로 보텀을 애무하는 티타니아〉 1790作 / 캔버스에 중간 유채 / 217.2 × 275.6cm / 런던, 테이트 브리튼

의 엉덩이를 긁는다. 겨자씨는 도움을 주기 위해 그의 손에 자리 잡고 있다. 거미줄은 벌을 죽이고 그에게 꿀주머니를 가져온다. 곁눈질하는 젊은 여인이 그에게 말린 완두콩 바구니를 건네준다. 난쟁이 같은 생물을 끈으로 이끄는 젊은 여인은 노년에 대한 젊음의 승리, 정신에 대한 감각의 승리, 남성에 대한 여성의 승리를 상징한다. 오른쪽에 있는 두건을 쓴 노파는 밀랍으로 새로 만든 체인질링을 들고 있다. 마찬가지로 그림 왼쪽의 아이들 무리는 마녀가 만들어낸 인공 존재들이다.

그림은 여러 예술적 소스를 활용했다. 푸젤리는 레오나르도 다 빈치의 〈레다와 백조〉에서 티타니아의 매혹적인 포즈를 적용했다. 오른쪽 꽃받침에 뛰어든 요정들은 보티첼리의 〈단테의 천국〉 그림에서 영감을 받았다. 그리고 왼쪽에 나비 머리를 한 작은 소녀는 일종의 어린이 초상화에서 유래한 것이다.

레다와 백조

<Leda and the Swan>

그리스 신화에서 제우스는 백조로 변신하여 레다를 유혹한다. 레다는 제우스의 자식인 헬레네와 폴리데우케스가 들어 있는 알과, 남편인 틴다레오스의 자식인 클리타임네스트라와 카스토르가 들어 있는 알을 낳는다.

코레조는 백조로 변신한 제우스가 레다를 유혹하는 장면을 묘사하고 있다. 화면 중앙에는 백조의 유혹에 못 이겨 관계를 맺고자 하는 레다의 표정이 그려져 있다. 마지막으로 레다는 떠나는 백조를 다정한 눈빛으로 바라본다.

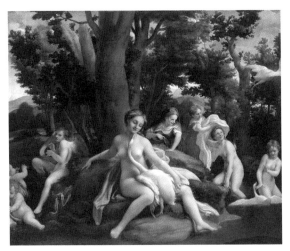

●1532作 / 캔버스에 오일 / 152 × 191cm / 베를린, 국립회화관

이 작품은 코레조가 제우스의 사랑을 묘사한 네 장의 연작 중 하나이다. 코레조의 큰 그림은 섬세한 붓놀림과 음영, 나뭇잎과 레다의 머리카락과 같은 질감이 아름답게 표현되어 훌륭하게 완성되었다. 특히 레다의 섹슈얼리티를 매우 진보적으로 묘사하고 있는데, 그녀가 처음에는 즐기고 짧은 만남에 만족한 것처럼 보인다. 많은 예술가에게 지대한 영향을 미친 코레조는 회화 발전에 혁명적인 인물로 평가받고 있다.

안토니오 다 코레조(Antonio da Correggio, 1489~1534)
16세기의 이탈리아 화가. 코레조는 대부분의 시간을 종교화를 그리면서 보냈지만, 그럼에도 오늘날 에로틱한 분위기의 신화화를 그린 화가로 더 유명하다. 시대를 앞선 신화화는 18세기 로코코 미술가들의 표본이 되었고, 그의 황홀한 종교화는 바로크 양식의 출현을 예고했다.

013
밤
<The Night>

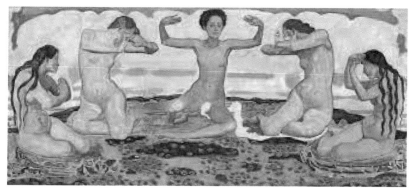

●〈그날〉1900作 / 캔버스에 유채 / 160×340cm / 독일, 베른 미술관

　호들러의 초기 작품은 사실주의에 대한 풍성한 증언을 담고 있는 반면, 1890년대는 신비주의-영적 모티프를 발견하는 과정에서 자연주의와 유물론에 대한 반작용인 상징주의로 전환했다. 상징은 이러한 추구에서 표현의 수단으로 사용되었으며, 우주의 더 높은 법칙을 나타낼 만한 맥락을 만들 수 있게 해주었다. 호들러는 전 세계가 하나의 동일한 조직 정신에 의해 활성화된다는 생각에서 파생된 '병렬주의'라는 자신의 이론을 개발했다. 그는 산, 식물, 생물의 대칭 구조에서 그러한 범신론의 표현을 포착했다.

　호들러는 자신의 그림 〈그날〉에서 병렬주의적 대칭적 구성을 통해 광물, 유기 및 영적 모든 것의 전체 존재를 표현하려고 노력했다. 새벽이 밝아오는 날은 다섯 명의 젊은 여성으로 상징되는데, 작가는 이를 그의 기념비적인 풍경 형식의 캔버스에 엄격한 중

페르디난트 호들러(Ferdinand Hodler, 1853~1918)
스위스의 화가. 상징주의 화가들이 모티프의 사용을 중시할 때 호들러는 자연을 묘사하는 데 열중했다. 제의적인 포즈를 취한 인물의 그룹을 대칭적으로 배열한 '병렬주의' 양식을 선보였다. 신비주의적인 경향의 장미십자회의 멤버였고, 빈 분리파와 베를린의 분리파 전시회에 동참했다.

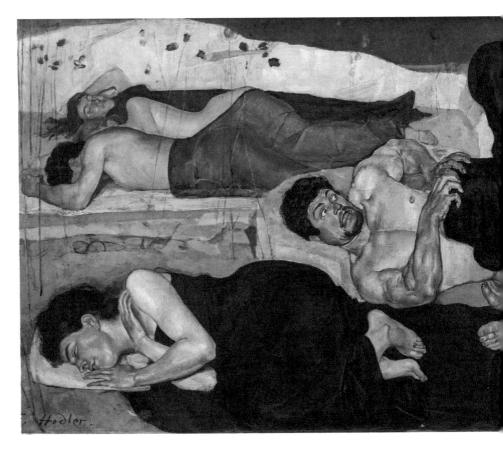

심 대칭에 맞춰 배열했다. 이는 첫 번째 빛부터 완전한 일광까지 새벽의 개별 단계를 구현한다. 점점 더 밝아지는 모습은 꽃잎처럼 팔다리를 펼치는 다양한 인물들의 자세에 반영된다. 수평선의 곡선과 밝은 구름띠는 그들의 움직임의 과정을 반영하며, 이는 영성을 나타내는 중심 인물에서 정점에 도달한다.

19세기 마지막 10년 동안 호들러의 작품은 상징주의와 아르 누보(art nouveau)를 포함한 여러 장르의 영향을 결합하는 방향으로 발전했다. 호들러가 자신의 상징주의 화풍을 처음 알리는 그림이 〈밤〉이었다. 희미한 빛이 남아 있는 한밤중에 야외에서 남자와 여자 일곱 명이 누워 있다. 그중 여섯 명은 곤히 잠을 자고 있는데, 한 남자가 놀란 눈으로 자신에게 다가오는 검은 형상을 밀쳐내고 있다.

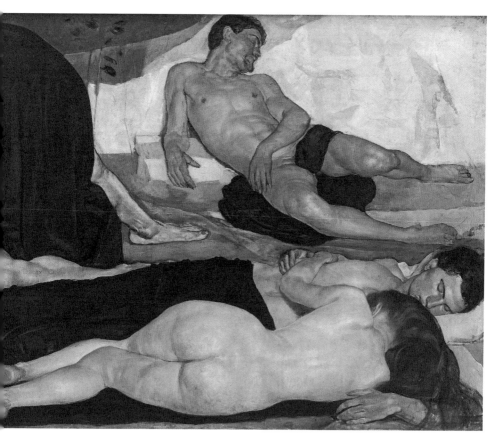

●〈밤〉1889~1890作 / 캔버스에 유채 / 116.5 × 298cm / 독일, 베른 미술관

〈밤〉은 호들러가 1891년 2월 제네바 시립미술관 전시에 출품하고자 하였으나 당시 평론가들과 대중들로부터 외설적이라고 거센 비난을 받으면서 결국 출품작에서 제외되어 버렸다. 그러자 호들러는 자비로 전시회를 열어 관람객들로부터 호평을 받았다.

호들러는 자신의 회화에서 항상 무엇인가 관념적인 것을 나타내려는 경향이 일관되어 있다. 그만큼 그는 그저 대상물을 능숙하게 그리는 데 만족하는 것이 아니라 자기의 생각을 정확히, 강하게 표명할 것을 요구하여 구도를 중요시하고, 구도에는 같은 방향의 선이나 모양에서 기계적일 정도로 딱딱한 통일을 구하고 있다. 또 인물도 간소하게 그려서 부드러움을 버리고 정확한 윤곽부터 착실하고 의지적으로 나타내는데, 동시에 색채에도 극히 명확성을 존중하고 있다.

012

낙원에 있는 아담과 이브

\<Adam and Eve in Paradise\>

'아담과 이브'라는 주제는 아마도 미술계에서 가장 인기 있는 주제 중의 하나일 것이다. 따라서 모티프는 항상 사회 역사적 맥락에 따라 달라지며 다양한 메시지를 전달하였다. 이 모티프를 직접 재현하고 동시에 시대의 격변에 대한 증언을 만든 예술가가 루카스 크라나흐이다.

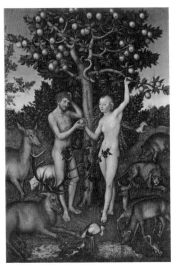

●1526作 / 패널에 오일 / 117 × 80cm / 런던, 코톨드 갤러리

크라나흐의 '아담과 이브'에는 에덴동산의 첫 인간 부부가 그려져 있다. 붉은 열매가 달린 나무 가지가 두 갈래로 나뉜다. 나무는 그림의 위쪽 가장자리에서 약간 잘려져 있으며, 푸른 뱀이 중앙에서 이브 쪽을 향해 매달려 있다. 이브는 나무 오른쪽에 서서 왼쪽에 있는 아담을 향해 약간 몸을 돌렸다. 둘 다 벌거벗었지만 그들의 은밀한 부분은 덩굴 잎으로 덮여 있고, 그 덩굴이 나무 위로 자라고 있다. 이브는 긴 금발 곱슬머리를 풀어헤치고 있다. 그녀는 왼손으로 끝 부분에 붉은 열매가 매달린 가지를 아래로 잡아당긴다. 이브가 오른손으로 사과를 건네자 아담이 오른손으로 사과를 잡는다. 아담의 왼쪽 팔꿈치는 나무에 기대어 있다. 그는 손으로 자신의 곱슬머리를 잡고 고민에 잠긴다. 두 주인공은 초원에 풀을 뜯거나 누워 있는 동물들에 둘러싸여 있다. 사슴, 노루, 양, 자고새, 왜가리, 멧돼지, 사자, 말이 나란히 평화롭게 살고 있다.

루카스 크라나흐(Lucas Cranach de Oude, 1472~1553)
작센 선제후의 궁정화가. 활동 기간의 대부분을 비텐베르크에 있는 인기 있는 공방을 운영하며 보냈다. 사교계의 귀중한 일원이었으며 학자, 미술가, 정치가로서 존경받았다. 화려한 풍경화에 뛰어났고 수많은 목판화 연작을 제작했으며, 3색 색조기법을 개척했다.

011
사냥터에서의 아침식사
<The Hunt Breakfast>

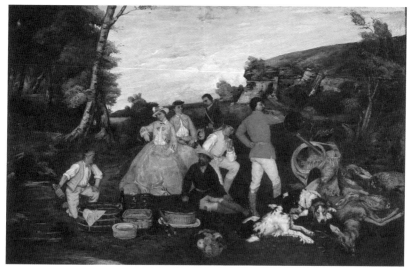

●1858作 / 캔버스에 유채 / 207 × 325cm / 쾰른, 발라프-리하르츠 박물관

1855년 귀스타브 쿠르베는 파리에서 자신의 그림 전체를 '사실주의'라고 부르는 전시회를 열었다. 이 제목은 쿠르베의 예술적 신념을 정의했을 뿐만 아니라 새로운 스타일에 이름을 부여했다. 쿠르베에게는 경험적으로 존재했던 것만이 재현될 수 있었고, 그 다음에는 원래 주제의 형태와 색채로만 표현될 수 있었다. 이러한 접근 방식은 당시의 예술 교리, 아카데미 및 대다수 예술가의 견해와 충돌했다. 그의 대형 그림인 1858년의 〈사냥터에서의 아침식사〉는 그의 접근 방식을 보여주는 인상적인 예이며, 평범하고 차분한 색상으로 정확하게 표현된 일상의 장면이다.

귀스타브 쿠르베(Gustave Courbet, 1819~1877)
프랑스의 화가. 견고한 마티에르와 스케일이 큰 명쾌한 구성의 사실적 작품으로 19세기 후반의 젊은 화가들에게 큰 영향을 끼쳤다. '현실을 있는 그대로 직시하고 묘사할 것'을 주장하여 회화의 주제를 눈에 보이는 것에만 한정하고, 일상생활에 대해 섬세히 관찰할 것을 촉구했다.

〈만남〉은 비록 객관적이지 않음에도 불구하고 개인적이고 상징적인 의미를 담고 있다. 이텐의 여자친구 힐데가르트 벤들란트가 1915년에 자살했고, 비슷한 구성과 팔레트를 가진 일련의 그림들이 비슷한 시기에 만들어졌다. 서로 얽힌 두 개의 나선형 패턴이 이 작품을 지배하고 있으며, 자연 속의 기하학적 형태에 대한 신지학적인 원형이자 물리적, 구체적인 세계를 초월하는 상징으로서 이 특별한 형태는 더 넓은 보편적인 의미를 갖는다.

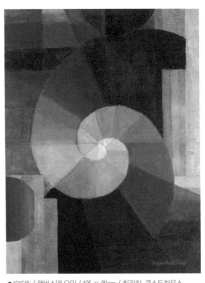

● 1916作 / 캔버스에 오일 / 105 × 80cm / 취리히, 쿤스트하우스

이 작품은 그림의 다양한 색상을 사용하여 얻은 역동적인 색상 대비에 대한 연구로도 볼 수 있다. 노란색에서 파란색까지의 생생한 색상 그라데이션은 오른쪽 하단의 가로 줄무늬에서 볼 수 있다. 이중 나선의 지배적인 형태가 수직의 금속 줄무늬 위에 겹쳐 어둠과 빛의 리듬을 만들어낸다. 나선형은 반으로 나누어져 절반은 색상을 나열하고, 나머지 절반은 회색 값을 나열하여 회색과 파스텔 노란색이 교차적으로 만날 때까지 진행한다. 최종 효과는 조화로운 기하학적 패턴으로 배열된 우주 색상의 만화경과 비슷하다.

요하네스 이텐(Johannes Itten, 1888~1967)
스위스의 화가이며 조각가, 조형교육가이다. 바우하우스에서 학생들에게는 체험을 통해 자연 재료의 성질을 이해시킴으로써 창조력에 눈을 뜨게 하였다. 그러나 대체적으로 신비적인 경향이 있었기 때문에 기능주의를 지향하던 바우하우스와 뜻을 같이할 수 없어 1923년에 떠났다. 그 후 1954년까지 취리히 시립공예학교 교장이 되어 조형 교육에 종사하였으며, 스위스 공예계에 많은 영향을 끼쳤다.

009

광장에 대한 경의: 딥 블루에 대하여

\<Homage to the Square: Against Deep Blue\>

조셉 앨버스의 〈광장에 대한 경의〉 시리즈에 포함된 이 작품은 일종의 연구로서 예술에 대한 그의 생각을 잘 보여준다. 각각에 대해 앨버스는 다양한 색상 조합을 테스트하기 위해 다양한 미디어와 크기로 렌더링된 동일한 기본 중첩 사각형 형식을 사용했다. 그는 경력 전반에 걸쳐 색상과 인식의 논리를 조사하는 수단으로 간주했다.

● 1955作 / 메이소나이트에 유채 / 61 × 61cm / 앨버스 재단

앨버스는 1963년 저서 〈색상의 상호 작용(Interaction of Color)〉에서 자신의 이론을 정리했다. 이 교육학 교과서는 미술과 디자인을 전공하는 학생에게 필수적인 자료가 되었다. 결국, 나치에 의해 폐쇄된 독일의 디자인 학교인 바우하우스의 교사였던 앨버스는 1933년 노스캐롤라이나에 있는 실험적인 블랙 마운틴 칼리지(Black Mountain College)에서 가르치도록 초청받았을 때 독일을 떠났다. 이후 그는 예일, 하버드, 프랫 등 여러 학교에서 가르쳤다. 미국 예술가, 디자이너, 건축가에게 앨버스는 제2차 세계대전 이전 아방가르드와 바우하우스 유산에 대한 필수적인 연결고리 역할을 했다. 물질성, 광학성, 색상에 대한 그의 실험은 회화 이후 추상화의 맥동(脈動)하는 표면부터 개념미술의 지각적 실험에 이르기까지 1960년대 미국 미술에 반향을 일으켰다.

조셉 앨버스(Joseph Albers, 1888~1976)
독일 출신의 미국 화가이자 조형 예술가. 1933년 나치스의 압박으로 근무하던 바우하우스가 폐쇄된 이후 미국으로 건너가 많은 대학과 미술학교에서 강의하였다. 개성을 배제하고 특히 선(線)과 포름(forme)에 대하여 가히 수학적이라 할 만큼 엄밀하게 처리하는 태도로 일관하였다. 작품으로는 정사각형만으로 구성한 〈정사각형에 바친다〉의 연작 등이 유명하다.

008
애도

\<Lamentation\>

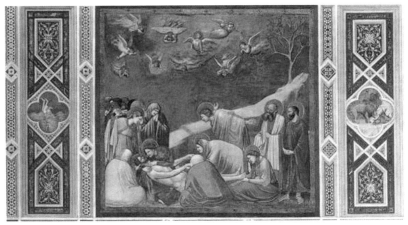

● 1304~1306作 / 프레스코 / 200 × 185cm / 파도바, 스크로베니 예배당

르네상스 회화의 문을 연 조토 디 본도네의 프레스코화이다. 조토는 르네상스를 이끈, 미술사의 새로운 장을 연 인물이라 평가받는다. 조토 이전 비잔틴 시대의 신성한 예술은 그 자체로 엄숙하고 장중한 아름다움을 지녔지만 2차원적이고 움직이지 않으며 대체로 상징적이었다. 조토는 감정적으로 표현적인 인간 스타일을 창조하였다.

그림은 십자가에서 내려진 예수의 시신을 보고 제자들과 성모 마리아가 애도하는 장면이다. 예수를 조심스럽게 두 팔로 감싸고 있는 성모 마리아와 예수의 발치에 앉아 발을 잡고 슬퍼하는 막달라 마리아, 두 팔을 뒤로 쭉 뻗고 슬퍼하는 성 요한 등 예수의 죽음을 눈앞에 둔 인물들의 다양한 표정, 자세, 동작 등을 효과적으로 표현하고 있다.

조토 디 본도네(Giotto di Bondone, 1266?~1337)
회화의 새로운 장을 연 이탈리아 화가. 나폴리 궁정화가인 조토는 설득력 있는 상황을 그리기 위해 비잔틴적 요소에 자연주의적 양식을 결합하였다. 생생하고 입체적인 그의 인물 묘사는 다 빈치, 존 러스킨, 보카치오, 헨리 무어 등 수많은 예술가의 칭송을 받았다.

로버트 앤드루스와 그의 아내

\<Robert Andrews and His Wife\>

이 작품은 영국의 예술가 토머스 게인즈버러가 1750년경에 그린 유화로서 그의 경력 초기에 완성된 첫 번째 걸작이다. 이는 초상화가로서뿐만 아니라 유명한 풍경화가로서의 그의 재능을 보여준다.

이 그림은 아마도 결혼 초상화로 의뢰되었을 것이다. 오른쪽에 있는 옥수수 다발은 다산(多産)의 상징이었으며, 이러한 종류의 이미지에 자주 사용되었다. 그림 속 부부는 1748

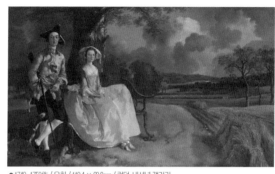

●1749~1750作 / 유화 / 119.4 × 69.8cm / 런던, 내셔널 갤러리

년 서드베리(Sudbury) 인근 마을에서 결혼했는데, 배경에 희미하게 그들의 사유지가 표시되어 있다. 인물들을 한쪽으로 치우친 구성은 독특하지만, 이들 신혼부부를 통해 자신의 땅을 외부 세계에 자랑스럽게 전시하는 듯한 독점 분위기를 풍긴다.

인물들의 약간 경직된 포즈에서 게인즈버러의 초상화의 미숙함이 여실히 드러난다. 이로써 이들 부부의 거만함을 읽을 수 있으며, 그렇다면 이 그림을 그린 화가와 그들과의 관계에 대한 의문이 제기된다. 게인즈버러는 어린 시절부터 이들 두 사람을 알고 있었다. 앤드루스가 옥스퍼드 대학교에 다녔을 때 화가는 견습생이었다. 이러한 사회적 격차는 그림 속의 부부가 화가를 경멸하는 듯한 태도로 바라보는 이유를 설명할 수 있다.

토머스 게인즈버러(Thomas Gainsborough, 1727~1788)
영국의 화가. 18세기의 선도적인 초상화가이자 풍경화가로 왕립 미술아카데미의 창립 회원이었다. 로코코 풍의 미적 감각에 정교한 자연주의를 결합하여 초상화를 그렸다. 그의 풍경화는 생전에 상업적인 인기가 없었으나 풍경화의 발전에는 중요한 영향을 끼쳤다.

006
이수스 전투

< The Battle of Issus >

알브레히트 알트도르퍼의 가장 유명한 그림이다. 그 주제는 기원전 333년 알렉산더 대왕이 이수스 전투에서 다리우스 3세의 페르시아 군대를 물리치는 장면을 묘사하고 있다. 이수스(Issus)는 오늘날의 튀르키예 남동부의 평원이었다. 실제로 전투는 튀르키예에서 일어났지만, 이 그림에서는 독일 도시를 배경으로 바위가 많은 알프스의 환경을 보여준다. 화가, 조각가, 건축가이자 독일 미술 다뉴브 학교의 주요 회원인 알트도르퍼는 최초의 진정한 풍경화가이자 동판 에칭의 선구자로 간주된다.

하늘에 매달린 명판의 글자와 깃발의 비문 없이는 알렉산더가 다리우스에게 승리한 주제를 식별할 수 없다. 작가는 전투에 참여한 실제 전투원의 수와 종류에 대한 고대의 설명을 따르려고 노력했다. 이를 달성하기 위해 그는 조감도를 채택하여 두 주인공이 개미 같은 군대 속에서 길을 잃도록 한다.

더욱이 군인의 갑옷과 멀리 보이는 요새 도시는 틀림없이 16세기의 것이다. 이 그림은 한 가지 특징을 제외하고는 현대의 전투를 보여줄 수도 있다. 태양이 구름을 뚫고 승리를 거두고 달을 패배시키는 장엄한 하늘이다. 광활한 알프스 풍경 위의 천상의 드라마는 지상의 인간 경쟁과 분명히 상관관계가 있어, 장면을 우주 수준으로 끌어올린다. 이수스의 알렉산더 전투(Battle of Alexander at Issus)에 등장하는 작은 병사들의 모습은 그의 후기 그림에도 등장하며, 그는 인물이 전혀 없는 풍경을 최소한 한 장 이상 그렸다. 이는 고대 이래로 우리가 알고 있는 최초의 순수한 풍경이다.

알브레히트 알트도르퍼(Albrecht Altdorfer, 1480?-1538)
독일 태생의 화가, 건축가, 판화가. 풍경화가 생소했던 16세기 초에 자연만을 그리던 도나우파의 일원이었으며, 풍경이 내포하고 있는 서정적인 분위기를 그려냈다. 한편으로는 역사화와 종교화를 제작했는데, 〈이수스 전투〉는 그의 걸작이 되었다.

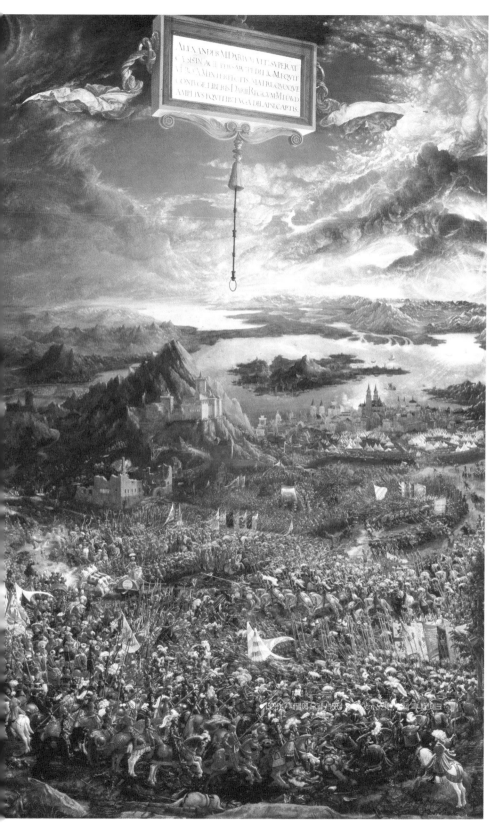

잠자는 비너스

\<Sleeping Venus\>

15세기 조르조네는 감각적인 주제를 통해 베네치아에서 발전한 새로운 스타일을 활용했다. 〈잠자는 비너스〉가 좋은 예다. 기대어 있는 형상에는 원래 작은 큐피드 형상이 붙어 있었지만 이 형상은 1843년에 덧칠되었다.

조르조네의 〈잠자는 비너스〉는 잠의 힘을 지닌 장엄한 여신을 보여준다. 1510년 이전의 어떤 예술가도 캔버스 전체에 누드로 잠든 여인의 형태로 순수한 여성의 아름다움에 초점을 맞춘 작품을 만든 적이 없다. 이 그림은 조르조네의 미완성 작품을 당시의 젊은 화가 티치아노가 완성

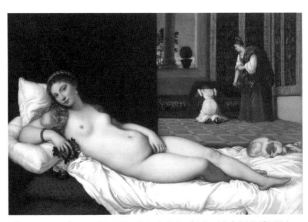

했는데, 그는 28년 뒤에 〈우르비노의 비너스〉의 사본을 만들었다. 〈잠자는 비너스〉는 당시의 가장 인기 있는 그림 가운데 하나였으며, 그 영향은 티치아노

● 〈우르비노의 비너스〉 조르조네의 제자인 티치아노의 작품으로 〈잠자는 비너스〉에서 영감을 받았다.

와 베네치아의 수많은 예술가에서부터 마네와 같은 인상파 화가에 이르기까지 미쳤다.

〈잠자는 비너스〉는 따뜻한 톤과 자연의 아름다움을 표현한 그림이다. 이를 여신이 얹은 원단과 결합해 작품의 풍성함을 강조한다. 색상과 빛의 사용은 이미지에 감정을

조르조네(Giorgione, 1477?~1510)
이탈리아의 화가로 베네치아 화파의 창시자. 흑사병으로 15년밖에 활동하지 못했지만 그의 풍경화와 종교화는 16~17세기에 걸쳐 명성을 떨쳤다. 그림의 배경을 중시한 기법은 당시 혁신적인 것이었으며, 전체적인 이미지를 따뜻한 빛으로 밝게 처리한 기법은 오늘날 '조르조네스크'라 불린다.

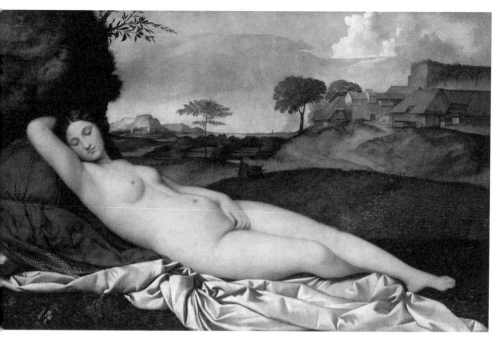

●〈잠자는 비너스〉 1510作 / 캔버스에 중간 유채 / 108.5 × 175cm / 드레스덴, 고전 거장 미술관

더하고 조르조네가 전달하고자 했던 따뜻함을 더욱 잘 보여주는 데 도움이 된다.

비너스의 관능미는 그녀의 붉은 입술과 크림색의 몸매를 받쳐주고 있는 짙은 붉은색 벨벳, 그리고 흰색 새틴 휘장으로 인해 더욱 고조된다. 중요한 것은 그녀가 자고 있으므로 예의범절 따위는 무시된다는 것이다. 그녀의 잠은 꿈속에서 다른 세계로 옮겨가는 것을 의미한다. 따라서 이 그림은 고전적인 짧은 서사시를 시적으로 불러일으킨 것으로 해석될 수 있다.

베네치아 르네상스는 잠의 관점을 바꾸었다. 중세 시대에 잠(특히 여성의 경우)은 나태와 도덕성 상실을 상징하는 반면, 새로운 베네치아 문화에서는 잠이 평화를 상징했다. 베네치아 예술가들은 잠을 죽음, 성, 부도덕의 상징이 아니라, 오히려 현실 세계의 리듬에 맞춰 명상의 시간으로 여겼다. 최초의 비너스 중 하나인 〈잠자는 비너스〉는 베네치아의 위대한 예술가들에게 잠 그 자체인 평화의 순수성에 대한 영감을 주었다. 이 그림은 비너스의 내면과 외면의 평화, 그리고 결혼생활뿐만 아니라 순수한 영적 사랑 사이의 조화를 보여준다.

스켈레톤이 있는 자화상
\<Self-Portrait with Skeleton\>

이 그림은 두 주인공, 즉 코린트 자신과 해골을 나란히 보여준다. 배경에는 스튜디오의 큰 창문을 통해 뮌헨 시내의 파노라마가 나타난다. 분홍색과 보라색으로 표시된 뮌헨의 모습이다. 코린트의 몸은 가슴까지 보이며, 자신을 거의 이상화되지 않은 것으로 제시한다. 그는 콧수염을 기르고 짧은 머리는 어둡고 이마는 대머리이다. 짙은 넥타이에 밝은 체크 무늬 셔츠를 입고 있다. 해골의 두개골은 갈고리가 있는 막대에 매달려 있으며 코린트보다 약간 낮다.

배경의 작업장 창은 장면과 두 주인공을 비춘다. 그것은 그림의 전체 너비를 차지하고 있고 작은 사각형으로 구성되어 있으며, 그 중 두 줄이 부분적으로 보인다. 이 금속 프레임 창문 중

● 1896作 / 캔버스에 유채 / 163 × 217cm / 뮌헨, 렌바흐하우스 박물관

하나가 열려 있다. 창문 아래쪽 절반에는 건물, 지붕 및 종탑이 황토색으로 묘사되어 있다. 연기가 나는 굴뚝은 산업의 존재를 나타낸다.

로비스 코린트(Lovis Corinth, 1858–1925)
독일의 자연주의 화가. 코린트의 작품은 여러 미술운동과 관련이 있다. 외광회화로부터 영향을 받아 자연주의적인 그림을 그렸다. 뮌헨 분리파 가입 후 선보였던 상징주의적인 그림은 인상주의에 대한 관심을 불러일으켰다. 말년의 표현주의적 성향의 풍경화와 자화상이 가장 유명하다.

솔즈베리 대성당

<Salisbury Cathedral>

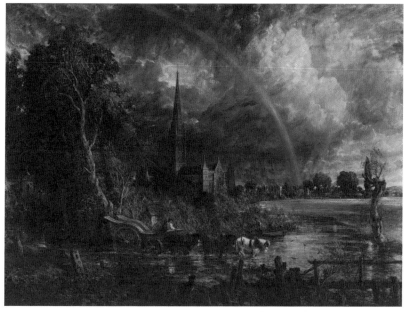

● 1831作 / 캔버스에 유채 / 153 × 192cm / 런던, 테이트 브리튼

영국 남서부의 소도시 솔즈베리에는 123미터 첨탑으로 유명한 중세 고딕 양식의 솔즈베리 대성당이 있다. 존 컨스터블은 이 대성당을 소재로 많은 작품을 남겼는데, 그 가운데 이 풍경화는 그의 가장 유명한 작품 가운데 하나이다. 캔버스의 많은 부분에 걸쳐 페인트는 열광적으로, 때로는 광적인 흥분으로 다루어지며, 특히 전경의 덤불, 떨리는 나무, 대성당의 고딕 건축물에서 더욱 그렇다. 브러시와 팔레트 나이프를 사용하여 칠한 페인트는 두껍고 입체적인 가시나무에서부터 얇고 거의 반투명한 무지개색에 이르기까지 다양하다.

존 컨스터블(John Constable, 1776~1837)
영국의 풍경화가. 위대한 영국의 풍경화가 중 한 명으로 손꼽힌다. 컨스터블 이전에는 대형 풍경화가 없었기 때문에 자신의 대규모 풍경화를 '6피트'라고 불렀다. 자신의 고국이 아닌 프랑스에서 〈건초 수레〉로 금메달을 받았고, 그의 작품들은 프랑스 미술가들에게 큰 영향을 미쳤다.

002
밤의 카페 테라스
<Café Terrace at Night>

네덜란드 화가 빈센트 반 고흐가 그린 이곳은 아를의 포럼 광장의 카페 테라스로 알려져 있다. 다채로운 야외 풍경을 그린 이 작품은 도덕적인 걱정 없이 주변의 매력을 즐기는 여유로운 관객의 시각을 드러내고 있다. "밤은 낮보다 더 생생하고 더 풍부한 색채를 띠고 있다"라고 썼던 반 고흐의 기분을 떠올리게 한다. 색상은 더욱 풍부하며, 시선은 직소 퍼즐 디자인처럼 서로 맞춰진 불규칙한 모양인 이웃 영역의 가파르거나 비둘기 꼬리 모양의 가장자리를 따라 헤매게 된다.

이 공간을 오랫동안 큰 물체와 배경 테마로 나눠 보는 것은 어렵다. 먼 부분과 가까운 부분은 모두 뚜렷하다. 카페의 노란색은 외딴 거리의 청흑색과 전경 문의 보라색-청색과 대비되며, 작업을 통합하는 데 도움이 되는 구성의 역설에 의해 대비가 가장 강한 지점에서 가장 가까운 차양의 뭉툭한 모서리가 된다. 우리에게 먼 푸른 하늘과 닿아 있다.

별이 빛나는 하늘의 실루엣은 전체 패턴의 핵심이다. 이 들쭉날쭉한 형태를 통해 작품의 시적 아이디어, 즉 카페와 밤하늘의 이중 조명과 대비가 전개된다. 오렌지색 카페 바닥과 인접한 창문과 문의 실루엣에서 우리는 뒤집힌 푸른 하늘의 형태를 발견한다. 흩어진 별 원반이 아래 타원형 테이블 상판과 일치한다.

그림에서 가장 눈길을 끄는 부분은 테라스 지붕 아래의 따뜻한 노란색, 녹색, 주황색과 별이 빛나는 하늘의 짙은 파란색 사이의 선명한 대비이며, 배경에 있는 집들의 진한 파란색으로 강화된다. 반 고흐는 그 효과에 만족했다고 한다.

빈센트 반 고흐(Vincent van Gogh, 1853~1890)
네덜란드의 후기 인상주의 화가. 짧은 생을 살았지만 가장 유명한 미술가 중 한 사람으로 남아 있다. 초기 작품은 어두운 색조의 작품이었고 후기 작품은 표현주의의 경향을 보였다. 고흐의 작품은 20세기 미술운동인 야수주의와 독일 표현주의가 발전할 수 있는 토대를 제공했다.

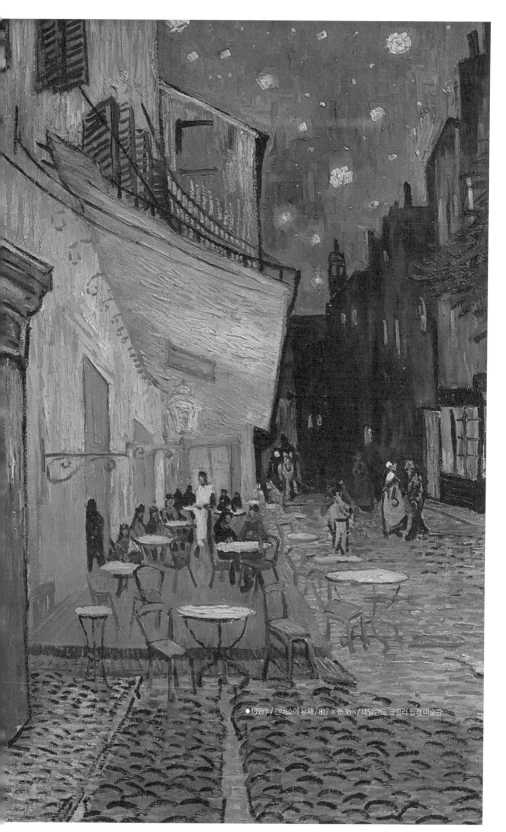

●1888作 / 캔버스에 유채 / 80.7 × 65.3cm / 네덜란드, 크뢸러 뮐러 미술관

오필리아
\<Ophelia\>

　그림 속에 묘사된 장면은 셰익스피어의 《햄릿》 4막 7장에서 오필리아의 아버지가 연인 햄릿에 의해 살해당하자 실성한 오필리아가 개울가의 버드나무에 올라갔다가 가지가 부러지는 바람에 떨어져 익사하는 장면이다.

"버드나무가 비스듬히 서 있는 시냇가, 하얀 잎새가 거울 같은 물 위에 비치고 있는 곳이란다.

　그 아이가 그곳으로 미나리아재비, 쐐기풀, 실국화, 연자주색 난초 따위를 엮어서 이상한 화환을 만들었더구나.

　그녀가 늘어진 버들가지에 올라가 그 화관을 걸려고 했을 때 갑자기 심술궂은 은빛 가지가 부러지는 바람에 오필리아는 화관과 함께 흐느끼는 시냇물 속에 빠지고 말았어. 그러자 옷자락이 물 위에 활짝 펴져 인어처럼 잠시 떠 있었다는구나.

　오필리아는 마치 인어처럼 늘 부르던 찬송가를 부르더래. 마치 자신의 불행을 모르는 사람처럼, 아니, 물에서 나서 물에서 자란 사람처럼 절박한 불행 따위는 아랑곳하지 않고 말이야. 하지만 그것도 잠깐, 마침내 옷에 물이 스며들어 무거워지는 바람에 아름다운 노래도 끊어지고, 그 가엾은 것이 시냇물 진흙 바닥에 휘말려 들어가 죽고 말았다는구나."

　셰익스피어는 빅토리아 시대 화가들이 가장 좋아하는 소재였으며, 《햄릿》의 비극적이고 낭만적인 인물인 오필리아는 왕립 아카데미 전시회에서 정기적으로 등장하는 인기 있는 주제였다.

존 에버렛 밀레이(John Everett Millais, 1829~1896)
영국의 화가. 라파엘 전파를 형성하여 라파엘로 이후의 대가(大家) 양식의 모방에서 탈피, 회화 예술에 자연주의와 정신적 내용의 부활을 주장하였다. 그러나 정밀한 세부묘사와 화려한 색채에 의한 문학적-종교적 주제의 작품은 통속적-감상적 표현으로 기울었다.

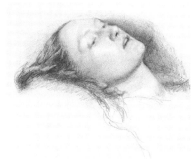
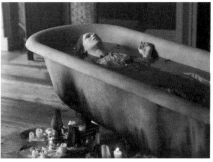

●밀레이가 그린 〈오필리아〉 모델인 시달의 스케치　　●〈오필리아〉 익사 장면을 재현한 미니어처 모습

밀레이는 1851년 7월, 서리의 이웰에서 그림의 배경을 스케치하기 시작했다. 라파엘 전파의 양식에 따라 그는 자연을 꼼꼼히 관찰하면서 스케치하였다. 이후 오필리아의 모델이 추가되었다. 모델은 당시 라파엘 전파 예술가들에게 가장 인기 있던 여인 엘리자베스 시달이었다. 그녀는 나중에 라파엘 전파의 화가인 로세티와 결혼한다.

시달은 오필리아의 익사 장면을 연출하기 위해 램프로 덥힌 물이 가득 담긴 욕조 속에서 4개월여 동안이나 포즈를 취해야 했다. 한 번은 램프가 꺼지는 바람에 그녀가 심한 감기에 걸린 적도 있었다.

그림에는 상징적인 의미를 지닌 식물들을 세심하게 묘사했다. 오필리아의 빰과 드레스 근처에 있는 장미와 강둑에 피어난 들꽃들은 그녀의 오빠 레이어스가 그녀를 '5월의 장미'라고 불렀던 이유를 말해 주고 있다. 버드나무, 쐐기풀, 데이지는 버림받은 사랑, 고통, 순수함과 관련이 있다. 팬지는 헛된 사랑을 의미한다. 오필리아가 목에 사슬로 감고 착용하는 제비꽃은 젊은이의 충실함, 순결, 죽음을 상징하며, 여기에는 어떤 의미라도 적용될 수 있다. 양귀비는 죽음을, 그리고 물망초는 진실한 사랑을 의미한다.

엘리자베스 시달(Elizabeth Siddal, 1829~1862)
19세기 영국의 미술 모델, 시인, 예술가. 그녀는 월터 데버렐, 윌리엄 홀먼 헌트, 존 에버렛 밀레이, 단테 가브리엘 로세티와 같은 라파엘 전파 화가들에 의해 널리 묘사되었다. 훗날 그녀는 로세티의 아내가 되었다. 그녀는 밀레이의 〈오필리아〉와 같은 작품으로 유명하다.

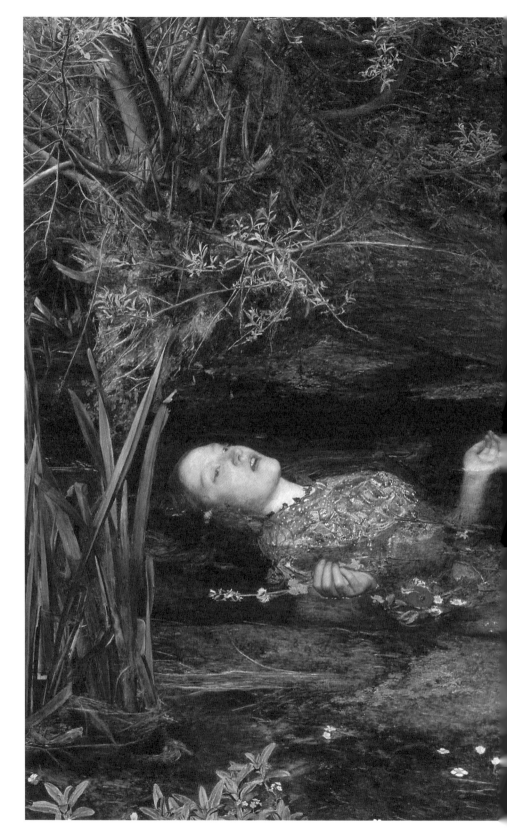

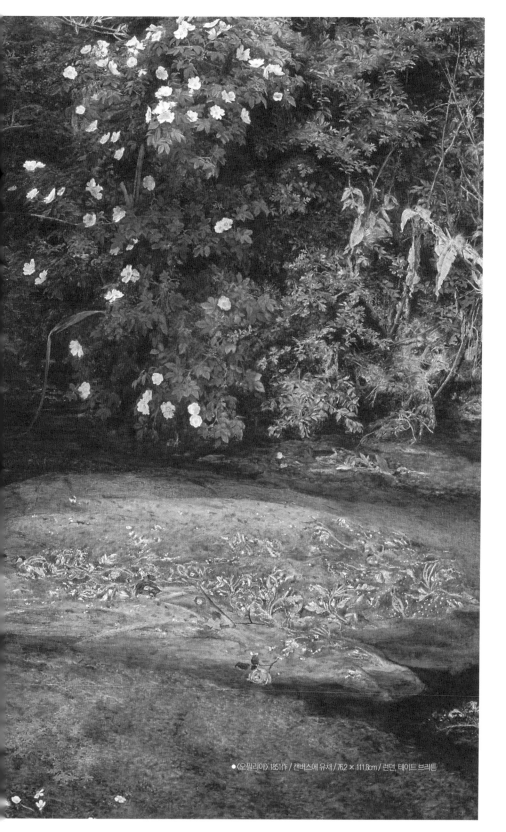

● 〈오필리아〉 1851/作 / 캔버스에 유채 / 76.2 × 111.8cm / 런던, 테이트 브리튼

The Arts

BBC 선정_위대한 그림 220

• 1판 1쇄 인쇄 __ 2024년 06월 05일
• 1판 1쇄 발행 __ 2024년 06월 10일

• 엮 은 이 __ 이경아
• 펴 낸 이 __ 박효완
• 편집주간 __ 강경수
• 디 자 인 __ 김주영
• 마 케 팅 __ 윤세민
• 물류지원 __ 오경수

• 펴 낸 곳 __ 아이템하우스
• 등록번호 __ 제2001-000315호
• 등 록 일 __ 2001년 8월 7일

• 주　　소 __ 서울특별시 마포구 동교로 75 (망원동), 전원빌딩 301호
• 전　　화 __ 02-332-4337
• 팩　　스 __ 02-3141-4347
• 이 메 일 __ itembook@nate.com

ISBN 979-11-5777-170-7(03650)

※ 파본이나 잘못된 책은 교환해 드립니다.